大展好書　好書大展
品嘗好書　冠群可期

圍棋輕鬆學 8

日韓名手名局賞析

（外國圍棋名手名局賞析）

沙 舟 編著

品冠文化出版社

　　據傳：丈和進了本因坊家門以後，在坊門裏平平庸庸沒有什麼出色的地方，直到二十歲還僅是個初段，連元丈都認為即使將來他也不會有什麼大的出息，也就不怎麼搭理他。過了二十歲生日的丈和，自我感覺棋力有了提高，便向元丈提出晉升為二段的請求。

　　元丈笑了笑回答道：「你如果能贏得了住在出羽的長坂豬之助，我就給你三段免狀，如何？」

　　長坂是安井門下的人，比起井上和本因坊兩家實力明顯要弱一些，這年的棋力不過就是個二段。丈和一聽只要贏了他就可以升為三段，不禁大喜過望，認為是件輕而易舉的事情，高高興興地回到房間，收拾了行囊興沖沖地前去挑戰。

　　這一去來來回回隔了不少的日子，回來之後，就好像換了一個丈和，棋力突飛猛進，沒有幾天竟然連元丈都讓不動他二子了。真的是「士別三日當刮目相看」，不僅元丈吃驚，其他門下棋手也都大惑不解，都不明白怎麼忽然之間丈和就有了如此神速的進步。幾次向丈和詢問，丈和都笑而不答，只是說，你們去問元丈老師啊。

　　元丈答道：我原來估算丈和是下不過長坂豬之助的，丈和肯定是先輸了幾局以後，才翻過身來的，但是，他的棋好像是經過了高人指點，一下子明白了不少，你們設法把他的經過瞭解明白，肯定會有所受益。

　　門下眾人都長棋心切，各自掏出了一些私房錢請丈和赴宴。酒過三巡，禁不住大家地苦苦哀求，丈和才說出了原委。

　　「我走了三天三夜來到了出羽，找到了長坂豬之助，

丈和與天下無類妙手

　　丈和（1787～1847），日本棋手，本姓戶谷，又姓葛野，幼名松之助，生於日本信州水內郡。少年時就來到了本因坊門下，拜十一世本因坊元丈為老師。十六歲入段，1819 年被立為本因坊跡目。與幻庵因碩多次爭戰。1827 年十一世本因坊元丈隱居，丈和繼承本因坊位。1828 年升為八段。此時，日本棋壇各門各派湧現了不手高手，紛爭不止，主要的角色還有安井仙知、幻庵因碩、十一世林元美等，都垂涎著棋所的位子，直至 1831 年由官方確定棋所的新領導人，那就是丈和。

　　此前，棋所一職是賽出來的，誰的棋厲害誰當。丈和沒有和別人賽一賽就當上了，其他各家自然不服氣，又因此引發了許多重大的圍棋事件。

　　1839 年立丈策為本因坊家跡目，同年丈和引退。他的棋藝水準被公認超過了元丈，算路精確，日本棋界稱他為「後聖」，著有《國技觀光》、《收枰精思》等，他的著名弟子是很有名的日本棋手秀和。

　　日本的文化、文政年間，日本棋界再次繁花似錦，各家各門派名手輩出，出現了一個新的鼎盛時期。

　　元丈之後，沉寂了一段時間的本因坊家，終於出了一個把日本圍棋界弄了個天翻地覆的人物，他就是十二世本因坊丈和。丈和一出，日本棋壇就此再沒有平靜過。

目　錄

手，比較難選擇，光木谷實門下就有許多許多在日本各大賽裏拿冠軍的人，但是，又不可能把他們全選進來。

經過反覆的考慮和廣泛地徵求意見，綜合各方面的看法，只好把古代的秀榮、現代的雁金准一、前田陳爾、岩本薰、賴越憲作、高川格等捨掉；當代的大竹英雄、加籐正夫、小林光一、依田紀基、小林覺等和林海峰、趙治勳也不是差多少，書總有篇幅和字數的限制，只好割愛，實在是無可奈何的事情。

韓國的幾位是目前世界上最厲害的，但是不管怎麼說，他們和日本的吳清源、木谷實等人相比是學生輩的人物，自然要放在他們之後出現。韓國歷史上有影響的棋手現存資料較少，也就暫時不入選了。

王立誠是臺灣出生的，現在已經加入日本國籍，把他收入國內棋手的行列不合適，做爲日本棋手入選。

總之現在世界上有名棋手和有特色有代表性的棋局不下千局，又不可能全選進來，只好擇其最具特色的來欣賞了。

在本書寫作過程中，得到了以下朋友的大力支持和幫助，他們是吳玉林、程曉流、劉月如、劉鏞生，龔雯奕等，在此向他們表示感謝。

遍地英雄下夕煙（卷首語）

沙舟（劉駱生）

　　經過一段時間的努力，《日韓圍棋名手名局賞析》也將和讀者見面了，頗有點醜媳婦怕見公婆的忐忑不安。

　　寫這部分內容時，原想資料充實會好寫一些，誰知道大有大的難處，選誰不選誰，成了難以定奪的事情。日本在20世紀80年代末以前，可以說是世界上圍棋水準最高的國家，包括中國聶衛平和韓國曹薰鉉在內的許多中韓職業棋手還都處於向日本棋手學習的階段，那時能贏個日本超一流棋手簡直比在自己國內得了冠軍都榮耀。

　　但是，可以說彈指一揮間的功夫，中國和韓國就趕上來了。日本反而落在了後面，所以如何選擇日本棋手進入本書就更是為難的事情。

　　歷史總是承襲的，任何時代都有時代的代表人物，都在他所處的那個時代留下了自己的印跡，都為那個時代做出了自己的獨特貢獻。而這個印跡和貢獻會在歷史長河的沖刷下，變得更加珍貴。

　　日本古代棋手當然要選一部分，不光要寫出他們的為人處事，還要寫出他們的棋藝生涯，不可缺少的還有他們的實戰對局，三者缺一不可。有的人只知其名，資料目前難收集，只好暫時空缺。日本現當代棋

他聽說我只要贏了他我就可以升為三段，馬上來了興頭。等一交手，他的眼睛都冒綠光，一著狠過一著，竟然連贏了我三局，我心想再不能輸了啊，要不連初段的免狀都得讓老師給收了回去。棋是沒有辦法再下了，我就連夜三十六計走為上策，告辭都沒告辭。

我人生地不熟，來到一處古木參天，陰森淒涼的地方，正害怕間，忽見密林深處隱約跳動著如豆的燈火，連忙奔去，得到應允，入到屋內，房間不大，清雅異常，文房四寶，一應俱全，更難得是見一文枰擺在書桌上。房內一老者笑道：『客官連夜趕路請先用餐吧。』

我也毫不客氣，不大工夫，飯菜吃了個乾乾淨淨。吃飽了，我的雙眼直鉤鉤盯著棋盤，心想好歹我也是本因坊門的弟子，他雖然擺有圍棋，但肯定不會是我的對手，下沒有什麼意思，正思索間，聽那老者道：『我與你有段棋緣，指導你一局，你先擺上四個子。』

我丈和哪受過這樣的氣，心想道：就是老師元丈也只能讓我三子，他竟要讓我四子！但是，轉而一想，既然投宿他家，姑且陪他玩玩，就擺上了四個子。大約下了七八十手，那老者喝道：『棋都死光了還走什麼？』我一時還沒有看清楚，正發楞。老者道：連棋的死活都不知道，還下什麼棋！說著，便將棋盤棋子迎頭扔了過來……」

聽到這裏，眾人面面相覷，不知後面還有什麼更奇怪的事情，忙問：「你就沒有把和那老者下的棋記下來？」

丈和說：「我也很奇怪的，你說我是做夢吧，但是那盤棋我確實能複出來；說不是做夢吧，我後來怎麼也找不到那老先生了……」

這時有人拿來棋具，大家複盤仔細研究，果然全盤黑方沒有一塊活棋。丈和接著說：「我已經把那老者的著法，默記於心，不時細細揣摩，現在真的在思路上有了很大不同。等我再回去找長坂下棋，立馬就殺得他片甲不留。」

事實上並不可能有什麼仙人指點，不過是丈和知道用功以後，棋力在有了一定積累後產生了頓悟，有了飛躍。遇仙一事不過是「日有所思，夜有所夢」，和中國的夢筆生花是一回事。

但是，自此，大家對丈和不免有了幾分敬意，總感覺他身上有股仙氣和與眾不同的地方。

一天，有個叫米藏的人，在江戶很有些名氣。是鄉下棋界賭博的高手。他完全靠自學，據傳可以同專業五段一試高低，他忽然提出向本因坊家挑戰。

這對本因坊家來說是件很麻煩事，獲勝，不會為本因坊家長臉；輸了，成為天下人的笑柄──竟然輸給鄉下的業餘棋手！到底讓誰上場？既不可能讓掌門人上，但也不能是棋力不行的。因為棋界高手關山仙太夫認為：米藏的棋算路非常出色，從來不按正統棋法行棋，自成一派，是一位難得的強五段。所以元丈還真要費番思量。

「丈和最穩妥呀！其他人還真的讓人不放心啊。」有人向元丈推薦了丈和。丈和這時 33 歲，段位雖是七段，但大家都暗暗認為其實力已在八段之上。這場對局結果是丈和費了很大的勁才將米藏制服了。

丈和一生裏幹的大事情就是爭到了名人棋所的位子。文化、文政年間，由於元丈、知得旗鼓相當，二人又相待

以誠，不肯蠅營狗苟，幹見不得人的事情，名人棋所的位子就一直空著。這給丈和留下了一個絕好的機會。

丈和當上坊門跡目後，自然開始動當棋所的念頭。尤其在爭棋中戰勝知得後，威名遠播，對棋所就更當仁不讓了。但是，由於棋所有許多實際利益，其他人自然不肯善罷甘休，很快就出現了競爭對手，井上家的十一世幻庵因碩，他與本因坊元丈、安井知得、本因坊秀和一起，被當時棋界譽為「棋壇四哲」。結果年輕些的幻庵因碩在玩弄權術方面還就不是丈和的對手。

丈和明修棧道、暗渡陳倉，加之以假為真，言而無信，唇槍舌劍，丈和都技高一籌分別讓幻庵、知得等人上了當，他借機當上了棋所。

極為惱火的幻庵為了把丈和從棋所位子上拉下來，一直沒有放棄努力，而是苦苦等待著時機。在朝臣松平周防守主辦的棋會上，幻庵讓其弟子赤星因徹與丈和對局，企圖在棋上贏了丈和後，讓丈和的地位不穩，從而引出了一場圍棋史上非常有名的爭棋，這局決定丈和是否能夠穩居棋所寶座的決戰，由於丈和在劣勢情況下下出了三步被稱為「天下無類妙手」的妙手而獲勝。此局後，雖然當初爭當棋所的手段有些不光彩，但是，丈和的棋藝當時雄居天下第一已經沒有什麼可爭辯的，對他用手段當上棋所一事也就不再有什麼非議。

天保 10 年（1839 年），丈和把掌門的權力傳給了自己的學生丈策，就告老隱退了。同年還宣佈立秀和為丈策的後嗣。丈策是位書呆子，圍棋水準不堪一提。然而，秀和卻是一位剛滿 19 歲就高居七段位的傑出青年。

　　幻庵因碩早就等待著丈和退位的那一天，等丈和退位的消息一宣佈，他馬上提出當名人棋所的要求。圍繞著名人棋所位子，本因坊同井上兩大門派再次展開了你死我活的爭鬥。

　　事情經過，《圍棋見聞志》有詳細記載。引用如下：

　　「丈和隱退移居到本所相生町的住宿不久，十一世井上因碩便提出了當棋所的要求。原則上天下只能有一位名人，如果隱居也沒有什麼關係。丈和預見到上述情況，等到因碩提出名人要求時，只需讓嗣子秀和向其爭棋挑戰就能加以阻止。據說丈和隱退是基於這種考慮的，去官府與官員交涉這類事情，一概交給丈策去完成。丈策雄辯善書，具有冠之棋界的博學多識，必定會萬無一失的。」

　　「秀和這年 21 歲（天保 11 年，虛歲）執黑棋的話極少落後於對手，正等待著比賽的機會。因碩清楚地知道秀和的棋力，明白自己去下爭棋很不易獲勝的，因而，他想方設法爭取不戰而達到自己的目的。幕府掌權已有時日，暮氣漸重，規章鬆弛，正是行賄走後門大行其道的時候。因碩在接受了以前失敗的教訓後，已經變成了老謀深算的人物，如何拉關係走門子輕車熟路，從棋界同行到官府官員，他都分別送去了很多錢財。」

　　世態如此，丈策公關雖然還有一套，但也沒有在交涉中取得預期效果。這時反而有官員對丈策說：不用再下爭棋了，那麼緊張有什麼好處，當初的爭棋已經送了赤星因徹的命，現在要和平解決棋所的問題，就先讓因碩當名人棋所怎麼樣？

　　棋所的歸屬對本因坊家來講可以說性命攸關，豈能善

罷甘休。丈策為了保住棋所落在本因坊家，一下跪倒在地上，說：「如果不答應用爭棋來決定棋所的話，我就一輩子不起來了。」由於這個要求不過分也是情理之中的事情，官方沒有辦法，只好下達了旨意：由井上家和本因坊家用爭棋來決定。關於爭棋的具體情況，丈策的日記有詳細的記載：

「天保 10 年末，對於因碩提出的棋所要求，本因坊家以及其他派別都想申請與因碩較量技藝。但是到 11 年 6 月，各派又要我推選一人來進行對局，我就和林元美、林柏榮商量後，指名秀和為本因坊家的代表。與因碩結盟的安井算知（俊哲）卻說，本因坊家應該讓掌門人丈策而不是秀和來下爭棋。因碩則放出話來說，要下的話就要授秀和定先。這條件也是本因坊家不可能接受的。不久，官方又下來了指示：『我們請示了朝臣水野越前守閣下，決定讓你們進行比賽。局數為 4 盤，限兩個月內弈完；應該及早地在自宅（官宿）開始比賽。』」

實際上因碩只下了第一盤就中止了爭棋，他知道自己不是秀和的對手，與其下了爭棋輸掉，還不如收回當棋所的要求。關於棋所的事情在丈和的運籌安排下，本因坊家再次挫敗了幻庵因碩的挑戰，也是丈和在退隱後對本因坊家的又一重大貢獻。

本因坊丈和的名局

因徹吐血局（亦稱：丈和三妙手之局）
本因坊丈和（白）　赤星因徹（黑）
1835 年弈於日本

　　本因坊傳位到第十二世丈和手裏時，發生了一件在日本圍棋歷史上很有影響的事情。丈和運用種種謀略，在天保二年（1831），繼元丈之後沒有經過什麼重大的比賽就登上了名人棋所的寶座。安井家的掌門人知得和井上家的掌門人十一世幻庵因碩，雖然對於不經過比賽就想當然地得到了名人棋所的位子氣憤得要命。由於正式的任命已經公告，所以儘管有許多不合理法之處，木已成舟，知道公開地反對是無濟於事的。安井家的知得年紀大了，門下弟子又沒有好手，很快就心靜如水。只是生性本來就不老實安分的幻庵因碩，覺得這實在是欺人太甚，心不甘服，便謀劃了先在棋盤上打敗丈和，然後再顛覆丈和名人棋所地位的行動方案。幻庵的行動計畫經過了四年的努力，終於使幕府元老中最有勢力的松平周防守同意在他的官邸舉行一次「名手大會」。先吃飯然後再決高低，由於松平周防守是朝臣，丈和是不能不出席這次聚會的。他雖然事先知道是場「鴻門宴」，但是作為棋壇的最高首領那有怕下棋的道理。一場事關兩家誰執掌日本圍棋大權的決戰在 1835 年 7 月慢慢地揭開了戰幕。

　　比賽之前，井上家也經過了一番精密的設想，原本是幻庵因碩親自出馬和丈和下一盤。考慮再三，感覺事關重

大，當了名人棋所是有俸祿的，估量後感覺自己沒有很大把握，便決定讓得意弟子赤星因徹出戰。

赤星因徹（1810～1835），原名千太郎，生於肥厚。11 歲入井上家拜幻庵為師。1827 年升為三段，改名為因徹，成為井上家最堪重任的青年高手，承受幻庵嫡傳棋藝，下這盤棋時才 26 歲，棋力頭銜為七段，實際上已經具有八段實力。幻庵在沒有決定誰上陣時和愛徒因徹對弈數局，結果因徹四戰四勝，幻庵遂決定派赤星因徹頂替自己上場。

這麼場重大的比賽，丈和如果輸了，那麼他的名人資格自然有了問題，棋所一職當然無法再繼續下去；如果因徹輸了，那麼幻庵就註定要稱臣一輩子；影響之大，壓力之重，不言而喻。誰知道本來赤星因徹很好的局勢，由於丈和下出了日本史稱「古今無類之妙手」的第 70 步棋，局勢急轉直下，最後認輸。赤星因徹終局時大口吐血難止，局後不久，赤星因徹殞命，演出了一場千古絕唱。

當時丈和 49 歲，身軀肥大，濃眉大眼，非常強悍的樣子；赤星因徹才 26 歲，因過度緊張臉色蒼白，神情有些恍惚，每時每刻都在苦思冥想，所以一臉的苦相，表情非常嚴肅，二人對施一禮後對局開始。

請看第一譜（1—80）：

黑 1、3 是井上家的得意開局手法，以下至黑 11 是正常布局。

白 12，早早地，丈和就拿出自己研究多年的殺手鐧來——大斜，本因坊家的獨門武器。丈和出世之前，大斜的手法不曾露過面，現在日本棋士一般都認為大斜創自丈

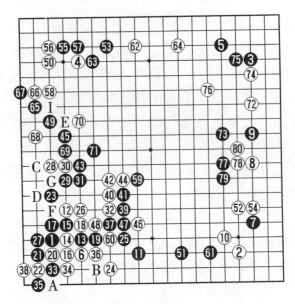

第一譜（1─80）

和。大斜號稱千變，可以說是步步陷阱，著著羅網。因徹的老師幻庵自從和本因坊家不和以後，早對此定石細加研究，下過一番苦功，所以赤星因徹並不懼怕。

　　白28一般是在黑31位處跳，黑方跟著在28位跳，白方再於41位處大飛，是比較心平氣和的下法。白28早早就逼了過來，是丈和更極端的手法，也是丈和棋風的體現，願意拼搶得更兇惡些。

　　黑21扳、23跳出、到黑27都是井上家研究的成果，黑33更是井上家巧妙的手筋。可說是因徹的得意之著，白34如A位打則黑有B位跨的手段。

　　白36只好如此，如在38位長出──

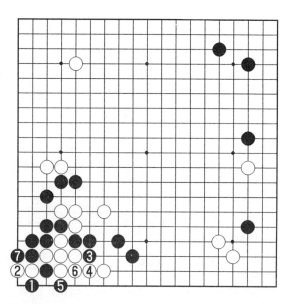

參考圖1

請看參考圖1：

黑1（實戰中的黑35）打，白2如圖長的話，黑3沖，白4非擋不可，黑5打，白6接，黑7再打是黑方的無憂劫，白方不行。

因為白36要補一手和黑37交換，使黑方後面有了黑39的扳，到黑43，白38雖然得了幾目棋的實利，但是黑棋走到39和41顯然大勢有利。

當時旁觀者議論紛紛，一致認為白方局勢不利。丈和的徒弟宮重丈策雖也在和其他井上家的人下比賽棋，但對老師的對局至為關懷，時時斜目窺視，照他的想法也認為老師不利。但是，看到老師丈和面情上神色自若，一時還想不明白為什麼。

當天，下至黑 59 以後就打掛了，其餘四局也同時休戰，約好後天接著再戰。

丈和回到家，徒弟們紛紛上前問長問短。一向剛愎自用的丈和，是不承認自己有錯著的，對大斜變化的利弊如何，他說，「白棋可以像實戰一樣的下法下」。

復盤至 44 拐頭時，他的另一位徒弟土屋恒太郎「哎喲」了一聲。此人後來是很有名的第十四世本因坊秀和。

秀和不慌不忙地說：「老師，你在拐 44 之前，應當先在 C 位立一手，逼黑 D 位補，然後再於 44 位拐。以後，黑 45 時白棋可於 49 位跳出。」

丈和一生不服人，但今番卻連連點頭。很明顯，白 C 位立時，黑不能不在 D 位應，否則白以後 F 位沖，有了 G 位的擠斷，就可打劫殺黑棋。

到了第三天一上場，赤星因徹就下出了問題手——黑 61 竟在下邊拆一，實在是不知能有什麼好處。此著棋如在 63 位虎，使白棋在上邊沒有適合的落子之處，上方的空將來可以圍，兼有威脅左上白角之後續手段，可謂上策；如馬上在 73 位關起或在上邊補一手，呼應全局保全右上一帶的模樣，不失為中策。

如實戰中的拆一，雖對右下角未來的出著有好處，但是眼下卻犯了落子接近厚勢之大忌，不明白當前的大勢重心所在，下出的著乃是下下策。打掛的兩天，因徹只想出如此問題手，真是不可理解也難以置信。

白 62、64 立即侵入上邊為必然。黑 65、67 赤星因徹原以為是絕對先手，然後可以搶到 73 位關起，這樣的局面還是黑棋優勢。不料丈和鬼斧神工，竟走出一步任何人也

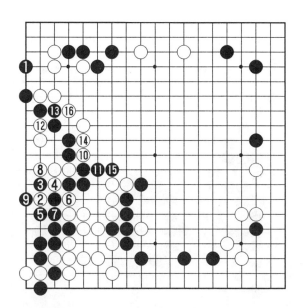

參考圖 2

想不到的妙手——白 68，頓使因徹為之一愣。黑 69 不能不應，如不應很容易就讓白棋在黑空裏活出一塊棋來。

白 70 又是非凡之妙著，這手棋被日本棋史稱之為「古今無類之妙著」。假如黑 71 不補的話——

請看參考圖 2：

黑 71 不補，而在圖中一位跳的話，好處是既可以破白方的空，又可以延氣。但是，白 2 以下是活棋的好手，黑 3 拼死去殺白棋，以下為雙方必然，到白 16 緊氣，黑棋反被殺。

請看參考圖 3：

白 3 托的時候，黑 4 採取比較平穩的下法，但是，由於白方有 11、13 滾打的手段延氣，到白 15 也是把黑棋殺

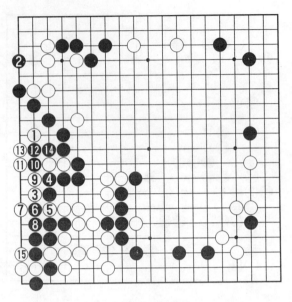

參考圖 3

死。

白 70 的妙處還在於將來在 E、I 擠都是先手利用，左上的白棋已經不怕黑方的任何攻擊，所以搶到了關鍵時刻的關鍵性的先手，讓黑 73 的跳起沒有辦法率先走上。局勢就此一下子被扭轉了。

白 72 打入後，因徹臉色瞬間大變。

白 80 是丈和下出的本局中「三大妙手」之三，不過比起前面 68、70 兩手，此棋似乎稱不上絕妙。其實，黑 79 此時在白 80 位補的話，黑方的局勢還有可以慢慢轉換的機會。但圍棋比賽最怕對方下出意外之著來，因徹再有想像力也沒有料到白 68、70 奪先手的妙棋，此時被白 80 走出愚型手筋，神情上不免焦躁。

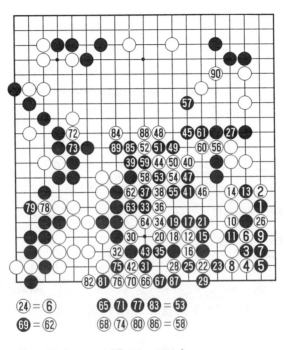

(24) = (6)　　　(65) (71) (77) (83) = (53)
(69) = (62)　　　(68) (74) (80) (86) = (58)

第二譜（1—90 即 81—170 ）

請看第二譜（1—90 即 81—170 ）：

赤星因徹決定鋌而走險，搶先在右下①位扳。此棋與前譜黑61拆有關聯，顯然因徹在打掛的時間裏已經研究過，角上有打劫活。但是否現在就動手，在時機的選擇上大有問題。黑①後，右下角變化極其複雜，丈和不敢大意，到黑9後，丈和怕自己應對有誤，他就施展特權，說一聲「打掛」，便回家去從長計議去了。

當時，只有拿白棋的一方才有打掛權，而且用不著「封手」，這當然對黑棋很不利，可是因徹也只得眼睜睜地看著丈和高高興興回府。

三天後接著又下。譜中白26先手消劫後，白方已經領先。黑27如於28位補，被白於27位沖斷，則黑棋目數肯定不夠，所以只好先補27位接上，且看下邊這塊白棋如何活法。但是，白28斷打，30位擠，非常的強悍。

黑31頑強抵抗，拼命也不想讓白方隨便就活棋。此時如果在32位接的話，白棋在43位虎，就活了。以下應對可說是著著皆用心良苦。

黑棋有好幾次機會可以打劫殺白，但白棋在左邊有太多的劫材，所以黑方不敢妄動。等到白44跳後，黑方想再要殺死白方大龍就有些勉強了。

黑57過分，應當老實地58位粘，右邊六個黑子看白棋如何吃法，如此雖然轉勝希望仍然渺茫，但比實戰下法要好得多。至白58提通後，黑棋處處顯出薄弱，就難以為繼了。

請看第三譜（1—76即171—246）：

當天黑1以後白方再次宣佈打掛。從盤面看來，很明顯是黑棋劣勢。因徹一連兩天，千遍萬遍細心搜尋，但是總找不到白棋的毛病，只好擲子長歎。

再繼續開戰，按規定五局棋一定要終局。也包括和丈和的這一局，很快。其餘四盤已告結束，眾人全圍在丈和、因徹這局棋周圍觀戰。

因徹的黑3、黑5刻意想把局勢搞亂，負隅頑抗，但是又要吃左上白棋，又要保右上黑子；又想救出右邊孤子，又想破上邊白地。實在是力不從心，萬般無奈。

到白76手後，因徹細算目數，即使此劫被黑方無條件取勝，目數也肯定不夠了，盤面再無爭勝餘地！因徹抬眼

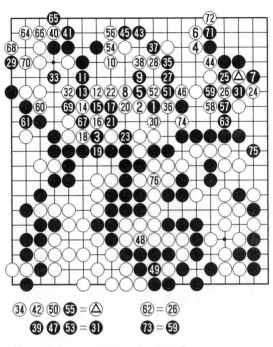

㉞ ㊷ ㊿ 55 = △　　　　62 = 26
　　㊴ �331 53 = 31　　73 = 59

第三譜（1—76 即 171—246）

看幻庵師父，只見幻庵滿臉悲淒憂傷，只覺萬箭鑽心，猛覺胸中一股熱潮直沖咽喉，來不及用手去掩，鮮血已經噴了出來，鮮血染紅了整個棋盤，這一場驚天動地的大比賽不得不宣佈結束。

　　獲勝的丈和足足在家臥床三天三夜才緩過勁來。幻庵因碩想打倒丈和的念頭就此徹底破滅。26 歲的英才赤星因徹，終於抗不住病魔的侵襲在一個月後，飲恨而結束了他的一生。

　　共 246 手，白中盤勝。

秀策流──棋聖桑原秀策

　　秀策（1829～1862），是日本歷史上最著名的棋手之一。本姓桑原，又姓安田，原來的名字叫虎次郎。出生在瀨戶內海的因島，五六歲間開始學習圍棋，7歲時，其父領他去和當時名流坂口虎山下棋，虎山驚歎其才，贈詩贊曰：「文字又是博技雄，白髮搔頭愧此童。」

　　秀策剛滿九歲到了東京，十歲入坊門，拜秀和為師，第二年就升為初段。人稱他為「安藝小僧」。道策門下的道的、道知以及秀策被稱為棋界「三神童」。弘化三年（1846）18歲時便升為四段，實際棋力足有六段不止。

　　秀策是秀和的嗣子，文久二年（1862），烈性傳染病霍亂襲擊東京。當時，本因坊家很多人患了此症，秀策不顧人們的勸阻，親自去看望他們，不幸被傳染。當時得了霍亂就等於判了死刑，沒有什麼可以醫治的藥物，全憑個人的抵抗力能活就活。秀策待人誠實，體貼入微，等於是冒著生命危險去安慰別人，在他身上充分體現了那種博大愛人之心。霍亂使秀策33歲就去世了。棋界過早地失去了一位卓越人物。

　　由於他英年早逝，所以儘管棋藝絕倫卻未能成為本因坊家的掌門人。但是，他與初代算砂、四世道策同被譽為棋聖。他所創下的「秀策流」曾被評價說：只要有圍棋存在，「秀策流」堅實的小尖就永遠不會磨滅。「秀策流」

布局是執黑前三步搶戰三個小目，當年這種下法很容易保持先著效率，所以秀策用此布局勝率極高。只是到了近代，由於貼目的出現，「秀策流」的小尖走的人才少了。在圍棋的歷史上，能以某一下法被大家公推為「流」是不多見的，到現在為止也不過那麼幾家。

隱居的丈和看到了秀策所下出的棋，不禁喜出望外，高興地的對大家說道：「這可是一百五十年來的大器啊！吾家的門面，從此將大放光彩啦！」

秀策一出道，就與眾不同，鋒芒所向，無不披靡，井上家的掌門人幻庵因碩大敗給秀策絕非偶然。在他大戰幻庵因碩時，就是他的老師秀和八段也讓不動秀策一先了。嘉永元年（1848），20 歲的秀策升為六段，並被立為坊門跡目。嘉永二年（1849）秀策正式參加御城棋賽，由此迎來了他一生中無比光輝的時代。

秀策之所以被列為和本因坊創始人算砂等平起平坐的人物，尊為棋聖，就全在於他參加御城棋賽前後十三年，共經十九次重大比賽，結果全勝，創下了史無前例的御城棋賽全勝紀錄。圍棋不像別的項目，由於比賽的時間長而且是動腦子的比賽，所以在「老虎也有打盹的時候」的情況下，十九局平均每局 130 手（自己一方），就是 2600 著棋，實在難保不出一、二著錯棋的，對手又全都是當時日本的第一流的高手，只有像秀策那樣人品和棋品都極高的曠世奇才才有可能創下如此的偉績。

不過，秀策這十九局中，也有相當危險的棋，特別是嘉永三年（第四局）與伊藤松和的那一局棋，簡直可以說是九死一生。伊藤松和的成名是在天保十二年（1841）與

本因坊秀和的一局棋，當時秀和剛剛擊敗了幻庵的挑戰，銳氣正盛。結果伊藤松和執白棋竟然與秀和弈成了和棋。丈和、幻庵看了此棋後，均由衷讚賞道：「此局秀和絲毫沒有走出錯著，松和怎麼就能執白棋下和，真是匪夷所思，這盤棋真可謂是伊藤松和的名局啊。」伊藤松和自此之後在棋界地位與眾不同。

秀策當然知道松和的厲害。棋賽之前，就開始做了精心準備，自以為執黑棋應該取勝不難。不料開局不久，秀策就下出了緩手，被白方搶佔了要點，邊攻中腹黑子，邊擴張右下白勢，黑棋頓時陷入苦戰。幸虧秀策臨危不亂，在白棋重圍中且戰且走，終局前幾步到底做成活棋，於驚濤駭浪中以三目取勝。

秀策的棋非常堅實，所以一旦確立了優勢，別人很難再翻盤，尤其是秀策執黑棋人稱「先番必勝」。由這盤棋讓人們看到了處於劣勢時的秀策，其頑強戰鬥的能力也令人驚歎。「善戰者不敗，善敗者不亂」進能掠地，退能自保，秀策不愧「棋聖」稱號。

嘉永年間圍棋之風益盛，顯貴富商無不以自己會下幾手圍棋為雅興，大家都以自己家請來圍棋高手光臨為榮耀。秀策名滿天下，更成了皇親國戚們追逐的對象，許多人家經常舉辦研討會和下指導棋，束修給得相當高。信州有個叫關山仙太夫的人，多次聽說了秀策的大名以後，便寫了封十分恭敬客氣的信，請秀策來指導一二。

關山仙太夫在日本圍棋歷史上非常有名，出身貴族，幼名虎之助。他從小就喜歡下圍棋，稍大拜在本因坊元丈門下，18歲時具有了初段實力。

　　文政年間，仙太夫以信州松田藩真田家的臣子身份到江戶任職，從而有了接觸高手的機會，加上坊門的薰陶，棋藝自然大進。天保二年，仙太夫任滿回歸，自覺以後遠隔千山萬水，關山重重，後會難遇，走前要求與丈和下上一局受二子指導棋，作為永久紀念。丈和自然答應下來。

　　這天，在真如院的書院裏，仙太夫和丈和的受二子局在陣陣松濤聲中開始。雖然是臨別紀念贈局，但是對於棋士來說也不亞於一場名譽的決鬥，丈和不肯隨便就輸一盤棋，仙太夫自然想透過這個非常難得的交手機會從此名揚天下。坐在棋盤旁的丈和滿臉肅殺之氣，神情凝重；仙太夫更不用說，心無旁騖，兩個眼睛專注在棋盤上，唯恐有何閃失，除了松濤聲、棋子聲其餘都被緊張的氣氛凝結住了。這盤棋下得十分精彩。掌燈時分，棋局結束，結果執黑棋的仙太夫一目勝。

　　仙太夫由於被受二子曾經戰勝過丈和，一時也是棋壇佳話無人不曉，秀策也早已經聽說過，所以在接到仙太夫邀請後，當即動身前往信州。仙太夫見秀策後大喜過望，熱情款待之後，第二天就開始對弈。他們除了吃飯睡覺，所有時間幾乎都用在了下棋上。此時仙太夫已70高齡，連天連夜的對弈居然毫無倦色。結果仙太夫七勝十三敗，但是仙太夫對秀策仍舊佩服得不得了。因為仙太夫深知道秀策並不是以贏棋為主，而是經常變換布局以使仙太夫多多感受不同的布局特點，從而增長見識。

　　聚會終有分手時，二人盤桓多日棋也下夠了，友情也深厚了，這天，秀策告辭，仙太夫送他一個很華美的小包裹，包裹雖然不大，秀策接過來後甚覺沉重，層層打開，

竟是二十兩黃金。秀策大驚，認為此禮過重，堅辭不受。仙太夫笑曰：「黃金再多終究有價，先生雖然比我年少，但是棋上給我教益甚多，遠不是這區區幾兩黃金所能衡量的，只不過用來表達我對先生的敬重之意罷了。以閣下之技是天上無雙，地上無對，受之何愧之有，請勿辭！」秀策只得收下，回去告訴老師秀和，秀和深感仙太夫意氣深重，之後常常以此教誨門人，切不可把錢財看得太重，秀和還說道：「仙太夫以一個官員的身份能把圍棋下得這樣的好，就是因為不為身外之物所累啊，一個人惦記的東西太多，如同負重遠行，怎麼可能快而遠啊。」

在日本圍棋歷史上，秀策和天保四傑之首太田雄藏七段的三十番棋也是非常有名的，他們之間進行升降，對局在 1853 年 1 月開始，下到第十七局的時候，秀策以十勝六負一和的成績將太田雄藏七段降為先相先。下到第二十三局後，太田雄藏七段因病過世，比賽終止，此時秀策以三勝二和一負的成績繼續領先。這次對局裏，第十七局秀策執白勝三目，被稱為秀策得意之名局。受到後來棋評家的高度讚揚。

秀策的「耳赤之妙手」在日本流傳得也很廣，也是一段很有意思的佳話。

日本弘化三年（1846），十一世井上因碩和秀策有過一次非常有名的對局。

井上因碩由於爭奪棋所的事情，和本因坊家曾經進行過多年激烈的爭奪，後來愛徒由於棋戰不幸夭折，所以有看破紅塵之意，跳出了是非之門，並改名叫幻庵因碩，與弟子三上豪山到處遊山玩水。行到浪華時，逢故人遷三

郎。遷三郎也是一個圍棋迷，而且頗有幾分天賦，棋也有幾分實力，見到了幻庵因碩自然殷勤招待，留住了幾天。一天，遷三郎領來一個飄逸秀美少年。少年一見幻庵因碩，忙上前施禮。幻庵一怔，但是實在想不起是誰。遷三郎走上前，對幻庵說：「這位是本因坊門下的桑原秀策，棋力四段，路過此地，想向幻庵君請教一局。」

幻庵道：「老朋友之請，我哪敢違抗？請吧。」

幻庵是身經百戰的八段準名人，聽說秀策才四段，就先下了一盤受秀策的二子局，但是開局不久，白棋處處陷於被動，狼煙四起，只見滿盤白子疲於奔命，幻庵苦撐至102手，便宣佈打掛。（中間暫停對局）

日本棋士極重勝負，特別是羞於敗給下手，所以和下手對弈的時候為了避免認輸，實在下不下去了，就宣佈永遠打掛。

第二天再弈，幻庵因碩便自動改為讓先了。

開局，秀策便使出了獨創的 1、3、5 先占角，然後黑 7 守角，黑 9 小尖的秀策流。

幻庵自然不想再敗，祭出了鎮山法寶──有百變之稱的大斜。「大斜」定石原是本因坊丈和所創，是坊門的絕妙武器。幻庵當年為了打敗秀和，將大斜研究得透徹無比，而且研究出了不少新著，結果幻庵此寶一祭，不覺中黑棋成苦戰之形。第一天下了八十多步，天色已晚，打掛休息，形勢白棋有利。

三天之後，此局在另一個棋友原才一郎家裏續弈。由於二位聲名遠播，知道有此對局的人越來越多，紛紛前來觀戰，絕大多數人都認為，黑棋劣勢，白棋勝利在望。看

棋的人裏面有一位郎中見到了秀策落下了第 127 手後，斷然道：「你們說的未必如此，依我所見，恐怕白棋形勢已經不妙，黑棋要贏了啊！」其他人看發此斷言的不是棋士而是一個對圍棋並不很精通的醫生，都十分不解，問道：「……何以見得黑棋要贏啊？」

那郎中鄭重回答說：「我對圍棋不精通，醫道尚可，剛才秀策的棋子剛落到棋盤上，我看到幻庵神色雖不變，耳朵卻突然紅起來。此乃驚急之下，幻庵身體的自然反映，一定是黑棋弈出妙手，白棋頗難應付，故而我斷言黑棋要勝。」

後來果然被醫生言中，對於黑 127 之著，幻庵細細考慮了好一段時辰，深感此點實為全局要點。黑 127 神來之筆，頓時扭轉了局面，很快白方原來的優勢急轉直下。就是由於這步千載難逢的妙手，秀策贏了幻庵。如此，這局棋遂得編入名局之林，稱之為「耳赤之局」。

之後，幻庵又與秀策弈了三局。除二子局幻庵「永久打掛」外，另二局秀策皆勝。幻庵大敗之下，不怒反笑，拉著秀策的手說：「下得好！下得好！將來執棋壇牛角者，非君莫屬呀！」

日本棋聖桑原秀策名局之一

耳赤之名局

幻庵因碩（白）　桑原秀策（受先）

1846 年弈於日本

　　幻庵因碩是日本歷史上非正統圍棋人物中的非凡一員，他由於從來沒有能當上名人和棋所，所以沒有相應的地位，但那也只是「既生瑜何生亮」式的不走運，如果不是丈和在那盤著名的爭棋中走出了連神仙都難以下出的妙手，棋所和名人就輪到了因碩的頭上。

　　就連他一生中的死對頭已經退隱後的丈和，看到他與秀和下的爭棋的棋譜後都感歎道：「因碩之技，足以任名人棋所，可惜生不逢時。」

　　因碩的確可以說是個大丈夫，丈和隱退後，因碩的棋藝遠高過當時本因坊的掌門人丈策，但是等丈策知道自己棋藝不行，派跡目秀和來和因碩下爭棋時，因碩首先想的還是自己在棋藝上真正的站住腳，就沒有顧忌輩分的不同和秀和決戰，因碩本可以據理不和非掌門的秀和下，如此不戰而登棋所寶座也未可知。

　　因碩或許是心懷僥倖認為自己的棋藝不在秀和之下，但他要光明磊落地打敗秀和以爭棋所，還是體現了棋士們視棋如命的氣節。

　　德川幕府大力扶持圍棋，是因為圍棋技藝優雅，靜坐盤側，能於黑白之間，悟出軍事上的戰略戰術，乃至國家經邦濟世之奧妙。但也被一些小人把圍棋當做鑽營謀私的

手段，鬧得棋壇烏煙瘴氣。

　　幻庵目睹此情此景，長歎道：「此風不除，我等棋人有何面目見先祖於九泉！」嘉永四年（1852）因碩寫出了《圍棋妙傳》，公開抨擊棋壇上的不良風氣。幻庵因碩還因此為自己的門人定下三條戒律，第二條定得最好：「圍棋之道心術之正為本。除己雜念，方能專心事之，然以詐謀偽計取勝，最不足取。」後人聞知，皆贊幻庵。

　　幻庵與秀和爭棋雖遭敗績，不等賽完幻庵突然退位，許多人都大惑不解，以為幻庵失去了當年的勇氣和豪氣，後來人們才知道，他為了在棋上真正的能和本因坊家有番爭奪準備，悄悄前往中國學習圍棋，他暗裏對弟子和好朋友道：「如今看來，我欲在日本大展宏圖已不可能，想這弈道乃源於中國，不如西渡大海，於中華大國創一門派，倒可大大施展一番。你們意下如何？」

　　弟子回答道：「老師所言極是，弟子敢不捨命相隨？」

　　當時幕府實行鎖國政策，嚴禁百姓私自出海，幻庵私自出海要冒殺頭的危險。為了遮人耳目，他師徒二人詭稱雲遊四方，先去各地名勝遊覽一番，然後來到長崎。長崎當時是日本出海的最佳地點。幻庵師徒滿懷熱情，恨不能馬上乘舟西渡。但長崎港禁令森嚴，一時沒有機會，只得滯留長崎，待機而行。

　　嘉永六年（1853）六月，幻庵久等沒有機會，便與弟子三上豪山商議，決定冒險渡海。他們雇了一條小船悄悄出海了。不料，不久天氣突變，狂風大作，只得回港。幻庵在風浪中，仰天長歎道：「嗚呼天不助我，我無緣與中

國名士相切磋，惜哉！惜哉！」整整在海上漂泊三天二夜，九死一生在九州安全登陸，此事情過了六年後，幻庵病死，享年 62 歲。

請看第一譜（1—60）：

黑 1、3、5 連續占錯小目，是秀策獨創的布局手法，後來在御城棋賽上，只要秀策執黑，就以此手法開局，並取得了連戰連勝保持不敗的記錄。這種下法就被人們稱為秀策流，並被許多人所效仿，只是到了近代有了貼目以後，這種布局的手法才逐漸淡出了棋壇。

黑 9 的小尖，曾經被人們譽為只要有圍棋存在，這個小尖就不會磨滅，後來也是隨著貼目的出現，黑 9 的下法

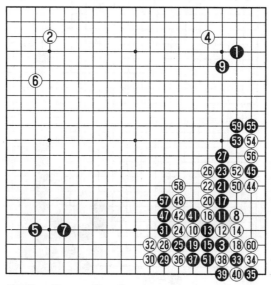

43 49 = 33　　46 = 40

第一譜（1—60）

才不再被人當作開局的著法了。

幻庵祭起了門內苦心鑽研的法寶——白10的大斜。大斜原本是本因坊丈和所創,是坊門的殺著,但幼庵當年為打敗秀和,將大斜變化研究得透徹無比,而且更有所發展,結果反成為幻庵克敵制勝的法寶。

此寶一祭,秀策果然進入了幻庵的迷魂陣。黑23長,被白24、26連壓,再28、30連扳,黑棋成苦戰之形。

黑25在征子有利的情況下可以在29位飛出來,優於實戰,不至於被白方封鎖的那麼嚴整。

此後這裏博弈非常複雜,稍有不慎就可能吃大虧。

請看參考圖1:

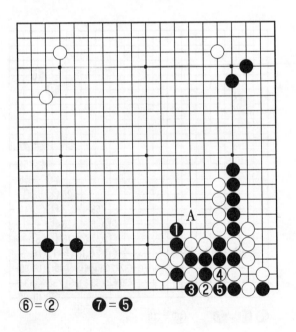

⑥＝② ❼＝❺

參考圖1

白 40 提劫以後，黑 41 斷打找劫雖然比較損，但是也只好如此，如果另外找劫材的話，像參考圖 1 中的下法，白方有暗伏手段，白 2 反打是妙手，黑 3 只好提子，白 4 再打，黑 5 也只好應，白 6 再提子，黑 7 還是必須應，如此角上的劫已經先手被白方解消了，白方再在 A 位補，黑方當然是大損。

到白 60 右下角的作戰告一段落，明顯的是白方有利。這裏黑方下出了一些問題手，由於此局下在 150 年前，也實在是無可挑剔，對於大斜的發展還是很有歷史意義的。

請看第二譜（1—67 即 61—127）：

黑 1 拆和黑 5 飛是秀策流厚實的下法。但是，白 4 拆了以後，黑棋先著效率十分裏已經去了八九分。當天弈至

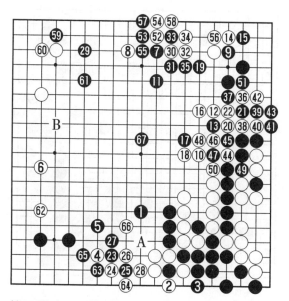

第二譜（1—67 即 61—127）

第 29 手，黑棋搶佔大場，白方的形勢雖然領先，但是如果
讓黑方把上邊的空都圍了起來，那是白方所不能接受的，
但是，怎麼破黑方在上邊的模樣也不是一下子就能計算清
楚的，這時天色已晚，幻庵使用了打掛的權利。

第二天接著下，白棋續弈的第一手白 30 突入黑右上堅
實的陣地。此手看似空投進黑方的包圍圈，極其險峻，但
秀策苦思冥想之後竟然找不出破解的手段。

請看參考圖 2：

黑 1、白 2 都是必然的應對，黑 3 如果陡起殺心的
話，白 4 以下是幻庵早就想好的應付的辦法，至白 18，黑
棋或兩黑子被吃或三黑子被吃，都是黑方失敗。由此可
見，白 30 的著法的確巧妙。

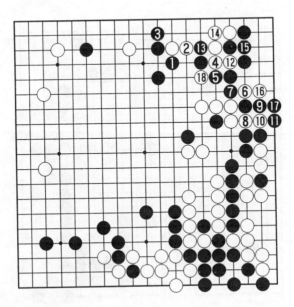

參考圖 2

　　黑 33 只好忍耐，到白 58 白棋活淨，白方不但得到五目實地，還將黑棋右上的空破得支離破碎，白方全局實地比較大的領先了。不過，黑棋實空雖居劣勢，但是，由於白方在上邊活棋不得不讓黑方全盤有比較厚的外勢，黑方還有迴旋的餘地。

　　接下去，幼庵在得意之際，忽視了對大局的把握。白 62 先引誘黑 63、65 吃住白 4 之子，白方在爭到先手後，再 66 位穿象眼，有了白 66 這步棋，不但解消黑方在 A 位的先手巇，更重要的是可將中腹黑四子和左下角黑棋聯繫分斷，為以後發起的攻擊預先做好準備。幻庵很為自己的構思自鳴得意。白 66 希望黑方如此如此──

　　請看參考圖 3：

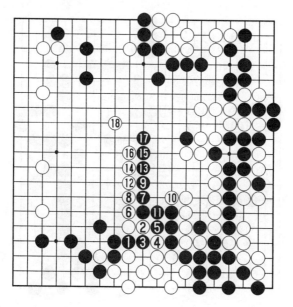

　　參考圖 3

幻庵希望此時黑方來沖斷他的白 66 一子，果真如此的話，則如圖中，從黑 1 到白 18 為雙方的必然，白方不知不覺中在中腹形成了外勢，並攻入上方的黑模樣裏，當然是白方的理想局面。

他做夢也沒有想到秀策早已經把全局的要害分析透徹了，當即走出黑 67 一著。此著棋既可以接應中腹的黑方四個孤子，又可擴張上邊黑勢，同時也消去了右邊白厚味，局面頓時為之改觀。

幻庵越看越覺得此點實為全盤必爭之要點，後悔自己大意之下忽視了全局，驚急之下不由得腦部血脈噴張，耳朵發紅。

後世人們評論，認為白 66 如改弈 B 位圍，進可破上邊

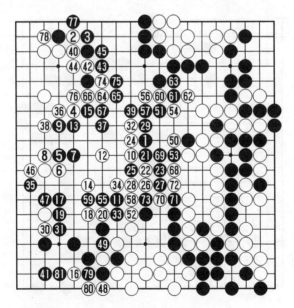

第三譜（1—81，即 127—207）

黑地,退可擴張左邊的白勢,仍是白棋有望之局。不過,在實戰中像 67 這樣的神來之筆,即便是一流高手,也未必都能想得出來。如此,這局棋遂編入名局之林,稱之為「耳赤之局」。

請看第三譜(1—81,即 127—207):

這天弈至黑 15 白方宣佈打掛。第二天再續。等到秀策走出了黑 39 後,白棋已無勝望。幻庵雖絞盡腦汁,拼命苦戰,無奈秀策一旦取得了優勢後,下得無比堅實,滴水不漏。

共 207 手下略,黑棋三目勝。

日本棋聖桑原秀策名局之二

形勢判斷的名局

桑原秀策七段（白）　太田雄藏（黑先）

1853 年 6 月弈於日本

　　嘉永六年（1853），秀策在御城棋賽中銳不可擋，連戰連勝，天下人都為之驚奇。一天，當時棋壇元老和著名棋手九世安井算知、伊藤松和、坂口仙得及服部正徹等，都聚會在德川幕府的紅人赤井五郎家，大家說起當今圍棋之天下誰為魁首時，在座的眾口一詞稱讚秀策「棋藝非凡，天下無敵」。

　　誰知道，大家的這一看法卻有人不認可，這人就是日本棋壇歷史上的著名怪傑——太田雄藏。

　　太田雄藏出生在東京橫山町一位商人家裏，也有人說他降生在本町名叫丁字屋的陋室裏，不管怎麼說，他都是地道的東京人。雄藏拜師安井家，他與本因坊秀和、坂口仙得和安井算知（俊哲）並稱為「天保四傑」。後來太田雄藏棋力之強，可居「天保四傑」之首。

　　以他的實力，本該早就升為七段了。當時規定，七段就有資格參加御城棋賽，享受幕府薪俸，所以日本棋士沒有不想參加御城棋賽的，幕府薪俸對於棋手來說，在當時已經可以達到中等以上的生活水準，對棋手來說不可謂沒有誘惑力。

　　像算知、坂口、仙得、松和等等，早早就設法成為七段，取得了參加御城棋賽的資格得一份俸祿。惟獨太田雄

藏是個例外，他對此並不是很熱衷，甚至連七段免狀也沒有明確提出要求。

　　日本自幕府時代以來，就有個約定俗成的規定：凡棋士只要一成為七段，便要削髮為僧，以便六根清靜專心於弈道，然後才能參加御城棋賽。偏偏雄藏一聽說要剃頭，就寧願不參加御城棋賽，也不願意剃光了頭髮，所以儘管棋力已經到了，但是遲遲未能升為七段。

　　棋界權威們愛惜他的棋才，經與棋院四家協商，準予了他不剃度也可以升段，但是御城棋賽的參加資格卻沒有絲毫鬆動，以至雄藏屢屢在七段棋手裏面拔尖，卻始終無緣在御城棋賽中和秀策相遇。

　　就是這樣一位太田雄藏，聽到眾人給予秀策如此高的評價，心中豈能服氣，便起身冷笑道：「我曾讓過秀策二子，弈了十六局才改讓先，他有什麼了不起。到現在為止我和他還是分先的棋。說秀策天下無敵，未免太過分了吧！」當時秀策是位才 24 歲的年輕人，雄藏已經是不惑的 46 歲了，學習圍棋肯定要早於秀策，所以他說的話也的確是事實，秀策的早期肯定還不是太田雄藏的對手。

　　本來就惟恐棋界冷清的赤井五郎等人，見太田雄藏如此雄心勃勃就趁機發起秀策、雄藏三十番棋的大賽。由於此前秀策和雄藏也的確沒有分先下過，雖然現在秀策在御城棋賽裏沒有輸過棋，但是不贏了太田雄藏就無法證明自己的圍棋地位是完美無缺的，自然爽快答應下來。

　　嘉永 6 年（1853）元月 27 日，第一局拉開戰幕，棋界雙雄的決戰開始了。

　　太田雄藏也的確不是個平庸之輩，一直下到第十七

局，秀策執白棋三目勝後，秀策才十勝六負一和多勝四局而升級。秀策將宿敵雄藏降級至先相先，他在給家人信的結尾特意寫明：「現在多贏了四盤，本局我自認為是值得自豪的。」並說道：「由此而獲勝，迫其改棋份。此局乃兒得意之作也。」

下至第二十二局，雄藏被降至半先後，又多輸了二局，情形已然不妙，偏這第二十三局棋又輪到秀策執黑，由於當年沒有貼目一說。秀策「先著不敗」已經是定論。誰知道在這關鍵時刻已經被降份為執兩盤黑棋才拿一次白棋的雄藏突發神威，中盤時鬼使神差、妙著連發，居然執白棋下成了和棋，終於為自己挽回了不少的面子。

局後，秀策也承認：「此乃太田雄藏畢生之傑作也！」經此一戰，雄藏聲名更加顯彰，後人稱此局為「雄藏的真面目」。

秀策和雄藏的總對局勝負情況如下：

（1）雄藏執黑中盤勝；（2）秀策執黑中盤勝；（3）秀策執白2目勝；（4）秀策執黑中盤勝；（5）雄藏執黑2目勝；（6）秀策執黑弈和；（7）雄藏執黑中盤勝；（8）秀策執黑中盤勝；（9）雄藏執黑2目勝；（10）秀策執黑11目勝；（11）雄藏執黑12目勝；（12）秀策執黑13目勝；（13）秀策執白5目勝；（14）秀策執黑中盤勝；（15）雄藏執黑中盤勝；（16）秀策執黑中盤勝；（17）秀策執白3目勝；（18）秀策執白5目勝；（19）雄藏執黑中盤勝；（20）秀策執黑中盤勝；（21）秀策執黑弈和；（22）秀策執白1目勝。

第二十三局弈完之後，雄藏就去越後旅遊，沒有把棋

再下下去，數年後不幸染病，客死他鄉，三十番棋只弈了二十三局成了永遠的遺憾。秀策失去了好對手，大為痛惜。自秀策參加御城棋賽以來，唯一能與他相抗的便是太田雄藏，他們之間的三十番棋，棋盤上烽煙四起，刀兵相見，棋盤下則互相特別欣賞。秀策雖然將雄藏打至了降份地步，但對他的棋力相當推崇，認為雄藏「不愧為天保四傑之第一人」。是故雄藏一死，秀策痛哭失聲，有「自今以後，更無知音」之歎！

現在給大家介紹的就是秀策最為看重的第十七盤棋。

秀策對該局自己曾加以簡評：「黑9夾時，白11於A位碰乃是常形，然而白10、12、14打出新手，為此用去了三個時辰」。

以現在眼光來看，黑9時，白10尖出，已成定石，並不稀奇，但在當時是秀策在臨戰狀態下走出的新手，並用在了一場很重要的實戰比賽裏，除了讓人們佩服秀策的高超棋藝外，他良好的心理素質也很令人敬重。

請看第一譜（1—83）：

白10到白12後來為聶衛平所喜用，並利用此下法把在位的日本本因坊石田芳夫戰勝了，成為當年轟動中、日圍棋界的一件大事情。

黑33、35和白34、36所形成的轉換，局部來說是太田雄藏占了便宜，但是從全局來講還是白方好，和右下白子的配合非常生動。

黑37的攻擊勞而無功，白方反爭到了先手補在了白48位，黑49以後，白方再次脫先，走50位的飛起，黑51不得不補，黑方右上的所得愈加少了。

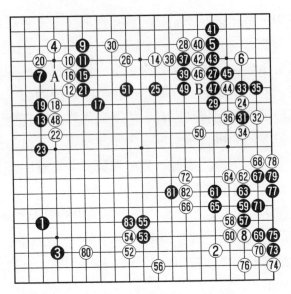

第一譜（1—83）

　　白 52 如果放到現代，多是走在白 54 位，如此可以消除黑 53 尖沖的好點。

　　白 66 是秀策的好手，可以和「耳赤之名局」裏的那步妙手相類比，迫使黑棋只好非常委屈地走黑 67 到 79 位的就地做活。由於上邊還有白棋 B 位的沖出，所以右下的黑棋在遭到白 66 阻擊時不敢外逃。

　　白 80 搶佔最後的大場，而並不急於馬上攻擊被白 66 隔斷的兩個黑子，此不溫不火的著法的確很值得後人學習。白 80 確確實實有所獲得，但是黑 81 和 83 就只是單純求安定，出入之間，白方的高明和便宜之處十分明顯。

　　請看第二譜（83—153）：

　　白 84、86 先手搶官子，不僅著眼於眼下的實利，更為以後的施展手段埋下伏筆。

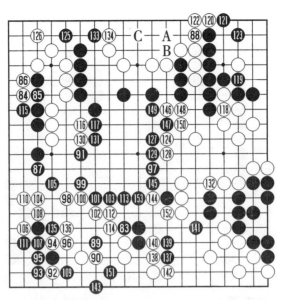

第二譜（83—153）

秀策局後表示：黑 87 後，白棋實地已經領先，故白 88 在判斷清楚勝負以後就採取簡明的走法了，由於白 88 是形勢判斷成功的妙手，所以，這盤棋在日本圍棋歷史上被稱為：「形勢判斷的名局」。

白 88 是步以退為進的好手，如果不補的話，黑方 A 位點，白方只好 B 位接上，黑方 C 位跳，白棋的味道非常的不好。黑 A 位點的時候，白方如果不接——

請看參考圖 1：

黑 1 點，白 2 擋過分，黑 3 刺，通常的下法白方總要接上，黑 5 先手，等白 6 阻渡時，黑 7 斷，白棋不行。這只是許多變化中的一例，其他應法白方也是很不利。

所以，白 88 妙就妙在冷靜上，當時大棋還有不少，但

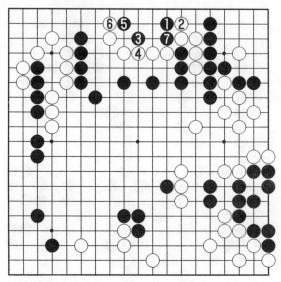

參考圖1

此手一出，黑棋便再無反敗為勝的希望了。

面對黑89的挑釁，白方應對的十分持重得體，徐徐緩進，不給正在急於拼命的黑方可乘之機，白90基於準確的形勢判斷，老實地擋不是示弱，而是穩健，是棋藝的修養也是人格的修養。

白92、94壓縮黑角，全是白90忍耐的收穫，到白110立下還是先手，更給黑方以雪上加霜的打擊。

到黑153雖然在中腹圍了近20目棋。但是左邊的原來的20多目卻所剩無幾，黑方的極力反撲，只是把空轉移了地方，實際上的數量並沒有增加。

請看第三譜（153—226）：

這盤棋在白方走了88以後，就已經奠定了勝利，進入

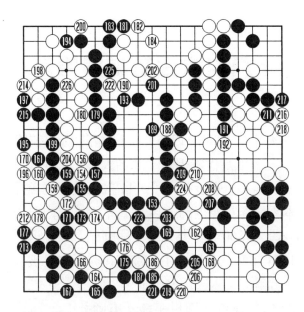

第三譜（153—226）

本譜雙方的官子也都是精彩紛呈，但是已經不能動搖早早就鎖定的大局，解說從略。由於是不貼目的棋，白方能把勝利順利地保持到最後，相當的不容易，也難怪日本歷史上對秀策的評價是那樣高。

共 226 手，白勝 3 目。

十八世本因坊村瀨秀甫

村瀨秀甫（1838～1906），日本棋手，本名村瀨彌吉，江戶人，十八世本因坊，準名人。8歲與本因坊丈策受十三子，第二年進步為九子，11歲入段。先後拜本因坊丈策、本因坊秀和為老師。14歲為本因坊家內弟子。1855年升為五段，1860年升為六段，與師兄秀策並稱「坊門雙璧」。1864年升為七段，由於沒有在秀策之後被立為本因坊跡目，就離開了本因坊家出走。

1879年創建近代圍棋組織「方圓社」，為第一任社長。棋風機警敏銳、奔放不羈，對後世廣有影響。曾讓先與秀榮下十番棋，勝負各半。著有《方圓新法》、《秀甫全集》。明治三十九年1906年病故。

秀甫小時候的名字叫彌吉，出身貧苦，父親是個普通鐵匠，只會打製些刀、剪等鐵器，根本不知道圍棋是什麼東西。這樣的出身按說不會有學圍棋的緣分。但天時不如地利，彌吉家就在本因坊家隔壁，每日叮叮噹噹棋子落盤的聲音都聽得清清楚楚。即使如此，侯門深似海，當時正是本因坊的鼎盛時期，彌吉想邁進本因坊家談何容易。由於圍棋是上流社會的遊戲，還是給幼小的彌吉留下深深的印象和難以消除的誘惑。

「地利不如人和」，一日，有個人進了彌吉家的鋪子來買剪刀，此人是幕府家的一個官員，叫山本河源。彌吉

知道他常來坊門走動，心想他必定和本因坊家有些交往，靈機一動，忙去櫃裏選了一把上好的剪刀出來，並死活不讓其父收他的錢。

山本河源見彌吉小小年紀卻如此乖覺，心中就有了幾分歡喜，便坐下喝茶聊了起來，彌吉趁機要求山本教圍棋。越是水準不高的人越容易與人為師，山本的棋藝有限，但是樂為人師，就答應下來。第二天還果真帶來了圍棋，教彌吉下起圍棋來。

不料，就這麼個偶然機會卻把彌吉的圍棋天分激發出來，也就半個多月，彌吉竟然能把山本殺敗了。山本棋藝雖然不高但還是有一定的欣賞水準，就把彌吉推薦給本因坊家，並約好了見面的時間。

那天，彌吉由山本陪同來到坊門。此時坊門正由十三世丈策當家，他見彌吉的樣子很聰明，有心培養他，加之山本河源把自己怎麼半個月後就不再是這個孩子的對手的前後詳細述說了一遍，丈策答應考試一局。丈策聽說彌吉才學習了半個月，看在山本河源的面子上，讓彌吉擺上九個子再掛上「燈籠」（即於四角三三再各擺一子），日本人稱此為「聖目風鈴」。

彌吉還不知道圍棋有多深奧，見滿盤都是自己的黑子以為必勝無疑，哪知一交手，才發現老師的著全是自己沒有見過的，白棋如游龍戲水到處鑽來鑽去，不多時只見滿盤的黑子被殺得七零八落。這就是日本圍棋歷史上著名的受十三子局。按本因坊家的規矩，此局是入門考試。

彌吉被殺得到處狼狽逃竄，以為自己沒有了任何希望。在旁觀看對局的秀和慧眼識人，他發現雖然彌吉的棋

藝還只是剛剛入門，但有一股天生不輕易屈服的精神十分可貴，便力勸丈策予以收留。於是，八歲的彌吉以「備取」的資格，當起棋童來，開始了他的棋士生涯。

後來，秀甫當上了方圓社社長，執掌棋壇大權，知恩圖報，贈與山本河源「十二級」免狀。其實，山本的圍棋水準連十六級都不夠。

第二年春天，丈策又試了他一局九子局，彌吉將丈策的白棋殺得潰不成軍。很快，彌吉 11 歲時晉升初段，14歲時成為秀和的「內弟子」。內弟子學習圍棋方便，但也要兼管老師家的許多雜事。當時秀和的長子秀悅剛兩歲，次子秀榮又剛出生，彌吉每日雞鳴就要起床，忙碌一天，晚上才能抽空打譜研究直至深夜。

秀和有時外出旅行，彌吉穿著草鞋，挑著行李，從選旅店，算飯金，為老師準備接待客人的衣服，都由他一人操辦。儘管如此，只要有一時半刻的空閒，彌吉便苦研棋藝。為此，秀和對他另眼相看，將自己畢生所學全力傳授於他。彌吉如此精進發憤，棋力進步神速，差不多一年就可以升一段。後來就是秀和讓他先也感到費力。

萬延元年（1860），丈策、彌吉師徒二人弈了三局棋，結果彌吉二勝一和。秀和高興之下，破例恩准他改名為「秀甫」。一個「秀」字賜於他，等於承認他為坊門嫡系。當時的棋聖秀策，所向披靡唯獨秀甫受先可當其鋒芒。文久元年（1861），兩雄在秀和的主持下，作過一次讓先十番棋。

這十番棋盤盤精彩，皆可列入名局之林，尤其值得一提的是第三局。秀甫以「秀策流」的 1、3、5 開局，以子

之矛，攻子之盾；秀策則以大而化之的太極功夫和其周旋。由於是讓先，執黑的一方占著不少先手之利，所以只得慢慢縮小差距，急切間欲速則不達，白方往往大敗。

即使如此，最後還是要展開一場激戰，直殺得天昏地暗，結果秀甫二目勝。這十番棋弈完，秀甫六勝三敗一和，證明自己雖然尚不能和秀策並駕齊驅，但是讓先困難還是明確的。

當時的秀策棋力，舉國一致公認有強九段實力。秀甫能獲此成績，棋力無論如何也不止六段，這一年，秀和推薦秀甫升為七段。安井家、林家均無異議，獨有井上家的松本錦四郎公開表示反對。

錦四郎繼任掌門人時僅有四段資格，後來升為五段。他在御城棋裏參加比賽有十數年，但是下來下去始終是五段。他雖然棋力一般，卻也曾下出過一盤好棋。文久元年的御城棋賽，錦四郎碰上秀和，二人是受先下。秀和開始不重視，以為贏他不過是砍瓜切菜。不料此局錦四郎進退有方。弈至中盤，秀和才發覺情勢不妙，忙使出全身解數。萬沒想到錦四郎一著著落子飛快，卻再無錯棋，全局終了，錦四郎一目勝，頓時引起棋界的轟動。

錦四郎遠原以為可以借機會申請升段，但在場眾人異口同聲認為就他那兩下子，是不可能下出如此好棋的，必定是幻庵因碩的陰魂附體相助。錦四郎好不容易才下出一盤好棋，卻落個如此結果，有苦也說不出來，只得自認晦氣，就根本沒有敢提升段的事情。

此時，他眼看秀甫要升七段了，一時眼紅，想借著機會，水漲船高，你升我也升，撿個搭順風船的便宜。卻不

料，坊門對他的異議恨得咬牙切齒，當即發出戰書。錦四郎只得硬著頭皮應戰。此次升段之爭棋，定為錦四郎受先。結果秀甫連勝三局。錦四郎第四局再輸便要跌到四段做「低段棋士」了，只好免戰牌高懸，同意秀甫升段。

秀甫天生與御城棋無緣。他先前是沒有資格參賽，等到好不容易升到七段，頭髮都剃了，御城棋卻廢止了。再說以秀甫棋力之高，與秀和關係之密，秀策既死，他理應做坊門跡目，連秀和心中也認為非他莫屬。不料天下事盡多意外。原來秀和為人私心極重，此時他的長子秀悅已經展露頭角，十四歲年紀，棋力已達三段，心中便有「子承父業」之意。無奈本因坊家自一世算砂以來，就有一條家法：立跡目必須立棋力最強者。

當年丈和為報師恩，立丈策為跡目，已然有違家法，好在丈和同時又立棋力最強的秀和為「再跡目」，總算與開山祖師本意沒有衝突。本因坊一門所以維持多年長盛不衰，與此家法有很大的關係。但天下之大誰人不愛自己的兒子？於是秀和甘冒本因坊門大不諱，在文久三年正式冊立秀悅為跡目。消息傳出，人人為秀甫不平。秀甫更是難以忍受，一氣之下，離開坊門，不久就組建了方圓社。

方圓社的創立，是日本棋壇劃時代的舉動，過去棋院四家只知閉門弈棋，從不管社會之事，而且彼此之間貌合神離，互相拆臺。如今方圓社在秀甫、龜三郎、鐵次郎等人領導下，廣招人才，弘揚棋道，幹得轟轟烈烈，花樣百出。加上秀甫高瞻遠矚，不計成本發行《圍棋新報》，果然影響極大。相形之下，本因坊等四家愈發顯得死氣沉沉，毫無生氣。

　　方圓社創立後，只一年工夫，便逼得四大家銷聲匿跡，成為獨霸局面，而且社中之人，個個盡力，借著交通之便利，於各地廣加宣傳，弘揚棋道。更兼政府方面提倡聲援，一時弈風大盛，更在天保年間之上，日本國民不必說，連駐日的美國、英國等公使也成為方圓社的座上客。可見「國運盛，棋運盛」，此話半點不假。如此一來，社長村瀨秀甫的大名，也就轟然海內，婦孺皆知了。

　　1906 年秀甫逝世，方圓社的台柱倒塌了。秀甫最大的貢獻是進行了圍棋生存基礎的轉型。在那以前，圍棋是以政府庇護為基礎而發展的，基礎沒有了，就無法很好地生存。正是秀甫開闢了圍棋新的生存之道，並付諸實踐，取得成功。

　　這向世人證明：不依靠官方撥款，沒有政府支持，圍棋以純民間的方式也可以生存得很好。秀甫的努力使得那個時代無數絕望了的職業棋手看到了希望。

日本本因坊秀甫名局

秀策、秀甫十番棋戰之一

桑原秀策　七段（白）　村瀨秀甫　六段（黑）

1861 年 11 月 7 日弈於日本

　　秀策和秀甫是同門雙秀，秀策在御城棋戰裏一盤棋不輸，主要贏的是外面的人，和自己門內高手對局如何，想必也是要有一番爭鬥的。秀甫不是棋界嫡傳子弟，圍棋能學習到可以和秀策一爭高下，要用十番棋戰才能決出高低的程度，當然也是多少年才能誕生出的天才。現在就介紹下秀甫的名局。

　　在這盤日本圍棋歷史上都有所記載的名局，左上角，黑方走的是「雙飛燕」，顯而易見受到了中國古代圍棋的影響。那麼就引出了一個有意思的話題——圍棋是什麼時候傳播到日本去的啊？

　　圍棋傳入日本有幾種不同的說法。

　　比較廣為人知的傳說是，在日本的奈良時代（710～794），日本派出了留學生吉備真備（693～755）到當時中國唐朝來學習中國的文化，順便他也學習了中國的圍棋，並把圍棋帶回到了日本。從此日本開始有了圍棋。（此說法在中國的有關史書上有比較詳盡的記載，所以本書也採用了這種觀點。但是關於圍棋到底是什麼時間傳入的日本和以什麼途徑傳入日本的，始終沒有明確的結論。）

　　這個說法大約是在圍棋流行的日本平安時代（794～1192）中期出現的觀點，但是有許多疑問之處。因為吉備

真備和阿倍仲麻呂（707～770）同赴中國，具體的年份是日本元正天皇的靈龜二年（716），而在此前的日本史書《續日本記》中，已經有了模模糊糊關於圍棋在日本的記載。

有關日本的歷史，很麻煩的是日本出現文字的年代比較晚，最早有文字可查的歷史是在西元 57 年，倭奴國王向中國東漢的皇帝進貢，東漢光武帝賜封他為「漢倭奴國王」並給了他一枚刻有「漢倭奴國王」字樣的金印。在此之前，日本是連文字都沒有的，自然關於日本和中國的交流在日本的歷史書中是無法查找的，更談不上考究圍棋何時傳入日本的問題。

日本人目前比較肯定的說法是：圍棋在西元 4—6 世紀，中國的南北朝時期，和中國的佛教、天文等華夏文化一起，經過朝鮮（新羅、百濟、高句麗）傳入日本的。在日本奈良的正倉院裏，珍藏著三個圍棋盤和數副圍棋子，棋盤是紫檀木和桑木做成的，棋盤上 19 條橫豎交叉的線是用白色的象牙刨成細條鑲嵌而成，做工相當複雜。

據日本人考證，這些棋具都是百濟國（朝鮮）送給日本聖武天皇（724～749）的貢品。它們和日本鎌倉初期畫師勾繪的吉備真備與唐朝棋手對弈場景《吉備大臣入唐圖》都是日本人非常喜歡的國寶。

請看第一譜（1—30）：

左上黑方選擇了「雙飛燕」的下法，在日本圍棋名局中還是比較少見的，由此也可以知道，秀甫確確實實下了相當大的功夫，對「雙飛燕」有了比較深的研究，並在關係兩人棋份的爭戰中使用了出來，有出奇制勝的目的吧。

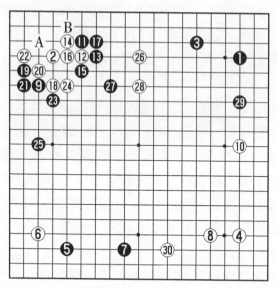

第一譜（1—30）

　　黑 15 一般是不可以打吃的，因為將失去黑方在 A 位
點角以後 B 位扳過的手段。

　　打吃還是不打吃，在現代的圍棋實戰中已經是高手們
非常慎重對待的事情，保留一切可以保留的下法，是現代
圍棋實戰裏專業棋手非常小心的問題。

　　黑 29 搶佔了棋盤上最後一個大場，應該說黑方還仍舊
保持著先著的效率。

　　請看第二譜（30—132）：

　　黑 31 夾擊白棋時，白 32 到白 36 的下法過於持重了。

　　黑 37 又占到了事關全局的形勢要點。黑 39 尖沖也有
搶到先機的味道。等白 42 在二路上飛的時候，已經可以看
出來，黑 39 已經達到了目的。接下來的黑 43 是進退自如

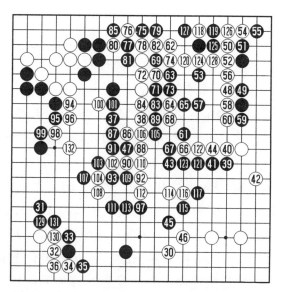

第二譜（30—132）

的好棋——白 44 如果不走的話，那麼黑將在 44 位拐，如此黑 43 拆出了兩路，當然比當初的只跳一步為好。白方不堪忍受讓黑方在 44 位的拐頭，那麼與黑 43 配合默契的是黑 45 的鎮，這麼一來黑 37、43、45 已經圍起了可觀的模樣。黑方的布局成功。

　　黑 47 又對上邊的三個白子有壓力，又繼續圍左方的空，已經使白棋比較為難了。

　　白 48 到白 60 的打入作戰，並沒有能從根本上改變白方的不利態勢，雖然破了黑空，但是，讓黑 53、57、61 把打入作戰的白棋和左上一帶原來的白方孤子分割開了，致使白方更加的不利了。

　　白 62 在做眼的同時伺機尋找黑棋的破綻，但是，黑方十分的**警覺**，黑 63 一方面限制白棋的眼位，另方面補強了

自己的薄弱處。

黑69 銳利，不失時機地對白68 進行了反衝鋒，到黑83 沖出來，白方的一切反擊手段都宣告無功而返。黑85 吃下兩白子以後，又有新的收穫。

白86 只好繼續往外逃，黑91、93、97 借機把自己的模樣實地化，右上方當初被破掉的黑空得到了極大的補償。

白94、96、98 拼命和黑方爭奪實地，否則實空將不足，黑105 以下對白棋開始總攻擊，到黑117 切斷了白棋和右邊白棋在這裏的聯絡，但是，桑原秀策早就算計好了自己的退路，白118 托先尋求眼位，黑119 不讓做眼，緊跟著白120 刺貌似妥協求和，實際上等著黑棋如果在124 位接的話，那白棋就在121 位虎斷黑棋，雙方成為大龍互相包圍切斷之勢，將成為白方先手雙活，果真如此，白方就此把形勢成功逆轉。

秀甫冷靜地把這一切都計算清楚了，所以並不上當，黑127 吃住一子實空有所得，放白棋在128 位後手接回去，搶到了黑129 位價值最大的官子，遂鎖定了勝局。

白130 後，黑131 雖然很難看，由於周圍都是自己的子，所以也是可以接受的。

由於周圍黑方勢厚，白132 只得十分穩健地侵襲黑空，但是也不可小覷。

請看第三譜（132—181）：

就在即將進入小官子階段，平地又起了波瀾，黑133、135 是正常的收官，但是看到大勢將去的秀策並不甘心就這樣輸掉，竟然置自己左下角的白棋於不顧，走了

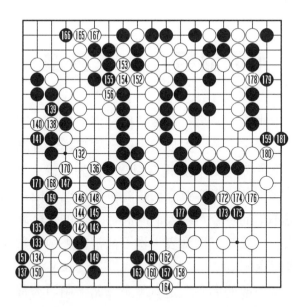

第三譜（132—181）

136 位的切斷，再次把局勢搞亂，黑方還是冷靜對待，雙方進行了大轉換，白方斷下了 7 個黑子，黑方把左下角的白棋悉數吃掉，雙方得失相當。

白 168、170 繼續尋釁，黑 169、171 應對無誤，直到 181 把勝利牢牢把握在自己的手裏。

共 181 手，黑中盤勝。

不敗的名人 —— 秀哉

在日本棋院大廳裏有一尊塑像，那就是日本圍棋歷史上的末代「名人」——秀哉本因坊。秀哉雖然身高不滿五尺，體重不足 70 斤，但是秀哉只要一面對棋盤，就會正襟危坐、紋絲不動，專心致志於棋藝世界，已經成為他的習性和永遠不變的身姿，在人們的心目裏他的身軀陡然變得高大起來，不愧為棋壇師表，也不愧被後人塑成塑像，被人們永世紀念。

說到「不敗的名人」是有段來歷的。由於秀哉在最後十餘年中只下過兩盤正式的棋，一次是與雁金準一七段，另一次就是與吳清源五段那盤「星、三·三、天元」的名局，儘管這兩盤棋起伏跌宕、險象環生，有的地方還有很大的爭議，但是無論怎樣，結果秀哉名人皆勝，於是秀哉被人們譽為「不敗的名人」。

秀哉生於明治七年（1874），原名田村保壽。他是日本棋界世襲制的末代（第 21 世）本因坊。提起秀哉，印入人們腦海裏的首先是他那超逸絕倫、身如丹鶴、棄世絕俗的風采，是他那跪坐在棋盤前儀表堂堂的形象，哪怕一盤棋的時間延續幾十個小時，他能夠始終保持著端莊大度的姿態不動，正式比賽是這樣，在看別人下棋或者和業餘棋手下指導棋的時候，也依然是這樣。在他的身上真正充分體現了「棋士」的人格和棋士的修養。

秀哉下棋的身姿深深地感動了一代文豪——日本作

家、諾貝爾文學獎獲得者川端康成。他以極其洗練、鋒利的文筆刻畫出了一代圍棋「名人」本因坊秀哉先生。這篇在文學歷史上佔有一定地位的名著，是以秀哉生前最後的一盤棋為故事的主線，事情原委是這樣的：

昭和十二年（1937），63歲的秀哉名人因年高體弱，疾病纏身，宣佈引退。日本棋院為了隆重紀念秀哉引退這件事，在東京《日日新聞》社支持下，為秀哉名人安排了一場「告別賽」。

自從「名人棋所」廢除以後，「名人」早已和權力沒有了什麼關係，僅僅是個名譽稱號而已。但在人們的心目中，名人的崇高稱號和絕對權威仍然是凜然不可小視的。儘管「本因坊」作為一家圍棋宗派已消亡，取而代之的是日本棋院等機構，但秀哉以名人之尊，仍然有君臨棋壇天下的至高無上地位。坊門弟子敬他為神明，當然是理所應當的，但是如果也要求別的老師教出來的學生也非要把他奉若神明，多少是帶有強迫性質的了。所以想在紀念棋賽上「報仇血恨」的人自然不在少數。

想在紀念賽上贏秀哉的人有好幾位，但是，想上臺挑戰也不是件容易事，木谷實是在戰勝了許多名手之後才獲此殊榮。他和秀哉的過節發生在好幾年前，據說是在日本棋院成立的那一天讓木谷實在心裏埋下向「秀哉」復仇念頭的。那天棋院成立慶祝會上安排了兩局表演棋。低段的由木谷實對前田陳爾，兩人雖然同是秀哉的學生，有師兄師弟的情誼，下起棋來絲毫沒有客氣，簡直就是乳虎相搏，真刀真槍。血戰正酣，秀哉忽然走進對局室，看了一會兒，點點頭走了。約莫半小時，秀哉又來了。這次，他

頗不耐煩，嘴裏嘖嘖有聲。一會索性說出話來，秀哉連聲
嘟囔道：「中押！中押（中盤就輸了的意思）！」連說了
幾句後，秀哉轉了出去。片刻，秀哉三度出現在木谷實和
前田陳爾的棋盤旁，見到木谷實仍舊在皺著眉頭苦思苦
想，忽然用指頭指著木谷實大喝：「你的棋早輸了，還下
什麼？」秀哉的一聲重喝如晴空驚雷，在場觀棋的人都被
嚇了一跳，木谷實更是驚吒不已，醒過神屈膝行到秀哉面
前，求道：「拜託了！請讓我再下幾著看看....」秀哉一言
不發，冷笑一聲，拂袖而去。木谷實勉強又走了幾步，終
於放棄了頑強的抗爭，認輸了。

　　事後人們分析，當時棋局形勢很複雜，並不能就說木
谷實明確不好，更沒有到要中盤就投降的地步。之所以中
盤認輸，是由於秀哉名人一喝之下，導致木谷實心緒不
寧，鬥志瓦解，才下敗的。這次秀哉中途為前田陳爾助陣
的事給木谷實心中留下了十分慘痛的創傷，以至 16 年後的
今天，木谷實寧願冒犯恩師，也要與秀哉決一死戰了。

　　木谷獲挑戰權後，對局雙方和主辦的日日新聞社、每
日新聞社以及日本棋院，就對局條件進行了長時間的討價
還價。最後決定將白棋打掛權改為「封手制」，即當天暫
停時，該著子的一方把將要下的一步標在記錄紙上，然後
密封後交給公證人鎖入保險箱內，這是木谷實在接受吳清
源失敗教訓後拼命力爭才定下的規則，從此凡是需要中途
進行暫時停止的比賽棋都延用了「封手制」的辦法，中
國、韓國也很快跟進。

　　一方是年近古稀，身體屢弱，日本人心中永遠不敗的
名人；另一方是身強力壯，一心要證明自己天分的、未來

棋壇上的一顆耀眼巨星；一個是，視自己的名譽如生命、誓死也要戰鬥到底的圍棋象徵；一個是，要用自己的全部人生為代價也要挑戰權威的新生力量……

決戰就在兩個不同時代的代表之間展開了，這盤棋由於年齡、體力上的差別，秀哉下得異常艱苦，和吳清源的決戰由於沒有設定「封手制」，秀哉還可以得到弟子們的幫助；現在，要全憑年老體衰的自己拼搏，真是每走一步棋都要喘三口氣，秀哉的寧死不屈震撼了整個棋壇。當年的日本報紙詳細地報導了這盤棋的全過程，由於太傳神了，轉載如下：

八月二日，秀哉臉部開始浮腫，胸部也疼痛起來。

八月五日，秀哉名人坐於盤前，緊閉雙唇，連眼瞼也腫脹了，對黑 89 的飛拆，名人整整長考了兩小時零七分。午休之後，名人臉上顯出痛苦神色。於是這天僅弈了一手，白 90 便封盤了。

當天，木谷忽然出人意料地宣稱要放棄比賽，因為木谷自覺與重病在身的對手爭鬥，實在是勝之不武，萬一敗北，更是名聲狼籍，不如趁此勝負不明之際，體面收場。但是，這局棋已在報上連載，吸引了全國棋迷，正是緊要關頭，木谷此舉無疑是給報社的當頭一棒。於是報社有關人士，日本棋院代表拼命勸說木谷，直至八月九日，木谷才在連夜趕來的夫人的苦勸下，勉強同意續弈。

十日，秀哉病情無什麼變化，在醫生的認可下，重又步入對局室。此時正值仲夏時節，戶外陽光璀璨，但在逆光映照的室內，名人枯乾而憔悴的面容簡直像個幽魂。木谷也顯得焦躁不安，自始至終一言不發。與戶外生機昂然

的世界相比，賽場則完全是個鬼氣森森的陰曹地府。是日共弈了九手。輪木谷下黑 99 時，秀哉離開棋枰。隨後木谷脫去外褂，挖空心思地在想封盤這一手。

八月十四日，在秀哉堅持之下，比賽照常進行，然而僅下了一手棋，白 100 便封盤了。此時，名人心臟病十分嚴重，胸腔已出現積水。醫生嚴禁他對弈，報社也死心了。秀哉入院後，告別賽終於中斷。

三個月後，名人出院，又能對弈了。由於天氣轉涼，比賽地點改在伊東的暖鄉園。十一月十八日，面色蒼白的名人於盤前落坐時，眾人皆覺心中一震。但見秀哉剛剛理過髮，原先斑斑白髮被染得漆黑，在瘦削的脖頸和高聳的顴骨映襯下，頗有些滑稽可笑。但誰也笑不出來。在箱根對局時，秀哉便是把白髮染黑後赴戰的。年近古稀之人，染髮之舉似乎不大相稱，但表現出秀哉名人不甘衰老，要以年輕人的姿態進行決戰的悲壯氣勢。是故，不但觀戰者，甚至木谷七段也流露出敬佩之情。

局勢已進入收官了。秀哉緊鎖雙眉，目光似電，一派嚴峻的神態。木谷呼吸急促，不知不覺地探詢，『是五目……』秀哉嗓音沙啞地答道。他抬起紅腫的眼瞼，已經再也不想擺放棋子了。儘管對局室已擁滿了人，但室內是死一般的寂靜。良久，秀哉彷彿驚覺，脫口問道：『我用了多少時間？』回答是：『白棋共用十九小時零五十七分，黑棋用了三十四小時零十九分……』

『是嗎？』名人深深地歎息道，隨即抹亂了盤上的棋子。

一場空前絕後、無比悲壯的告別賽，就這樣結束了。

『不敗的名人』一生最後的角鬥以失敗告終，象徵著日本棋界新舊時代的交替。一年以後，末代名人本因坊秀哉於熱海逝世，時值昭和十五年（1940）一月十八日，享年67歲。此戰之後，木谷實成名。二人在這盤棋裏用圍棋語言把自己的內心世界都昭示給了世人。

從此，日本棋界告別了遙遠的明治、大正時代，揭開了昭和時代的嶄新一頁。

川端康成以他的人生閱歷和對圍棋的理解，充分看到了這盤棋裏所包含的深刻內涵，所以要用自己的筆把這一人生中最有價值的精神表現出來，遂寫出了《名人》。

秀哉榮升為名人，是他41歲時的事情，在大正三年（1914）。當年，本因坊秀榮死後，秀哉作為坊門之徒，名字還是田村保壽，他與坊門中勢力最強的雁金準一之間，圍繞本因坊位的繼承權，進行過一場決鬥，後來還是秀哉被公認為棋力要高雁金準一一籌，遂被敬舉為名人。

與現在的「名人戰」不同，那時的名人相當於被稱為聖人一樣，由於棋藝和人格出眾，是被大家神格化了的圍棋權威。從德川幕府時代最後的「棋所」得主——丈和以來，秀和、秀甫等莫不如此。秀哉的師父秀榮於明治三十九年（1906），56歲時榮升為名人。可惜秀榮就位名人後，僅七個月便一病不起，後人也稱他為「幻影名人」。秀榮之後，短小精悍才氣橫生的秀哉繼承師傅的事業，從大正到昭和初期，一統圍棋的天下。從此，秀哉是唯一榮膺終身稱號的名人。從大正三年就位始，到昭和十五年（1940）秀哉病逝，在位長達二十六年，沒有任何一位棋手能夠在分先的分上向秀哉挑戰成功。

「不敗的名人」是對秀哉在圍棋的戰場上橫掃千軍，百戰不殆的讚譽，儘管秀哉在引退紀念對局中敗給了木谷實，大家對他卻有雖敗猶榮的理解，已是六十多歲的老人，讓他永葆青春鼎盛時期的棋力，的確也是不現實的。儘管有不少人對「名人」秀哉可以接連不斷地使用「打掛」這種對自己有利的手段早有非議。

但是，將秀哉的對局進行研究，便知其中的無窮趣味。他的棋非常的能殺，許多人因此說他的棋不夠堂堂正正，其實在他那激烈扭殺的背後，蘊藏著許多深奧難解的圍棋之謎，什麼是圍棋中真正的本原，現在遠遠還沒有到可以作定評的時候，我們怎麼能妄言秀哉的對與非對呢！

秀哉在「日本棋院與棋正社抗爭時，曾與雁金準一對弈一局，那是一盤事關兩個不同門派聲譽之戰的一局，由於這局棋譜的刊出，那幾期的《讀賣新聞》發行量猛增三倍。這盤棋從下邊的扭殺開始，波及全局。秀哉果斷地攻殺黑棋，取得了勝利。扭殺不等於亂戰。在崇拜秀榮「瀟灑型」、「自然流」的棋士眼中，秀哉的亂戰似乎顯得不夠華麗和缺乏「風度」。其實，對此的確應該只以實戰為根據，現在韓國的圍棋棋風完全以扭殺為特色，誰能說他們不對呢？事實是他們不斷地把比賽贏下來。秀哉何嘗不應該如此認識。

順便說一句，秀哉常常是豁出性命來下棋的。對他來說，「名人」是圍棋棋手應該用生命來捍衛的高峰，「不敗」是「名人」的最高宗旨。為了讓「名人」從勝利到勝利，他才毫不猶豫地多次打掛，而並非是秀哉本人的私心與耍賴的手段——或許他是這麼想和這麼做的。

日本本因坊秀哉名人名局之一

殺棋之名局

日本本因坊秀哉名人（白）　雁金準一　七段（黑）

1926 年 9 月 27 日至 10 月 18 日弈於日本東京

　　大正十三年十月一日，日本棋院宣佈：本院所束的棋士──雁金準一、鈴木為次郎、高部道平、加藤信、小野田千代太郎等五棋士，因違反院規而被除名。

　　五位棋士被除名，實際原因是由於雁金、高部二人過去就是秀哉名人圍棋上的死敵，現在要受命於他，心中如何能痛快？鈴木和小野田覺得秀哉偏心過甚，更兼秀哉以名人之地位，難免有時作威作福。於是這五人便脫離日本棋院，打出了「棋正社」的旗號。雁金等五人脫離，就本因坊秀哉來說是求之不得。第二年春天，鈴木和加藤二人又先後脫離「棋正社」，重返棋院。

　　剩下的雁金、高部和小野田以《報知新聞》社為據點，全力與日本棋院對抗，又後來透過關係找到《讀賣新聞》社社長正力松太郎。

　　正力松太郎看出可以借著兩家的恩怨正好可以作作文章，大撈一把，建議雁金不如借「棋正社」的名義與日本棋院作一次新聞對抗戰。雁金等也正想尋找個什麼出路，一舉揚名，此建議當然正中下懷，便由高部主筆寫了封公開信，向日本棋院公然挑戰。戰書寫得文情並茂，音調鏗鏘，文中多處對秀哉名人的所作所為加以否定。秀哉看了怒不可遏，當即接受挑戰。

　　報社意在增加發行量，《讀賣新聞》有計劃地安排院社雙方人士發表針鋒相對的談話，更如同火上澆油，兩方的氣勢和怒火都被鼓舞和挑逗起來，於是一場為了各自團體名譽的大戰在日本棋院和棋正社之間爆發了。

　　對抗賽第一局，由秀哉名人出戰雁金七段。這本來就是一場罕見的「好戲」，現在越發引人注目。東京愛好者各個關心自不必說，凡是《讀賣新聞》報紙所到之處，無不引起巨大反響，《讀賣新聞》發行量一躍而增加三倍。

　　雁金準一生於明治十二年（1879），是個神童。雁金的父親好弈，他五歲時便經常觀其父親對局而入迷。一日，雁金等父與朋友一局終了，雁金上前要求弈棋，其父十分驚奇，遂與之弈。結果生平第一次弈棋，便和其父弈成和棋。十歲時，雁金棋力已有相當火候，某棋士聞之，再三請求收雁金為弟子。雁金十二、三歲至十五歲之間，家裏窮困潦倒。有個小野先生，同情雁金，出錢將他介紹到方圓社去學棋。

　　明治二十九年（1896），雁金正式入方圓社學棋，下棋用功，待人誠懇，明治三十一年，雁金升為二段，一年後，升為三段。

　　這年受二子與本因坊秀榮作十番棋賽，雁金四勝六敗。當年秀榮受安井算知七段二子都贏了下來，更不要說三段的雁金曾一度把二子打到先二。所以雁金雖敗，卻名聲大振，第二年便升為四段，此時他剛 23 歲。

　　後來雁金投奔坊門，秀榮喜得倒屐相迎，當即授予雁金五段。秀榮早就看好了雁金，曾對人說：「雁金的棋不同尋常，雖升段飛速，但恰似水之侵潤，永無止境。將來

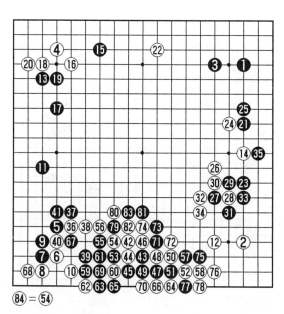

第一譜（1—84）

具備名人素養者，目前除雁金外再無旁人！」

秀哉和雁金一戰於大正十五年（1926）九月二十七日開始。雙方各限十六小時，雁金執黑先著。

請看第一譜（1—84）：

秀哉名人的布局走得十分漂亮。但是也和黑方的有些應對不當有關係。

黑方布局階段的問題手是白24飛靠的時候，黑25太緩。按照吳清源先生的意見——

請看參考圖1：

吳清源先生認為，黑25在此時應該走圖中的黑1頂，白2只好長，黑3、5沖出來爭到先手再於7位大飛，一方面處理自己的孤子，另一方面可以割斷上邊的四個白子和

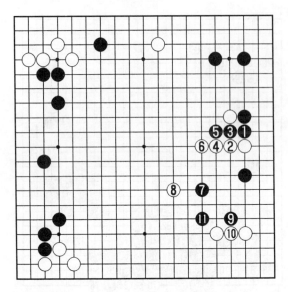

參考圖 1

右下的聯繫。白 8 是此時比較合理的選擇，但是黑 9、11
以後騰挪得不錯，如此在下邊白方就不會出現宏大的模樣
了。

　　白 34 逼黑 35 渡過，再轉向左下角 36、38 擴張模樣，
白棋在下邊構築起了很有氣勢的模樣，白方的布局明顯領
先。

　　對於黑 45、47，秀哉甚覺意外，認為黑 45 下在白 46
位、黑 47 下在白 48 位較好。

　　下到黑 53，局面微妙。原來黑 53 扳後，在下邊上並
不能做活，由於白棋左右均有不少的毛病，是硬殺黑棋還
是補強自己，需要極精確的計算，於是秀哉宣佈「打掛
（暫時中斷比賽）」。經過一夜的苦思，秀哉終於動了殺

機。

白54、56強行封鎖住黑棋，白60以下到白66強硬地奪取了黑棋的眼。由此雙方的攻殺就此踏上了不歸路，非要不是魚死就是網破。雁金對秀哉如此的硬攻沒有料想到，只能拼命抵抗。

至黑67斷，形成對殺局面。因天色已晚，秀哉又開始使用自己的特權，大袖一揮，說聲「打掛」走了，又有了可以回家去思考的機會。

從盤面上看，黑白雙方皆有危險，雙方犬牙交錯，你切斷了我，我又斷下了你，誰也不能把誰一拳就擊倒，但是誰也不得不小心，因為此時的情形就像兩個在鋼絲繩上決鬥的人，一個小的閃失都可能掉進萬丈深淵，粉身碎骨。

到底對黑67的破釜沉舟之著怎麼應？《讀賣新聞》報紙一出，頃刻之間便被搶購一空，在許多「速報盤」前，人山人海，棋迷們各持己見，說白方有利的人不少，說黑方可以取勝的人也為數眾多，兩派爭得面紅耳赤，大家都命懸一線的猜測秀哉到底怎麼應付黑67的斷。百姓如此關心棋局的進程，《讀賣新聞》社長高興得嘴都合不上了——報紙銷路日益增多。

白68到底走哪？就在大家都十分激動地想知道的時候，不知是報社故弄玄虛，還是秀哉沒有考慮成熟，整整九天秀哉不露面。如此當然讓秀哉占了便宜。

第十天，秀哉終於露了面，走白68長出先延氣，黑69防止白方吃黑67一子的接不歸，白70索性一不做二不休把黑棋的眼先破了再說。此際，在棋盤下邊的雙方肉搏

戰越來越激烈，按以往的經驗，像白棋這麼樣的去硬吃黑棋，在高手的對局裏實在是不多見的，萬分危險，只要有一毫誤算，或者白棋全線崩潰，或者黑棋大龍憤死。

當時有人分析：若非休戰多日，讓秀哉從容作周密思考，他是否有此膽量，確屬疑問。

黑 83 打吃，白 84 接上，今後鹿死誰手，還真是鬼神莫測。

請看第二譜（84—166）：

黑 85 接上是絕對的先手，等白 88 補了以後，黑棋可以放開手腳進攻白棋。這裏的對攻戰，是日本圍棋歷史上

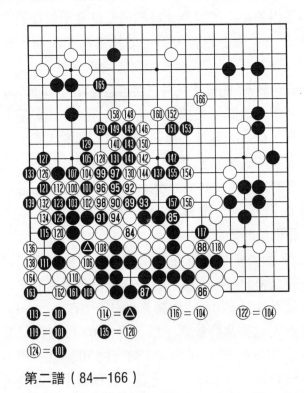

⑴⑬ = ⑩⑴　　⑴⑭ = △　　　⑴⑯ = ⑩④　　⑴㉒ = ⑩④

⑴⑲ = ⑩⑴　　⑴㉟ = ⑴⑳

⑴㉔ = ⑩⑴

第二譜（84—166）

計算最複雜、取捨最不明快、雙方都沒有退縮轉換餘地棋局之一，是許多學習圍棋、鍛鍊自己計算能力的人必須鑽研的一盤棋。

其複雜的變化，如果用幾個參考圖是無法全部解釋清楚的，僅舉兩個比較典型的例子來說明一下這裏計算的複雜性。

請看參考圖2：

黑99拐的時侯，通常白100是乾彎一手的。假定白方走1位的乾彎，黑2打吃是先手，然後黑4頂，以後為雙方必然，但是，到了白13不得不長以後，黑14緊氣，白棋全部被吃掉了。

同樣，白100跳，也是對黑方的考驗，黑方如簡單應對的話——

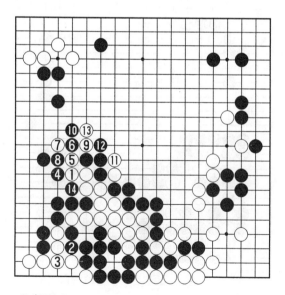

參考圖2

請看參考圖3：

黑1如圖來擋的話，是很常見的下法，白2接是延氣的好手，由於延出了寶貴的一口氣，等白10提劫的時候，黑11竟然沒有適當的劫材可要，只好在左上尋找機會，等黑17盡可能大圍時，白18淺削，黑方已經無法抵擋了，下邊黑棋被吃掉的損失畢竟太多了些。

第二譜中的黑101挖是妙手。

等下到黑125手的時候，秀哉又宣佈打掛，等於是秀哉又有了回去研究的機會，由於是黑125落子以後打的掛，所以黑方即使也可以回去研究，但是，到底是自己已經走了一手以後，所以打掛對已經下了一手的一方來講多少有些不利。

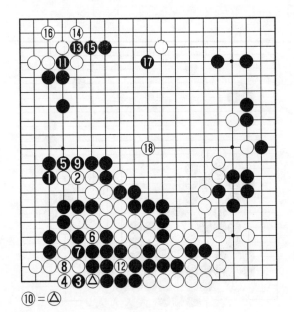

⑩ = △

參考圖3

等再恢復對局以後，很快黑方就出現了嚴重的錯誤。後人研究發現，白128手斷的是時候，黑129退是本局敗著，應該徑於133位提子，以後雖然還是打劫。

請看參考圖4：

黑1提子，白2先手滾打，看上去氣勢很威嚴，但是，到白16提劫後，黑17、19在中腹拔了朵花，黑方明顯佔據了優勢。

國家少年隊總教練吳玉林認為：「白132、134兩打後，白136點是妙手！對此，黑方如果在138位擋的話，白方在164位先手擋以後，角上白棋已經確保不失，再占到137位的關，黑方將大敗。」

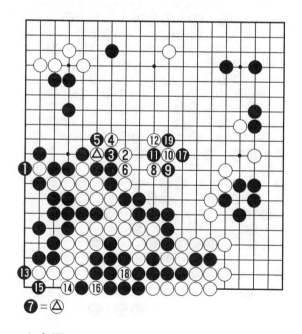

參考圖4

由於前面黑方的失誤，黑棋陷於苦戰。

請看第三譜（67—154 即 167—254）：

在本譜裏，雁金並沒有放棄努力，到黑 109 雁金能夠巧妙做活已經實屬不易，但是對全局並沒有什麼實質性的改觀。

十月十八日為最後一戰。雁金已知必敗，仍然咬牙堅持，期望奇蹟出現。

秀哉名人雖然體力不如雁金，這時也絲毫不敢大意，頑強支撐，步步為營，下到白 134 把黑子都提掉，再也沒有了任何隱患，136 至 146 活淨上邊，黑棋敗局已定。

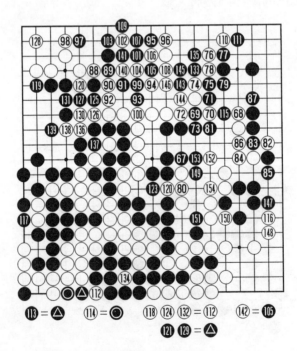

⑬ = ▲　⑭ = ●　⑱⑭⑫ = ⑫　⑭ = ⑩
⑫⑲ = ▲

第三譜（67—154 即 167—254）

　　此時，雁金只剩下最後一分鐘，白落下 154 手以後，計時員讀秒到「8」的時候，依照讀秒規定必須要落子，雁金卻一動不動，既不落子也不認輸，裁判高部道平提醒道：「請雁金君下子！」雁金卻似沒聽見，只長長地吐了一口氣。高部道平只得宣佈：「黑棋超時判負。」事實上，此時就是請個棋仙來幫助雁金走棋，黑棋也要輸五六目。

　　由於這局棋從 50 多步就開始殺，而且始終在激烈的絞殺之過程中，異常的慘烈，所以在日本的圍棋史上被稱為「殺棋之名局」。秀哉在勝了此局後奠定了「不敗的名人」的基石，雁金雖敗也成了明星，雖敗猶榮。

日本本因坊秀哉名人名局之二

不敗的名人對鬼才吳清源的決戰

日本本因坊秀哉名人（白）　吳清源　五段（黑先）先二先

1933 年 10 月 16 日至 1934 年 1 月 29 日弈於日本東京

　　昭和 8 年（1933 年），為紀念《讀賣新聞》第兩萬期出版，《讀賣新聞》社決定舉行「日本圍棋選手權戰」，先由當時最強的十六位棋手舉行淘汰賽，選拔出的冠軍再向本因坊秀哉名人挑戰。已遷居日本五年，時年尚不滿十九歲的吳清源在選拔賽中，半決賽勝了木谷實，決賽中勝了橋本宇太郎，取得了向秀哉挑戰的資格。

　　為了更具新聞性、觀賞性，增強比賽的激烈程度以吸引更多愛好者們關注，主辦方《讀賣新聞》希望吳清源決賽獲勝。當橋本宇太郎在選拔賽的決賽中失利後，《讀賣新聞》社長一個勁地對橋本說：「輸得好，輸得好」，弄得橋本宇太郎哭笑不得摸不著頭腦。

　　吳清源向「本因坊秀哉名人」挑戰一事馬上成了當年日本各大報的重要新聞，「不敗的名人對鬼才吳清源的決戰」作為大字標題上了《讀賣新聞》的圍棋版。

　　這年的十月十六日，剛滿 19 歲的吳清源和年已六十有餘的秀哉名人的決戰開始了。吳清源第一手下了「三·三」，不料這一手如熱油鍋中澆進了一瓢涼水，頓時輿論譁然，譴責聲四起，紛紛指責吳清源「太不禮貌」、「太狂了」、「目中沒有秀哉先生」……按日本的圍棋傳統，「三·三」是開局時的禁忌點，本因坊一門中特意規定為

「禁手」，本因坊門中棋士個個怒氣衝天。吳清源的第二手是星，第三手是天元如同一瓢又一瓢涼水繼續往油鍋裏澆……作為吳清源的老師和幫忙前往日本的經辦人瀨越憲作先生不僅為愛徒的這三步棋的「眾怒難犯」擔憂，更為這三手「前不見古人，後不見來者」的著法贏不了而擔憂，他想：「這麼個下法不出百步就得潰不成軍。」對這三手棋，也有少數熱衷創新的日本圍棋愛好者們表示十分讚賞，只不過他們的態度不敢明目張膽地表示出來；更多的是「豈有此理」的斥責一類口氣的信件如雪片一般寄到了各大新聞社。

1933 年中日兩國關係十分緊張，由於日本軍閥的侵略政策，武裝衝突處在一觸即發的狀態，日本右翼的軍國主義侵略中國的主張佔據上峰，吳清源向秀哉挑戰不可能不受到這種政治環境的影響，各大報紙對這盤棋的勝負意義越抬越高，所使用的言詞十分誇張和激烈，隨著愛好者們關心的程度與日俱增，「這盤棋終於被籠罩上了一層『中日對抗』的辛辣氣味」。

這樣的效果正中《讀賣新聞》和其他有圍棋版面報紙的下懷，讀者大增，報紙的銷量大長。但是對吳清源和秀哉名人來講，則是精神壓力已到了極限的程度，兩人在棋盤上拼搏的意義遠遠超出了棋藝之間的較量。

對局時出於對秀哉名人身體狀況的考慮，決定每週只在星期一對弈一次。這盤棋從 1933 年 10 月 16 日投下第一顆子算起，一直下到 1934 年的 1 月 29 日才告終局。由於當時此局沒有採用封盤的規則，秀哉隨時可以根據棋局的進展情況提出暫停，這樣一來絕對對執白棋的秀哉有利。

清源先生回憶道：「這樣的情況很多，如第八天，白棋一開始就將早已預先考慮成熟了的一手打了出來，我只考慮了兩分鐘便應下一手。隨後名人來了個長達三個半小時的長考，到最後也未見他落下一子，就乾脆暫停收兵回營了。」對此情況最難堪的是《讀賣新聞》，它沒有內容可登，無法向讀者們交待，只好以「名人身體狀況不佳，一手未打」這樣的話搪塞過去。讀者們雖不高興，但想到這是他們心中的偶像所為，只要能最後贏下來也就釋然了。比隨時可以叫暫停更不利於吳清源的是，秀哉回去後有眾多門徒可以幫他出主意想辦法，他們可以用集體的力量與智慧來對付單槍匹馬的吳清源。棋局進展到中盤時，黑方稍稍有利，白方下出的第 160 著是步絕頂妙手，這步棋奠定了白方的最後勝利，這手棋是下到第十三個星期一走出來的。最後吳清源以一子之差敗北。多少年後吳清源先生說：「在當時那種險惡的氣氛中，假如我贏下了這盤棋，弄不好連性命都有危險呢！那時我由於生活在一群崇拜者之間，對社會上人們的激昂情緒一無所知，如今仔細回想，輸了棋反而少去了許多麻煩。」

誰知 15 年後，光陰已經過去了近 5000 個日日夜夜，中間還經歷了第二次世界大戰，相當多的人成了孤魂野鬼，東京、廣島、長崎在炸彈和原子彈的轟炸下到處是廢墟。這麼種情況下，1948 年，關於第 160 步的妙手還是引起了軒然大波，足見圍棋和它的勝負在日本人心目中是怎樣的一個地位。

1948 年 7 月，本因坊獲得者岩本薰向吳清源發起了「擂爭十番棋」。開賽前閒聊中，瀨越先生要講段有趣的

事，他首先聲明「此談話非正式，不得發表」，隨後說道：「當年（1934 年）第 160 手的妙著，是前田陳爾四段想出來的。」《讀賣新聞》的記者想這事已過去 15 年了，覺得這是棋界難得的遲發的新聞，將這段往事登在了報紙上。報導如下：

「這是一樁已塵封了 15 年的秘密，……吳清源下了第 159 手以後，苦思冥想的秀哉感到局勢已不利，這一手又頗難對付，當場就沒有再落子，回到家中馬上召來弟子們進行研究，為了考慮應法設計了種種手段，眾多門徒想出了許多作戰方案，但還是前田先生的頭腦敏銳，提出了走第 160 的想法……」

這件當年軼事見報後，馬上引來秀哉門下棋士們的強烈反對，個個義憤填膺，隨後對瀨越先生進行追究，讓瀨越先生拿出證據來。被逼之下，瀨越先生不得不公開否認報紙上的報導，辭去了日本棋院理事長之職。才算把這件事情平息下去。

50 年後，吳清源先生回憶起和秀哉的這盤棋許多細節仍歷歷在目，他在回憶錄中寫道：白方第 160 手以後局勢又變得勝負不明起來，我拼命收官子，抽空去廁所時，無意之中見到賽場旁的休息室裏黑壓壓地聚滿了秀哉的弟子們，他們人手一張正在進行中的對局記錄譜，是將官子全部收完以後的預想圖，個個臉上眉頭緊鎖一付嚴陣以待誓不甘休的陣勢，見到如此異常緊張的氣氛，嚇得我提心吊膽，趕緊向瀨越先生請教該如何應付，就連臨時被瀨越先生請來擔任仲裁的京都圍棋界巨頭吉田操子見到那劍拔弩張的陣勢也大吃一驚，覺得須小心應付，以免惹出事端。

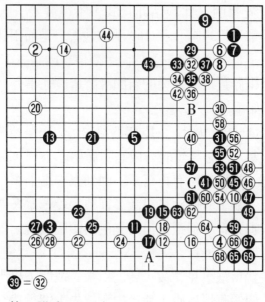

㊴＝㉜

第一譜（1—69）

這盤棋後來以吳清源輸二目結束，如果沒輸的話後果就不堪設想了。

請看第一譜（1—69）：

布局裏，吳清源先生認為黑21有問題，不如按照參考圖的下法走更好。

請看參考圖1：

黑1飛起來，白2應該是補一手，然後黑3搶大場，如此的話比實戰更為有利。如此上方和下邊的模樣可以說意念上已經全接連到一起了，布局的速度明顯快了不少。

吳清源和木谷實的新布局，實質就是加快布局速度，充分撐滿每一手棋的價值。

白26的點角時機正好，黑方不能在28位擋，由於有

參考圖1

A 位的扳過，那樣的話，黑方圍的空並不大。

白 40 時黑 41 在白 42 位打吃可以吃掉白 34 一子，白 42 在 B 位退，黑提掉白子，白再在 C 位拆二，如此右邊上的白方實空太大了，所以黑 41 飛出，是均衡全局的好棋。

黑 45 擋下去以後，對右上的白子有潛在的威脅，白 46 到白 50 是白方最好的下法。

吳清源先生認為，到黑 69「雙方的戰鬥告一段落，結果形成了彼此均無不滿的兩分局勢」。

請看第二譜（69─160）：

白 70、72 都是為 74、78 斷下黑子預先做的必要準備，也是秀哉老先生苦心的想法，如果這裏不走的話，黑 75 的沖，將可以先手把白棋在 A 位的先手扳補上，所以深謀遠慮地把一黑子吃了進去，但是讓黑方很順理成章的走

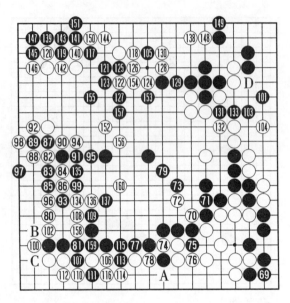

第二譜（69—160）

上 79 把中腹的空逐漸圍起來，白方並不便宜。

白 80 是這盤棋裏，吳清源認為的第三個難以應對的考驗（第一是白 50，第二是白 70）。吳清源沒有其他好辦法，只好選擇了黑 87、89 棄掉兩子的下法，更令吳清源痛苦的是黑 93 還不可以在白 94 位處打吃一下，如果黑 93 在白 94 打吃的話，白 92 可以在 96 位斷一手，此後形成轉換，黑方吃虧（請讀者自行計算轉換的過程，並不複雜）。秀哉的局部作戰能力並沒有因為年齡大就不厲害了。即使如此，黑方的局勢並沒有變壞。

對於白 100 的扳，吳清源根本不理，是吳清源卓越棋藝水準的表現，相反在 101 位飛是針鋒相對的好著。一人搶了一個大官子。假如黑方在 B 位扳擋的話，白 C 位接是

先手，黑方勢必還要在 102 位接，那麼白再在 D 位擋，如此成為白方在兩處都得了便宜的結局，黑方局勢將由此落後。

黑 105 是具有後續手段的大場，因此，也是此時棋盤上最後的一個大場，但是白 106 也有很大的收穫，在下邊上圍到了 30 目強的實空。但是，也為此又不得不付出新的代價，讓黑 117 很舒服地打入了，到黑 143 止，打入作戰十分成功。

但是，白 144 刺的時候，黑 145、147 貪圖了小利，導致了白 160 神鬼莫測妙手的出現。如果黑 145 老老實實在 150 位接上的話，那就不會有白 160 的機會了。

一般的思維中，認為白 160 是這樣走的──

請看參考圖 2：

白 160 走圖中的 1 位扳是吳清源先生對白方落子的預測，但是並沒有什麼了不起，到黑 16 是雙方正常的應對，如此白方並沒有得到什麼便宜，將是黑方稍好的細棋局面。

白 160 如同神兵天降，就這樣看上去危險萬分地進入到了黑方包圍圈，如果不可以讓秀哉名人打掛的話，如果沒有他的弟子給他支著的話，這步棋可能就永遠不會來到這世界上了。但是──

請看參考圖 3：

黑 1 擋是不想放跑白 160 一子最強硬的下法了，但是，白 2、4、6 是一連串的好手，由於都是先手，黑方不得不奉陪著往下走，到白 18 黑棋被吃。這還只是白 160 厲害之一斑，黑方並沒有能吃死它的手段。

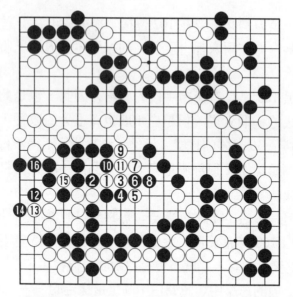

參考圖 2

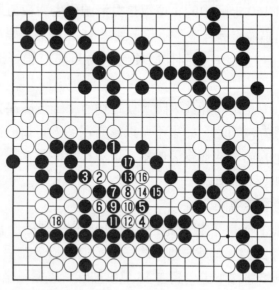

參考圖 3

請看第三譜（160—252）：

黑 161 只好退讓，把損失盡可能減少到最低限度。總算把中腹的空圍起來一些，但是白 178 刺準備截掉黑方 5 個子的大尾巴的時候，黑 179 不得不去破白方左上一帶的空，是白 160 的意外收穫，至此，將是白方小勝的結局，而且由於全局已經接近尾聲，黑方再也沒有了追趕的機會。

秀哉名人由於先勝了雁金準一，再勝了吳清源先生這一局，從此被世人稱之為「不敗的名人」。

吳清源先生的這局棋在日本圍棋歷史上也將永遠地被記住，新布局的特點和優勢在這盤棋裏顯示得最為淋漓盡致，是新布局最有象徵意義的一盤棋。

共 252 手，白勝半子。

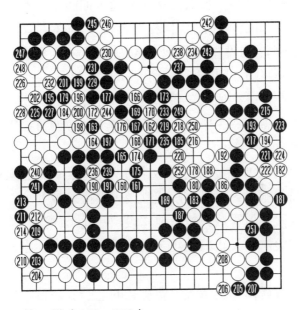

第三譜（160—252）

本因坊秀哉名局之三

秀哉退位式上的人生最後一局棋

日本本因坊秀哉名人（白）　木谷實　七段（黑）

1938 年 6 月至 12 月弈於日本東京

　　秀哉名人準備告別棋壇，最好的紀念就是舉行一場告別賽。但是誰有資格和前輩名人進行這場比賽，一時反而比名人的退位更引人注目。於是，獲得與「不敗名人」進行最後決賽的資格，成為棋界精英個個擦拳磨掌的目標。由於報名參加選拔的人太多，先舉辦了歷時一年的「名人挑戰者決定戰」。先在六段資格裏進行選拔，久保松、前田獲得初選資格，接著鈴木、瀨越、加藤信、木谷實等四個七段，加上六段的久保松、前田，又來了個六人循環賽。如果能夠獲得向秀哉名人的挑戰資格不僅能天下揚名，還必將隨告別賽一起永遠載入圍棋史冊。

　　除此之外的原因，還在於這六人多少都和秀哉在圍棋上有些恩恩怨怨，所以，他們誰也不願放過這最後的「報仇」機會。

　　鈴木當年曾被別人稱為「坊門剋星」，有過黑棋贏秀哉二局的記錄，日本棋院成立後，根據新規則，鈴木可以升成八段，但秀哉只授予他六段，為此，靠自己實力打上七段的鈴木，又正值壯年，當然想打敗名人，證實自己的實力。

　　瀨越憲作（吳清源、曹熏鉉的老師）在日本棋院成立之初，和秀哉在定期手合中弈過兩局，執黑棋贏了一目，

但受二子卻弈成和局。受二子的和棋把他過去連勝過秀哉的成績都抹殺了，瀨越視此為奇恥大辱，始終在尋找報仇雪恨的機會，只是十年裏秀哉才分別和雁金、吳清源各下了一盤棋，除此再不參加任何比賽，現在好不容易來了機會當然不肯放過。

鈴木、久保松曾經是木谷實的恩師，木谷實按理應禮讓二位老師，才是弟子的情分。誰知道，木谷竟毫不留情先擊敗了鈴木，後來又在決勝局中戰勝久保松，以全勝戰績獲挑戰權。

1938 年 6 月上午 11 時 40 分退位賽拉開了戰幕。

請看第一譜（1—48）：

第一天只下了兩步棋就休戰了，開幕式也就此完結。

第二天，六分鐘後，木谷實下出了黑 3，並隨即說了

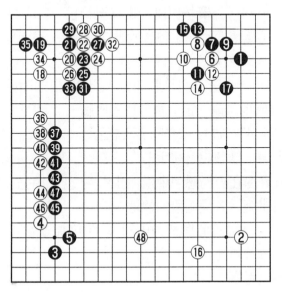

第一譜（1—48）

聲：「對不起」，就起身離席而去。木谷實一到比賽可能是因為緊張，要不停地喝茶，所以小便頻繁，一上午竟能去十餘次。接著打出黑5，又去了一次。

黑5之後，秀哉長考41分鐘，才走了白6。

往日裏，二人對局的態度迥然不同，秀哉一開始對局，就目不斜視，輕易不開口說話，並且絕不起身走動。所以秀哉一旦盤前落座，不知道為什麼，立即顯得他的身材比別的棋士要大上一圈，給人以無法抵抗的威壓感，對此，許多一流棋士均有同感。

木谷實卻經常剛坐下又站起來，顯得特別的忙碌，還常常一邊下棋，一邊喋喋不休地說些不相干的笑話。今日碰上秀哉名人，木谷實很知趣地閉上了嘴巴。

這一天，弈至白12，就到時間封盤了。

6月30日，比賽按原訂計畫移至箱根。7月11日，在奈良屋旅館繼續弈戰。木谷實的黑23扭斷，局面開始複雜化了，到黑27打吃，又由秀哉名人封盤。

7月16日，第三次接戰開始。黑37飛罩開始，至黑47一氣呵成地築成一道堅實無比的厚牆。

對於黑47，局後，秀哉名人認為「黑47允許白48搶佔下邊大場，應該說是緩手」。

木谷實卻在對局感想中道：「黑47若不補強，此處將來會給白棋施展各種手段的餘地。」

擔任大盤解說的吳清源則對黑47倍加讚賞：「黑47乃絕招，厚壯無比！」

請看參考圖1：

黑47改走圖中的1位大場，目前情況下，白方的確沒

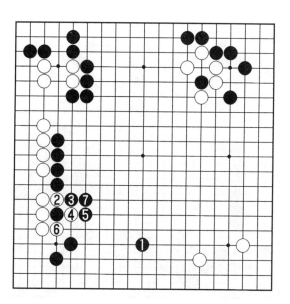

參考圖 1

有什麼多了不起的手段，白 2 沖，黑 3 擋，白 4 打吃，黑 5 反打，白 6 提，黑 7 接上，白棋是沖不出來的。

但是，木谷實的黑 47 為什麼要補一手？大約是，由於秀哉中盤搏殺的力量超群，儘管木谷實也是力戰型的棋手，但也不肯正面和秀哉作戰。

請看第二譜（48—120）：

第四次接戰時，黑 67 飛，待白 68 壓以後，黑 69 居然強硬地挖，是妙手，對這步棋，秀哉名人整整苦思了 1 小時 44 分鐘，是開始比賽以來名人長考時間最多的一次。一直到午休時間，秀哉也沒有落子，並立即起身離去，而木谷實卻久久站立棋盤前，自言自語：「下到了此關鍵之處，是此局的高峰了！」

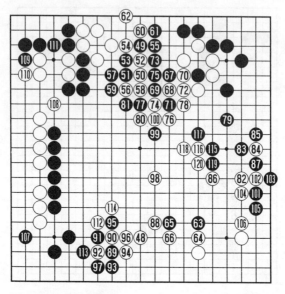

第二譜（48—120）

請看參考圖 2：

黑 69 的屬害處在於，白方如果不肯示弱在圖中 1 位打的話，到白 9 是預想過程，黑 8 是穩健的下法，即使如此也是黑方明顯優勢。

午休吃飯時間，秀哉食不甘味，直勾勾地凝望虛空，他感到了木谷的爆發力。

白 70 以後多少緩解了黑 69 所帶來的巨大壓力。但是，黑方多少還是占了些便宜。

這一天共弈了十五手，白 80 用去 44 分鐘才封盤。

7 月 31 日續弈。

白 82 拆後，木谷實的黑 83 長考了 1 小時 46 分鐘。木谷實剛落子，秀哉猛然站起身來，在場的都很吃驚。名人

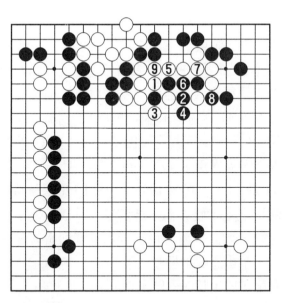

參考圖 2

突然站起來，是很罕見的，見他清癯的面頰越發顯得瘦
削，露出疲憊不堪的神色。

是日，白 88 封盤。

秀哉名人的白 100 粘，之後就由於病發而住院了，就
是在醫院了他還念念不忘，對此著深為後悔。局後秀哉評
道：「白 100 考慮欠周，如馬上在 102 位擋，黑方形勢似
不容樂觀。」

白 100 以後，黑 101 的二路跳破白空，木谷實整整想
了 3 小時 30 分。觀戰者為之驚訝不已不說，連從來不動聲
色的秀哉也嘟嚷道：「很有耐性呀！」五分鐘後，白 102
沖。

下黑 105 時，木谷實又長考了 42 分鐘。至此，木谷實

總用時已達 21 小時 20 分。

11 月 25 日，啟封黑 105。兩分鐘後，秀哉便打出白 106，木谷陷入長考。白 108 具有威脅左上黑角和侵消中央黑方厚勢的雙重意義，並兼守左邊白棋，絕妙的一手。此手秀哉思考了 47 分鐘。木谷為黑 109 的封盤之著，整整想了 2 小時 43 分。當天共走了四步。木谷實費時 3 小時 46 分，而秀哉名人僅用了 49 分鐘。

11 月 28 日，啟封黑 109。弈至白 120，局面微細，到了勝負關鍵之處，雙方都全神貫注。秀哉名人不停地點著頭，是在飛速地計算盤上目數；木谷實則扭著身子，額上青筋凸起，手中急促地扇動扇子。

請看第三譜（120—191）：

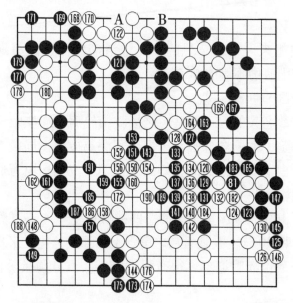

第三譜（120—191）

木谷實用了 1 小時 44 分後，以黑 121 封盤。

等到重新開戰，棋院的八幡幹事讓對弈雙方校驗封記後，打開信封，取出棋譜，開始在譜上尋找黑 121 封手。不料，八幡幹事一時竟不曾找到，不由慌了手腳，以為是自己的工作出現了失誤，等好不容易找到後，才大吃一驚地「啊」了一聲，慌慌張張地擺出此手。秀哉一見黑 121，臉上頓時變了顏色。

原來，此時棋盤上，中腹戰猶未酣，大家都以為黑棋在中腹的什麼地方落子，這也是八幡幹事一時沒有找到封手的緣故。木谷於封盤時竟走出類似尋找劫材絕對先手的著法，引起眾人的反感，更激起了秀哉名人的憤怒，因為這樣可以為自己的局後研究製造了機會，是高手所不恥的做法。很長一段時間裏，黑 121 還是棋迷們議論的話題。

一年後，秀哉對此評道：「黑 121 現在走時機恰到好處，如果一猶豫，被白 168、170 先手扳粘，黑 121 的先手 1 目就可能落空。」為木谷實進行了一定的解脫。但是，其實秀哉的說法只可以給水準不夠的人一個交代，即使有了白 168、170 以後，黑 121 也是先手，因為黑方接著在 A 位靠的話，白方只好在 122 位應，黑方還可以在 B 位下立殺白棋。

但是，據說，在當時秀哉見到黑 121 時，十分憤怒，一氣之下，曾打算放棄比賽，但始終未能下決心，結果還是繼續比賽了。

黑 129 終於殺入中腹白地，對此，吳清源評道：「黑決心已下，129 是決勝的一種氣勢。」卻不料，秀哉對黑棋的拼死氣勢置之不理，僅思考二十七分鐘，便於 130 位

沖。對此意外的一手，連觀戰記者都大吃一驚，預感到一場巨變的來臨。

果然，黑 131 先手長，接著黑 133 打，長驅直入沖進白地。剎時間，眾人彷彿聽見了白陣譁然潰散的聲音，知道秀哉之敗，已萬難挽回了。

「不敗名人」竟鬼使神差般地走出白 130 這一敗著，黑 129 斷時，白棋中腹已經緊急，秀哉應慎重從事，但他好像對此險情毫不在意，只想了二十七分鐘，便打出決定命運的一手。如果白 130 改在 131 位打吃，孰勝孰敗尚未可知。

12 月 4 日，剛剃成光頭的秀哉名人一走進對局室，便對木谷沉聲道：「今天下完它！」木谷默默地點了點頭。

在這天確實把這盤歷史的名局下完了，秀哉在他生前下的最後的一盤棋以失敗告終。木谷實也從此成長起來，名聲愈加響亮，地位也更加榮耀，但是，他對自己贏了秀哉並不感到有多光榮，相反，他卻認為勝之不武。

這盤棋下過之後一年多點，秀哉仙逝，他在病入膏肓的情況下還下出了如此高品質的棋局，實在是令人們敬重難忘。

共 191 手，官子省略，黑勝 5 目。

圍棋大國手吳清源

　　有人問現代武俠小說之父金庸先生：「您最崇拜的人是誰？」提問的人本以為塑造了那麼多英雄俠客的金庸老先生不是崇拜小說中的英雄就是崇拜歷史上的英雄，誰知道，沉吟許久的金庸先生竟答出了任誰也沒有想到的兩個人——一個是現代圍棋大國手吳清源；一個是戰國時代曾經陪同越王勾踐「十年生聚，十年復國」的范蠡。

　　對於後者，許多人都知道，也可以理解金庸崇拜他的原因——范蠡的那種大英雄行為的確讓人敬佩。幫助君王打天下的謀臣勇士能說出姓名的不計其數，但是如范蠡那般立下的功勞不遜於管仲、樂毅；張良、韓信等，但是一旦功成卻帶著西施拋棄俗世的高官厚祿，隱居於西子湖畔回歸自然，衷情於自己所愛，逃脫了勾踐小人的可共患難不可共享受的加害，范蠡的做法的確令人感到可親可敬可愛可歎可佩。

　　但是，金庸先生首先講到的卻是吳清源，顯然，在他的眼裏，吳清源先生更不在范蠡之下，雖然一個功勞在復國，一個功勞在以圍棋立於世。

　　從宏觀的角度看待人世和歷史的話——物質的東西永遠是過眼雲煙，而精神卻是永存的。吳清源先生由圍棋所表現出的，他的為人和境界的確不亞於范蠡。這可能是金庸先生之所以敬佩二人的原因吧。

　　從有了比較細緻的關於圍棋的記載以來，圍棋高手到了天下無敵的程度，則被世人稱之為「國手」——在全國數一數二的意思。如果不但圍棋水準天下無敵，而且其為人也可堪稱楷模，時間長了仍然得到人們的崇敬，就會給他升級為「聖」。從古至今，中國有聖人稱呼的僅有兩人，一個是「文聖」孔子，二是「武聖」關羽。

　　20世紀40年代末到50年代初，吳清源於日本接二連三在「十番棋」戰中分別戰勝了日本當時的一流高手橋本宇太郎、坂田榮男、岩本熏等。1950年2月15日獲得了九段頭銜，此前，全世界只有日本人藤澤朋齋一位九段。兩位九段的「世紀大決戰」自然被提到了議事日程。

　　吳清源和藤澤朋齋的十番爭霸於1951年10月20日拉開戰幕。吳清源先生自傳《以文會友》記載說：

　　「此次十盤棋或許可以稱為『昭和二十年代最大的爭棋』。我於臨戰前從未有過『必勝不可』、『決不能輸』之類的念頭。因為我歷來認為勝負取決於天運，不過，勝負結果只有神明知曉。我只要在盤上竭盡全力，結果如何，只能聽天由命。我想，只要抱定『謀事在人，成事在天』的達觀信念，就可以保持恒常之心。1951年10月20日起，我與藤澤九段激戰了三天。後來，黑棋終因差一氣，僅僅弈至94手時，藤澤便投棋認輸了。第二局我執黑棋，在弈出了難以撼動的勝利局面後，竟出現了走棋過分的錯誤，剎那間，局勢被逆轉了。第三局我執白，費了九牛二虎之力，終於取得了平局。第四局我再度執黑失手。至此，十盤勝負的前四局為一勝二敗一平，我暫時落後。奇怪的是，到第四局止雙方都執黑未勝一局。第五局我執

白棋，又對藤澤有利。如果讓執黑的藤澤順利取勝，形勢將是一勝三敗一平，因此對我來講，這第五局是至關重大的一局。第五局仍在我熟悉的小石川『紅葉』旅館進行。只見藤澤步步為營，小心謹慎，至第二天封棋時黑棋仍然陣腳不亂，我無隙可乘。戰至第三天的傍晚，雙方都苦思冥想，陷入酣戰之中，不料突然停了電，頓時周圍一片昏暗。不過我和藤澤都毫不介意。那陣子供電狀況極差，停電是家常便飯。

沒想到這第五局即勝負之爭的高潮，其後便出現了一邊倒的現象。從第六局至第十局結束，我勢如破竹地獲得五連勝，再輸一局就將被擊退降為『先相先』交手的藤澤九段，在第九局時曾經是勝利在望的局勢，可惜由於一大錯覺而一蹶不振地敗下陣去。最後的第十局是在成田山新勝寺對弈。」

這次十番棋的勝利無可爭辯地說明吳清源先生獨步棋壇，成為世界頂尖高手，臺灣棋院邀請他首次來臺灣觀光並探視老母親，更打算贈送他「棋聖」的稱號。此時的吳清源是自從學習圍棋以來最意氣風發的時候。但是在1952年8月3日下午2時歡迎和授銜儀式開始後，出乎在場的大多數人的料想，吳清源沒有接受「棋聖」的頭銜，只是接受了「大國手」的稱號。

吳清源先生認為自己的圍棋生涯還遠沒有到結束的時候，很難保證自己以後永遠立於不敗之地，如果以後的比賽成績不行了，那不是有辱「棋聖」的頭銜嗎！另外他認為自己的為人也沒有到達極點，還有待繼續努力。

吳清源有一次和其兄交談時曾說：擂爭十盤戰時的對

手全是日本棋壇的傑出之士，就棋藝而言，我與他們之間幾乎沒有差別，我之所以屢屢獲勝全在於精神因素。

1935 年 10 月 1 日，第二天即將開始秋季升段賽，臨大戰前夜，吳清源備戰方針就是又通讀了一遍老子《道德經》。足見老莊學說對他的影響之深遠。

老莊學說的主旨經吳清源修研歸結成與圍棋緊密相關的一句話，那就是「平常心」。1965 年，日本第 4 期名人戰挑戰決賽，林海峰在師傅的教誨下終於脫穎而出取得了向坂田名人挑戰的資格，是時，坂田的名聲在棋壇上如日中天，決賽第一局林海峰稀裏糊塗地敗下陣來，當他向師傅清源先生求救時，吳清源根本不講棋的事，只淡淡地說了三個字：「平常心」。就憑著這三個字，林海峰隨後竟不可思議地有如神助，水準超常發揮。曾幾何時，坂田榮男先生臥薪嚐膽，甚至將吳清源先生少年時代所下的棋都進行了苦心研究，尋找對策，並將中國圍棋中善於亂戰的棋藝風格加以吸收改造，形成了自己擅長發動突然襲擊的特點，喜歡誇張的日本人用「剃刀」來形容他那犀利無比的攻擊。林海峰終於頂住了「剃刀」的雪刃，在清源先生的指點下以「平常心」擊敗了坂田，從而結束了以坂田先生命名的圍棋時代。

老莊哲學如何鑄成了「平常心」呢？

老子《道德經》主要提倡不斷地自我完善，不要勉強行事，就能避免損害，從而立於不敗之地。

老子講：「企者不立」（跂著腳站著不會牢固），「跨者不行」（奔跑的人反而走不了多遠）。

老子強調：「自勝者強」（克服自身弱點才是真正的

強大），別人戰勝不了你，只有自己打倒自己。

老子的名言：

「方而不割」（方正而不要生硬）

「廉而不劌」（有棱角但不露鋒芒）

「直而不肆」（正直但不妄為）

「光而不耀」（明亮而不刺人眼目）

無疑是修身養性的準則。做人應該「講分寸、知進退、明事理」，下棋如果也採取這種態度，自然可以減少失誤，減少被否定。

吳清源十分難忘當年每一次的擂爭十盤棋，每念及於此，都感慨萬分，他把那種賽法比作懸崖上的決鬥，要麼勝利，要麼粉身碎骨。當人們問及他怎樣取得擂爭十盤棋的勝利時，他說：「十局戰時，勝負對我來說無關緊要。不是想勝就能勝，這就是圍棋。因而十局戰從一開始我想的就是讓自己置身於圍棋的流勢，任其漂流，不管止於何處。這就是我當時的心情。」

正是這種自然、平常的態度，使得吳清源的棋藝水準達到了一個別人難以企及的境界。棋如其人，試想一個「方、廉、直、光」的人又能做到「不割、不劌、不肆、不耀」，其「棋」勢必極其自然流暢，既不故作高深，卻又韻味無窮。以至諾貝爾文學獎獲得者川端康成以無比敬佩的心情這樣評價吳清源的棋：「吳清源的棋華麗，給人以飄逸、輕快、舒展、落落大方之感覺，無論進攻、防守、騰挪、收縮都噴放著強烈的藝術美。」

據說吳清源之所以看上林海峰，收他為弟子，並不完全是因為林海峰當年棋藝方面的才華，而是林海峰的名字

投了吳清源的緣。吳清源出生時候與水結下了不解之緣，這從他的名字就可以看出的。1952 年，吳清源先生第一次見到林海峰，知道了海峰的「峰」字是指海浪而言，就特別喜歡，林海峰的哥哥叫海濤。

林海峰 23 歲時，成為日本圍棋歷史上最年輕的「名人」。吳清源先生的圍棋生命在林海峰身上得到了延續。「名人」的獲得可以說林海峰已經可以出師了，當年老師曾得到的圍棋的地位，現在已經傳承到林海峰的手裏。但是二人的師生情誼遠遠沒有結束，林海峰仍舊把老師置於心中最高的位置上。吳清源先生也仍舊把林海峰看成自己的弟子，在林海峰需要幫助的時候給予他深沉的關愛。

1988 年 11 月 20 日，第一屆「應氏杯」半決賽在漢城（首爾）進行，林海峰遭遇韓國的曹薰鉉。有報導寫道：第一盤比賽還沒有開始，吳清源一大早搬了副棋具坐在了電視機前，隨著電視的實況轉播自己一一將棋子碼到了棋盤上，林海峰的開局不利，吳清源的眉頭緊鎖，拼命地構思各種變化圖，替林海峰尋找轉機。中午，曹薰鉉的第 60 步「封棋」，林和曹都退出了對局室去吃飯休息，但是吳清源先生仍舊坐在棋盤前目不轉睛地盯住棋盤看，家裏人送來了吃的東西，他拒絕了。那一天吳清源先生不吃不喝整整在棋盤前坐了 10 個小時。局勢實在是無法可想了，清源先生才起身離開了棋盤，拉上剛剛從比賽現場失敗歸來的林海峰往外走，和夫人講：出去走走。11 月底的漢城，寒風刺骨，二人相互攙扶漸行漸遠。

應昌期是吳清源的老朋友，他出資辦「應氏杯」首先是希望中國人把 40 萬美元爭取到手，何嘗不是對中國棋手

的一點心意。所以，這時林海峰輸給了韓國棋手曹薰鉉，就不僅僅是一盤棋的勝負，其中還暗含逆拂了應昌期先生的美意。師徒二人此時的心情如初冬的天氣一般的蕭瑟，寬厚高大的林海峰用他那有力的臂膀半攙半擁著已經滿頭白髮、瘦小的清源先生，互相用心溫暖著對方。

1992 年 4 月 6 日「富士通杯」世界圍棋大賽，林海峰在 16 強爭奪前八名的時候敗於聶衛平。這盤棋雙方激戰多時，直到下午 5 點林海峰才投子認輸結束了戰鬥。聶、林都說中國話，由於語言沒有隔閡，兩人復盤研究了一個多小時，直到晚宴開始聶衛平始離去。

林海峰卻沒有走，還在那裏苦思冥想檢討自己失敗的原因。吳清源先生也沒有出席在晚宴上，悄悄地來到了林海峰的身旁，晚上八點鐘了，參加宴會的人們還是沒有見到師徒倆，偌大的對局室裏燈光昏暗，清源先生不停地講著什麼，林海峰靜靜地聽著。不時有棋子被吳清源先生擺在了棋盤上，寂靜的夜晚發出清脆的聲響。見到的人感歎：真是一日為師終身為父啊。

吳清源先生的棋藝，從 20 世紀 50 年代以後就成了許多人學習和追求的目標。日本某報紙曾經向得過頭銜年輕棋手們發問：你最崇拜的棋手？這之中有趙治勳、武宮正樹、加藤正夫等等，中國的韓國的更不必說了，他們無不以吳清源先生所下的棋為典範，苦心鑽研。清源先生的著作《吳清源對局全集》、《吳清源擂爭十盤棋全集》著作成為了許多棋士案頭必備的讀物。

面對許多「天才」、「鬼才」、「昭和之星」等等的讚譽清源先生從來沒有同意過，他始終認為自己是個普通

的人，不過是比別人多用了功夫罷了。清源先生的學習圍棋之路比起現在的著名棋手如：李昌鎬、曹熏鉉、聶衛平、趙治勳等來說；甚至就是當年和他進行過擂爭的那些棋手來說；清源先生的圍棋之路走的更艱難，他從八歲時開始接觸圍棋，幾乎就是自己一個人在那裏用功。他用手托起沉重的《圍棋新報》打譜，中指落下殘疾，變彎而不能伸直。東渡到日本，一家三口人的生活重擔就壓在了他身上。他要不斷的提高自己的圍棋水準，不斷地在各種比賽中戰勝不同的對手，這樣才可以保證自己的生活來源。他就是這樣始終奮戰在不是你死就是我活的接連不斷的棋壇爭鬥場上。二戰爆發，生活顛簸流離，食不果腹，清源先生又是交戰國的國民，境遇可想而知。但就是在此種情況下，他一旦拿起了圍棋子，勝利的神明就好像站在了他的一邊，讓他無往而不勝。

他的人生之路雖然充滿了坎坷，但是清源先生的胸懷卻一點沒有受這物質基礎的影響，他在錢財等物上的態度每每被人傳為美談。二戰燒毀了他交到出版社的書稿，二戰結束，還要出他的書，但要他重新拿出書稿。

許多棋譜當時僅此一份而毀於戰火，責任完全在出版社，就是在這種情勢下，吳清源先生沒有計較什麼，完全憑著自己的記憶和朋友們的個別幫助，重新回憶出多年以前的棋局，保證了書稿的品質，但是等書出版後，稿費並沒有多加，根據客觀計算，清源先生少要了至少一套別墅的錢。當時二戰剛結束，清源先生的日子並不好過，但是，對此他並沒有過多計較。

吳清源「大雪崩」的名局

首屆日本最強決定戰

高川格本因坊‧八段（白）　吳清源九段（黑先）

1957 年 2 月 21 日、22 日弈於日本東京

　　從 20 世紀 40 年代末 50 年代初期開始，日本圍棋界在《讀賣新聞》的支持下連續舉行了以吳清源為一方，以當時日本血統的其他最傑出棋士為另一方的十番棋戰，在日本人們心中如雷貫耳的橋本宇太郎、藤澤朋齋、木谷實等分別被吳清源打到了降格的棋份。

　　在吳清源又把坂田榮男打到了降格以後，《讀賣新聞》又開始舉辦日本圍棋歷史當時最後的一個十番爭棋，此戰從 1955 年 7 月拉開戰幕，吳清源的新對手是當時在位的日本本因坊高川格八段。《讀賣新聞》當年發表了如下的棋戰通告：

　　「此決戰是一如既往地保持清新、絢麗之棋風，屬天衣無縫型的吳氏闊步無阻？還是在靜若止水的心境中顯示出粗豪大膽的理智、屬聰明睿智型的高川本因坊擊敗無敵的吳氏？兩者既是在同一個勝負世界中走過來的人，今天又在同一根獨木橋上狹路相逢，是被人推下萬丈深淵？還是一往無前？勝也罷，敗也罷，只能聽任棋士命運的安排。我們深信這將是一場絞盡全部心力而孤注一擲的爭棋，又一場世紀性的決戰將震驚天下！」（吳清源《以文會友》）

　　儘管高川格身上寄託了許多日本人的期望，但是，這

場棋戰並沒有像報紙上宣傳的那樣——勢均力敵。前三局吳清源連勝，雖然後來高川格勝過兩局，但是只下到第八盤吳清源就以6：2的絕對優勢把高川格降了棋份。

此後，由於再也沒有能和吳清源進行較量身份的棋手了，從1957年起，《讀賣新聞》開始舉辦「日本最強決定戰」，參加的有吳清源、藤澤朋齋、橋本宇太郎、木谷實、坂田榮男、高川格。很顯然，由於就在前不久，他們還都是吳清源的手下敗將，所以吳清源很輕鬆地就成為了第一屆的冠軍。

現在介紹的就是首屆「日本最強決定戰」中吳清源執黑和高川格的那盤棋。這盤棋不僅僅是因為選自最強戰，還由於在這盤棋裏吳清源把大家都認為已經定型了的「大雪崩」定石進行了改革，走出了新手，在圍棋界的影響極大，所以當之無愧地成為了名局。

請看第一譜（1—58）：

白2、4二連星在當時是很少見的下法，後來出現了武宮正樹的四連星後，人們對二連星就更不足為奇了。高川格這麼走的意圖不排除用不常見的下法來考驗一下吳清源。或者高川對二連星有獨到的研究。

白16夾攻意在形成外勢好和左上的白子進行配合，使全局都形成互相配合取勢的格局。

到白28打吃，一切都按白方的意圖進行，黑29引征是破壞白方企圖的必然著法。到黑31以後，黑方在白方的大模樣裏輕鬆地就建起了一小塊根據地。

白32壓繼續自己預定的「大雪崩」定石。到白36都是以往「大雪崩」的固定下法。

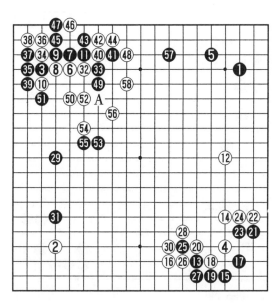

第一譜（1—58）

請看參考圖1：

黑1外拐，是老式「大雪崩」的流程，黑15不得不打吃，然後白方很從容地在16位靠，此後無論黑方怎麼應，都是白方可以在左下取得很大的外勢和右下的外勢遙相呼應的局面，如此結果，當然是白方完全可以滿意的。正是這個原因，所以白32在已經有了黑29、31兩子的情況下還是要堅持走老式「大雪崩」。

孰不知，吳清源早就有所準備，白36時，黑37往裏拐，不但白方沒有機會吃掉黑方如參考圖1中的黑棋三個子。相反，而是白方的三白子被黑方吃掉，實空上黑方已經占了可觀便宜。

白52併的時候，高川格萬沒有想到，黑方準備棄掉

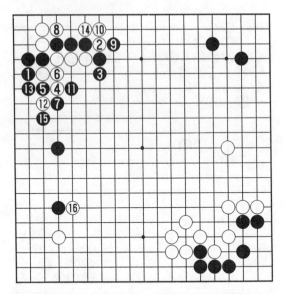

參考圖1

33、41、49 三子棋筋。

　　此時假如黑方準備把上述三黑子逃出的話，那正是給白方發揮右下外勢的機會。如果不逃的話，那三子的確很大，怎樣處理和利用這三個黑子，吳清源先生在這裏下出的著法的確是超逸絕倫的。

　　黑53不離不棄，如果白方對黑53置之不理，那麼黑方在A位長出來，白52等六子立刻處於被動挨打的境地。白方如果在A位長的話，黑方順勢在58位跳，上下的白棋都難受，白54不得不幫助黑棋進行堅實地聯絡。有了黑53、55兩手，右下白方的外勢頓時黯然失色。黑53的著想真是不同尋常，需要細細體會。

　　黑57繼續最大限度地利用黑33等棄子，白58不得不補，黑方已經確定了布局階段的優勢。

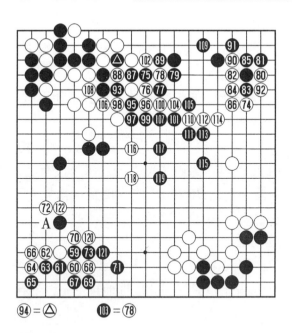

94 = △ 103 = 78

第二譜（59—122）

請看第二譜（59—122）：

黑 59 爭取到寶貴的先手後，先行靠在白角上，和參考圖中白 16 的靠針鋒相對，不過那時是白方占了先機，而此時卻是黑方占了先機，就是由於在全局著眼點的不同，促使吳清源下出了「大雪崩」的新手。由於是黑方先在左下動了手，白方想再形成外勢的理想構想肯定是要落空了。

黑 71 又是一步非常耐人尋味的好棋，如果白 72 在黑 73 位吃掉一子的話，那麼黑 73 在 A 位下立，左下的白棋並沒有明確的兩個眼，而左邊和左上勢必成為黑方豐富的空。放在那裏讓白方吃子白方都不敢去吃，而是選擇了 72 破空，足見黑 71 是何等的高超。

　　黑 73 這時去吃白子，同時使前譜的黑 31 位置極佳，正處在白棋的腰眼上，同時黑 73 獲利極大，黑方進一步鞏固了自己的優勢地位。

　　白 74 是盼望已久的一步，終於等到了利用自己右下雄厚外勢進行擴張的機會。

　　黑 75 又是一步極有謀略的好棋，先手刺，白 76 也到底是高手下出的棋，識破了黑方的計謀，沒有老老實實在黑 87 位處接上。白 76 在 87 位的接是很常見的應對，但是——

請看參考圖 2：

　　黑 1 刺，白 2 接，黑 3 打入白陣，白 4 在白方目前在實地不夠的情況下也只好如此以實地為主。以下到黑 15 為

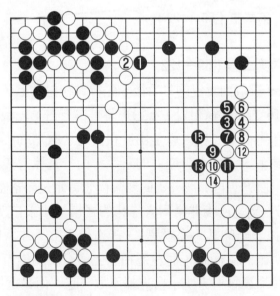

參考圖 2

雙方正常應對，雖然白棋也圍到了不少的空，但是明顯模樣被壓低了不少，相反黑方反而又形成了模樣，雖說能圍多少空不好說，但是總之是塊非常有潛力的成空地方，白方不能接受此種結果。

白 76 由於要避免參考圖 2 的情況，有違本手的原則，黑 87 自然要來懲罰白 76 的勉強行事。到黑 107 滾打包收，白 108 不得不後手補棋，黑方在這裏又一次占到了便宜，形成了可觀的外勢足以和右下的白方外勢分庭抗禮。黑方往勝利的目的地又跨進了一步。

白 110 的目的是既不使這一帶成為黑空，又想製造出黑方的孤棋，由此來做最後的抗爭。

到黑 115 也基本上是雙方的正常應接，白棋並沒有什麼更好的下法，但是，結果是黑方徐徐向白方最後的可能成空的地方穩步推進，竟使白方毫無可乘之機。

等黑 121 以後，現在的攻守已經完全顛倒了過來，由於前面黑方搶空搶得比較凶，按說，白方可以借此形成外勢來攻擊黑棋，但是白 122 不得不補自己的棋，是由於中央的厚薄已經發生了轉變，現在黑方不僅空多，還掌握了中腹作戰的主動權。

請看第三譜（123—151）：

黑 123 一石三鳥，（1）接應自己中腹的棋；（2）攻擊中腹前譜白 116、118 兩孤子；（3）準備在 139 位拉出自己的棋子，繼續對左下的白棋進行威脅。

白 124 不管怎麼樣先加強下自己的孤子再說，至於是否有效，現在已經考慮不了那麼許多。

黑 125 繼續 123 時的意圖。

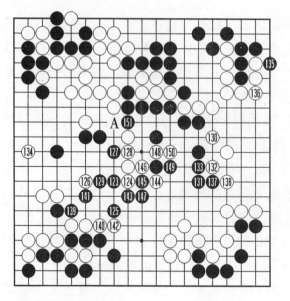

第三譜（123—151）

白 126 不得不補左下的棋，現在全局白方的棋處處捉襟見肘補不勝補，認輸只是早晚的事情了。

黑 127 對白棋進行總攻擊了，白方由於實地不夠，只好置中腹的孤棋於不顧還花費 130、132、138 去搶實地，這實在是不得已拿自己的孤棋賭一把的態度——看看你到底能不能吃死我。

白 150 如果走在 A 位雖然可以保證自己的孤棋不死，但是，黑在 150 位打吃以後，棋局也是黑方勝定。

白 150 做最後一搏，黑 151 毫不手軟，徹底切斷了白棋的歸路。

以下，白方由於已經算準了自己的大龍絕對沒有活路，遂中盤認輸。

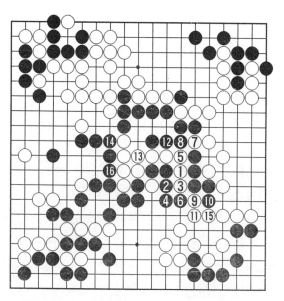

參考圖 3

請看參考圖 3：

白 1 以下是最強烈的反擊，但是黑方的天羅地網密不透風，到白 9 斷，雖然可以和黑棋進行比氣，到黑 16 打吃，白方差一氣被吃。白方的其他下法也有，但是都不可能成功，吳清源先生已經將這裏的所有變化都計算清楚了。

共 151 手，黑中盤勝。

吳清源名局之二

王座特別戰

藤澤朋齋九段（白）　吳清源九段（黑先）黑貼 2 又 3/4 子

1958 年 12 月 26 日弈於日本橫濱根岸

藤澤朋齋（1919～　）日本棋手，原名庫之助，橫濱人。1930 年日本棋院院生，1933 年入段，1940 年六段，1943～1944 年與吳清源先生曾在受先的情況下進行過「十番棋戰」，在吳清源先生以 4：3 領先的時候，吳清源由於戰爭原因，一度食不果腹，精神體力極差讓藤澤朋齋連贏了三局，總比分才反以 6：4 超出。

1949 年，他成為日本升段比賽裏，通過段位賽成為的第一個九段。由於有了此資格，才有了和吳清源先生進行第二、三次的「十番棋戰」，但是這一次，他沒有能再次獲得勝利，吳清源先是以 6 勝、2 敗、1 和將藤澤朋齋降為「先相先」。後來在「先相先」的情況下吳清源先生又以 5 勝 1 敗把剛剛升為九段的藤澤朋齋降為讓先。

20 世紀 50 年代以後，藤澤朋齋在日本其他的比賽裏有了起色。1957 年獲第十二期「本因坊戰」的挑戰權。1958 年獲第六期「王座」，因此又得到了和吳清源先生進行貼 2 又 3/4 子大貼目的「王座特別戰」的機會。

藤澤朋齋執白的時候喜歡走模仿棋，一度把許多棋手弄得多少有些煩惱，但是藤澤朋齋卻因此也有了不小的名氣。當然，他的計算和攻擊能力相當出眾，否則也不可能早早就在其他日本著名棋手前面升為九段。

現在介紹的這盤棋被吳清源先生選進了《吳清源名局精解》的第四卷裏。此前，藤澤朋齋被吳清源先生打至了受先的份上，是一直耿耿於懷的，但是，沒有一定的基礎，又沒有和吳清源對局的機會，所以當自己獲得了「王座」以後，藤澤朋齋最想實現的理想就是在分先的情況下戰勝吳清源，以洗刷自己受先的「恥辱」。緣於此，藤澤朋齋可以說是豁出命來下這一盤棋的，但是，結果如何呢？

請看第一譜（1—42）：

白 12 的下立是藤澤朋齋的首創，藤澤朋齋的棋很厚實，這是喜歡攻殺的棋手的共同特點，由於自己的棋厚實了，攻擊起來更有力量。白 32 也體現了藤澤朋齋喜歡厚實的作風。

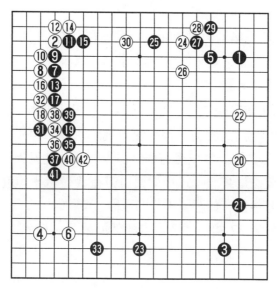

第一譜（1—42）

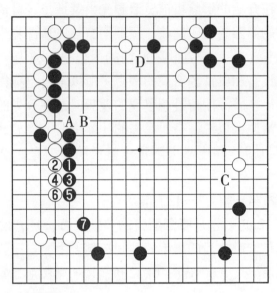

參考圖1

黑37是吳清源先生在這局棋裏布局階段對自己所下之著唯一的不滿之處，他自己認為——

請看參考圖1：

黑37當於圖中的1位長，以下到黑7飛出，是雙方比較合理的應對，白方也沒有更有利的選擇。但是，黑7以後，或C位、或D位黑方總能占上一處，此結果吳清源先生認為要優於實戰。以後即使白方在A位扳，黑在B位反扳，白方也沒有什麼了不起的手段。

由於黑37的強硬，白方斷然反擊了，白42長出後等於向黑方下了戰書。

第二譜（42—77）

請看第二譜（42—77）：

戰鬥在寸土不讓和針鋒相對中展開了，黑 43 是當然的
一手，白 44 沖是不甘心就如此這般地被黑方攻擊，所以要
還以顏色，黑方早就有所準備，便準備在黑 45 位的地方先
手刺，白 46 如果在 47 位接的話，如此，白 44 就是一步很
壞的棋，在這裏也足見藤澤朋齋的計算功夫，他把白 46 斷
以後的預想結果基本都照顧到了。

黑 49 的斷，吳清源先生很不滿意，他認為此時應該在
50 位擋下更好，黑 49 的下法令戰鬥異常的複雜，在這裏
他對藤澤朋齋的計算之深沒有充分估計到。隨後，這裏兩
人都使出了渾身的解數，誰也不肯退讓，都想給對手沉重
地打擊。

參考圖 2

　　黑 71 扳的時候，白 72 撲，吳清源發現藤澤朋齋原來
早就把雙方的殺氣的細節考慮充分了。經過了幾手必然應
對後，黑 75 扳是步殺氣的妙手，除了白 76 位的扳，任白
方其他無論應在哪，都是黑方快一氣，吳清源以為自己是
成功了，誰料想，藤澤朋齋 76 為的扳初看更妙——

　　請看參考圖 2：

　　黑 1 打吃是此時最厲害的下法，由於有白 12、14 延氣
的手段，儘管黑 7、9 幾乎做出了眼，但是也不行，還是白
方殺黑。

　　白 76 以後，吳清源一時誤以為自己沒有了應付的手
段，只好轉戰別處，徐徐再圖良策和良機。左下，他認為
是沒有戲了，頂多還有幾分借用罷了。

第三譜（77—149）

請看第三譜（77—149）：

可憐藤澤朋齋也還是沒有把左下角的變化參透，他見吳清源已經放棄了，那自己幹嘛還在這裏浪費兵力，在白78不放心的走了一步，確保自己可以延出氣來以後，放心的尋找下一個攻擊目標去了。

由於白78、80都是絕對的先手，這時的生殺大權還臨時掌握在藤澤朋齋的手裏，只是他自己還沒有完全認識到，從白82氣勢洶洶的勁頭上看，他可能心想，左下角的黑棋都已經不行了，你吳清源也有今天，還頑抗個什麼勁啊，所以愈加的發力，狠歹歹地沖了上去，準備再捕捉一塊黑棋。

此際白方正確的下法——

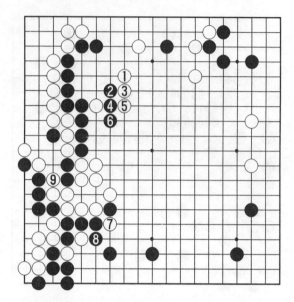

參考圖 3

請看參考圖 3：

白 82 改走圖中的 1 位飛攻是步好棋，以下到白 5 先手控制了中腹以後，再於白 9 補上一步，如此左下角的黑棋徹底的死了，那麼，將是白方完全的優勢，黑棋基本上只有認輸這唯一的選擇了。

當著吳清源走黑 87 的時候，他終於發現了左下黑方潛伏著的殺氣妙手，只要走上這步好棋，那麼將是黑方死而復生的機會降臨，也就是黑方不可動搖的勝勢了。

黑 87、89 急忙走了兩步先手後，匆匆忙忙來活左下的黑棋了，黑 91 打吃還貌似平常，但是黑 93 的接，對於藤澤朋齋來說如泰山崩倒，如萬鈞之雷炸在了頭頂，前面的一切心血都將付之東流⋯⋯

到白 100 是緩氣劫，白方沒有劫勝的可能，等於無條件被黑方殺死。

再往下，只是藤澤朋齋無心戀戰的寫照，吳清源生龍活虎，藤澤朋齋則心灰意冷，到黑 149 接上，白方的第二塊棋又被吃掉，棋局只有結束了。

共 149 手，黑中盤勝。

吳清源名局之三

初勝國手

汪雲峰（白）　吳清源（12 歲、黑先）

1926 年弈於北京海豐軒

1923 年，吳清源 10 歲的時候，在父親的帶領下就去過座落在北京宣武門內絨線胡同西口外的海豐軒茶社。當時，這裏是國內一流高手雲集的地方，清末民初的圍棋國手汪雲峰是那裏的常客。

那時雖說他是國手，但也只是有國手其名無國手之實，國手的生活並沒有什麼保障，全靠和水準低於自己的人下彩棋（輸了的一方要給贏了一方錢的帶有賭博性質的對局）掙些錢。常去海豐軒的還有顧水如、劉棣懷、崔雲趾等人，後來的過惕生等也是那裏的常客。

吳清源第一次和汪雲峰交手就在 1923 年，先是受五個子，吳清源勝，後來被減為四個子吳清源還是贏了。等二人再下的時候就已經到了 1926 年，這年吳清源才 12 歲。

雖然不少人都知道吳清源具有非常罕見的圍棋天賦，在棋壇上卻還沒有什麼地位。但是，讓不動子了汪雲峰是明確知道的，所以是受先下的這盤棋，也是吳清源第一次戰勝國手，用勝利證明了自己的實力，由於已經是近八十年前的棋了，從品質上看，即使是吳清源下出的著，也還有許多可以商榷的地方。

當然，作為天才少年時候的對局，也還可以從棋譜中發現不少閃光的地方。所以作為名局也是當之無愧的。

汪雲峰（1869～？）也被人稱為耘豐，名富，北京人。早年向劉雲峰學習過圍棋，時稱劉為「大峰」。汪為「小峰」。清末民初時和張樂山同為北方高手。曾經與來華訪問的日本職業棋手高部道平、廣瀨平治郎、中島比多吉等下過許多盤棋，雖然是勝少負多，由於當時中國的圍棋水準就是比日本差不少，也只好由他出戰了。

他繼承了中國古代的圍棋風格，擅長中盤作戰，思路敏捷，落子速度快。比他稍後的名手——劉棣懷、金亞賢、崔雲趾、汪振雄、少年時的吳清源等都被他指點過。編有《問秋吟社弈評初編》。

當時這盤棋還是按座子規矩來下的，可以明顯看得出來，吳清源所下出的著都已經受到了日本當時比較先進圍棋理論的影響，注意布局的均衡、子粒的效率等。相反，汪雲峰還是中國古代的那一套，布局時自己意圖不很明確，隨意性比較大，將一盤棋的勝負全寄託在中盤作戰上，所以，由這盤新舊圍棋思想的交鋒，可以鮮明地看到中國古代圍棋意念的落後和吳清源接受了現代先進圍棋思想後的進步性。

請看第一譜（1—35）：

黑方在左下角，已經有了黑5、黑7的兩翼張開，白8還是按老著法來打入了，黑9就不是古代的應法，白10明顯不當，原因可能有兩方面。或者輕敵，沒有把還是孩子的吳清源放在眼裏，所以沒有認真思索，下得比較隨便。但是，按說這盤棋是有定金的，數目應該還不少，所以說汪雲峰大意了可能是不準確的推測。其次，汪雲峰對黑9不知道怎麼應才好。

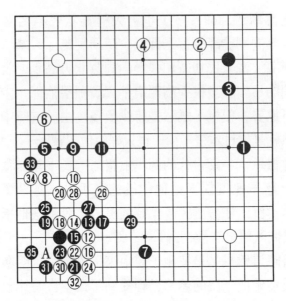

第一譜（1—35）

黑 11 跳以後，白 12 可以說是汪雲峰在布局階段的第一個嚴重錯誤，黑 13 是當然的選擇，在自己的兵力多、對方兵力少的情況下，積極切斷對方子與子之間的聯繫，為以後的攻擊製造了非常有利的基礎。

回過頭來看的話，當時的白 8 在 A 位點三·三，是更明智的選擇，避免那麼早就陷入被動。

白 14 的扳更是勉強，此時在 A 位點角也是避免更大損失的想法。白 16、18 下立，一味逞強而不看看周圍黑強白弱的形勢，是汪雲峰那一代棋手思想僵化的表現。

黑 29 不在 30 位接，和黑 33 先防止白棋度過再於黑 35 補角，從這些細小的地方都可以看出吳清源年齡雖然不大，但是所下的著都很嚴謹，絲毫不草率。做為棋手的基

本素質表現得非常良好。

到黑 35 以後，白方已經陷入了困境——白 32 雖然吃掉了一黑子，理論上講這處白棋並沒有完全活乾淨，以後黑棋還有許多的借用。

白 8 到白 34 等六個子形狀不好，沒有一個明確的眼，外逃的出路也不暢通，顯然黑方已經佔據了明顯優勢。

請看第二譜（35—63）：

白 36、38 這種先損失了不知道有多少，勉強外逃的下法都是很不足取的，還不如直接在白 40 位處跳更好些。

黑方由於有了黑 37、39 兩手後本來不厚的四個黑子一下子變成了中腹的厚勢，白方局勢進一步惡化。

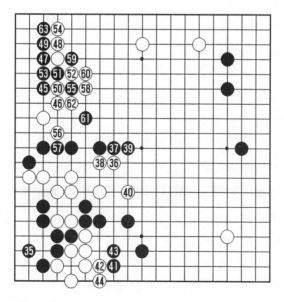

第二譜（35—63）

　　黑 41、43 借逼迫白方活棋乘勢把自己薄弱的棋補強，進退有度，在白 44 補活以後，黑方並不著急馬上進攻白 40 以下的孤棋，是吳清源接受了現代圍棋思想的體現，如果換成了老棋手的話，此時，是非要強攻白孤棋不可的。

　　黑 45 打入，等白 46 擺出圍殲的架勢時，黑 47 躲過白棋的攻擊就地做活，也是圍棋新思維的表現。白 54 大錯，不如直接在 58 位虎，為了吃住黑 55 一子先在 56 位刺，讓黑方走 57 位的接，白方又在無形中吃了很大的虧。

　　黑 59 打一下，再於 61 位吊一手，弄得白棋哭笑不得，然後黑 63 擋幾乎可以說是黑棋先手活角。白方到此時還沒有見到明確的實空，而黑方的實空已經差不多有 30 目。

　　請看第三譜（63—119）：

　　白 64 過於接近比較厚的黑棋，在棋理上屬於不對的下法，給了黑 65 鎮的機會。黑 65 既可以攻擊白 64 一子，又遠遠地在為圍殲左邊的白方孤棋做準備。

　　白 66 是非常大的一手棋，有了這一子，才可以說白方在上邊圍到了些空。但是，這時走白 66 也好，不走白 66 也好，白方都面臨著非常困難的境地，只好先把大棋走了再說，至於左邊棋的死活暫時已經管不了那麼許多，這也是以前老棋手水準不夠高的體現，下棋對未來沒有周密的機會，來賭一把，你吃死了我的棋就認輸，吃不死我的棋可能就翻盤。這都不是高手所為。

　　黑 67 以下開始收網，到白 70 後，黑方走黑 71 為強化自己的棋做進一步準備，把繃緊的弦放鬆一下，一張一弛，文武之道，吳清源掌握得已經十分嫻熟。同時也在壓

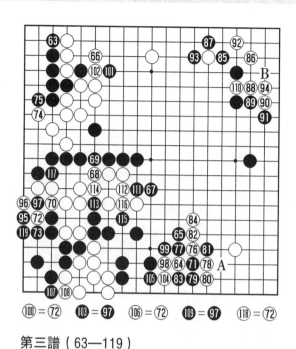

第三譜（63—119）

縮白方的成空區域，顯示了吳清源深謀遠慮、周到細密的棋藝水準和風格。

　　白76應該繼續外逃自己的孤棋，或者說他對自己孤棋的死活判斷得不是很清楚。從局部來說也不如直接走在A位守角更實惠。到黑83拐吃以後，下邊的黑棋已經完全活淨，為最後的合圍完成了所有的部署。

　　白86的點角雖然破了黑空，由於無視大局，得不償失，黑93打吃一子後，上邊的白空已經所剩無幾。白94落後手實屬無奈，如果不補的話，黑方只要點在B位，右上角的白棋就是無條件被殺。

　　黑95打吃發起了總攻，白96頑強做劫，但是讓白方

非常難受的是，全盤也沒有幾個合適的劫材，所以等白110沖出的時候，黑方完全可以置之不理，到黑119接上，白方多達16個子的大龍憤死，汪雲峰只好不再走下去了。

　　總觀這盤棋，汪老在圍棋理念上就已經落後了不少，具體、局部的計算又不如少年吳清源精深嚴密，所以早早就已經呈現了敗勢。圍棋雖然是小技，但是，思想理念的革新也都很重要，由此可見，沒有先進思想做指導，就是連圍棋也下不好的。

　　共119手，黑中盤勝。

寶刀不老的橋本宇太郎

　　說到橋本宇太郎，中、日、韓三國喜歡圍棋的人沒有不知道他的，他的一生充滿了傳奇色彩。他當年曾經考察過吳清源的棋藝是否符合去日本學習的資格和水準；他是世界上經歷過原子彈轟炸時還在進行圍棋比賽的專業棋手之一；他不顧日本棋院的巨大壓力，毅然成立了關西棋院；新中國成立以後，是首訪新中國的日本棋手之一……但是最讓人為之動容的是，他在 70 歲高齡的時候還向比他小近 50 歲的年輕棋手挑戰。

　　橋本宇太郎祖籍何地知道的人不多，據考證，橋本宇太郎 1907 年生於大阪。他幼年隨父居住在大阪，在他家附近有間棋室，他的那個時代，孩子沒有什麼可玩的東西，大人們每天在那裏下圍棋，耳聞目染，橋本宇太郎不知不覺就學會了下圍棋。小孩子會下圍棋在那個年代也是很新鮮的，鄰居見他棋藝雖然還幼稚，卻已經表現出了些靈氣，有一天就把橋本宇太郎帶到了「久保松道場」，請久保松勝喜代四段讓 9 子下了一盤棋。此後就成為了久保松先生的弟子。

　　大正 9 年（1920 年）8 月 26 日，橋本宇太郎的父親帶他來到東京瀨越憲作先生府上拜師學弈。同年，《時事新報》舉辦了青少年的圍棋比賽，橋本宇太郎是所有參賽棋手裏唯一的無段者，即使如此橋本宇太郎也毫不畏懼，並

在本因坊秀哉宅邸迎戰中山季磨二段時，執黑中盤勝。局後，向來少言寡語的秀哉名人忽然對橋本宇太郎的棋點評了一句說：「白棋的這一手應該在這兒粘上，就不至於輸得那麼慘了！」足見秀哉先生對橋本宇太郎的棋局還是很關注的。

　　大正 11 年（1922 年）3 月 10 日，方圓社廣瀨社長將 15 歲的橋本宇太郎叫到面前，站直了身板，才鄭重其事地對他說：「祝賀你！從今天起你就是職業初段棋手啦。」當時，激動的橋本宇太郎根本不敢相信，為了得到這一稱號，從入拜久保松勝喜代四段門下算起，已經苦苦學習比賽了 5 個寒暑；就是從大阪來到東京成為瀨越憲作五段的弟子算起，也已經過了一年半。

　　現如今 15 歲當初段棋手已經應該說太晚了，在當時還是很少見的。據史料記載，有人寫文章評說這件事情說：「橋本今年 16 虛歲，其天稟才智與棋風相映成輝，在現今少年棋手中已大放異彩，真可謂，未來棋界之霸主非他莫屬也！」

　　過了兩年，橋本宇太郎在大正 13 年（1924 年）升入二段，14 年升入三段，15 年升入四段。一年升一段的罕見高速度使得《讀賣新聞》社所刊《昭和大爭棋》裏的文章寫道：「一個棋界罕見的怪才，令天下棋士驚心駭目」。另外，在《棋道》雜誌大正 15 年（1926 年）3 月號到昭和元年（1927 年）12 月號截止的「高段位者對青年勝繼戰」中，橋本宇太郎一連戰勝了 12 位職業棋手。

　　「天才宇太郎」的美稱從那時就開始不斷地見諸報紙，更讓人想像不到的是，橋本宇太郎的顯赫名聲竟然在

此後的半個世紀裏，一直在人們的耳邊迴蕩。

昭和元年（1927年），日本棋院開始舉辦「大手合」——升段大賽。不知道為什麼，「大手合」卻不給年輕氣盛的橋本宇太郎一點面子，從四段升為五段耗費了橋本宇太郎七年的寶貴時間。

但是，卻也磨礪出橋本宇太郎非常堅韌的性格，從昭和36年（1961年）開始，橋本宇太郎才終於擠進了受獎的前列。到了昭和7年（1932年），橋本判若兩人，在春季大賽中7勝1敗，秋季大賽中5勝2敗1平，終於達到了升段的標準分數。

雙喜臨門的是，他熱戀著京都吉田操子六段的關門弟子鈴子——現在的夫人，取得了決定性的成功。昭和8年（1933年），橋本宇太郎正式升為五段，成為了高段棋手（按通行的概念，五段以上為高段棋手）。昭和9年（1934年），他與鈴子結為「鴛鴦棋士」，那時橋本27歲，結婚二、三年後，體重竟達到了67公斤，簡直是從裏到外都換了一個人。

以前人們對於橋本宇太郎時時出人意表的中盤認輸不理解，就用身體羸弱來為他解釋。現在他已經很健壯甚至可以說發胖了，但他還是那樣，在旁觀者覺得只要再頑強一些就尚可一爭，而他卻從不心懷僥倖，只要認識到自己的劣勢，就乾脆中盤認輸起身告辭。

吳清源先生說：橋本氏除了具有驚人的記憶力外，平素練就了精查細算的功夫，對直至終局的複雜變化能一目了然。揣度如神，加上他天性乾脆俐落，心靈手快，所以他才如此果斷地早早推枰認負。橋本不願落俗套，從不遷

就自己，他那種對任何微小的失誤都怯如暴疾，容不得半點瑕疵的嚴糾惡治的精神確實是我等年輕棋士的楷模。

（吳清源著《莫愁》）

昭和 14 年（1939 年），「本因坊戰」問世。最初正式名稱是「本因坊名跡爭奪全日本職業棋士選手權戰」。第一期是關山利夫獲得了本因坊稱號。第 2 期，橋本宇太郎在昭和 18 年（1943 年）5 月向第一屆的本因坊關山利夫挑戰，第 2 局弈至中途時關山突然病倒，比賽無法進行，關山利夫本因坊退出決戰，橋本遂成為第二期本因坊，自取名號為「本因坊昭宇」。橋本宇太郎的名聲大震，成為當時的日本第一人。

此後不久，就在本因坊戰裏，橋本宇太郎創下了在原子彈爆炸之下進行圍棋戰的偉績。世界歷史上各式各樣的體育比賽數量之多，內容之新奇，記錄之創新，聲明之遠播舉不勝舉，但是，冒著生命危險，還要頑強地把比賽進行到底，在戰火和硝煙中──那不是普通的炸彈，而是在人類歷史上的第一次也很可能是最後的一次核爆炸，橋本先生創下了前所未有的奇蹟。

1945 年 8 月 6 日，在第二次世界大戰結束前夕，美國空軍在日本的廣島投擲了第一枚原子彈。這場人類有史以來的巨大人為災難，加上長崎的那顆共造成了 10 萬餘日本平民死亡和 8 萬多人受傷。原子彈的空前殺傷和破壞威力震驚了世界。

橋本回憶道：「對局室選在廣島郊外的五月花市某會社的事務所。第 1 天與第 2 天都平安無事。第 3 天早晨剛過 8 點，一得知空襲警報解除了，我們立即擦淨棋盤，擺

上棋子開始續戰。三輪芳郎擔任記錄。瀨越先生與其弟及
『中國海運』社長矢野在鄰室觀戰。

突然，空中出現一架像偵察機似的美軍飛機，緊接著
一個白色降落傘飄落下來。當人們發現飛機影子消失的同
時，一片閃光照向整個大地，對局室裏彷彿一群攝影記者
同時閃亮了鎂燈似地白得駭人。

廣島上空升起一股不斷翻滾著的烏雲，悶雷般的隆隆
聲由小變大，我們還沒弄清是怎麼回事，一陣狂風般的氣
流呼地衝進了對局室。等我爬起身來看時，才發現我已站
在院內的草坪上，急忙衝進對局室，只見瀨越師傅茫然呆
坐在席子上，岩本則趴伏在棋盤上。室內物品被吹得蹤影
皆無，門窗玻璃全都破碎了。

當時只想像是一枚超巨大炸彈，在 10 公里以外爆炸，
而廣島市被原子彈化為灰燼的事卻絲毫不知。匆匆收拾了
一下對局室後，下午再次一頭紮進棋盤之中，那時局面已
進入收官，沒用多少時間，這第 3 期本因坊挑戰賽的第 2
局，即載入棋史的『核爆下的本因坊戰』就以我執白勝 5
目而告結束。

本因坊挑戰賽在廣島只下了這兩局就中止了。直到戰
爭結束，該賽才得以繼續進行。離開廣島的 3 個月後，即
11 月，橋本——岩本之人又在千葉縣的野田對弈了 2 局，
接著在東京又下了 2 局，總共下了 6 局。結果是雙方平分
秋色。由於處在非常時期，這場挑戰賽只得暫時結果不明
地擱置起來。」

如今，在日本棋壇活躍著的眾多棋士中，只有橋本宇
太郎是從原子彈爆炸之中逃生過來的。大家對這位有「仙

翁」之稱大難不死似烈火金鋼的關西棋院主帥，說不盡的
同情早已被更多的敬仰所替代了。

橋本宇太郎的執著從青年時代起就很出名的，不管多
難的事情只要被他認準了，那就要一幹到底的。雖然他在
日本棋院棋手全體會議或日本棋院的幹事選舉中從沒有被
選上過，但是，這也沒有能打消掉他要獨豎一幟的信念。
戰後，各棋手都被號令為棋院募捐，橋本宇太郎等收集到
了一筆鉅款後，並沒有像其他人那樣如數上繳，而是截留
了一半，用這筆錢建起了後來也很有名的關西棋院。

這件分庭抗禮的事情在許多人看來是大逆不道，但是
橋本宇太郎不這麼看，他認為自己的做法對圍棋的發展沒
有什麼不好。所以關西棋院成立後，橋本在失去了本因坊
以後夢寐以求重新登上本因坊寶座，目的是由此可以讓社
會上更多的人知道已成立了兩年之久的關西棋院的存在；
通過奪取本因坊還可以在日本棋院享有更多更有力的發言
權。昭和 25 年（1950 年）5 月 19 日，在日本棋院舉行了
本因坊就位儀式，這時的橋本先生終於如願以償。他的棋
也變得更加強悍，還落子如飛，一時，橋本成為了大家
（除吳清源以外）絞盡腦汁也難以攻克的共同目標。關西
棋院也在一片指責聲中挺立了下來。

昭和 27 年（1952 年），高川格奪走了橋本的本因坊
桂冠。但是，很快，橋本重振旗鼓，躍馬揚鞭，在昭和 28
年（1953 年），日本僅次於本因坊的第二大名銜戰──王
座戰問世後的決賽中，橋本擊潰秀哉先生的嫡傳弟子前田
陳爾七段獲得了王座頭銜。昭和 29 年（1954 年），橋本
宇太郎晉升九段，成為繼藤澤庫之助、吳清源之後的第 3

位九段。昭和 30 年（1955 年）第 3 期王座戰拉開戰幕。橋本宇太郎精神抖擻地披掛出征，終於以 2：1 再次榮膺王座桂冠。下一年第 4 期王座戰中，他依舊威風不減，勢如破竹地二連勝，再度蟬聯王座。

由於年齡的關係，橋本宇太郎從昭和 32 年（1957 年）開始，他的圍棋生涯進入低谷。就在大家都以為他要就此沉淪時，已經 55 歲的橋本終於在新創立的「十段戰」中一舉奪魁。

昭和 47 年（1972 年），新年的鐘聲敲響，橋本宇太郎迎來了 65 歲的一年，在這樣的年齡，不管幹什麼工作，大都退出了一線，惟獨圍棋是個例外，只要你有本事能贏比你年齡小的人，你就可以談笑風生地在冠軍的位子上呆著，這時的橋本頭上還頂著「十段」的桂冠。

當 1976 年舉行第 1 期棋聖戰時，白石裕、大平修三、小林光一通過了預選出線。按規定，還有六位頭戴各種名銜之冠的棋士直接出線參戰。他們是林海峰（前十段）、大竹英雄（名人）、石田芳夫（前本因坊）、藤澤秀行（天元）、加藤正夫（十段）、武宮正樹（本因坊）。而 53 歲的坂田榮男和 70 歲的橋本宇太郎儘管年齡已經很大了，但是棋力尚可，所以，棋聖戰審議會特別推薦了他們二人直接參加。這 11 位棋士的名單公佈後，《讀賣新聞》社舉辦了一次有獎投票活動，讓廣大棋迷投票選舉他們認可的未來棋聖。

票數統計如下：第 1 期棋聖獲得者？——林海峰 2322 票、大竹英雄 2142 票、石田芳夫 2064 票、加藤正夫 1903 票、武宮正樹 1542 票、坂田榮男 1275 票、藤澤秀行 1093

票、小林光一 344 票、橋本宇太郎 275 票、白石裕 186 票。

哪兩位棋士進入爭奪棋聖的決賽？總票數 13336 張，投藤澤與橋本爭奪棋聖的僅有 99 票。這 99 張票說明橋本宇太郎在廣大棋迷的眼裏——年近古稀，棋鋒漸鈍，體力不支，希望渺茫。

但是，出乎所有棋迷的預料，最後竟是 70 歲的橋本和 50 歲的藤澤這兩位最不被看好的老棋士登上了金字塔的頂層。這使人們大為驚異。11 人中除了他倆和坂田剩下的都是昭和年間出生的棋手了，真可謂「今不如昔」。同時，人們還發現一個有趣的事實，當年王座戰初創時，第 1 期王座桂冠被橋本宇太郎搶去，十段戰問世，第一個榮膺十段的也是橋本。藤澤也差不多，是第 1 期名人戰、第 1 期天元戰、第 1 期日本棋院第一位的獲得者。如今，第 1 期棋聖戰這個賞金最高、名聲最大的「冠軍」，又在這兩位善於得第一個的人中間決定了。

以 70 歲的高齡傲視比自己小四十多歲的人，天下惟有橋本，這的確是人間奇蹟，所以用寶刀不老來形容橋本，還遠遠不夠，他是我們所有愛好圍棋人的榜樣。

橋本宇太郎本因坊名局之一

原子彈爆炸之下的決賽

日本第三期本因坊挑戰 7 番勝負第 2 局

橋本宇太郎本因坊(白) 岩本薰七段(黑先)黑貼2又1/4子

1945 年 8 月 4—6 日弈於日本廣島五月花市

　　原子彈爆炸之下的圍棋正式比賽，肯定是應該進入諸如吉尼斯世界記錄的，圍棋的歷史書裏也應該有它的地位，現在介紹的這盤棋很可能是古往今來唯一的一盤原子彈爆炸之下的對局，所以稱之為名局是當之無愧的。

　　橋本宇太郎在取得了第二屆本因坊戰冠軍以後，第二次世界大戰進入了日本等軸心國節節敗退的階段，由於東京都連續遭到轟炸，日本棋院被徹底焚毀，本因坊戰挑戰決賽只好由新誕生的挑戰者岩本薰和橋本宇太郎自行組織。

　　岩本薰，明治 35 年 2 月 5 日出生，日本島根人。1913 年入廣賴平治郎八段門下學習圍棋，1917 年入段，1919 年升為二段，1920 年三段，1922 年四段，1925 年被推選為五段，1926 年六段，1941 年七段，1948 年被推選為八段，1967 年升為九段，1983 年引退。1945 年第三屆本因坊戰取得挑戰權，向橋本宇太郎挑戰，下成了 3：3 以後由於戰爭的干擾，挑戰中斷。1946 年決定他和橋本宇太郎之間再下個三盤兩勝的決賽，岩本薰二連勝，終於榮獲了本因坊的頭銜。完成了一生中圍棋的偉業。1947 年木谷實獲得了本因坊的挑戰權，但是被岩本薰 3 比 2 勝衛冕成功，

遺憾的是在第五屆本因坊挑戰決賽裏卻又被橋本宇太郎以 4：0 的絕對優勢把本因坊又奪了回去。

請看第一譜（1—63）：

橋本宇太郎自己評價這盤難忘的戰鬥時說，由於第一盤執黑輸了，所以這一盤想把棋局的時間拖延長一點，因而白 20 走了跳，這一手也可以考慮下在 A 位，但是，當時猶豫了好久也沒有想出來哪裏更好，就是多少年過去了，我現在還是不知道下在什麼地方是最合適的選點。

橋本宇太郎認為，到黑 51 為止，黑棋的步調有些不知所措。相反白方還是很中規中矩。

從實戰來看，黑 29、31、33 都不是常規的下法，由此也可以看出來戰爭已經使得來回奔波的岩本熏有些心思不寧，這幾著棋沒有什麼實際收效。

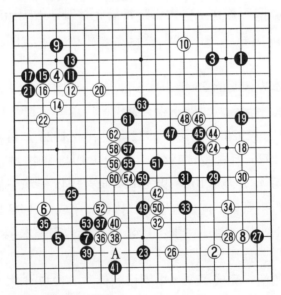

第一譜（1—63）

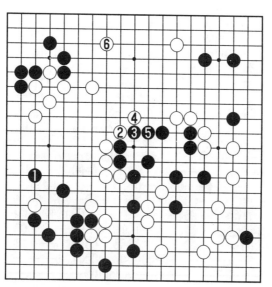

參考圖1

　　對黑 61 橋本宇太郎提出了批評，他說：「如果按照參考圖 1 來下的話，白方將感到頭疼。」

　　請看參考圖 1：

　　黑 1 飛進左邊是非常大的一手棋，即使讓白 2、4 把中腹走厚了也沒有多了不起，相反，黑 3、5 以後眼位充分並不怕攻擊。

　　橋本宇太郎說：見到了黑 61 在中腹的跳，暗暗高興，覺得這盤棋自己獲勝已經大有希望。

　　請看第二譜（64—163）：

　　儘管是在戰火紛飛的年代，雙方還是全神貫注在一尺多見方的棋盤上，黑 85、87 切斷了白棋以後，對被斷下的白棋展開了總攻擊，在黑 85 之前，黑 83 也預先做了攻擊的準備工作，體現了岩本熏中盤力量強大的特點。

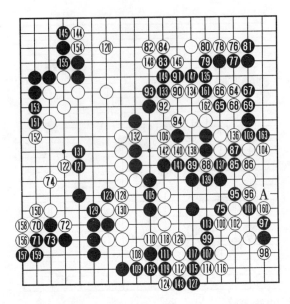

第二譜（64—163）

在黑 91 繼續壓迫了白方孤棋後，黑 95 以下到黑 99 又給白方設置一個極其惡毒的陷阱。

黑 99 飛下，表面看來是想沖下去破白方的空，實際上——

請看參考圖 2：

白 1 如果現在就擋的話，那麼正好中了黑方的計謀，黑 2 打吃，白 3 只有接上，否則成打劫殺白棋。黑 4 也接，白 5 只有斷，但是黑 6 以後白子差一氣，白空被破，黑方的計謀成功，就扭轉了黑方不利的局勢。

白 112 是岩本熏極為讚賞的一步棋，他說：黑 111 看起來很凶，可以渡過收不少的實空，但是白 112 竟然計算得精確，根本不怕黑方的切斷，居然先手把黑方成空的企圖破

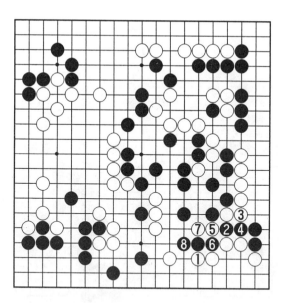

參考圖 2

壞掉了。如此，黑 91 以下對白方孤棋的攻擊全部落空。

　　對黑 131 岩本薰自己非常的不滿意，他沒有想到白 132 實際上是極為兇狠的一手棋，迫使得黑棋竟然如此大的一條大龍沒有兩個眼，只好走了黑 143 接近於單官把孤棋聯回了家。岩本薰認為，黑 131 還不如走白 132 處，本身的官子也不小。

　　在 132 之前，黑方的大龍看似生龍活虎，但是，橋本宇太郎的著法非常嚴厲，白 136 斷以後，黑方的眼位一一被白方捅破。雙方勾心鬥角、互不相讓是很值得學習的，尤其橋本宇太郎的殺法尤其可借鑒。

　　對黑 151，岩本薰也做了檢討，認為不如在 A 位扳使白方的味道變壞，還可以借緊氣來收官。白 152 以下到黑

第三譜（164—240）

159，橋本宇太郎的棋感非常的好，他也計算出來岩本熏心
裏的打算，所以不失先手，然後 160 補掉，防範於未然。

黑 163 逆收白方先手 8 目的大官子，很大。

請看第三譜（164—240）：

白方的 164 和 166 也是現在棋盤上最大的官子，如
此，白方確立了不可動搖的勝勢。

原子彈爆炸的時候，雙方已經進入了收大官子階段，
但是就連原子彈的衝擊波也沒有能干擾他們的鬥志，二人
都沒有什麼明顯的錯著，在當時不斷有房屋倒塌，警報器
時時轟鳴，大街上混亂異常，就是在這樣的情況下，二人
還是貢獻出了一盤不錯的棋局，他們的敬業精神和對棋道
孜孜以求的精神實在是我們後代學習圍棋人的楷模。

橋本宇太郎本因坊名局之二

飛掛天元的名局

橋本宇太郎八段（白） 山部俊郎五段（黑先）

黑貼 2 又 1/4 子每人限定時間為各 10 小時

1950 年 2 月 11—12 日弈於日本東、西對抗賽

做為名局總要有一定的特色，或者有代表性，或是有歷史意義，或者特別值得人們把它記住的……

選這盤名局主要有兩個原因，一個是它的開局非常有特色，以至多少年以後吳清源先生還記住了它，那就是黑方的第一步走了天元，而執白棋的橋本宇太郎也絲毫沒有客氣就馬上來掛天元。

這盤棋下於 1950 年，34 年以後的 1984 年 2 月 24 日，在吳清源引退會下聯棋（兩方人數對等，但是至少每方兩人以上，輪流每人走一步的下法）的時候，橋本宇太郎第一步就走的天元，用白棋的吳清源先生馬上就走了和本局中一模一樣的飛掛，在場的觀眾掌聲雷動。

第二個原因，這盤棋雖然不是名銜戰，但卻有重要的歷史意義。經過了若干曲折以後，在橋本宇太郎的力主下，關西棋院不但存活了下來，還不斷地向日本棋院「挑釁」，不斷地要求參加日本棋院舉辦的其他各項比賽。本因坊頭銜已經在關西棋院的橋本宇太郎手裏過了一遭，而在第五屆裏，他又再次獲得了挑戰權，如果挑戰成功的話本因坊將再次被關西棋院的人得去，日本棋院就更沒臉面了，所以日本棋院非常為難。這種情況下，橋本宇太郎說不如舉辦東西對抗賽，每方出五個人。報社對誰有沒有面

子不關心，他們只想怎麼有轟動效應，於是出錢促成了橋本宇太郎的提議。

從地位和身份上來說，日本棋院只能勝不能敗，但是關西棋院的棋手也不是好惹的，尤其是橋本宇太郎當時正在最紅火的階段，連本因坊都要是他的了，他還怕誰？據橋本宇太郎的回憶錄講，當時關西棋院裏出了內奸，把關西棋院的上場人員和順序透露給了日本棋院，等公佈了上場人員和名單後，發現，日本棋院用了田忌賽馬的招數──用日本棋院最不知名的山部俊郎對關西棋院的第一台橋本宇太郎。

山部俊郎當時還不是很厲害的角色，後來他也成為了日本棋院非常著名的九段。山部明白自己是劣馬的身份，心說，連藤澤朋齋、木谷實這樣日本棋院的臺柱子都在本因坊循環賽裏敗給了橋本宇太郎，自己怎麼可能成為橋本的對手，但是想贏棋是任何一個職業棋手的天性，他想正常的下法肯定不行，就想出了走天元的辦法，激怒橋本，然後借機取勝。

請看第一譜（1—44）：

宮本直毅後來是關西棋院裏很厲害的九段之一，下這盤棋的時候他才當上橋本宇太郎的學生不久，剛成為初段棋手。多少年以後，他研究老師的這盤棋，對白 10、12 評論道：白 10、12 構思巧妙，如果沒有冷靜的心態怎麼可能下出這麼好的棋。當時有消息說，橋本宇太郎的白 2 馬上掛天元是怒不可遏的表現，他實在生氣山部作為一個晚輩棋手怎麼可以第一步就下天元，所以十分的氣憤，連下出的著都帶著怒氣。

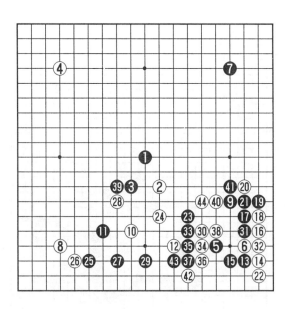

第一譜（1—44）

對黑 25、27、29 連拆三步，山部很是自豪，他說：他預計橋本肯定會走白 26 的尖頂，於是自己有可以連拆的機會。然後由此黑方已佔優勢。

但是，日本的首屆本因坊關山利一卻不同意山部的看法，他說：黑 29 以後，白方中腹的棋變輕了。

對白 30，山部認為不是一步好棋。關山利一卻持相反的意見，認為：走的正是好時機。

對黑 39，山部深為痛悔，他說——

請看參考圖 1：

黑 39 應該走參考圖中的 1 位拐，白 2、4 以後，黑方在 5 位飛攻中腹的幾個白子明顯要優於實戰。

實戰裏白 40 靠壓出來後，黑棋受到了挫折。

參考圖1

關山利一同意了山部的說法，認為白44以後，黑棋破綻太多。

請看第二譜（45—126）：

山部認為，黑65無可爭辯要走，但是對黑69為什麼那麼看重兩個黑子，局後自己都不明白了，太緩了，此時如果改在108位掛角的話，局勢還不是落後很多。

宮本直毅認為橋本老師的白54、56直至白70如行雲流水，處處占了先機，處處得手。

黑89有疑問，讓白方在90、92形成了打劫以後，白94再長出來，黑棋很難有萬全之策了。

山部認為自己的敗著是黑117，把白94的威脅看的過

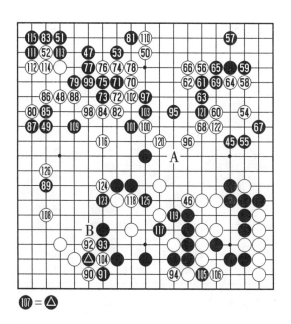

第二譜（45—126）

分急迫和嚴重。他認為，此時在 A 位跳攻擊右上一帶的白
棋方為上策。

關山利一則認為：黑 117 在 B 位打吃，只要劫不敗的
話，可以充分一戰。白 126 的打入，是最後的決戰。

請看第三譜（127—164）：

白 126 的打入作戰很成功，到 136，白方雖然有三子
被吃，但都是白方主動放棄的，白 38 下立是先手，不但圍
了空，還把兩處的黑棋切斷，這時前面白 94 的威脅開始成
為現實。

黑 141 並沒有更好的下法，如果走 144 位的沖，白方
在 A 位斷的話，怎麼走都是有兩個黑子被吃，起不了什麼

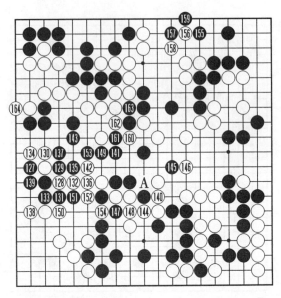

第三譜（127—164）

作用。

　黑 153 由於沒有那麼大的劫材，只好放棄打劫，讓白 154 從容將 6 個子安全接回去，至此，白方已經斷然優勢。

　共 234 手，164 手下略，白中盤勝。

無冕之王木谷實

　　木谷實——當之無愧的一代圍棋大師和無冕之王。

　　木谷實（1909－1975），日本棋手。出生於日本神戶。少年時曾經在鳥居鍋次郎、鴻原正廣、久保松勝喜代門下學習圍棋。1921 年來到東京，成為鈴木為次郎的弟子。1924 年入段，1926 年升為三段，同年在「東京日日手合」中十戰十勝。1930 年升五段。1933 年和吳清源推出「新布局」。1947 年、1953 年、1959 年三次獲得「本因坊」挑戰權，但是三次未果。1956 年升為九段。他的著法堅實，創造出了以取實地為主的「木谷流」。

　　最近的幾十年裏，日本國內幾乎所有棋賽的冠軍、日本棋手所獲得的大部分世界圍棋比賽的冠軍差不多都是出自木谷實門下。早在 60 年代他的學生段位相加總和就已經是 200 段，以後是 300 段⋯⋯再後來已經不作統計，因為沒有任何一個圍棋老師能再超過他了。一生為了圍棋事業而奮鬥，能取得如此非凡的成就也完全可以了卻心中宏願了，其實不然，木谷實到死耿耿於懷的仍是自己沒有能獲得重大頭銜的冠軍。

　　命運真是有點不公了！木谷實在重大比賽的番棋決戰中總是功虧一簣。由於當年他和吳清源共同創出了「新布局」，向傳統的圍棋經典理論進行了成功挑戰，因此他們二人被稱為「棋界雙璧」。既為「雙璧」就應該等量齊

觀、不分伯仲，令木谷實難受的是在兩人間的十番棋較量中，木谷實被嚴酷地打成「先相先」，實在有損木谷實作為棋士的臉面。

更不堪回首的是，此後，木谷實 3 次獲得本因坊挑戰權，奪魁呼聲極高，結果卻一一鎩羽而歸。1958 年，木谷實在圍棋選手權戰、日本棋院選手權戰和 NHK 杯三項決賽中接連和坂田榮男決戰，卻三戰三負，使報界渲染的「木谷、坂田時代」成為泡影。

但是，命運又的確非常呵護他，從 20 世紀 60 年代起，各個冠軍頭銜的獲得者——大竹英雄、加藤正夫、石田芳夫、武宮正樹、趙治勳、小林光一等幾乎日本所有超一流棋手都是他的弟子。

他之所以能在圍棋的傳承方面有上述無比輝煌的成就，是和他把自己的一生毫無保留地貢獻給圍棋分不開的。由於他太癡迷圍棋了，所以在其他世俗瑣碎的事情上可以說一無所知，以至落下了「怪丸童」的雅號。當年，在如林的年輕棋士中他首屈一指，吳清源先生剛到日本的二、三年內，即使執黑也很難贏他。

20 世紀 30 年代，他和吳清源經常出入西園寺公毅先生的府第，此間他們開始嘗試新布局的下法。為了把新布局研究得更透徹些，他倆廢寢忘食，不知在西園寺先生家裏流了多少汗水。木谷實先生仙逝以後，吳清源先生祭奠木谷實時，曾含淚吟詠：「冰觴同瀝血，古井獨思源。」回憶的就是新布局前後那段難忘的經歷。

木谷實的長考是出了名的，他和吳清源的一次比賽裏由於過度長考以至流鼻血不止，給對手留下了深刻的印

象，被寫進了書裏。他下棋如此，打撞球時也如此，沒有十分的把握輕易不出手。每擊一球都要用四五分鐘。球桿在他手裏上上下下往往要七八回，誰知大家以為他好不容易決定要打了，卻又縮回手，正一正眼鏡，然後再比劃幾下球桿。就這樣，欲打又罷，反覆斟酌。木谷實先生打麻將也是如此，每一張牌都要經過苦思冥想，半天也打不出去。由於他的長考，急得牌友們坐立不安。幸虧他的牌友多是他的師弟或晚輩，只好耐著性子陪他玩。

在下圍棋時，木谷實不管限用時間是多少，序盤時就往往把時間耗用光了。因此後半盤讀秒對他是家常便飯。就是和業餘棋手下讓九子的指導棋，每局也要下個半天以上。木谷實是鈴木為次郎先生的門徒，鈴木先生的長考已經很有名了。到了自己的學生木谷實、關山利一，以及關山的徒弟梶原武雄等，除了長考以外，還都「兩耳不聞窗外事，一心只知下圍棋」。

對於長考，木谷實的回答是這樣的，他說：他從不可以下的方向考慮，用的是排除法，從最不可能成立的一手開始，一手一手地往下計算，哪個不可以走哪個去掉。正因為如此，一般情況下對手的著法是何目的就會比較清楚了，隨之也把自己的計算能力鍛鍊出來，即使到了讀秒階段，也能保持很少出現誤算。世人皆知，木谷實的計算之精深在棋士中是出類拔萃的。

為了使自己的棋藝高超，也為了盡可能地領略圍棋的真諦，木谷實的「棋風」幾經突變，非常引人注目。幾度從一個極端變化到另一個極端。最初曾是「死死守角、步步為營」。到了創新布局時期，他的棋變成了「投石高

位、注重勢力」。忽然間在和秀哉名人的「引退棋」開始，又恢復了「死死守地」的棋風。雖然棋風的變化沒有能讓他取得更出色的成績，但是這種不惜一切也要進行完美追求的精神，的確在木谷實先生身上表現得最突出。

說起木谷道場，多年後木谷實曾經講道：「我自己除了受到久保松、鈴木二位先生的指導外，還得到了許多老師和前輩的關照。特別是在鈴木先生那裏當了十年之久的內弟子。我現在廣招弟子就是出於對前輩們報恩的心情」。

最早的要追述到 1937 年。這年木谷實全家搬到神奈川縣的平塚。房子更寬敞了，這時除了從京都來的趙南哲入門外，本田幸子、小山嘉代等女子也成為木谷門下，收女學生在當時是很罕見的。木谷和秀哉名人引退棋及和吳清源下十番棋期間，又有筒井勝美、石毛嘉久夫、岩田正男、大平修三、尾崎美春等人入門。這是第一期木谷道場的簡況。

二戰也影響到了木谷實先生的圍棋生涯，他在戰後的饑荒年代開始周遊全日本，憑其對圍棋的深刻認識，發現了許多圍棋小天才。這些孩子被他帶回家，作為家傳弟子而精心指教，結果培育出許多一流棋士。家中徒弟最多時曾達到二十六個孩子排隊吃飯，為了自給自足地養活這一大群徒弟，據說木谷實先生在家裏養山羊、又把幾百坪的院子墾為耕地。

許多內弟子曾經深情地說：木谷老師固然偉大，他教會了我們圍棋，但是木谷夫人柴野美春更加偉大，是她養育了我們。

木谷實向人們是這樣介紹他的戀愛故事的：木谷夫人當年是家鄉信州地獄谷溫泉一帶出名的美人，膚白如雪。昭和 4 年（1929）夏，木谷實到信州拜訪坂口常次郎五段與小島春一四段時，初次見到柴野美春，一見鍾情。第二年一月，木谷實踏著一尺多深的積雪進山求婚。二人的愛情也遇到一些磨難，美春的祖母曾極力反對。但有情人終成眷屬，二人在昭和 6 年（1931 年）10 月 10 日結為連理，當時木谷實 22 歲，柴野美春 21 歲。現在，木谷實的弟子早已是桃李滿天下，這裏面也有其夫人的許多心血。

從 50 年代初開始，木谷實家裏就來了許多新的學生，有從北海道來的戶澤昭宣、從九州來的大竹英雄相繼入門。加上此時已學會棋的木谷的三女兒木谷禮子，第二期木谷道場開始興盛起來。他還將已故老師久保松的母親和小女兒請來一起生活。

1954 年木谷患腦溢血病倒，臥床休養了一年多。病稍好後他繼續收弟子。1955 年，金島忠、柴田寬二、石榑郁郎等入門，使內弟子的人數猛增。

對於木谷道場的生活，給許多著名棋士留下了特別難忘的印象，趙治勳、加藤正夫、還有不是木谷實弟子的曹熏鉉都對此發表過自己的感懷文章。

加藤正夫回憶道：「道場的共同生活是極為嚴格的。即使在隆冬也必須 6 點起床，起床後首先要打一盤古譜或新聞棋的棋譜。這事做起來並不輕鬆，在寒冷的時候要一邊暖著凍僵了的手，一邊打棋譜。對此石田君想了個辦法，專找那些 30 手、40 手就結束了的短棋譜打。早課結束後大家和先生一起做廣播體操，然後是大掃除，吃早

飯。最後一個吃完飯或是剩了飯菜的人負責洗碗，我經常被罰做這個工作。早飯後大家去學校上學。」

「5 點鐘吃晚飯，飯後一直到 10 點是學習時間（不是學校的學習，而是棋藝的學習）。內弟子之間有循環賽，我們的棋常由大竹等人給指點。當時大竹是三段，春山接近於入段，石田君、佐藤君和我三個人是最弱的九級。」

「先生平素什麼也不說，但對我們的管教相當嚴格。有誰在學習上稍一偷懶，立即會受到師母（美春夫人）的叱責。學習時盤腿坐或墊坐墊自然是決不允許的。另外如果內弟子之間打架，哭的一方就會被認為是無理者，所以遇上這種時候就都躲到廁所裏去偷偷地哭。」

曹熏鉉回憶說：「弟子滿門的木谷道場與瀨越府上截然不同，那裏的學習氣氛很濃，由於木谷先生在場，一旦有了問題，可以立即提問。在對局過程中，有了問題當場向先生們請教，對提高棋藝極為有效。可是，每當向木谷先生提問時，他總是『嗯....，這個麼....』，有時頂多說上一句『一般情況下這一手嘛....』不給正面的解答。

木谷先生忌諱在對局時回答弟子們提出的問題，大概他是想讓弟子們自己來解決棋盤上出現的問題。為了不使弟子們過於拘謹，即使在十分有把握的情況下，他也不立刻作出答覆。當然，就木谷先生本人來說，他對十九路的圍棋盤終生抱著敬畏之感，對那變幻莫測的棋法也始終只能是謙虛謹慎。

道場的弟子們由於年輕，時常出現一些失誤。每當出現這種情況，木谷先生就毫不客氣地指責他們。由於我是客人，所以就例外了。

　　木谷先生經常用一種特別的眼光注視我。不知是依戀之情，還是嚴師的期望，多少使我感到有點不好意思。幾年以後，直至 1978 年我去日本時，木谷先生的夫人含著淚水對我講起木谷先生生前的事，我才隱隱約約領悟到他那視線裏所包含的內容。沉默寡言的木谷先生生前在他夫人面前曾三次提到我。我去日本前，韓國赴日留學生都是木谷先生的弟子。他從趙南哲先生那裏聽說我要到日本留學，認為肯定也是他的弟子，由於瀨越先生輩份在他之上，他只得放棄收我為內弟子。」

　　進入 70 年代，木谷實就經常鬧病了，醫生曾禁止木谷實下棋。但因他本人離開圍棋就活不下去，所以寂寞得抓耳撓腮，想下棋都快想瘋了。甚至有一次，他背著家人，獨自拄著手杖爬上吳清源先生家門，第一句話就一本正經地說：

　　「我今後要在所有的對局中出場。吳先生也和我一起去吧！」

　　清源先生聽了大吃一驚，只得婉言相勸：「先生，那可不行。非要出場的話，也要視身體情況而定，先從電視快棋之類的對局開始，一點點地慢慢來才行啊！」

　　然而，他的病情始終不見好轉，終於因再次腦溢血而躺倒了。1974 年 7 月「木谷先生的病情惡化！」當清源先生趕到醫院，破例地在非探視時間進了病房。一眼就看見木谷實手裏握著一把扇子（日本棋士對局時的必備物），但他已經不能開口說話了。

　　後來吳清源先生嘆道：「光一君從前是力戰型的，最近越來越贏得麻利了！」這時，木谷實為了表示隨聲附和

而微微搖動了一下扇子。據木谷夫人講,這是表明聽懂了的暗示。光一君指小林光一九段,後來與木谷實的女兒禮子結為美滿夫妻。

木谷實一生裏,贏得最重要的比賽就是和本因坊秀哉的世紀對決,由於秀哉已年近古稀,所以木谷實總感覺自己勝之不武。但是,他能作為新時代的代表人物去向名人挑戰,這本身就是極高的地位和榮譽的象徵,現在日本的中堅力量大多出自木谷門下,是他把日本的圍棋生命和事業進行了延續,他是無冕之王,所以,在日本和世界棋壇都享有極高的聲望。

木谷實名局之一

吳清源、木谷實十番升降對抗戰第 9 局
木谷實（白）　吳清源（黑先）
1941 年弈於日本

　　由日本《讀賣新聞》社主辦的「吳‧木谷十番升降對抗戰」，1939 年 9 月拉開了戰幕，從此在日本的歷史上就留下了吳清源有名的十番棋戰。雙方從分先開始，剛剛下到第六盤，吳清源就五勝一負領先四局。再以後兩人之間的棋份就變成了「先相先」──在每三局棋戰裏，吳清源要用 2 盤白棋才用 1 盤黑棋。由於當時還沒有貼目的規定，都知道執黑是占不小便宜的。

　　自從木谷被降了棋份以後，木谷反而變得神勇起來，竟以三勝一負挽回了不少的面子。

　　由於這盤棋是木谷實用白棋贏的吳清源，在當時是十分罕見的一件事情，就愈發的知名起來，理所當然地成為了木谷實的名局。

　　請看第一譜（1—60）：

　　黑 15 掛角，白 16 是典型的木谷流，下出的棋給人以無比堅固的感覺，而且在這一局部，還可以左右逢源，或在黑 17 位扳，或在白 18 位扳都可行。

　　黑 35 是由於黑方在 A 位等於有了子，所以走空枷，A 位有子的意思是黑方走 A 位就可以從 B 位打下去。故此，白 36 只好補一手，黑 37 把一白子順利吃掉，心情還是不錯的，上邊的白方模樣就這樣被破掉了。

第一譜（1—60）

黑 43、45 的下法比較少見，其實並不見得便宜，本來是可以攻擊白 38 一子的棋，現在隨便就讓白棋安定了，黑方是否有輕敵之嫌。

白 60 是冷靜的好手，從這步棋可以感覺到木谷實處處小心謹慎，而吳清源多少有點反正自己已經贏下了十番棋戰之後的閒適和姑且試試新走法的心理。

請看參考圖 1：

白 60 如果不謹慎走了別處，黑 1 打吃，白 2 提，黑 3 長出，右下角的白棋馬上就變為只有一個眼的孤棋，那麼下邊的黑方模樣可就真的要成大空了。

此外，白 60 堅實以後，白方可以肆無忌憚地對下邊的黑模樣進行打入作戰。這步好手值得深深玩味體會。

請看第二譜（61—120）：

參考圖1

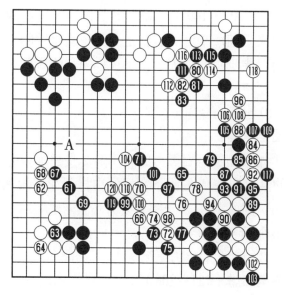

第二譜（61—120）

黑 61、65 將風帆撐得滿滿地來圍空，多少有些認為木谷實不過爾爾的意識。白 66 終於破釜沉舟來破黑模樣了，這也是後來木谷實的風格，很可能就是受到這盤棋的影響，把自己先圍空再打入對方空裏搗亂當成制勝的法寶。

黑 69 有點過於持重了，也可以考慮在 A 位飛，和上邊的外勢連在一起。

黑 77 本身也很大的，不走的話白方可以先手接上。如果改在白 78 位跳出的話，太過勉強，因為自己也有薄弱的地方。

黑 85、87 開始了對黑棋的強攻。白 88 也不甘示弱，進行反擊。黑 91 打吃，白 92 接上以後，黑 93 也可以考慮在白 94 位處打吃，先手將白棋封住以後再於 A 位飛出，也是很有力的下法。

黑 105、107、109 的下法極其強硬，在吳清源先生所下的棋局裏是前所未有的，就是今天韓國棋手的所作所為也比不上這幾步那麼兇悍，但是，多鋒利的寶劍如果用力過猛也是要鏟的。

白 110 出奇的冷靜，否則——

請看參考圖 2：

白 1 如果如圖應對黑方的話，黑 2 長是絕對先手，黑 3 不補的話，白在 A 位跳下右邊的白棋就死了。然後黑 4 主動補棋，到黑 12 基本上都是雙方必然走法，右下的白方大龍將被全殲。

白 118 求活，看黑方怎麼吃？

請看第三譜（121—206）：

黑 121 也是很妙的一步棋，但是其用心卻被木谷實看

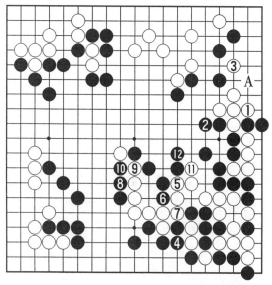

參考圖2

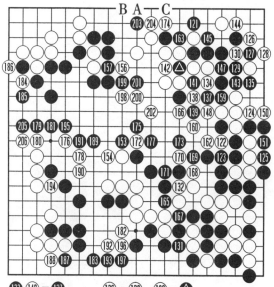

⓫⓴ = ⑫⑦　　⑬⑥ = ⑬⓪　　⑯② = △

⓵⓽ ⓵⓹ ⓵⓺ = ⑭⓵　　⑭⑥ ⑮② ⑮⑧ ⑯④ = ⑬⑧

第三譜（121—206）

穿了，往下開始了令人眼花繚亂的劫爭，這裏畢竟黑方薄形，總也形成不了攻擊的合力。到黑 165 開劫的時候，已經有些力不從心，但是，木谷實卻處處把棋走得厚敦敦的，讓輕妙的黑棋有勁用不上，所以，冷靜的心態也是下圍棋的人必不可少的修養。

白 166 消劫，雙方形成了巨大的轉換，但是，黑方占了便宜是明顯的。

木谷實見好就收，是這盤棋獲勝的重要因素之一，白 174 就是確保贏棋的著法，如果不走的話，黑 204 位扳，白 203 位也扳，黑在 A 位連扳，白在 B 位擋，黑 C 位虎，成打劫活。

共 206 手，白中盤勝。

木谷實名局之二

第 19 屆本因坊戰預選賽
橋本宇太郎九段（白） 木谷實九段（黑先）貼 2 又 1/4 子
1964 年 3 月 18、19 日弈於東京

木谷實一生裏只有兩次打進本因坊戰的決賽，挑戰還都失敗了，但是，他又確確實實是日本圍棋界老的超一流棋手。圍棋比賽相對於足球等，外界能增加的影響要小得多，裁判更不可能由於偏著哪個而對勝負有權更改，所以，基本上全靠自己的水準說話。然而，這裏面難道就沒有命運的作用了嗎？

看木谷實的棋很容易讓人們想起中國的萬里長城，說實在話，萬里長城下的是笨功夫。神龍見首不見尾的飄逸，鷹擊長空的簡捷，一劍奪命的鋒利都是和木谷實不沾邊的，他是圍棋裏面的修行者，他對圍棋的思維是踏踏實實的排除法，一個一個地去掉不行的下法，剩下的才是珍珠，所以他對圍棋所下的功夫應該比其他天才棋手更深，遇到的挫折更多，也就對圍棋的理解更多，因此是由木谷實教出了那麼多昭和時代的圍棋精英，舉凡大家知道的 20 世紀 60 年代後期以後的各大賽冠軍——趙治勳、小林光一、加藤正夫、武宮正樹等等都出自木谷實門下，這裏應該和木谷實在圍棋上所下的「笨功夫」有關係吧。

木谷實的名局是一塊磚一塊磚壘起來的萬里長城，一旦被他砌起來了，就不是那麼輕易可以撼動的，堅實、樸實如鐵鑄一樣把勝利刻寫在棋盤上。

請看第一譜（1—60）：

到 60 年代，木谷實已經固定了的棋風是不大會變的了，但是這盤棋卻是個例外，一向愛占實地的木谷實卻在橋本宇太郎的誘導下走起了大模樣，那註定是有場好戲看的。

白 12 走大斜，通常是為了搶外勢，黑 13 尖，沒有走 19 位的靠出，顯然是為了破壞橋本宇太郎打算占外勢的計畫，所以木谷實在針鋒相對的時候，自己的棋風也是在所不顧的。

到黑 29 形成了黑方佔據外勢，而白方卻圍起了實空的格局，實在是有悖於二人的一慣風格。據此可以知道，高手下棋是變化無定的，他們都是從圍棋的基本規律出發，是從圍棋的道理出發，而不是從教條出發的。

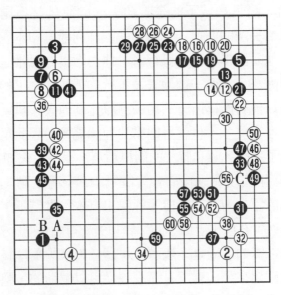

第一譜（1—60）

　　白 30 是非補不可的，於是留給了黑 31 掛角的機會，白 32 尖守角，有可能太墨守讓木谷實得不到實空的既定方針了，黑 33 拆二，在右上是白方外勢的情況下，黑方一個很簡單的拆二就破掉了白方外勢成空的可能，白方未見得便宜。

　　請看參考圖 1：

　　白 32 走圖中的 1 位夾攻，黑 2 靠是此際唯一可選擇的定石下法，到黑 14 為定石，局部是兩分，從全局看，右邊白方的架構也是很理想的，如此，白方很充分。

　　黑 35 如果走白 36 位的打吃是可以得到很大實地的，但是黑 35 選擇的是全局要點，這也是圍棋理論上一個很重要的原則——全局重要於局部。如果走白 36 位的話，白方走 A 位的飛壓，黑方只好在 B 位長，白方再在 35 位長，

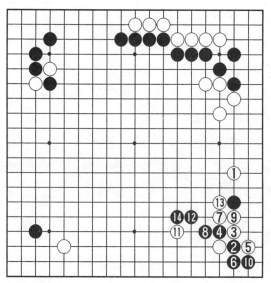

參考圖 1

如此長下去，下邊白方可以構築起龐大的模樣是黑方左邊上的實空所不能抗衡的，所以黑 35 及時地搶到了全局此時此刻的要點。

白 36 長出來必然，黑 37 看起來很怪的，其目的是為了征子，怕左上的黑 11 一子被白方在 41 位打吃征掉。同時又對右下角的白棋有所威脅。

黑 39 時，白 40 無可奈何，等黑 41 長出後，白 42、44 的連壓並不是好棋，徒然地讓黑方得了實空，而白方只是一時緩解了以後黑方可能的攻擊，但是並沒有從根本上把棋走安定，於此可以進一步看到白 32 的不當，導致了左邊上白方行棋非常為難。

白 46 肯定是要來進攻了，黑 51 的應對很有彈性，白 52 當然是不能把黑 37 之子拱手相送，但是，黑方卻巧妙地轉身走起了外勢，到黑 55 扳，白方為了扭轉被動的局面走白 56 試探黑方的應手，黑 57 是魄力頗大的一手，根本不理白 56，走了黑 57 接上，白 58 又不得不在白 58 位扳，顯然白 56 不如不走。或直接在黑 57 位斷，白方的本意是讓黑在 C 位接，然後再於 57 位斷，但是，這個不切合實際的想法太一廂情願了。

黑 59 選點極好，讓白 60 非長不可，然後再看黑 59 恰在穿象眼的位置上。這些地方都是需要用心領會之處——訣竅就是怎麼走讓對方都不得勁的點就是最佳的選點，也是效率最高的選點。

請看第二譜（61—125）：

黑 61 這時來接了，白 56 絲毫不敢動。把行棋的次序倒推一下就可以看出來，黑 57 接，白 56 刺，黑方再於 61

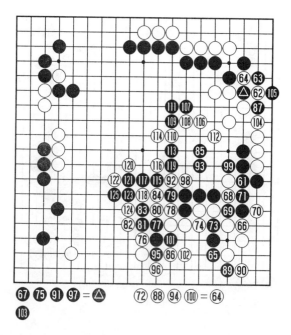

第二譜（61—125）

位接上，白 56 的刺並沒有任何意義。

白 62 打吃，是試探黑方怎麼應付的手段，其實黑方的本手就是老老實實在 64 位接，黑 63 不肯退讓成劫，給白方一個絕好的反擊的機會，只是不知道為什麼這盤棋裏，一向敏捷善抓機會的橋本宇太郎這次卻有些遲鈍，總是慢了半拍。

黑 65 擋下的時候，白方的機會降臨了。對黑 65 有評論說道：具有非凡的魄力，其實太冒險了。

請看參考圖 2：

白 66 不應，直接在圖中的 1 位斷打，黑 2 扳，以下到白 11 右下告一段落，白棋安然無恙。黑 12 提子後，白 13

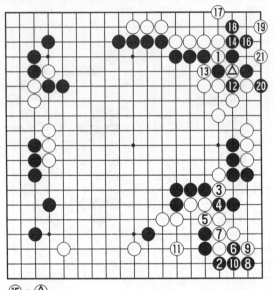

⑮ = △

參考圖 2

打吃，黑 14 不得不長，白 15 提子以後，黑棋的活棋成問題。黑 16 時，白 17 是妙手，黑 20 扳，黑 21 是殺棋好手，黑棋被全殲，顯示是白方絕對的勝勢。

白 66 應了以後，白方沒有了上述的機會。由於黑方劫材豐富，黑 87 當然要擴大戰果，以下到黑 125 長出來後，雖然白方吃掉了 6 個黑子，但是，中腹的白棋全部陷入被黑方的攻擊的境地，白方的形勢已經非常被動。

請看第三譜（126—203）：

白 126 做眼是常規下法，本手的確是應該如此走，但是，現在白方已經非常被動，唯一選擇是殺開一條血路的方案，如此四平八穩當然是取敗之道。

走 137 位設法讓左邊的白棋和右邊的白棋聯絡起來尚

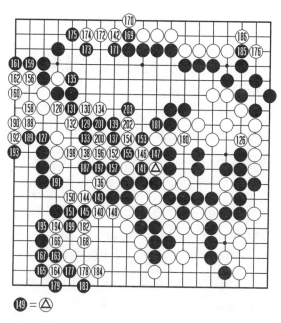

⑭⑨ = △

第三譜（126—203）

可以一爭勝負。

黑 127 搜根，黑方開始縮小包圍圈，左邊的白棋一個眼都沒有，處境更加為難了。

白 136 又是比較緩的一步棋，讓黑 137 跳出後，白方已經沒有什麼機會了。

到白 156、158 如此老實地去做眼，已經是敗軍之象。

總觀全局，木谷實做為棋藝風格比較固定的棋手，當對手採取了釜底抽薪的下法把圍實空下法的路數全部斷絕以後，能隨機應變，以自己平時不大用的強攻手段來和善於輕靈騰挪的橋本宇太郎正面作戰，並取得了很大優勢，的確是很難得的。

「剃刀」般的坂田榮男

　　坂田榮男（1920～　），日本棋手，1920 年 2 月 15 日出生於日本東京。血型：A；棋風：擅長孤棋，攻擊凌厲；綽號：「剃刀」、「治孤能手」。1935 年入段，同年二段，1937 年三段，1938 年四段，1940 年五段，1943 年六段。1947 年一度脫離了日本棋院，與前田陳爾等人組織了圍棋新社，1949 年重新歸入日本棋院。

　　1948 年七段，1951 年獲第六期「本因坊戰」挑戰權，但是在 1951 年的「本因坊戰」決賽中發生了令坂田榮男一生都心痛的輸棋，決賽中他已經以 3 比 1 領先，在只要再贏上一盤棋的大好形勢下，未能控制住自己激動的心情，屢屢與勝利擦肩而過，非常遺憾地失去了一次又一次的贏棋機會，最終反而以 3 比 4 惜敗於橋本宇太郎。

　　當時橋本剛剛創立關西棋院，立足未穩，急需要在「本因坊戰」中證明關西棋院的實力，如果坂田將象徵棋界權威的本因坊頭銜奪回到日本棋院手裏，那麼關西棋院就很難維持，日本的圍棋史也可能就此改寫。坂田錯失了這次降臨到他身上的改變歷史進程的機會。

　　1953 年升為八段，同年和吳清源下「六番棋」中以四勝一和一負取勝，這是吳清源有史以來在分先的番棋戰中僅有的一次失敗。雖然在隨後的「十番棋」中他又輸給了吳清源，但是前面的番棋勝利已經足以讓他感到了榮耀，

也許就是這唯一日本棋院的勝利，奠定了他日後的排山倒海般的崛起。

1954 年獲第二期「日本棋院選手權」。1955 年，坂田成為繼藤澤朋齋、吳清源之後的第三位九段，緊接著，他開始了對各項頭銜的瘋狂掠奪。日本棋院選手權、最高位、快棋名人、NHK 杯，當時日本僅有的幾項棋戰桂冠幾乎被他搜羅殆盡。1955 年、1958 年他還分別在第一、四屆最高位決定戰中獲得冠軍。

昭和三十二年（1957）舉行「日本最強決定戰」。這項棋賽以決出「實力的名人」為目的，聚集了當時的全體九段棋手，第一期最強戰從昭和三十二年開始，激戰至翌年四月，第三位是坂田榮男九段，排在他前面的是藤澤秀行和吳清源。

第二期「日本最強戰」坂田九段異軍突起，棋戰尚未結束，他就已經穩獲第一名。1960 年起連續 4 年獲日本棋院第一位決定戰冠軍。到了 1961 年，坂田終於又一次登上了本因坊決戰的舞臺。

這次他面對的是已經本因坊九連霸的巨人——高川秀格。十年的征戰磨練了他的意志，比以前更頑強了。磨快了他善於犀利攻擊的刀鋒，就是在別人已經認為非常不利的局勢下，他卻常常能挖掘出天外妙手，反敗為勝，數次挽回危局，最終以 4：1 獲得了決賽勝利。破滅了高川格本因坊十連霸的夢想，成了真正的日本第一人。並改名為「本因坊榮壽」，此後至 1967 年在本因坊戰中達到 7 連霸。

1962 年 9 月第一期專業十傑戰（《朝日新聞》主辦）

舉行，坂田榮男奪冠。1963 年坂田榮男在《讀賣新聞》社舉行的第二期「名人戰」預選賽中，七勝一敗獲得了預選賽的第一名，開始了向藤澤秀行名人的挑戰決賽，決賽中以 4 比 3 擊敗藤澤秀行獲得了第二期名人。成為日本第一個同時獲得「名人」、「本因坊」兩大頭銜的棋手。

1964 年，坂田榮男更是一枝獨秀，獨攬了七項日本各大棋戰的冠軍（名人，本因坊，日本棋院選手權，專業十傑，王座，日本棋院第一位，NHK 杯），創下一年間勝率高達 93.8% 的奇蹟，這項紀錄至今無人可望其項背。

1966 年在第五期十段戰中首次獲十段桂冠。從而坂田把當時所有日本舉辦過的圍棋冠軍都在手裏過了一遍。「剃刀」坂田榮男，日本棋界形容坂田榮男是無比鋒利的棋手，他的鋒芒所指無堅不摧、無人可擋。局部戰鬥中妙手迭出，算路精確。坂田是日本昭和時代當之無愧的圍棋之王，一生中共獲各種棋賽冠軍六十四項，是繼吳清源之後的日本圍棋泰斗。

即使日後多麼偉大的天才，小時候也不會沒有經歷過挫折。更何況生性倔強的坂田。他 1929 年師從女棋手增淵辰子八段。昭和五年（1930 年）初，經增淵女士介紹，成為了日本棋院院生，參加每星期六舉行的少年研究會。開始了每星期五去增淵先生處，星期六去日本棋院的學習圍棋的生涯。本因坊秀哉名人也經常前來少年研究會作現場指導。

那時坂田榮男還不入秀哉先生的眼，秀哉常常親切的招呼藤澤朋齋，叫他為「庫之助」，坂田榮男對此說不上是嫉妒，但是肯定刺激了他發憤的決心，否則這麼件不起

眼的事情不會過了四五十年後他還寫進了自己的回憶錄裏。他暗下決心第一個追趕的目標就是藤澤庫之助了。

秀哉名人對這些少年並不授子對局，而是直接讓先下快棋的方法。講評時，並不對每步棋作分析，而是對關鍵性的幾步棋給予啟發性的指點，他設法讓孩子依靠自己的頭腦和思想去體會他所指出正確著法的內在含義。他最不能容忍的是誰下了緩著，若有誰把棋下在非緊要之處，他就會大聲發怒地加以斥責。

從昭和五年至九年，坂田榮男讀小學時，賽棋日是不可以去棋院的。昭和七年（1932 年）小學畢業後，便能在每週三、四棋院賽棋日去觀看職業棋手們對陣了。

一天，坂田榮男在看到升段賽乙組四段組的藤田豐次郎先生有幾個子下得不可理解，坂田記在了心裏。藤田先生下到後半盤，又走了一步非常有問題的棋，接著又走了幾步壞棋，最後敗下陣去。局後坂田榮男對自己認為有問題的幾著棋提出了疑問，起初還只是戰戰兢兢試探性地說出自己的想法，開始藤田先生還頗為有修養，隨便附合道「對啊！這樣下是好多了！」坂田榮男生性好強，在同輩裏常常旁若無人，現在看到職業棋手也接受了自己的看法，不免有些忘乎所以：「這麼下，怎麼樣？」又指點起其他地方的棋來……

當年擔任《棋道》雜誌主編的安永先生也在場，目睹了坂田的妄自尊大，吆喝道：「咳，坂田！」聽到有人不客氣地叫自己，坂男榮男忙回過頭去，還不明白怎麼回事情，臉上就狠狠地挨了一巴掌。

「一個毛孩子，長輩們下棋插什麼嘴！」

雖然這一下打得並不很厲害，但是，對坂田榮男來說是永遠難忘的一擊，是永遠銘刻在心的一擊，也是促使他要成為一流棋手的一擊。

千里之行始於足下，首先是爭取入段，坂田榮男就把入段看成自己最高的理想，並為之發憤努力。同年，十二歲的坂田榮男被推選參加昭和八年的升段賽預賽，預賽成績不佳。

昭和八年（1933年）秋，由於院生裏沒有棋藝超過坂男榮男的，他又迎來了參加升段賽預賽的日子。沒有想到的是，升段賽預賽不限時間，開棋後不決出結果不能終局。有人抓住了坂田年紀小，經不住磨時間，一盤棋往往快半夜了，還沒有下完，比賽日程又排得很緊，奮戰一個通宵後，下一局棋又即將來臨。經過一連串的苦戰，坂田還是沒有能通過預選賽，還是失去了入段的機會。

所以，雖然也是天才的坂田，15歲才入段，比起前輩橋本宇太郎、木谷實、吳清源，及比他稍長幾歲的高川格、藤澤朋齋，再到比他略小的藤澤秀行等，都比他要成名的早。但是，性格怪僻又有些狂妄自大的坂田就在群雄紛爭各不相讓的年代裏始終堅持著自己的夢。

1951年，已經31歲的坂田終於脫穎而出了，在第1屆日本棋院最高段者錦標賽中獲勝，是他初次獲得桂冠。如果不是有另外更天才的棋手吳清源先生在頭上壓著，坂田早該冒出尖來，因為無論當時還是以後，全日本只有坂田在番棋裏勝過吳清源。這是「剃刀」初露端倪。

吳清源之後，坂田榮男傲視群雄，迎來了「坂田時代」。這個時代湧現出了更多的天才棋手，他們一波又一

波地向「坂田時代」發起了衝鋒，他們不光有著棋藝上的優勢，更有坂田所日薄西山的年齡優勢，唯一欠缺的是經驗方面還不能和坂田相提並論，僅僅憑藉這點老本，坂田頑強地抗爭著，從林海峰、大竹英雄，武宮正樹、石田芳夫，加藤正夫、小林光一，甚至連和林海峰下第一盤棋時都要受五個子的趙治勳，都要先過坂田這道關，坂田就像一塊試金石，看看這些後起之秀到底有沒有足夠的含金量，說也奇怪，凡過了坂田關口的棋手日後都成大器，凡沒有過去的，都又磨礪了許多年後才顯露出鋒芒。坂田先後──

1967 年本因坊戰擊退林海峰。

1972 年 NHK 杯戰勝大竹，在第 20 期王座戰中第 7 次獲得王座。

1973 年在第 11 期十段戰中第 5 次獲得十段稱號。

1974 年第 12 次獲得日本棋院選手權戰桂冠。

1975 年本因坊挑戰者決定戰上淘汰武宮，並在決賽中將石田芳夫逼上背水一戰的境地，同年的日本棋院選手權戰上二連敗後三連勝逆轉趙治勳。

1979 年年近花甲還殺出重圍與大竹爭奪名人。

「剃刀」坂田風采從不曾稍減，而不知不覺中，他已是一名真正的老棋手了。即使如此，1982 年在他 62 歲時第 11 次獲得 NHK 杯賽冠軍。

1984 年，巨星吳清源、高川秀格宣佈引退，那時誰也沒有想到，與他們同一時代的坂田又接著在棋壇上奮鬥了16 年。1988 年的中日對抗賽上，老當益壯的坂田擊敗了正值巔峰期的中國主將聶衛平。

　　1990 年，年逾七旬的坂田在本因坊循環圈中與小林光
一、大竹英雄同居榜首，只因順位低而未獲挑戰權，但他
在中日擂臺賽上力擒中方大將俞斌一時傳為佳話。俞斌在
此之後又過了七年才拿到了第一個世界冠軍，而聶衛平卻
始終與世界冠軍無緣。

　　現在已經 86 歲的坂田九段在日本棋壇上還保持著兩項
卓爾不群的卓越紀錄。一是他共奪得的 64 項棋戰冠軍，二
是他所運用熟練的纏繞攻擊、靠壓戰術、絕處治孤等等再
沒有見到有他那麼使用得爐火純青的。

　　日本報紙說到他的鋒利：「他那把刀呀，對著擦肩而
過的人迎頭一砍，或許那人被切下腦袋後，還會不知不覺
地繼續走好遠……」

坂田榮男名局之一

日本第一期最高位循環賽

滌原正美　七段（白）　坂田榮男　九段（黑）不貼目

1955 年 6 月 1、2 日弈於日本東京福崗

　　20 世紀 50 年代初期，日本的經濟尚在二戰之後的恢復當中，基本上沒有什麼正經的圍棋比賽，日本的各大報紙上刊登的主要是升段賽的棋譜。當時最有影響的比賽就是吳清源的十番棋戰和本因坊戰了。

　　在經濟開始好轉的 1955 年，醞釀好久後在段位賽的基礎上設置選拔賽，選出實力最強的 10 位棋手進行最高位戰開幕了。由於是從段位賽裏派生出的棋賽，所以沒有執行黑貼 2 又 1/4 子的規定。於是，和前兩項棋戰一起成為日本當時的三大圍棋新聞戰。

　　吳清源由於已經把當時最強的前幾名棋手打到了讓先的棋份上，自然是不參加這個比賽的。

　　坂田榮男是日本第一期最高位循環賽的冠軍。他在第二輪時遇到的棋手是出生在明治 37 年的滌原正美七段，要比坂田榮男大許多歲，早已過了最厲害的年代，但是英名尚在，所以坂田榮男把和他的這盤棋也收進了自己所著的《56 冠征戰記》一書裏。

　　由這盤棋已經可以看出有「剃刀」之稱的坂田榮男的棋風是如何鋒利無比，和當代韓國棋手喜歡搏殺的棋風簡直並無二致。

　　請看第一譜（1—50）：

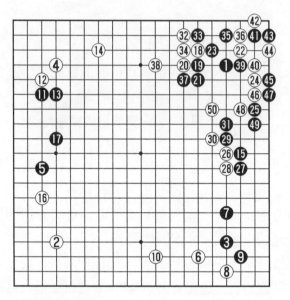

第一譜（1—50）

　　黑 25 就這樣的逼住白棋，可以看出當時年僅 35 歲的
坂田榮男是如何的年輕氣盛，也是坂田榮男當時在棋界正
處於水準、地位上升階段的寫照。白 26 下錯了方向，應該
在黑 39 位去活棋。黑 27 退還是很謹慎的，準備拉長了戰
線。白 28 依然沒有去活棋，黑 29 開始動了殺心。黑 31 長
出以後，右上角的白棋已經危險萬分，但是，白方卻還沒
有絲毫的察覺，黑 35 搶到了先手後開始揮動屠刀。以下到
黑 45 為雙方必然，白棋已經沒有了活棋餘地。

　　白 50 的目的是看看能否找機會把黑 37 以下的 8 個子
圍住。

　　請看第二譜（51—115）：

　　黑 51、53 只是例行公事，把應該走的棋走完而已。從

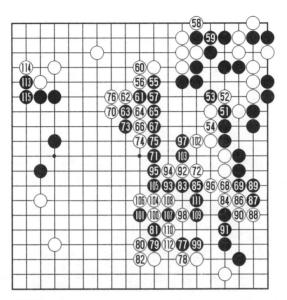

第二譜（51—115）

實際意義上講，這盤棋在黑 41 夾的時候就已經下完了。

白方在局後說：黑 57 以後，我已經看出沒有希望了，可是還想再試試，如果換成了山部俊郎七段就會現在認輸了。

他還說：白棋走白 26 的時候是想把右上角的棋放棄掉，等落了子以後才發現放棄是不對的，實在是應該走本手的棋（指老實做活），人不可貪心多占額外的便宜。

根據當時的記者報導：其他的棋手看了這盤棋以後說：「與坂田對局的時候切不可貪心啊！」

坂田榮男名局之二

日本第二期最強決定戰循環賽

坂田榮男　九段（白）　吳清源　九段（黑）不貼目

1959 年 7 月 15、16 日弈於日本札晃市

　　日本舊名人戰的前身叫「最強決定戰」，舉辦了三期以後改為名人戰。坂田榮男在 50 年代裏最輝煌的業績就是在這個比賽裏，終於贏了吳清源兩盤（共有當時最強的六位棋手參加，分別是吳清源、坂田榮男、木谷實、高川格、橋本宇太郎、岩田正男，每兩人之間下兩盤棋，所以不貼目）。第一期是吳清源獲得了第一名。第二期是坂田榮男獲得了第一名，對坂田榮男來說，更有意義的不是這個第一，而是他終於洗刷掉了被吳清源讓先的「恥辱」。坂田榮男在 1953 年和吳清源的六番棋戰裏，曾經戰勝了吳清源，所以當時的人們都說天下惟有坂田榮男是可以和吳清源平起平坐的，由於不是十番棋，坂田榮男雖勝但是不能很算數。幾個月後，在 1954 年進行的吳清源、坂田榮男十番棋戰裏，不承想，吳清源以 6 比 2 的懸殊比分把坂田降至了讓先的棋份。對此，坂田榮男當然要耿耿於懷了。

　　而這一次，坂田榮男無論執黑還是執白都贏了吳清源，尤其按當時的記者報導說：曾經誇口說，執黑不貼目絕不會敗的吳清源被坂田榮男執白贏了，以此來說坂田榮男已經趕上了吳清源應該是不過分的吧。

　　但是，這是六年的時間裏，日本有人第一次執白勝了吳清源。

請看第一譜（1—77）：

客觀地說，這盤棋不知道因為什麼，吳清源先生非常的不在狀態，就整個的第二期最強決定戰來說，吳清源先生的狀態都不大好，他先後輸給了坂田榮男兩盤，木谷實一盤，高川格一盤，橋本宇太郎一盤，如此的比賽成績真是前所未有的差。

白 46 是坂田榮男非常得意的一手，黑 47 擋下去準備和白方比氣，上來就殺得如此激烈和吳清源一貫輕靈的棋風有所不相同。

但是，黑 49、53 還是走出了好棋製造出了天下劫，可惜的是開盤沒有更大的劫材，等到黑 77 提掉 2 個白子的時候，黑方沒有能獲得更多的利益。轉換的結果，應該說是

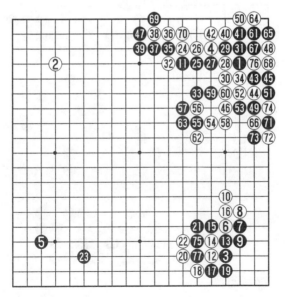

第一譜（1—77）

白方有利，只是由於是不貼目的棋，雙方的形勢還是很難分伯仲。

請看第二譜（78—137）：

黑 79，按照棋理來說，當然要從開闊的一邊掛角，從盡量迫使對方的子往自己厚勢的地方走子的原則來說，也是從白 86 那個方向攻白角更合理，但是，吳清源先生走在黑 79 位肯定有他的考慮——那就是對於白棋在 A 位出動白子心有顧慮。

白 80 的方針更簡明，就是讓黑方厚的地方變得更厚，那不是黑方的便宜而是無形中讓黑棋的子效降低。

白 88 是非常有思想的一手棋，坂田榮男那麼能戰鬥的人在黑 87 進攻的時候走得如此之輕很有學習的價值。黑

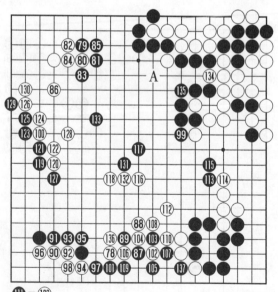

⑪=⑩②

第二譜（78—137）

89 是唯一的一手，然後白 90 進角，這時再回頭看 88，多
麼輕靈的一著，讓黑 89 有作廢之嫌。

　　按坂田榮男的觀點，黑 99 太緩，應該搶白 100 位的大
場。黑 115 過於持重，應該在白 116 位一帶攻擊下邊上的
白棋。

　　白 136 極大，迫使黑 137 不得不逆收一手大官子，如
果黑方不走的話，那麼白方在黑 137 位接是先手，但是黑
方走 137 並不甘心。

　　請看第三譜（138—200）：

　　白 138 當然不會放過黑方中空還留有縫隙的機會。其
實，還是在黑 149 位扳更重要，由於這一點點的疏忽，雙
方的差距被縮小了些。

　　等黑走了黑 149 以後，黑 153 放出勝負手，準備來個

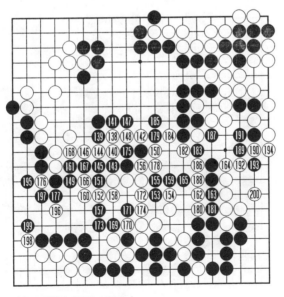

第三譜（138—200）

魚死網破，這也是前譜黑 137 的無奈，那時就走黑 153 的話肯定效果更好些，但是白在 137 的接是很大的實利。

在坂田榮男小心翼翼的應對下，到白 188 反而把黑 153 等 4 個子吃掉了，雖然白方也付出了右邊上的空被搜刮的代價，白方也已經確定了不可動搖的勝勢。

請看第四譜（201—263）：

勝了此局以後，坂田榮男是六勝一負，遙遙領先，木谷實是四勝一負，吳清源是四勝五敗，所以，已經可以說坂田榮男獲得第一名已經是沒有問題了。對於這盤棋的勝利，日本記者非常激動，報紙上的標題是「坂田射落金星」，專題報導了這場難得的贏棋。進入本譜，已經和勝負無關。

共 263 手，白勝 4 目。

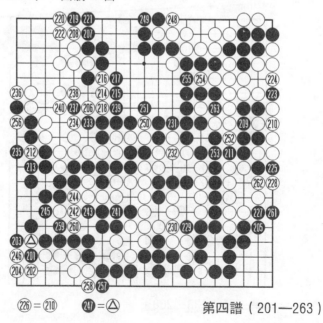

226 = 210　　247 = △

第四譜（201—263）

坂田榮男名局之三

日本第十六期本因坊戰挑戰決賽七番勝負第一局
本因坊秀格　九段（白）　坂田榮男　九段（黑）黑貼 2 又 1/4 子
1961 年 5 月 3、4 日弈於日本東京

　　自從舉行了本因坊戰以來，獲得本因坊戰的冠軍就成了坂田榮男一生的目的。但是，自從在 1951 年的第六期本因坊決戰中被先輸後贏的橋本宇太郎來了個四比三逆轉以後，坂田榮男就一直和本因坊戰的挑戰權無緣，儘管他獲得了許許多多的冠軍，包括高川格在內對坂田也是負多勝少，遺憾的是，坂田就是機緣不合，許多眼看到手的挑戰權卻又都不翼而飛。

　　直到 1961 年，坂田榮男才獲得了挑戰權。這時高川格（高川格獲得了本因坊以後，改名為秀格）已經連續獲得了 9 屆本因坊，還是在幾年前，坂田榮男就說過：等高川格要連續第十次的時候就該我來阻止他了。由於有這句話，高川格也曾經表示過：我能連續 9 次獲得本因坊全是託得坂田榮男先生的福啊。

　　請看第一譜（1—73）：

　　一上來，坂田榮男就表示，這盤棋是我棋士生涯中最關鍵的比賽。

　　高川格則說：坂田是相隔十年再次重逢的壞脾氣的情人。

　　坂田認為：到黑 17 黑方實現了自己的預定的目的。

　　黑 43、47、49 所表現出來的霸氣，的確也是坂田榮男

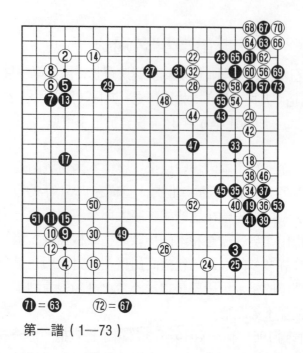

⑦=⑥　　⑦=⑥

第一譜（1—73）

性格的寫照，把他那種不可一世的氣度表現得淋漓盡致。也許正是這種氣勢把高川格震住了，以至犯了很低級的錯誤。

　　白56，是高川格犯的可以說——絕對不能夠犯的錯誤。因為後面的演變所形成的「大頭鬼」對殺，是非常經典的死活題棋式，幾乎所有學習過圍棋的人都會在老師的指導下，把這道題徹底弄明白的。做為連續九屆的本因坊卻出現了如此低級的錯誤，只能用這句棋界名言來解釋：爭棋無名局。

　　但是，這盤棋卻又必定是寫進日本圍棋歷史裏的一盤具有重要意義的棋，它宣告了高川格本因坊地位的結束，

同時也昭示坂田榮男圍棋時代的來臨。

由於白 56 的失誤，以下到黑 73 接上，可以說，高川格自己已經把這盤棋的勝利拱手奉獻給了坂田榮男。

李世石曾經狂言：我基本上不看日本人的棋譜。就這盤棋而言，他狂的也可能有一定道理。

請看第二譜（74—120）：

進入本譜，換成了坂田榮男先生連連檢討自己的不當之處，他說：雖然白棋由於走出了「近似斷送全局」的惡手，但是由於我的錯著，「使人有了形勢重新好轉之感。」

先是黑 75 應該走白 76 位，把黑子連接起來，自己已經安全不說，還可以繼續保持著對上邊白方孤棋的攻擊。

更嚴重的錯著是黑 81，它直接導致白 88 吃掉了兩個

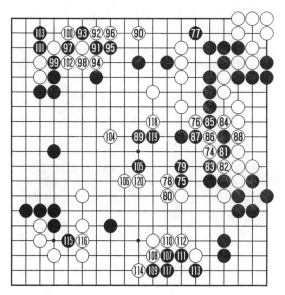

第二譜（74—120）

非常有用的黑子，而讓局勢頓時有了質的改觀。

請看參考圖1：

黑1沖、白2非擋不可，以下到黑11接上是雙方最強的應對，往下即使白方走出更強的12刺、14飛攻；黑15跨出，白棋全局被動。

按高川格的見解，前譜裏白方損失了10目棋，而白88至少挽回了6、7目棋的損失。

但是，坂田的鋒芒不減，在左上角黑方連發強手，到黑103把白棋的角連鍋端掉，黑方重新確立了優勢。

黑117是優勢情形下的緩手，當然應該先在中央走先手，牽制白棋，然後再於黑117接上。

白118、白120為以後的進攻做了很好的鋪墊。

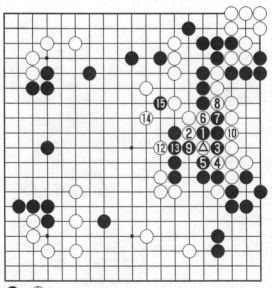

⑪＝△

參考圖1

請看第三譜（121—207）：

此時，高川格終於展示出了自己身為本因坊的風采，白126的刺，然後白134的碰，都是神鬼莫測的好手，由於這幾手棋的意圖坂田榮男根本沒有看出來，所以白方有了可以一舉扭轉不利局勢為有利局勢的機會。

白136斷，黑137還在那裏毫無知覺，機會就在眼前了……

不知道是高川格眼花了，還是高度的緊張竟然使得他在早已經計畫好的情況下，意外地走了一步就此斷送了他本因坊十連霸的臭棋——白138的隨手一沖，前面的好棋妙手全都付之東流。

請看參考圖2：

第三譜（121—207）

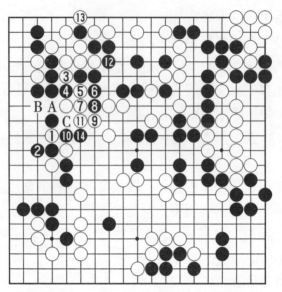

參考圖 2

　　白 138 應該走白 1 打，黑 2 必須長，然後白 3、白 5
沖斷是機會，以下到白 13 為雙方的最佳應對，上邊的 12
個黑子悉數被吃，顯然是白方優勢。因為實戰中有了白 A
黑 B 的交換，黑 8 沖的時候，白 9 就不能擋了，黑棋可以
在白 11 處打吃了。現在黑 10 如果走白 11 位，白可以在 C
位打吃沖出來。黑方不成立。

　　白 140 雖然可以沖下去破不少的黑空，但是，到底和
參考圖 2 中的後果不可同日而語。

　　黑方在左下角的活棋，依然是坂田榮男治孤大師的小
試牛刀了，到黑 207 收了最後的一個較大官子後，高川格
不再走下去了。

　　共 207 手，黑中盤勝。

前五十手天下無敵的藤澤秀行

藤澤秀行橫濱市人，1925 年 6 月 19 日出生於日本神奈川縣。日本九段棋手，棋風華麗大氣，由於他的大局觀敏銳超然，所以自己說：「我在任何一盤棋的頭五十步裏都是天下無敵的」。也的確，就是包括趙治勳在內的超一流棋手有時遇到了序盤（通常在前五十步以內出現）問題，也都專心向他請教。

藤澤秀行 1934 年進入日本棋院成為正式院生。1940 年初段。1952 年當選為日本棋院理事。1956 年首次進入第 11 期本因坊戰循環圈，排序第二位。1957 年在第 1 屆首相杯爭奪戰中獲得冠軍。1959 年在第 1 屆日本棋院第一位決定戰中獲得冠軍。1960 年在第 5 屆最高位決定戰中 3：1 獲勝。1962 年在第 1 期名人戰中榮登名人位。1963 年升為九段。1964 年開辦「藤澤教室」。1965 年、1968 年兩次獲得職業十傑戰冠軍。1966 年獲第 10 期東京新聞杯爭奪賽冠軍。1967 年至 1969 年獲王座戰三連冠。1969 年、1981 年兩獲 NHK 杯賽冠軍。1970 年在第 9 期名人戰中再獲名人位。1976 年在第 1 屆天元戰中獲得天元稱號。1977 年在第 1 屆棋聖戰中榮獲第 1 屆棋聖稱號。此後至 1982 年連續 6 年稱霸棋聖戰。1981 年被日本棋院授予終身「名譽棋聖」稱號。1981 年組建「秀行軍團」訪問中國。1991 年在第 40 期王座戰中以 66 歲高齡再次勇奪桂冠，次年衛冕成功。

1998 年 10 月引退。1999 年 12 月 14 日被日本棋院除名。

秀行 5 歲時就開始接觸黑白世界，但入段的年歲卻顯得晚了一些，14 歲才成為職業初段棋手。但是，他的老師福田正義七段對他極為賞識，認為他必成大器。可是誰也料不到，秀行到 30 歲前一直沒有任何建樹，並且嗜酒如命，以致在婚後經常把妻子陪嫁的和服、項鏈甚至腰帶等稍微值錢的物品拿去典當換錢。從 20 世紀 50 年代後期藤澤秀行開始向世人展示出了他的天才和能征善戰的本領，從最初的勝利不斷地走向新的勝利。繼 1957 年奪得首相杯之後，秀行 1959 年奪得「日本棋院第一名」的稱號，1960 年拿到「最高位」戰的桂冠，兩年後戰勝當時不可一世的坂田榮男獲得「名人」頭銜，1977 年又勇奪「天元」稱號。令人不可思議的是，在所有上述比賽中秀行先生都在賽事初設時就奪得冠軍，於是人們將其稱為「愛嘗鮮果的秀行」。

1977 年，日本《讀賣新聞》創設了圍棋職業比賽裏獎金額度最高的「棋聖戰」，第一屆冠軍獎金就高達到 2000 萬日元。為了能在這個獎金最多的比賽裏奪冠，秀行先生臨時戒掉了多年喝酒的習慣，終於在決賽中以 4 比 1 的絕對優勢戰勝橋本宇太郎九段，成為日本棋界名副其實的「第一人」。隨後幾年的棋聖戰決賽中，他先後擊敗挑戰者加藤正夫、石田芳夫、林海峰和大竹英雄，將前 6 屆「棋聖」獎盃牢牢握在手中。1981 年，為了表彰他的特殊戰績，日本棋院授予他「終身名譽棋聖」稱號。

1983 年，秀行先生由於患胃癌，整個胃部差不多被切除，次年又因為淋巴癌切除了淋巴腺。在這種情況下，他依然沒有放棄對圍棋的追求，並且將日本最富實力的年輕

棋手組織起來每年到中國棋界進行交流，所有費用都由他自己承擔，這就是後來著名的「秀行軍團」。現在日本圍棋的領軍人物依田紀基九段就是當年「秀行軍團」的代表人物之一。秀行老師以自己的資金，每次帶20餘名日本年輕的棋手到中國訪問。他和他的「軍團」到中國唯一的目的，就是促進兩國棋手之間的切磋和交流。對待有才華的中國棋手，很是關心和愛護，白天下了一天棋以後，晚上還把中國的聶衛平、馬曉春、劉小光、江鑄久、曹大元、邵震中等叫到旅店，傾心捧出自己的全部棋藝經驗和教訓。中日雙方的棋手們都收穫豐富，而秀行老師不僅花了大筆金錢，還陪上時間和體力去教兩國的棋手們。幾乎年年如此，直到他身患癌症，病垮了身體之後。

他曾經對中國棋手說：「我不以為棋藝是如此狹窄的東西，只有在中國棋士十分強大的前提下，日本的圍棋強盛才有意義。我一邊教中國人，一邊向他們學習，在教人的同時，自己也得到了訓練和學習的機會」。

1991年在第39屆「王座」戰中，秀行先生以66歲高齡擊敗羽根泰正九段，勇奪桂冠，創下了最高年齡奪冠的紀錄，第二年又一次頂住了小林光一的衝擊，蟬聯「王座」。

在藤澤先生人生的70多年裏，可以說除了圍棋比賽，做其他任何什麼事情都是四面撞牆，可是他決沒有虎頭蛇尾，放鬆了努力的時候。不管是作為職業的圍棋棋士，還是賭車賭馬、嗜酒，都可以說是竭盡了全力去做的。很多人曾惋惜地說：如果藤澤先生把錢不是用在賭博、喝酒和女人身上，他完全可以在日本任何地方建造起一百幢房子來。可是藤澤先生說：「人生留下錢財也沒有

意思，在我的詞典裏沒有『後悔』二字。人們不管從事什麼樣的工作，一生中總會有一次或兩次很慘痛的失敗。在那種時候，就權當是自己的力量不夠，鞭策自己今後更加努力，儘快振作起來。還有，品嘗過了這種撕心裂肺的味道，也會為不再有第二次這樣的失敗而發憤。」

他還總結說：勝負就只是個結果，所以就勝者來說，偶爾順利時就忘乎所以的話，前途也就有限了。鬆懈了努力，不光是停止了進步，肯定還會退步。

1975 年是藤澤秀行的轉機。這一年，日本棋院新設了天元戰。優勝獎金五百萬日元比名人戰的三百萬日元還要高。藤澤已經過了自己的巔峰期，但還是瞄上了天元戰。在五局決勝負的決賽中戰勝了大平修三九段，成為了首屆天元。這次的勝利更為大家對他的評價——「秀行在新棋戰上威風」起了決定性的作用。

田岡敬一職業棋手對藤澤秀行先生說了如下的話：「秀行先生創造了許多具有歷史意義創新的場面。對於你的堅韌不拔的鬥志，圍棋雜誌和報紙一定會獻上最高的讚美之辭，而且那麼光彩奪目，有點兒晃眼。我只想對秀行先生說一句話：你真不愧是一個出色的下棋的。」

大竹英雄說：「這一時期的秀行老師簡直跟鬼一樣厲害。我原想，把秀行老師所有的技藝偷到手，傳授給後人是我的義務，所以盡可能多下幾手，但是，根本就抵擋不住。厲害的秘密在於：他對圍棋的達觀，使他能夠精神集中，並且當了棋聖以後，他進行了大量的研究。在技術上，他有著專業棋手們都渴望得到的絕技——非凡的感覺、獨特的嗅覺。」

　　藤澤秀行名譽棋聖 1998 年 11 月 22 日向日本棋院遞交了脫離棋院申請書，11 月 29 日以個人名義舉行新聞發佈會，宣佈退出日本棋院並開始以「秀行塾」名義發行段位認定證書。此事既出，日本棋院卻不予置評。藤澤先生本人也閉口不提退出棋院究竟有何更為深層的原因。以致於一時間，日本棋壇臆測紛紛。有人認為棋院恐怕會取消藤澤的名譽棋聖頭銜。12 月 7 日，日本棋院理事長利光松男發表了聲明。聲明「挽留藤澤先生」，並「交換意見」。聲明還表示今後將繼續努力說服藤澤先生留下來。不過據內部消息透露，棋院的意見是不同意藤澤退出，如果藤澤一意孤行，就唯有將其開除。

　　有人為藤澤先生的毅然決定而喝采：「這才是大丈夫的氣概。自己的人生由自己來決定。一味斟酌他人的意見，恐將後悔終身。」

　　藤澤秀行的一生是充滿了浪漫色彩的一生，他愛喝酒，也喜歡賭博，但是，當和圍棋不相相容的時候，他離開了很多愛他的女人，也可以戒掉了酒不再賭博。圍棋是一個需要不斷有新意的藝術，我們可以設想一下，如果秀行先生是一個循規蹈矩的人，是一個木呆呆的人，他還能走出那麼富有綺麗色彩的棋嗎？有文章這樣的評價秀行先生：大象無形，大音希聲，藤澤秀行以自己默默的探求成就為一代宗師，並不遺餘力地扶掖後輩。藤澤秀行的風格作派是既澹泊又張揚，澹泊於個人而張揚於藝術，這種矛盾都給他統一了，就如同圍棋比賽中的攻與防的統一。從廣義方向說，藤澤秀行代表的是一種敬業的精神力量，其意義已超出圍棋或者國界的範疇。

藤澤秀行名局之一

第一期日本棋聖戰決賽七番勝負第5局

橋本宇太郎　九段（白）　藤澤秀行　九段（黑）黑貼2又3/4子

1977年2月7、8日弈於日本福崗

　　藤澤秀行先生棋藝生涯裏最輝煌的一段是在棋聖戰裏，先是獲得了棋聖稱號，再是一連四屆衛冕成功。在高川格的本因坊九連霸記錄被趙治勳打破以後，現在依舊挺立著的只有這棋聖五連霸的光輝業績了。目前還看不出誰有可能打破這一記錄。

　　棋聖戰的獎金遠遠高於本因坊戰和名人戰，所以在這個比賽裏眾多一流棋手格外拼命，這也是難以產生第二個五連霸的原因。想得到棋聖就得到棋聖，並在其他高手四次衝擊棋聖王位的情況下都能繼續保住自己棋聖地位，應該說藤澤秀行無愧是當時的最強者。

　　最初，日本的各報紙預測誰可以獲得首屆棋聖的時候，藤澤秀行和橋本宇太郎都不是輿論看好的熱門人物，年齡大是一個原因，另外這二位當時的戰況不佳也是原因，但是，他們的棋藝潛力並沒有由於年齡的增長而銷蝕，相反他們老到的棋藝和久經沙場錘煉出的豁達心胸幫助他們把棋藝水準發揮得淋漓盡致。

　　在三比一藤澤秀行領先的情況下，二人迎來了決勝局，從此棋聖誕生了，所以這局棋自然要被列為名局了。

　　請看第一譜（1—54）：

　　執黑走高中國流是棋聖戰裏藤則秀行先生屢屢使用的

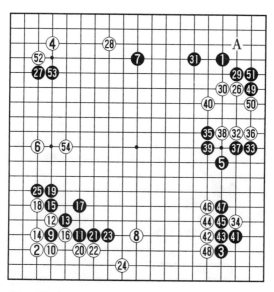

第一譜（1—54）

布局，許多棋手都如此，哪個布局給自己帶來贏棋就繼續
使用這一布局。

高中國流布局的特點就是速度快和向中腹挺進方便，
此種情況下，白8明顯對黑9尖沖嚴屬性估計不足，黑25
擋下以後和右邊黑棋的高位遙相呼應，較充分地發揮棋子
的效率，從這角度分析當然是黑方布局成功。

黑35是藤澤秀行華麗棋風的典型體現，隨著黑35
「啪」的一聲打破了對局室的沉寂，高高的一鎮，頓時使
得「白26」、「白32」、「白34」右上白三子都處於了
受攻擊狀態。

黑41尖頂時，白42的應法在局後受到加藤正夫、橋
本昌二和藤澤秀行等高手批評，他們都認為白42無論如何

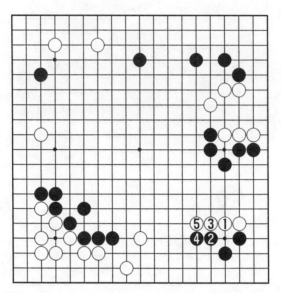

參考圖1

也要在黑45位長出，否則就無法應戰了。

請看參考圖1：

白1長到白5是雙方的必然應對，白棋雖然沒有圍到空，但是黑方的中國流布局遭到了破壞，白方的下法優於實戰。

到白48下立，黑方所得大大超過白方所得。然後，藤澤秀行先生十分自得地走了黑49、51的扳粘，看上去有些緩，但是消除了A位的點角。他隨即拿出了眼藥給自己的眼睛點上了幾滴，心情非常輕鬆舒暢。的確，現在黑方明顯處於優勢。

請看第二譜（55—106）：

白60受到了加藤正夫等高手的讚揚，他們說：終於見

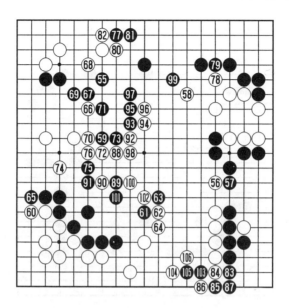

第二譜（55—106）

到了橋本宇太郎先生拿出了自己的真功夫。此棋不僅實空很大，還可以支援左邊上兩個被孤立的白子。

黑 61 當然不肯現在就走在 65 位擋下，因為有被白棋利用之嫌。

白 62、64 落了後手被指責為是本局最大的失誤之著。

請看參考圖 2：

白 1 跳出，一下子左邊就再也沒有黑方什麼機會了。黑 2 打入，白 3 鎮，黑 4 連出，白 5 跳。雙方的差距很小，白方充分可以再爭勝負。

相反，黑 63 扳以後再機敏地於 65 位擋下，白 62、64 反而被利用了一下，有了黑 61、63 以後，左邊上的兩個白子更加困難了。藤澤秀行先生這幾步棋是非常值得學習

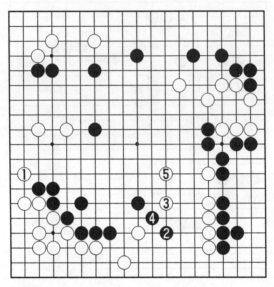

參考圖 2

的，尤其是對業餘棋手。

到白 102，黑白雙方進行了激烈地對攻，由於前面白 62 的失誤，儘管橋本宇太郎在行棋中也走出了不少好棋，卻被黑方一一化解。

總觀全局，黑方在右上一帶有許多的收穫，空得到了擴展和加強，而白方忙活了半天，所得有限，還被黑 103 在白方的空裏掘開了一道先手 9 目棋的口子，白方苦不堪言。所以白 102 被評價為本局敗著，如果白 102 在黑 103 位補的話，盤面上黑棋只領先 8 目，白方還有爭取最後勝利的機會，現在差距一下子擴大為 17 目了。上述是加藤正夫的觀點。

第三譜（107—171）

請看第三譜（107—171）：

由於白 106 又落了後手，所以前譜白 102 的斷就沒有了什麼意義，黑 109 反而開始攻擊還沒有完全活乾淨的白棋。

黑 129 是要點，有了這步棋已經需要小心的黑棋就消除了一切可能發生的危險，同時還逼迫白方大龍去尋求活路，黑方就此收了許多大官子。等黑 171 打吃以後，白方沒有了任何可乘之機，遂認輸。

共 171 手，黑中盤勝。

藤澤秀行名局之二

第二期日本棋聖戰決賽七番勝負第5局

加藤正夫本因坊（白）　藤澤秀行棋聖（黑）黑貼2又3/4子

1978年3月1日、2日弈於日本九州

　　加藤正夫生於1947年，是趙治勳、小林光一等名人的師哥，大竹英雄的師弟。日本著名棋手，號稱「天煞星」、「劊子手」。言其算路精確，善於撲殺對手大龍。曾經獲得過日本的所有賽事的冠軍。

　　加藤正夫獲得了棋聖的挑戰權以後，以秋風掃落葉之勢迅速將藤澤秀行打到了一比三的不利泥潭中去了，他只要再贏上一盤就會取而代之成為新的棋聖。在這盤棋之前，加藤正夫剛剛獲得了本因坊；在這盤棋後的第二年加藤又將十段、天元、王座、鶴聖拿到手，是五冠王，所以由他獲得棋聖的挑戰權是很必然的。

　　在背水一戰的情形下，藤澤秀行不但沒有懼怕，反而在開局不久就動了將加藤正夫的棋一網打盡的念頭。殺死對手的大龍其實蘊涵著許多的危險，因為四子圍一子，所以吃死對手的大棋，搞不好的話如同騎在了老虎背上，隨時都有滅頂之災的。況且對手是以殺棋著稱的「天煞星」。

　　更為讓人們拍案驚奇的是，藤澤秀行的攻擊沒有瞞天過海、沒有聲東擊西等的準備，而是單刀直入，直取對手的咽喉。

　　由於屠龍大獲成功，到棋局結束的時候僅死子就達到35枚之多，對加藤正夫的心理打擊甚大，以至於藤澤秀行

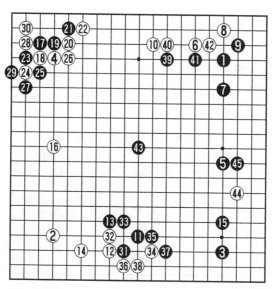

第一譜（1—45）

最後竟然連贏了三局，反敗為勝。

請看第一譜（1—45）：

對於白 16，大竹英雄提出了批評，認為正好給了黑 17 點三三的機會。不如直接守左上角。

黑 33 以後，加藤正夫不斷地做形勢判斷，反覆點空。看來是在想不打入黑模樣行不行。

白 34 的點入和 36 的渡過，實空非常的大，由此黑方在實空上明顯不如白方多，也許正是基於這一點，黑 39、41、43 拼命把模樣構築得大大的。這幾步棋藤澤秀行非常引為自豪棋，白 44 不得不深深進入到黑方陣營裏去，否則白方的空肯定是不夠了。

請看第二譜（46—87）：

黑 47，藤澤秀行長考了 61 分鐘，終於做出了要全殲

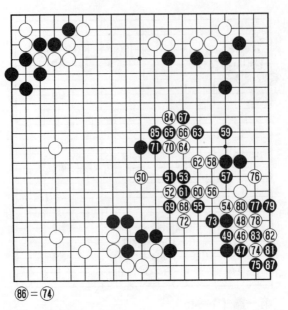

86 = 74

第二譜（46—87）

白子的決定，這個決定大大出乎了加藤正夫的預料，黑棋
如果在 48 位擋的話，白棋很輕鬆就可以活角了。

由於白方對黑棋的痛下殺手精神準備不足，白 50 和
52 下得有些猶豫，黑 53 以後，白 54 才發現不徹底地活出
來是不行的，黑 55 走在 56 位攻擊起來應該說更便利，但
是，有吃小了的嫌疑，藤澤秀行準備大吃了。

黑 57 是破眼的絕招——

請看參考圖 1：

白 1 以下是活棋的路數。黑 4 不在白 9 位打吃是怕白棋
在 8 位反打成為打劫活，那樣的話，白棋有無窮多的本身
劫，從這個意義上說，黑棋只有淨吃這唯一的一條路。白 9
以後，黑 10 在實戰譜裏黑 57 的基礎上頂進去，白棋被殺。

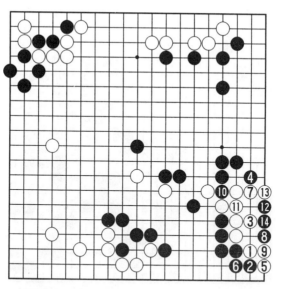

參考圖1

黑 63、65 就是如此赤裸裸地吃將上來，看起來黑棋好像總是要有漏洞的，但是到黑 87 以後，白棋仍舊沒有兩個眼，也沒有找到逃逸的出口。

請看第三譜（88—131）：

白 88 斷以後，兩人幾乎是步步長考，黑 91 用了 37 分鐘，白 92 用了 22 分鐘，這時是上午的 11 點 11 分，藤澤秀行的黑 93 直到下午的 15 點 8 分才落子，加上午休時間用了 2 小時 57 分。這段時間，藤澤秀行常常自言自語道：怎麼走都不行啊！

白 94 長考了 1 小時 55 分鐘，但是，大竹英雄卻直言白 94 是本局的敗著。

請看參考圖 2：

白 1 靠根據大竹英雄等高手的研究，認為是此際唯一

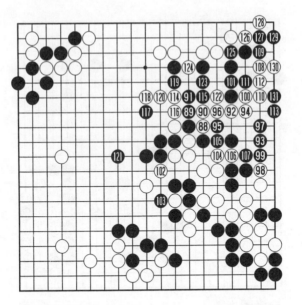

第三譜（88—131）

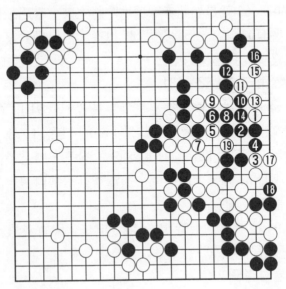

參考圖2

的一手，如圖進行到白 19 挖，將成為打劫。前面已經說過，黑方要想徹底殺死白棋唯有無條件淨殺才行。所以這個參考圖中的下法及其他的變著才是白方的取勝之道。

這裏變化極多，藤澤秀行和加藤正夫都產生過錯覺，以為這樣或那樣的變化將出乎自己的計算之外。

但是，白 94 以後，到黑 97 為雙方必然，至黑 101 右上白棋和右邊黑棋進行對殺，白方就沒有什麼機會了，黑棋將快一氣。雖然其中的變化不可能在本書中一一列舉出來，但是，可以告訴大家，這裏，藤澤秀行先生的計算基本上是極其準確的。

「常青樹」林海峰

　　圍棋和武術都是中國傳統文化裏的精華，有許多相似之處，其中的師承關係更為互相接近，都是一脈單傳，所以做為弟子的也都天然地繼承了老師的宏願。

　　吳清源是由於車禍造成的身體不好才淡出棋壇的，所以沒有能像他的同輩棋手橋本宇太郎那樣，斷斷繼繼在棋壇上時有上佳表現，但是，就他的內心來講，他一天也沒有能離開棋盤，對他來講十分幸運和感覺欣慰的，是在他退出棋壇征戰不多幾年，他當時心愛的唯一弟子林海峰繼承了他的衣缽，在 23 歲的時候就獲得了重大的棋戰頭銜──「名人戰」的冠軍「名人」。

　　林海峰九段祖籍浙江寧波，1942 年生於上海，1946 年隨父母移居臺灣。1952 年吳清源訪問臺灣，在國民黨高級將領周至柔和其他人的關心下，把林海峰推薦給了吳清源，兩人下了一盤受子棋以後，結下了師生的緣分，不久，10 歲的林海峰在吳清源的關心和幫助下隻身東渡扶桑，師從大國手吳清源九段。

　　林海峰昭和二十七年（1952）十月，胸懷躋身一流棋士的遠大目標，遠渡重洋，來到日本棋院成為院生，每天往返日本棋院，開始了圍棋的修業。但他並非開始就一帆風順地練就了一身本領。一個孩子，隻身遠離父母，處處言語不通，每天過著孤獨寂寞的生活。對於在勝負的世界

中不將其他對手打敗就毫無出路的道理，僅憑一顆幼小的心靈還難以深刻認識到。這期間吳清源先生雖未能將他留在身邊，但一直到他晉升三段為止，始終對他進行圍棋的函授教育。

具體地說，就是將林海峰寄來的對局譜仔細研究後，加以修改與評論，再寄還給他。就是這麼個教學方法，就連吳清源也沒有意想到的是林海峰晉升初段之後戰績輝煌，升段速度之快令世人瞠目結舌。

1955 年 13 歲入段，同年二段，1957 年三段，1958 年四段，1959 年五段，1960 年六段，1962 年七段，1965 年八段，1967 年九段。

初露頭角是在 1962 年，20 歲的他就已經獲得了大手合第一部冠軍。1963 年，初次進入名人戰循環圈，1965 年第 4 屆名人戰獲得名人時才 23 歲，是日本自有名人戰以來最年輕的「名人」。1966 年，大手合第 2 部冠軍。1968 年，同時獲得本因坊戰和名人，此後三連霸本因坊。

1971 年 29 歲時與同學的妹妹王來弟完婚。育有一男兩女。同年，名人戰冠軍，此後三連霸。1974 年，第 13 屆十段戰中獲得十段。1977 年，獲得名人，共獲 8 次名人稱號。1983 年，獲本因坊，共獲 5 次本因坊稱號。1989 年，天元戰冠軍，此後五連霸，獲得名譽天元資格。1990 年，第 3 屆富士通杯冠軍。1994 年，第 19 屆碁聖戰中首次獲得碁聖稱號。2001 年，8 月獲名人挑戰權，第 14 屆富士通杯季軍。門下弟子有張栩、林子淵。

現年 60 多歲的林海峰九段，被日本棋壇的人們稱為「常青樹」，曾與大竹英雄九段一起，在上世紀 70 年代開

創了日本圍棋的「竹林時代」。此後，日本的各大圍棋比賽裏總能見到他的身影。就在他年過半百以後，他也屢屢在重大的比賽裏有上佳表現。日本棋院規定，凡是在著名的七大新聞頭銜戰中實現了 5 連霸或者通算獲得 10 期冠軍的，60 歲後均有資格獲得該頭銜的名譽稱號。

不久前，林海峰年滿 60 歲。日本棋院授予林海峰九段「名譽天元」的稱號，以表彰他在第 15 期至第 19 期天元戰實現了 5 連霸的佳績。「常青樹」又一次被世人所仰慕。林海峰曾先後 8 次獲名人頭銜，如果他以後再獲得兩次「名人」的話，那麼他就將又一次創下新的記錄，並獲得榮譽名人的終身稱號。

他前後 16 次在七番勝負中出場，也是日本一項難得的記錄，特別值得一提的是，他 23 歲獲得名人頭銜、59 歲挑戰名人的紀錄至今無人打破。

林海峰德高望重、棋藝高超，旅日生活整整半個世紀，但始終保留中國國籍，時刻不忘記自己是炎黃子孫。不久前應聶衛平之邀請以特邀棋手身份加盟貴州衛視圍棋隊，參加 2002 年的中國圍棋男子甲級隊聯賽。成為登陸中國圍甲的第一位日本棋手。林海峰曾說：我是中國人，喜歡別人叫我「中國人」，雖然日本棋手對我很好，但我忘不了自己是中國人。

林海峰膝下有三個孩子，老大是男孩，已經成家立業，從事電腦行業，但林海峰自己就很少接觸電腦，也很少上網，有時間他會更多地用在圍棋研究方面。老二老三都是女孩子，兩人都從事新聞工作，並且都與圍棋有關，經常會出現在圍棋電視節目中。這一點很讓林老師滿意，

他介紹說因為梅澤由香里的影響，日本從事這項工作的女孩子很多。而林家孩子能夠在這方面立足，很大程度得益於他們的父親，很小的時候就開始接受圍棋的薰陶，並一度進入了日本圍棋的院生班。

長期以來，日本棋院就有來自臺灣和韓國的兩支「外籍軍團」，不僅人多勢眾，而且戰績驕人。特別是臺灣出身的棋手人數最多，林海峰九段是他們中的代表人物，他的地位和聲望在日本是相當高的，輩份也擺在那裏，但在和人談話中卻十分的謙和，一點架子都沒有，讓人如沐春風，有中國的《體壇週報》的記者問林海峰對簡體字是否能看得慣，他笑道：「常常出錯！」但是請他留下住址時，他還是邊寫邊想，用簡體字寫出來。這份細心很讓記者感動。留學過日本的張璇八段在接受採訪時就曾稱讚林老師的仁厚親切。

他說自己其實是個很平常的人，只是由於出生於圍棋世家，父、母、哥、姐都下圍棋，受他們的影響自小也學圍棋，才最終走上職業棋手的道路，但是，半個世紀的圍棋之路主要得益於吳清源老師。

當有人問他對棋壇「常青樹」和「二枚腰」有何感想時，他說：我很喜歡「常青樹」這個稱號，這會激勵我更加努力。還說：二枚腰源自相撲術語，意味有兩腰，永遠不會被摔倒。他們給我這個稱號，我很高興。我才不管他們怎麼樣想，贏棋才是硬道理。

自從現代棋戰於 1945 年創辦以來，像林海峰這樣在棋壇縱橫捭闔三十年的棋手寥若晨星。大竹英雄一度與林海峰齊名，但他對棋壇一個新時代的開闢所作的貢獻，以及

在大賽中奪冠的次數都不及後者。林海峰 1965 年從坂田榮男手中奪得「名人」時年 23 歲。自此以後，以林海峰為代表的「昭和棋士」向坂田等「大正棋士」展開了全面的進攻。坂田榮男在 1964 年創下了高達 94% 的勝率，那時的坂田真就是像橫垣在其他棋手面前的崑崙山，棋手都需要仰視，更不要說並肩而立，在坂田的面前橫七豎八倒下了不知道有多少著名的棋手。就在大家都已經失去了向坂田挑戰的決心的時候，林海峰做為坂田的剋星出現在了坂田的視野裏。從此坂田鑄造的鐵板才慢慢被打破了缺口。

林海峰之所以能夠戰勝坂田，結束坂田的時代，並不是靠年齡的優勢，而是他的棋藝也終於修煉到了相當的火候。他行棋厚實均衡，韌性極強，除了「二枚腰」還有「長距離競技王者」的美譽。三十多年來，他憑著堅定的信念，堅強的鬥志始終活躍在棋壇第一線上，其他如石田芳夫這般當年的風流人物似曇花一現過早凋謝。而林海峰始終巋然屹立。

說來令人難以置信，1965 年至 1984 年的二十年中，林海峰只有六年沒有大戰頭銜在握。1985 年至 1988 年的四年間林海峰曾一度沉寂，即便如此，他也在本因坊，名人決戰上出場過，1988 年還獲得富士通杯亞軍，應氏杯四強；1989 年至 1994 年的五年間，林海峰再度崛起，不僅獲得了以前從未拿過的「天元」桂冠，還在世界盃賽中稱雄。1989 年、1990 年分獲富士通杯亞軍和冠軍；1991 年獲東洋證券杯亞軍，1993 年獲富士通杯第三名。

總計在國內賽事上獲「名人」8 次，「本因坊」5 次，「天元」5 次，「王座」2 次，「十段」、小棋聖各一次，

國際賽事上獲冠軍一次，亞軍三次，四強兩次。還值得一提的是，在七番棋勝負中三連敗後四連勝大逆轉降服了「逆轉專家」趙治勳的，也只有林海峰一人。「棋壇常青樹」名副其實。作為一名棋手，林海峰足以為三十年來的偉績感到自豪和欣慰。

　　林海峰的不服老是盡人皆知的。他以 60 歲的高齡，依然活躍在日本棋壇的第一線，並還在日本最高規格的賽事「棋聖戰」七番大戰中與依田紀基酣鬥連場，雖然最終以 2 比 4 告負，可還是贏來了依田「林老師太厲害了」的嘆服。對許多職業來說，59 歲已經逼近了退休線，該回家養老了。但也有一些特殊的職業是沒退休年齡界線的，如以棋為生的人當屬此列。每當在棋盤上看見一些奮鬥不息的花甲棋士，就讓人想起麥克亞瑟的一句名言：「老兵永遠不會退休，他只是悄悄地消失。」林海峰就是棋壇上的老兵。

　　由於年齡的原因，近幾年林海峰代表日本出征世界棋戰的機會越來越少，但這似乎使他更為珍惜每一次機會。第三屆應氏杯賽，林海峰好不容易進入四強，可惜在三番勝負中敗於韓國劉昌赫而失去了再次登頂的機會。在人們漸漸淡忘了這位老英雄時，59 歲的他卻又在富士通杯賽上再次爆發，先後戰勝劉昌赫、俞斌晉升半決賽。

　　已經 60 多歲的林海峰九段之所以能夠取得如此傲人的戰績，最重要的是他能夠保持一顆平常心。他曾經表示，只要能夠有棋下就是最快樂的事，勝負已不重要。在這種平和的心態下，他比賽時能夠輕鬆發揮，殺入富士通杯四強就是最好的例證。

對棋道的執著使得林海峰依然堅持參加所有的比賽，他笑言自己還沒想好什麼時間徹底淡出比賽，但即使那一天真的到來，林海峰還是會繼續關注圍棋，他會把自己畢生的心血傳授給弟子，甚至會開辦自己的圍棋課堂。近 40年來一直活躍在棋壇第一線，可謂圍棋界一面不倒的金字旗幟。林海峰對世界圍棋的發展，有著不可磨滅的一份功績和一份獨特的貢獻。

中國圍棋協會主席也是九段棋手的陳祖德評價他道：林海峰是日本的一位超一流棋手，他的棋藝高超，棋德高尚，值得我國棋手特別是年輕棋手學習。

當然，新陳代謝是自然界的一條基本法則。隨著年齡的增大，大多數棋士的水準會不同程度地下降。因此，棋手年過半百仍奮戰在職業棋戰第一線，已經不是一件容易的事了，如果還能夠衝擊冠軍杯之類的，那就更值得我們脫帽致敬。

近來，林海峰將在大阪與曹熏鉉決一死戰。由於半決賽的另兩位棋手是實力相對稍弱的崔明勳與周俊勳，因此，無論林海峰和曹熏鉉誰最後進入冠亞軍決賽，捧杯的可能性都極大。如果林先生最終奪冠，那他將把大竹英雄保持的世界棋戰冠軍年齡紀錄（50 歲）提高一大截。以 48歲的曹熏鉉目前的狀態，他也是衝擊這一紀錄的有力人選。但若讓林先生捷足先登，那他只能再等十年了。

林海峰名局之一

日本第十三期十段戰預賽

林海峰　九段（白）　坂田榮男　九段（黑）黑貼2又1/2子

1974年10月弈於日本東京

　　繼吳清源之後一統日本圍棋天下的是坂田榮男先生，他那犀利的棋風讓許多棋手望而卻步，他所喜愛的「小目、三‧三」開局一時間就是勝利的標誌。是林海峰終於把他從最高峰上擠落了下來，那是1965年的名人戰上。

　　此後二人拉鋸拉了好幾年，逐漸林海峰贏的越來越多，昭和時代的棋手慢慢把最後一個大正年間出生的棋手取而代之了。

　　現在介紹的是1974年日本十段戰預賽裏的一盤棋，雖然不是重大比賽中的決賽，但是，足可以代表林海峰的棋風特點和無以倫比的精確計算。殺的那個絕妙，簡直是驚天地泣鬼神。

　　林海峰過了坂田榮男這一關以後，所向披靡，最後獲得了十段戰冠軍，成為日本歷史上第八個十段。

　　請看第一譜（1—60）：

　　黑29以下棄子是坂田榮男布局取得成功的原因。由於有了棄子做鋪墊，黑37挖的時候，白方不得不眼看著黑子從白方中腹戰線中關鍵的地方撕開了一道口子。頓時右邊那半盤幾乎沒有了白方的勢力。

　　到白60止，論實空是白方多，論棋子的效率卻是黑方高，白26、44、52、54、56、58雖然走了這麼多步棋，卻

第一譜（1—60）

沒有見到有什麼實際效果。

請看第二譜（61—120）：

進入本譜，坂田榮男梯次推進，在各處穩紮穩打很有章法地定型，在下邊，右下角，右上角都圍起了不少的實空，黑99的扳迫使白100補棋。黑111做眼，消除大龍的隱患，同時產生了A位的先手扳。從實空多少的角度分析，黑棋已經確定了優勢。

就在黑方大撈實空的時候，白方不動聲色、秘密地佈置下了天羅地網，白114、118、120都屬於這些著。正如前譜所說，白棋有一部分棋子變成了散亂的沒有效率的子了，所以給了坂田榮男很大的迷惑性，棋子都是明明白白落在棋盤上的，怎麼會有秘密一說呢？

原因就在這裏，白120以後，當初那些散亂棋子，在

第二譜（61—120）

林海峰的運用下如同撒豆成兵一樣，現在反而成了一個很隱蔽的包圍圈。

這包圍圈看上去好像有許多漏洞，是那麼經不起衝擊，所以連寫出過圍棋名著《治孤法》的坂田榮男都沒有仔細多想就一步步地被越收越緊了。

請看第三譜（121—188）：

在本譜裏，黑 121 擠和白 122 的退，白 126 刺斷時，黑 127 還在收官，都為白方很冒險的計畫增加著成功的可能性。

白 128 終於動手了，目的有兩個，或者把黑方最大的一塊空破掉，或者是弄出黑方的一塊孤棋來。

白 132 是林海峰精心準備的妙手，無論黑方怎麼下，

⑯ = ⑮

第三譜（121—188）

都難以乾淨俐落地把深深進入黑陣中的白子殺死。

　　請看參考圖1：

　　黑1打吃，白2反打是此時最嚴厲的手段，以下到白6成打劫，由於黑方實空經不起如此的破壞，這個結果黑方不能接受。

　　請看參考圖2：

　　黑1接上，可以避免白棋在一線上的打吃做劫，但是，白2沖出來，到白10立下，是雙方必然應對，白棋至少是打劫活，同樣是黑方優勢被逆轉。

　　鑒於上述原因，黑棋動了殺心，另外，坂田榮男從感情上也是無法忍受白方如此的「蠻不講理」，恨不能把白棋一口吞掉。

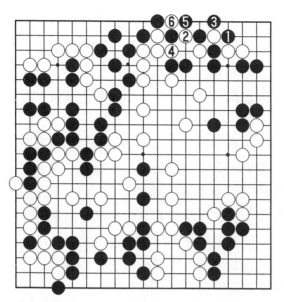

參考圖1

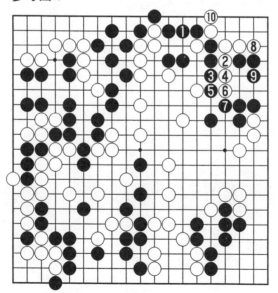

參考圖2

於是，在本該開始收官的階段，雙方展開了不是魚死就是網破的大決戰，這裏的戰鬥之激烈可以用刻不容緩來形容。現在再看當初的白△子每一步都是那麼湊巧，缺一不可，在緊急萬分時發生了作用。到 188 斷，黑方再無回天之力，只好認輸。

這盤棋，有些按日本棋手認為白棋早就實空不夠了，不過是林海峰不肯輕易認輸，終於等著了機會，反而把先前局勢領先的坂田榮男掀翻在地，所以，他們戲稱林海峰為「二枚腰」。從這盤棋看，林海峰很明顯對最後的攻殺早就進行了周密的準備，只是由於做到了「攻其不備，出其不意」才讓如鷹隼般的坂田榮男中了計，這又何嘗不是更高水準的體現。

共 188 手，白中盤勝。

林海峰名局之二

日本第十六期名人戰挑戰決賽第二局

林海峰天元（白）小林光一名人（黑）黑貼 2 又 3/4 子

1991 年弈於日本伊豆

　　小林光一（1952～　）日本棋手。北海道人。少年時由父親啟蒙，十三歲入木谷實門下。1967 年入段，同年二段，1970 年五段，1972 年六段，1974 年七段。1972 年和 1975 年獲第四、七期「新銳錦標賽」優勝。1974 年和 1976 年獲第十八、二十期「首相杯」優勝。1976 年和 1977 年獲第一、二期「新人王」；1977 年獲第二期「天元」。進入 80 年代後，屢次進入日本各重大比賽決賽，成為日本重要冠軍頭銜的爭奪者之一。

　　1982 年獲第十四期「早棋選手權」冠軍；1984 年戰勝加藤正夫獲第二十二期「十段」，1985 年第二十三期「十段」衛冕成功，同年獲第十期「名人」、第十一期「天元」、第三十三期「ＮＨＫ杯」、《棋道》「最優秀棋士賞」及「秀哉賞」。1986 年戰勝趙治勳獲第十期「棋聖」，同時還擁有「名人」、「十段」、「天元」、「ＮＨＫ杯」等桂冠。以攻擊銳利、形勢判斷精確見稱，創有流行一時的「小林流布局」。

　　在中日圍棋交流和中日圍棋擂臺賽裏均有極其卓越的表現，一時竟有諾大中國竟然就沒有人能贏得了小林光一之感慨。也同樣是在中日圍棋擂臺賽裏，他走過了最輝煌的歷程，以中國棋手紛紛戰勝了他為標誌，中國的圍棋終

於可以說趕上了日本。

下這盤棋的時候，已經是林海峰過了他的巔峰階段，而恰是小林光一輝煌的時代，這年林海峰已經近五十歲了，但是，他還是在名人戰的循環賽裏戰勝了其他七位棋手而獲得了挑戰權。說來也是奇蹟，林海峰自 23 歲的時候從坂田榮男手裏奪過了「名人」以後，一直活躍在這一比賽裏。

請看第一譜（1—60）：

黑 23 違背常規下法，正常情形下是在 A 位拐。但是小林光一又擔心白方在 B 位攻擊已經很薄弱的黑 1 一子，只好鋌而走險。

白 24 自然不會放過對黑方的攻擊機會，迫使黑方走出

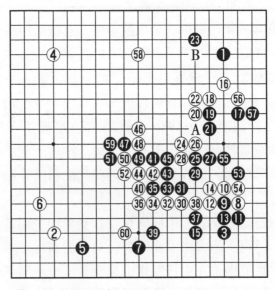

第一譜（1—60）

了黑 29 那麼難看的棋，如果大竹英雄在場的話一定要怒斥小林光一的第 29 手棋，換成了大竹就是輸掉了這盤棋也不會下那麼俗的棋。局後小林光一對黑 27 深為後悔，因為這步是導致黑 29 壞棋的前因。

圍棋是藝術，所以在它的流程中必然有其藝術的特點，藝術講究的就是不可以「俗」，換句話說，除了只有這步俗手可以殺死對方的棋才能走俗手的話，其他的任何場合俗手都是應該從自己的頭腦裏把它排除掉的。至於俗手殺著，日本圍棋術語稱為「俗筋」──看上去平庸，但卻是妙手。

由於黑方的俗手，拖累的黑棋到黑 57 不得不後手活棋，全局黑方被動。

到白 60，白方對中腹的三黑子形成了合圍之勢。白方局勢領先。

請看第二譜（61─140）：

黑 65 是小林光一為了追趕局勢而放出的勝負手，但是，沒有什麼效果，等白 72 斷以後，依舊是白方有希望的局面。

白 94 是林海峰出現的重大的誤算，到黑 117 接上後，6 個白子被吃，損失極大，不僅本身的空很大，而且原本被攻擊的黑方孤棋反而成了厚勢，雖然白 110 提一子和 122 的尖都很大，但是，白方的優勢頓時被逆轉。

緊跟著，黑 123 是本局敗著，按小林光一局後說：應該走在白 124 位將是黑方把優勢保持到底的關鍵一步。「差之毫釐，謬之千里」不可以不仔細啊。

白 124 對黑方的打入進行了冷靜判斷以後，決定和黑

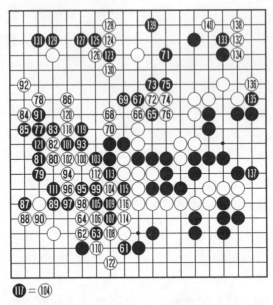

第二譜（61—140）

　　方進行轉換，讓黑方進角，自己把邊上的白子連回來，是
林海峰時刻以全局為重的體現。也正是由於他始終從全局
的高度來考慮怎麼下的問題，所以，雖然在高手之間丟了
6個自己根本沒有打算丟的子，再翻盤的概率極低，但他
還是以極頑強的毅力和冷靜的思考尋找只有一線的勝利機
會。

　　到白138，林海峰終於由一點點的追趕，形勢再度領
先。

　　請看第三譜（141—235）：

　　黑159是收官的敗著，如果改走在黑163位是極細的
棋。在比自己小十多歲的小林光一面前，林海峰再次表演
了先抑後揚的拿手好戲，給圍棋界的人士新的啟發——只

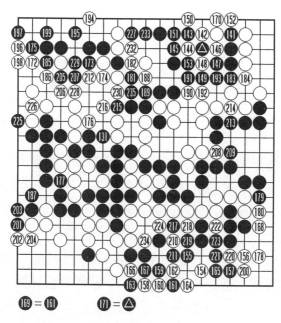

169 = 161　　171 = △

第三譜（141—235）

要棋還沒有推盤認輸就要堅強地走下去。

　共 276 手，235 手以下略，白勝 1 又 1/4 子。

林海峰名局之三

日本第十七期天元戰挑戰決賽第一局

加藤正夫九段（白）　林海峰天元（黑）黑貼 2 又 1/2 子

1991 年 10 月 31 日弈於日本

　　加藤正夫（1947～　）日本棋手。生於福岡，幼年因家中開設棋室，很小就開始學習圍棋。1959 年到東京入木谷道場。1964 年入段，1967 年晉升五段。此時與石田芳夫、武宮正樹並稱為木谷門下青年「三羽鳥」。

　　1969 年獲第二十四期「本因坊戰」挑戰權。1976 年戰勝大竹英雄，獲第一期「棋聖」。同年戰勝林海峰，獲第十四期「十段」，此後在「十段戰」中四次衛冕成功。1977 年在第三十二期「本因坊戰」中勝武宮正樹，獲「本因坊」，號「劍正」。1978 年晉升九段。1979 年間連續獲得「本因坊」、「十段」、「天元」、「王座」、「鶴聖」五項桂冠。80 年代初趙治勳等青年棋手崛起後，僅擁有「王座」稱號。至 1983 年戰勝趙治勳，獲第二十一期「十段」。1986 年獲第十一期「名人」，同年在「王座戰」中衛冕成功，被授予「名譽王座」稱號，1987 年蟬聯「名人」，同時又擁有「十段」、「天元」、「王座」、「棋聖」等四項桂冠。

　　曾四次獲得日本棋院「秀哉賞」，五次獲得日本《棋道》「最優秀棋士賞」。擅長攻擊和殲擊敵方孤棋，戰鬥力強大，構思深邃宏大。曾於 1966 年、1973 年、1987 年三次訪華。1985 年、1987 年作為第一、三屆「NEC 中日

圍棋擂臺賽」日方超一流的雙保險登場。

1987 年第十二期名人戰挑戰決賽，是林海峰向名人加藤正夫挑戰，十分可惜的第三局決賽，本已領先的林海峰在封棋以後的繼續戰鬥時，由於比賽過於緊張，以致在應該對手走的情況下，自己卻落了子，出現了大賽決賽裏十分罕見，按日本圍棋規則連走兩手被判負的情況。這麼意外的輸棋對林海峰打擊頗大，挑戰最終以零比四失利。

斗轉星移，四年過去，無冠一身輕的加藤正夫向林海峰天元挑戰。好像是老天的安排，在加藤正夫已經要取得絕對優勢的時候，鬼使神差，加藤正夫竟然走了不可思議，可以說是自殺的一步最壞的棋，導致他也馬上認輸。這次天元挑戰加藤正夫無功而返。

請看第一譜（1—40）：

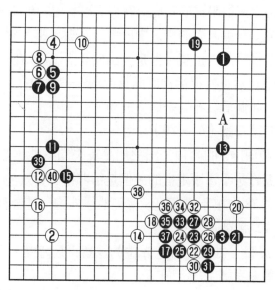

第一譜（1—40）

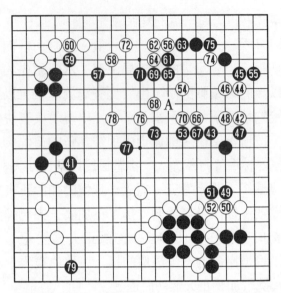

第二譜（41—79）

開始上來很平穩的布局，在白 22 急攻黑角的情況下，馬上變成了一盤激戰的棋。由於黑方應對得當，到白 38 雖然形成了很高的一道牆，但是，由於有黑 13 存在，這道白色的厚壁竟然沒有很恰當的開拆餘地——假如在 A 位有子就好了。如此看，布局是黑方成功。

請看第二譜（41—79）：

黑 47 和 45 的尖頂，出乎加藤正夫的意外，在他的意識裏林海峰是不這麼走棋的，但是卻非常有實效。

到白 78 白棋不得不連滾帶爬地往外跑。這全有賴於黑方布局成功所致。

黑 79 緩，如果此時走 A 位的挖斷正是時機。

請看參考圖 1：

黑 1 跨斷，白 2 為了活棋不得不如此，以下為雙方必

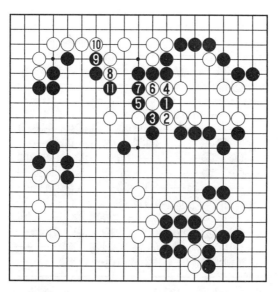

參考圖 1

然應對。黑 7 以後，白方如果走白 8 想沖出來救被斷的白
子徒勞，黑方可以 9 沖 11 擋。如此，黑棋進一步領先。

請看第三譜（80—141）：

白 112、114 把中斷點補上了以後，又找機會走了白
118 的跳，這麼一來，黑方實空將有很大的差距，黑方被
迫走上了非要殺死下方白棋的艱難之旅，勢如騎虎，對這
個結果，加藤正夫滿心歡喜，他對自己的大龍做活非常充
滿自信。

不可思議的現象出現了，白 132 莫名其妙地和黑 133
交換了一手，致使原本逃不出來的兩個黑▲子現在可以往
外跑了。如果沒有黑 133，黑 A、白 B、黑 C、白 D，黑三
子被吃，白棋可以確保一眼。

白 140 想做另外一個眼的時候，才發現黑兩子可以逃

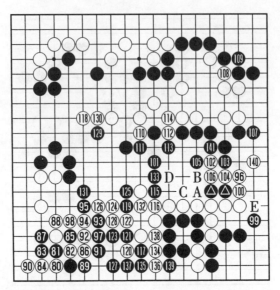

第三譜（80—141）

出了，再於 E 位擋沒有任何意義，遂認輸。

　　白 132 等於自殺，和林海峰的連走兩手被判負可以說
是半斤對八兩，上天就是如此的公平。簡直是太公平了。

　　共 141 手，黑中盤勝。

棋壇鬥士趙治勳

　　圍棋一直是雅致的象徵。然而它的勝負卻極其嚴酷，不講一絲溫情，勝利了，榮譽、地位、財富滾滾而來；失敗了，一切又都滾滾而去。在商業化極其徹底的日本棋壇上，這一點則更為鮮明，曾有過許多光彩奪目的巨星都被這無情的勝負法則所否定，這之中唯有趙治勳是個例外。1984 年他第一次登上了日本棋壇第一位的頂峰，但一場車禍，使他從這巔峰上墜落下來，然而他憑藉自己的棋藝，更主要是憑藉自己頑強不屈堅持到最後一秒鐘的超人毅力又於 1994 年崛起，重溫全日本第一的舊夢，無愧「棋壇鬥士」的稱號。他的一生完全以圍棋為伴，現在已經走過了艱難曲折，痛苦與喜悅同在，挫折與勝利共存，儡人心魄的前半生。

　　1956 年 6 月 20 日，趙治勳出生在韓國的釜山市。

　　1962 年 8 月 1 日年僅 6 歲的趙治勳由叔父趙南哲帶著東渡日本，投師木谷實門下，1962 年，木谷實所教授的弟子們的段位總和已超過了百段。日本圍棋界將在 8 月初隆重慶賀這一棋界盛事。慶典的重頭戲自然是下一盤棋。

　　第二天，端坐在棋盤候戰的竟是位比棋桌高不出多少的一位幼童——趙治勳，另一位是在日本已嶄露頭角也同為移民身份的林海峰六段。

　　趙治勳以 14 目獲勝。擔任現場解說的安永一先生說：「這孩子即使從一生下來就開始學圍棋，至今也只有六年

呀！」

　　木谷實培養尚未入段的弟子並不講課和下指導棋，只是責令他們無休無止地答各種死活題。初始階段只答死活題的過程給趙治勳留下了深刻的印象，培養出了趙治勳紮實的計算能力。趙治勳成名之後有次就「計算」多少步對記者講道：「基本圖大約要算 15 手，與其有關的參考圖大約要考慮 12 個，參考圖的算著就約為 120 手，加上亦需考慮參考圖中未能全部加以確認這處及全局形勢的關連呼應等，總計算往往要 300 手。」作為專業棋士，「死活」題當然不是全部，趙治勳曾以十分崇敬的口吻講道：「初次打吳清源先生的棋譜還是在入段之前，大約是十歲或十一歲的時候，從那以後就沒有間斷過。《吳清源全集》我已打過三遍，現在已是第四遍了。由於第三卷已被翻得殘破不全，前幾天我又買了本新的。」

　　他的刻苦用功曾使得日本圍棋泰斗坂田榮男感歎道：「趙治勳刻苦好學，已經到了除圍棋以外一無所有的境地。長此下去，各大棋戰冠軍被趙治勳等外籍棋士獲得乃是理所當然的事情。」

　　1976 年，趙治勳在「王座戰」中以 2：1 擊敗師兄大竹英雄九段，入主「王座」。

　　1978 年，他晉升為八段，不久他在「新人王戰」中受挫於後來成了他的天敵的師弟小林光一八段。在「王座」衛冕戰中不敵工藤紀夫九段，兩場比分均為 0：2，又一次使他認識到自己棋藝上的不足。

　　1979 年，趙治勳以 3：0 擊敗大竹英雄九段奪得「小棋聖」桂冠。

1980 年，趙治勳如火山進入了噴發期，積蓄已久的棋藝和信念衝破重重阻礙，以不可擋之勢，順利獲得「名人戰」挑戰權，向大竹發起衝擊，首次獲得大賽的頭銜。

1981 年 4 月，年僅 23 歲的趙治勳升入九段，從 1968 年 2 月入段到升為九段僅用了十三年的時間，創下了日本棋界升段時間最短的紀錄。同年他在「本因坊」戰中橫掃其他七位競爭者，奪得挑戰權，第二年向武宮正樹本因坊發起進攻。迫使武宮讓位本因坊的寶座。至此，年僅 25 歲的趙治勳成為繼坂田榮男、林海峰、石田芳夫之後的第 4 位同時獲得「名人」、「本因坊」兩個當時最大棋戰冠軍的佼佼者。

三個月後他在「名人戰」中又一次衛冕成功，以風捲殘雲之勢直落四局，將加藤正夫的挑戰擊退。

1982 年，趙治勳從大竹英雄手中奪得了「十段戰」的桂冠——「十段」，接著挾新的勝利之威分別衛冕「本因坊」和「名人」成功，以 4：2 擊敗了小林光一，以 4：1 擊敗了大竹英雄。至此，他一人同時佔有「名人」、「本因坊」、「十段」三個頗有影響的大賽冠軍寶座。

1983 年初，趙治勳再獲「棋聖戰」挑戰權，「棋聖戰」是 20 世紀 70 年代才設立的一項新聞棋戰，七局四勝制，優勝者獎金居各項大賽獎金數額之首，是日本目前規模最大的棋賽。前五屆的「棋聖」獲得者均為老將藤澤秀行九段，他雖年過五旬，仍寶刀未老。上來老將藤澤秀行九段連勝三局，趙治勳雖居不利地位，但終以一定要戰勝對手的「治勳鬥魂」和精湛的技藝，出色的發揮，連拔四城，演出了三連敗而後四連勝驚魂動魄的大逆轉，榮登

「棋聖」寶座。

經過 20 個寒暑的艱難曲折的奮鬥，趙治勳在強手如林的日本棋壇把許多強有力的對手一而再、再而三地擊倒在地，集「棋聖」、「名人」、「本因坊」、「十段」於一身，成為當時唯一的四冠王，以不可爭辯的卓越成績被輿論評定為全日本的第一高手，向世人宣告趙治勳時代已出現在了日本棋壇上。

1986 年 1 月 6 日晚間，趙治勳被從遠處飛駛而來的另外一輛轎車撞掛了一下，拖了將近 10 公尺車才剎住，也虧了趙治勳年輕靈活，採取躲閃動作才沒有被撞個正著，即使如此，仍造成了趙治勳的右膝損傷，右脛骨骨折，左膝韌帶拉斷。1 月 8 日醫生為他動了手術。1 月 16、17 日將舉行的第 10 期棋聖戰迫在近前，賽場還不全在東京。許多人都認定趙治勳只有棄權了。但是，視決賽如上戰場的趙治勳說服了醫生和京子夫人，執意要參加比賽。他說：「我不知道什麼叫棄權。寧可倒在棋盤上，我也要下棋。何況我的頭和右手沒受傷，能下棋這就夠了。這次車禍也許是上帝的旨意，請你們不要再勸我棄權。」

3 月 12 日上午 8 時 53 分，趙治勳仍是坐著輪椅來到對局室，趙衍祥架著他的兩腋緩緩地挪動到棋盤前面，然後跪坐下來。

這是第 10 期棋聖戰決戰的第六局，此前下成了三比二，小林光一名人僅領先一局。對局過程中，趙治勳要不時地用手輕輕按摩主要是承受著身體重量的左腿，由於右腿還沒有完全好，重心只好完全傾向左側，即使如此連續兩天的跪坐，受傷的右腿也隱隱疼痛起來，說不清是疼痛

還是其他什麼原因，趙治勳常常要用毛巾捂住雙眼，他艱難的對局姿勢由閉路電視傳到研究室，引得京子夫人心疼不已，只好坐在一隅暗自垂淚。這一局執白棋的趙治勳從第 114 手就開始進入讀秒，下到第 128 手他就只剩下了最後一分鐘。「30 秒」、「40 秒」、「50 秒」之後，計時員開始「一、二、三……八」趙治勳一般讀到「八」才去抓子，聽到「九」落子。如果聽到「十」還不見落子，就要超時判負！趙治勳就這樣一分鐘、一分鐘……一秒鐘、一秒鐘地堅持著、抵抗著，那種場面甚至比棋局本身更令所有觀看者為之感慨、為之欽佩。歷史留在人們心間的不僅僅是勝利者的歡欣鼓舞，同樣也把失敗者的艱苦卓絕和他們身上所體現出來的不屈精神留存於人世間，人們對他們也報以深深的敬重。第六局的決賽歷時兩天，第二天的下午 7 時 48 分，趙治勳經過兩小時零七分鐘的漫長讀秒，終於結束了這種巨大的精神和身體上的煎熬，使勁用拳頭捶擊著自己的腦袋，低下頭說道：「不行了！」表示認輸。就在這一不起眼的時刻，曾經屹立於圍棋棋壇頂峰的趙治勳失去了「棋聖」桂冠，誕生了新的「棋聖」小林光一。

在不斷注射鎮痛劑的情況下，趙治勳以堅強的毅力應戰，一度還曾把比分扳成二比二平。這一難得的成績，使一向對韓國人有成見的日本人也驚呆了。儘管他最後以四比二的比分敗下陣來，使曾經把「棋聖」看作是民族榮譽的日本人，這次卻沒有一個把趙治勳看作是敗者。

1991 年 8 月 3 日第四屆富士通杯決賽在日本東京布林斯飯店舉行。決賽的雙方是代表日本的趙治勳和代表中國的錢宇平。眼看就要到比賽時間了，中方的錢宇平卻因病

棄權了。

趙治勳對這樣不戰而得世界冠軍並不高興，他在獲獎之後發表觀感說：這次只能算是第一，明年爭取拿個真正的第一。事後他又對有關人士說：如果是我的話，不管發生了什麼樣的事情，即使爬也要爬著來，因為只要來了，就會有取勝的可能……在趙治勳的心中，只有勝利是第一位的，更何況不戰而棄權，他是無論如何也想像不出世上竟有人這樣來對待比賽。

1995 年 1 月 26 日，主辦日本各大棋賽的新聞社、電視臺的代表都雲集在日本棋院，出席一年一度棋界最高權威的「棋道座談會」，選舉 1994 年度的各項優秀選手，由於趙治勳在 1994 年中打敗了勁敵小林光一，又當上了「棋聖」、「本因坊」、「王座」的三冠王，全票獲得「最優秀棋士獎」。會上有記者採訪趙治勳，問他道：「你的意思是你們這一代棋手下棋並不是為了錢，而是為了一項事業，為了捍衛一種尊嚴和榮譽……」

趙治勳：「正是如此，圍棋對我而言如同生命的一部分，假如兩三天不能摸棋子，那我會像得了一場大病，整天都無所適從。這個毛病從我幼年時代就開始了。我想像我這樣的患者今生今世都無法痊癒了！」

儘管趙治勳一不下棋就像大病了一場，但是從 20 世紀末，他還是由於各式各樣的原因一直被排除在世界各大杯賽前幾名之外，歲月在人都要逐漸衰老上面是最公平的，在日本國內的比賽裏趙治勳也逐漸淡出了一流行列。

就在人們感歎廉頗老矣的時候，以鬥士著稱，已經 47 歲的老將趙治勳在 2003 年 12 月 11 日三星杯決賽三番棋

中，以 2 比 1 勝韓國朴永訓四段奪得了世界冠軍。自 1991年在富士通杯賽中奪冠後，趙治勳整整蟄伏了 11 年，本來還只是中日棋手在爭霸，現在又冒出了個韓國圍棋軍團，其中以李昌鎬為首簡直就像森林裏突然出現了又一群獵豹，不但年輕還更兇猛，在現在的形勢下奪個冠軍都很難，更不要說已經被打下台十年了卻又復出。這裏需要趙治勳付出多大的努力和心血啊！他的勝利宣告了韓國圍棋自 2000 年以來在世界大賽中 24 連勝的終結。

這場比賽趙治勳在先輸一局的情況下連扳兩局，他的那種寧死也不放棄拼死一搏的個性又一次地讓他反敗為勝。趙治勳年齡大了經驗也更老到了，他在布局階段下得非常簡明，處處應對均以避免激戰為原則，完全走上了狂撈實地的道路，執黑的朴永訓則在上邊構築出龐大的模樣，就在所有的旁觀者都對老將不抱希望，認為朴永訓將奪冠之時，趙治勳在中腹放出勝負手，此時朴永訓由於進入讀秒，下出了敗著，接下來朴永訓的 5 顆黑子被吃，形勢出現了戲劇性的逆轉。

趙治勳的奪冠一掃日本圍棋多年的不振，這也是自王立誠 2000 年春蘭杯奪冠以後日本籍棋手第一次登上世界冠軍寶座。趙治勳在局後興奮地表示：「幾乎輸定的棋能贏下來，這一次運氣實在是太好了，這盤棋將終生難忘。」從結果來看，趙治勳當年確實當之無愧於日本棋界的第一人，他和同時代的六大超一流中其他五位林海峰、小林光一、大竹英雄、加藤正夫、武宮正樹總共下了近 600 盤，對任何一位都勝多負少，由此可以理解日本棋院為何在他沒有頭銜又不到 60 歲年齡條件的情況下，尊稱其為 25 世本因坊。

趙治勳名局之一

第九期名人戰挑戰決賽七番勝負第7局

趙治勳　名人（白）　大竹英雄　九段（黑）黑貼2又3/4子

1984年11月14、15弈於日本

　　趙治勳得了本因坊、名人等以後，許多本土的日本棋手無不情緒激昂，都發誓要從這個韓國來的棋手那裏把各項冠軍奪過來。第九期名人戰，大竹英雄脫穎而出，力戰群雄，獲得了向趙治勳名人挑戰的機會，先前還和大竹英雄進行爭奪的對手們，現在都把戰勝趙治勳的期望放在了大竹英雄身上。一上來，大竹英雄三連勝，只要再贏上一盤，名人的寶座就要換人了。但是，在有勝負之分的激烈比賽裏，一切都是難以琢磨的。

　　誰知道，在已經被逼到懸崖邊上的趙治勳就像忽然覺醒過來的雄獅，馬上還以顏色，也來了個三連勝。這已經是十分難得的奇蹟了，如果趙治勳再贏了最後一盤的話，那麼他就再一次的創造了新的奇蹟。

　　現在介紹的就是趙治勳在零比三落後情況下的絕地大反攻的第四局，自然也應該是名局。

　　請看第一譜（1—51）：

　　這盤棋剛下到白24就到了吃中午飯的時間，足見對陣雙方的認真態度，尤其是執白棋的趙治勳更是頻頻長考。

　　白28趙治勳又長考了89分鐘才落子，局後趙治勳講，白28是非走不可的，但是能否在別處先交換一下，是他考慮的中心內容，由於顧慮在別處萬一落了後手，白28

第一譜（1—51）

的位置讓黑方走上，才不得不直接搶佔了黑 28 的位置，高手的時間就是這麼用掉的，表面看上去很簡明的地方，在他們的頭腦裏卻掀起過許多波瀾。

白 32 落子以後，大竹英雄提出封棋，這時已經到了吃晚飯的時間，8 個小時左右只走了 32 步棋，無論是大竹英雄還是趙治勳都已經豁出去拼了。

到了第二天，大竹英雄的封棋走的是黑 33 的拆，但是許多高手猜測的是走白 34 位的拐。林海峰九段對黑 33 有微詞，認為由於有白 38 的打入，所以要換成他的話，將少拆一路，如此後面的白 38 打入就沒有了機會。

對白 38 的打入，趙治勳又長考了起來，一小時以後才決定在白 38 位打入。從後來的進程看，黑 33 的拆和白 38 的打入是後面白勝黑負的原因。

白 40 的目的是緩解以後黑在 A 位的渡過，然後白 42
跳起，左邊白方的模樣越來越壯大了。

由於有了黑 39，黑 43 的打入就牢牢佔據了大竹英雄
的思維主導，於是走黑 33 擴大左上角模樣的想法就此轉了
軌，那麼，黑 33 的效率當然就大大降低了。

如何在應對黑 43 的打入上爭取到先手，是趙治勳的當
務之急，白 48 是這時的好手，既可以不至於讓右上方的白
棋陷於苦戰，又能爭取到先手走上白 50 的鎮，白方的戰略
目的基本實現了，從這個意義上講，白方已經逐步消除了
黑方的先行之效。

請看第二譜（52—98）：

白方也知道自己在左邊占了較大的便宜後，當然在右

第二譜（52—98）

上要修補一下，白 52 到白 58 目的非常明確地做出了一隻
眼，以後再做另外的一隻眼應該是不很困難的。在這裏，
白方又爭到了先手，補在了白 60。此種情況下，黑 63 不
得不高高的吊了一手，白 64 是很本分的下法，顯然也是經
過趙治勳考慮計算過的，只要左邊上的空能在白 64 一線圍
住的話，那麼就可以贏下這盤棋了。

大竹英雄對形勢的判斷有了誤差，他還沒有意識到此
時的重點在如何侵消白方左邊的空上，黑 65 是被其他高手
指責為敗著的棋，黑方的意圖是攻擊右上一帶的白棋，但
是這樣的進攻沒有任何的效果。

請看參考圖 1：

其他觀戰的高手一致認為，黑 1 是正確的進攻方向，

參考圖 1

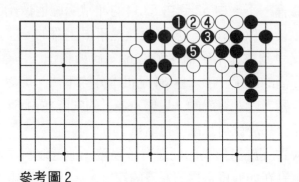

參考圖2

白大致是要這樣下的，然後黑3、5徐徐推進。白4以後白棋也仍舊沒有安定。如此勝負的路還很長。

請看參考圖2：

黑方不走黑65和白66的交換的話，黑棋有圖中1位扳的妙手，以下到黑5是必然應對，白方可以巧妙地把白棋的眼破掉。這也是黑65被批評的另外原因。

等白方走了白68以後，右上的白棋已經完全活了，現在白方的形勢已然領先。

黑73、75、77才知道黑方的重點攻擊的目標是什麼，但是已經太晚了。以後幾經折沖，到了白98，白方可以說只要不出什麼大錯的話，已經是不可動搖的勝勢。但是，這時候，白方只剩下最後的一分鐘了，而大竹英雄卻還有許多時間沒有用完，中午吃飯的時候，大家表示，還對大竹英雄抱有一定的希望，希望奇蹟發生。但是，大竹英雄自己卻苦笑著搖了搖頭說：我深感慚愧，真是後悔莫及。

請看第三譜（99—172）：

進入本譜，曾經產生了戲劇性的一幕，只是時間非常

第三譜（99—172）

的短暫，白 128 下立的時候，按林海峰的觀點，白方有一
線轉機。具體下法相當的複雜，這裏就不多說了，是一系
列的手段。但是，黑 129 連一分鐘都沒有用，大竹就落了
子，而此時大竹還有一小時的自由支配的時間。機會也就
存在了不到一分鐘。大竹英雄從第 98 步棋以後就已經沒有
了鬥志，所以，機會送上門的時候也沒可能抓住。

　　共 172 手，白中盤勝。

趙治勳名局之二

第 25 世日本本因坊得以確立之局

趙治勳本因坊（白） 王立誠九段（黑）黑貼 2 又 3/4 子

1998 年 7 月 13、14 日弈於日本

趙治勳九段在贏了現在就要介紹的這盤棋以後，就一共獲得了 10 屆本因坊的稱號，由於他終於打破了高川格的九屆本因坊的記錄，所以，他被特殊授予為第 25 世的本因坊。

賽後，感慨萬千的趙治勳說：去年我戰勝了加藤正夫平了高川格的九屆本因坊的記錄以後，我想我這輩子也就這麼一次機會爭取當十屆本因坊了，所以我要努力抓住這機會。現在我終於實現了自己的理想，同時我還健康地活著，我很高興也感到很幸福。我這一輩子沒有白活。

這次衛冕之戰趙治勳以四比二獲得了最後的勝利。

坂田榮男九段在趙治勳贏下了這盤棋以後興奮地說：我早就知道趙治勳要破高川格的記錄，因為他平時勤奮好學，拼搏不止，我在 41 歲的時候才拿下了本因坊，而現在趙治勳才 42 歲就已經是十屆本因坊了，所以，我看他還要稱霸天下許多年，我甚至懷疑日本還有沒有年輕人能超過趙治勳……

之所以把這盤棋選做趙治勳的名局，除了上述理由，還在於這盤棋趙治勳下得非常精彩，其棋風和棋藝的剽悍讓人們看得目瞪口呆。

請看第一譜（1—42）：

第一譜（1—42）

到白 18 為止，基本上是一盤模仿棋的樣子，只是順序上略有不同。模仿棋在正式比賽裏也不是在前幾十步裏沒有出現過，一直想尋找一盤這樣的名局，只可惜要嘛水準不夠，要嘛不是名人所為。這盤棋多少可以見識下模仿棋的大概了。

在那一時期，走中國流是王立誠的偏愛，也因此在群雄的較量中分別戰勝了其他七位高手而獲得了本因坊的挑戰權。

但是，在趙治勳面前，王立誠在第 27 手就吃了虧，原因是黑 21 點角的時機不好，等黑 23 扳的時候，白 24 沖，26 壓以後，王立誠考慮再三，黑 27 還是走了「比死了還痛苦的棒接」，這話當然是局後的評論。王立誠為什麼要走如此忍氣吞聲的接呢？

請看參考圖1：

黑27如果走圖中1位虎的話（按說是無論如何也要在1位虎的），那麼，從白2到白14為雙方必然，黑棋顯然大損。

為了避免參考圖1中情況的出現，黑27只好如此。

黑27以後，黑方的節奏和對白方的壓力明顯鬆弛了，同時還給白方留出了A位飛出的機會，黑19一子面臨著危險。可以說，趙治勳在第27手以後就獲得了全局優勢。

黑38挖的時候，黑39試問應手，由於此時白方的外勢還不夠十分強大，所以白40只好如此地應對，為以後黑方的B位扳留出了機會。白方外勢強大的話，白40就直接在B位下立，角上的黑棋就很難再有借用。這是業餘棋手往往運用不好，而需要仔細體會的地方。

參考圖1

第二譜（43—105）

請看第二譜（43—105）：

黑 43 是局後被其他高手指責的另外的一步壞棋，他們認為應該走在白 76 的位置上。喜歡長考的趙治勳當機立斷想也沒有多想就走了白 44 的穿斷。

黑 53 在白 54 位能沖下去當然好，只可惜會形成對殺，而黑方差一氣。

白 96 長的時候，黑方又面臨著嚴峻的考驗，不在 98 位長的話，那麼，明擺著白方在 98 位的打吃十分要命，但是，如果黑方鋌而走險在 98 位長的話——

請看參考圖 2：

黑 1 長是局部的必然之著，但是，白 2 長，黑 3 尋找眼位，白 4 扳，黑方的大龍的確看不出有什麼活路。

參考圖2

　於是，白98到白104百般欺凌黑棋，黑方只好處處按
照白方的意圖行棋，白方進一步取得了優勢。

　請看第三譜（106—154）：

　黑109斷，是非常沒有希望但是又不得不如此的棋，
再不拼命的話，那只有待斃。

　白110和112在背景很厚壯的情況下，毅然迎接挑
戰，並在上下兩線作戰，而且是那樣的胸有成竹，到黑
137。黑方雖然也有所獲，吃住了白棋六個子，但是中腹的
大龍被全殲，黑方只有認輸是唯一的選擇了。

　黑149明知道斷也吃不掉白子，於是為自己的認輸找
了個臺階。

　共154手，白中盤勝。

第三譜（106—154）

趙治勳名局之三

第49屆日本王座戰挑戰決賽五番勝負第3局
王立誠　王座（白）　25世本因坊趙治勳（黑）黑貼2又3/4子
2001年11月14日弈於日本福島

　　王座戰由日本《經濟新聞》主辦，始於1953年，是僅次於本因坊戰而具有傳統的棋戰，最早採用5目半貼目制的也是王座戰。但王座戰一直是影響較小的新聞棋戰，當初舉辦時居然不是日本棋院的正式棋賽。王座戰本賽為淘汰制，挑戰賽最初為三番棋，1984年才改為五番勝負。目前冠軍獎金1020萬日元。

　　在趙治勳曾經輝煌的後期，許多桂冠被新崛起的年輕一代一個個從自己的手裏奪了過去。但是，就在他過了不惑之年而向知道天命之年邁進的時候，卻又東山再起問鼎了王座冠軍。趙治勳由於從1989年到1999年的十年間連續保持本因坊冠軍在手，所以，後來被日本棋院譽為25世本因坊。

　　想起趙治勳最鼎盛的時候，曾經將後起之秀的代表人物王立誠、小林覺、片崗聰打至受二子的特別對局彷彿就在眼前，那時的王立誠已經是七段高手，而當上述還在許多人的腦海裏留有深刻印象的時候，趙治勳又向王立誠王座開始挑戰了，事在人非，人世的滄桑往往是難以預測的。

　　此次挑戰，趙治勳一上來就二連勝，現在介紹的是第三局，可以說是趙治勳東山再起之後光芒四射的名作了。

第一譜（1—65）

請看第一譜（1—65）：

年輕時代的趙治勳就是以酷愛實地著稱，在進入中年以後，江山易改，本性卻一點沒有變，依舊是把實地看的比什麼都重要，在這盤棋裏，趙治勳牢牢地把總共四個角都佔據了，其中看似簡單的黑55是趙治勳最長考的一步用了62分鐘，到黑65，雙方進行了轉換，黑方棄掉了黑61子，捕獲了白6、56兩子。

至此，白方不過就是在下邊上有個並不龐大的模樣，所以以經驗論之應該是趙治勳好下的局面了。這也是許多專業棋手的共同觀點。

請看第二譜（66—100）：

白66飛以後，局勢是這樣：黑方右上有15目，右下

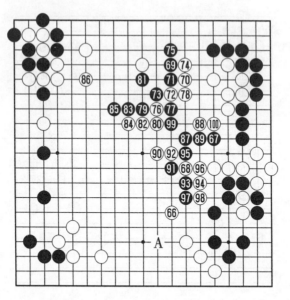

第二譜（66—100）

有 10 目，左邊上下共 20 目，一共 45 目是非常確定的。

白方下邊是 25 目，上方如果能圍住 15 目加上貼目，就是一盤細棋了，但是白方上下分別圍 25 目，15 目的目的能實現嗎？

局後研究的時候，王立誠認為走在黑 67 位的封鎖黑棋更好一點，但是，趙治勳卻很不以為然，趙治勳說：黑方可以在 A 位打。如此的話，前面的形勢判斷就沒有了基礎——白方在下邊上的空基本上就不可以計算在內了。

客觀地說，白 66 以後，下邊白方的模樣的確很可觀，如何破這樣的模樣，更是許多業餘棋手感到頭疼的事情，到底該從何處下手啊？

趙治勳給我們表演了此種情況下，黑方如何破白方模

樣的經典的戰例——

　　黑 67 根本不為白 66 的圍空所動，如同根本沒有看見白 66 的意圖似的，冷靜地從右邊上跳起，先分斷了上下白棋的聯絡再說。

　　白 68 先處理下面的白棋。黑 69 自然對右上的白棋動手了，就此拉開了破白棋大模樣的序幕。

　　黑方的策略是先牽制住一塊對方的孤棋再說，到黑 91、93 跨斷了白棋以後，白方的局勢急轉直下，已經不大好走了。

　　黑 99 接回，白 100 非補不可的。

　　請看第三譜（101—147）：

　　黑 101 是非常兇狠的一著棋，同時讓兩處的白棋感覺

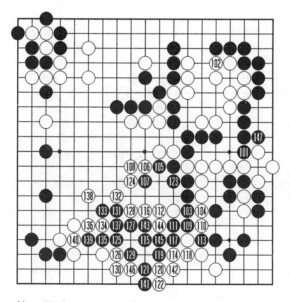

第三譜（101—147）

為難。下邊白棋的危機，一時看不透，而上邊的白棋馬上就要面臨滅頂之災。

請看參考圖1：

黑1時，白2如圖先處理下邊白棋的話，黑3是殺棋第一步，以下為雙方必然，到黑7，白棋被殺。

所以，白102先顧眼前的危機再說了。

然後雙方展開了激烈的對攻，黑113斷，白棋有9口氣，中腹的白棋只要能延出到10口氣的話就可以吃掉被切斷的白棋。同時黑方借攻擊白棋就乘勢進入到白方在下邊構築了許久的大模樣裏，成功地破了白方的空。

黑147落下後，王立誠說：沒有什麼棋可下了。因為，黑方延出了至少11口氣，至於如何殺氣就是業餘棋手

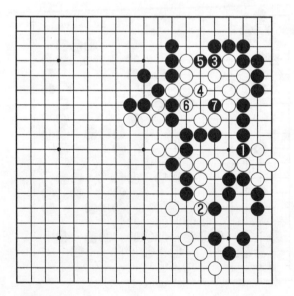

參考圖1

現在也不會走錯了。

　　王座戰裏，趙治勳向王立誠先後挑戰了 4 次，前 3 次趙治勳都失敗了，沒有想到的是，在年齡更不佔優勢的情況下趙治勳老樹開新花，獲得了第 4 次挑戰的成功。

　　共 147 手，黑中盤勝。

天馬行空武宮正樹

　　如果需要把現在的地球人組織成一支圍棋隊去參加宇宙圍棋比賽的話，第一個入選的是吳清源、第二個是李昌鎬、第三個就會是武宮正樹。

　　武宮正樹的棋是那樣的漂亮和華麗，是那樣的具有欣賞價值，雖然他的比賽成績和他所表現出的傑出棋藝風格不完全成正比，但是我們地球上的人們還是願意把他和他的宇宙流向全宇宙的人們做個介紹。因為除了他再沒有第二個棋手具有他那樣獨特的風格了。

　　看了武宮正樹的棋，許多沒有見過武宮的人都以為他是個身材偉岸，外表上很大大咧咧的人，因為棋如其人嘛。他的宇宙流是那麼樣的磅礴，他吃起對手棋的時候是那樣的狼吞虎嚥，所以，給人們的印象就是前面所描繪的那樣。

　　其實武宮身材瘦小，尤其是和一般的中國標準男人相比。武宮的笑很優雅，嘴在開懷暢快地笑的時候往往張的比較大，這時只會看到他整齊的牙齒。他無論剃的是「板寸」還是「背頭」，武宮的頭髮一向都梳理的一絲不苟。

　　說不清是武宮豪爽大度的性格使他鍾愛和發明了宇宙流，還是由於他使用了宇宙流以後他的性格才變得那麼豪爽大度。武宮下棋無論輸贏，在臉上表現出的都是曠達的開懷的笑，他的棋氣勢宏大，人就更是如此，他愛放聲大

笑，愛交各界朋友，愛引吭高歌，愛與漂亮的女人耐心交談，即使她不懂圍棋也沒有關係，武宮可以講解得很通俗。

武宮正樹 8 歲開始向父親武宮不二男學圍棋。父親也是第一流的圍棋愛好者。從事內科、小兒科醫生工作的武宮不二男，在日本可以保持很不錯的生活。不二男這名字多少說明了他很執著的個性，他由於喜好圍棋，創造了很好的條件，誘導武宮正樹下棋。

下就要下出來個樣，是正樹爸爸的要求和願望。於是他定了個非常嚴酷的指標——「到了 13 歲時一定要入段，否則另作主張。」

武宮正樹 1951 年 1 月 1 日生於日本東京都。學習圍棋一年後就達到了他父親讓三子的水準。武宮不二男看出來了兒子圍棋方面的天賦後，在武宮正樹 9 歲時就被託付給了職業棋手田中三七一七段。14 歲的時侯，老師田中三七一又把武宮介紹到了圍棋大師木谷實那裏進了木谷道場，成為了木谷實的內弟子，同年武宮正樹入段，與加藤正夫、石田芳夫並稱木谷門下青年「三羽鳥」。雖然沒有完全達到不二男的要求，但是，他卻培養出了武宮天馬行空般的性格。

1966 年在「專業十傑戰」中擊敗知名九段棋手，以二段資格躋身「十傑」之列。1967 年三段，1968 年四段，1969 年五段，1970 年六段，1972 年七段，1975 年八段，1977 年晉升九段。1968 年獲第 5 期專業十傑戰第八名。1971 年和 1973 年兩次分獲十五期、十七期「首相杯」冠軍。1971 年 20 歲的時候第一次獲得本因坊戰挑戰權，這

項成績遠遠超過了父親的預期。1976 年第 31 期本因坊戰再度挑戰石田本因坊，奪得本因坊稱號並改稱為武宮秀樹。第二年，被同門圍棋兄弟加藤正夫把本因坊給奪走了。1979 年獲「早碁選手權戰」冠軍。1980 年第 35 期本因坊戰再奪冠軍。1985 年擊敗林海峰本因坊，第三次獲得本因坊冠軍。1986 年，1987 年，1988 年本因坊四連霸（通算六期）。1989 年獲 NHK 杯，1991 年初獲鶴聖戰優勝。1988 年，1989 年奪得富士通杯首屆、二屆冠軍。1990年獲第 28 期十段戰冠軍。1991 年，1992 年十段戰三連霸。1997 年獲第 20 期名人戰冠軍。此外還獲得過首相杯冠軍 2 次。早碁選手權，鶴聖戰優勝各一次。大手合升段賽冠軍 2 次，第二名 1 次。NEC 冠軍 2 次，秀哉賞一次。棋道賞 12 次。棋風擅長大規模作戰，中腹行棋有獨到功夫，氣勢磅礡，以「宇宙流」名聞於世。門下有松原大成四段。曾於 1966 年訪華。1986 年、1987 年參加第二、三屆「NEC 中日圍棋擂臺賽」。鶴聖 1 次，首相杯 2 次，富士通杯 2 次，亞洲杯 4 次，共 23 個冠軍。武宮正樹的出現使高水準但是略顯單調的圍棋模式有了新的氣象，一時也有許多人或多或少地喜歡起了大模樣的棋。

武宮正樹早在 20 世紀 60 年代就和加藤正夫、石田芳夫被人們所看好。1966 年 11 月，15 歲的武宮正樹還只是個二段棋手來華訪問，就嶄露了頭角，先後戰勝了中國名手王汝南、華以剛等取得了 4 勝 2 負戰績，被中國圍棋前輩過惕生十分看好。「宇宙流」的綻放卻推遲到了 1976 年的第 31 期本因坊戰上，武宮正樹以 4 比 1 把已經五連霸的石田芳夫拉下馬，第一次稱霸三大棋戰。「宇宙流」再次

大爆發，是在 80 年代末 90 年代初。1985～1988 年，棋藝爐火純青的武宮正樹成為本因坊四連霸主，並於 1988 年、1989 年連續兩年奪得富士通杯世界冠軍，連續四屆稱霸亞洲杯快棋賽。甚至於有了當時奪得應氏杯、如日中天的曹薰鉉誰都不怕，獨怕武宮正樹的「宇宙流」說法。

中國《棋經十三篇》中早在幾百年以前就告誡：「高者在腹」，大意是說在中腹走棋由於無邊無際最難掌握。圍棋裏的定石基本上是在角部，也反證了中腹行棋難以尋找固定的模式和規律。

只有武宮正樹先生是一成不變的「三連星」、「四連星」的開局，永遠不向難解的問題低頭。更為難得的是，在嘗試一條新的道路和風格方面，武宮一直是獨行者，換句話說，他的對手總是在自己很熟悉的方面來和武宮作戰，而武宮沒有辦法去借鑒別人的成果，他只有總結自己的經驗，所以等別人熟悉了武宮的開局優劣之後，他們終於可以自豪地說：我現在不怕武宮了。武宮正樹的「宇宙流」目前階段著法還比較單調，自從趙治勳在第 40 期本因坊戰以 4 比 0 戰勝了武宮以後，破解「宇宙流」已經有了一套行之有效的辦法，小林光一也破解成功了，其他棋手紛紛效仿，「宇宙流」進入了低谷期。

此後，武宮只有在新手和新的比賽裏出成績就是這個原因，這是武宮的喜劇也是武宮的悲劇，武宮自己也需要新的發展，只是和他並駕齊驅的人太少，功利色彩的棋手太多，所以「宇宙流」還有很寬廣的發展空間，等待後人去開掘。

古往今來，贏的棋輸的棋不下千千萬萬，但是能自成

一體風格的棋手有多少啊？數得出來的幾個！圍棋是門複雜高尚的藝術，它是在不斷發展中豐富自己的，而這種豐富，毫無疑問武宮是最大的貢獻者之一。對此，武宮有句名言：「圍棋是一門藝術，無論勝負如何，我們職業棋手總有義務給棋迷們留下些美好的東西。」日本名譽棋聖藤澤秀行曾這樣評價武宮正樹：當今棋壇唯有武宮正樹的棋能夠流芳百世。就連「棋壇第一人」李昌鎬也曾面對媒體坦言：自己最欣賞的棋手就是武宮正樹——打武宮先生的棋譜賞心悅目。

圍棋天才們欣賞武宮是從理性出發的，武宮還有一大幫女棋迷。而女性棋迷欣賞武宮則大都是從感覺出發的，她們雖然不會從圍棋的技藝和理論上認識武宮的價值，但是女性天生的敏感可以讓她們不漏過對天才的發現。所以就在宇宙流低迷的時候，這些女性愛好者依然看好武宮，1988～1990 這三年，國內戰績平平的武宮正樹卻在 1988 年，如有神助地成為圍棋史上第一個世界冠軍——富士通杯冠軍，並在 1989 年蟬聯，成為日本圍棋界迄今唯一兩奪世界冠軍的棋手，也足以讓他的棋迷覺得自己終究沒有看錯武宮。

1995 年就在大家都認為宇宙流已經日薄西山的時候，武宮和他的宇宙流再次像當年的富士山一樣噴發了，在從未進入過決賽的日本名人戰循環圈中以僅負一局的成績首次成為挑戰者，並再接再厲以 4：1 的懸殊比分拿下在七番棋中從未贏過的宿敵小林光一。此戰中比較罕見的「倒脫靴」妙手而以多一個劫材取勝，此時小林光一只有仰天長歎、徒喚奈何。

　　宇宙流武宮正樹九段終於重新崛起，他擊敗王銘琬本因坊奪得了第 40 期十段戰挑戰權。這是武宮自 1996 年在名人戰上挑戰趙治勳後，5 年半來首次獲得頭銜戰的挑戰權。

　　報社採訪了狀態不錯的武宮——

　　「記者（以下簡稱「記」）：您間隔這麼多年終於找回了狀態，請問您開始做任何事時，有無考慮反向思維的方法？

　　武宮正樹（以下簡稱「武宮」）：沒這回事。我總是自由自在地生活、下棋，對酒和麻將也從未停止過。至於為什麼嘛，我覺得下棋應該保持一種自然的心態。但從半年前開始，在重要比賽時我的休息時間絕不會少，因此最近的狀態不錯。

　　記：您很久沒奪得挑戰權了。

　　武宮：棋迷的真正意願是想看到挑戰賽的第 5 局吧。我也是這樣想的，我希望在第 5 局結束時以 3 勝 2 負擊敗王立誠，無論如何拿下第 5 局是很快樂的事。

　　記：您認為王立誠十段的棋怎麼樣？請直截了當地回答。

　　武宮：首先是感覺對手很強大。王立誠棋風頑強，他的勝負感相當強，他常常在別人不注意的地方突然發力，棋風也變化多端。

　　2002 年，新世紀的第 2 年年初，有記者問到武宮準備什麼時候退出棋壇的時候，1 月 1 日剛好滿 51 歲的武宮回答卻頗出人意料，他說：「我覺得自己現在只有 21 歲，還會下 50 年圍棋。」但是，武宮正樹面對當前的各個棋戰也

承認和年輕時代相比，自己現在的計算力下降得很快，但他強調對圍棋的感覺和年齡沒有關係。

對於怎樣提高自己的勝率，最近武宮找了個為自己辯護的新理由，他表示：最近我的視力下降，在賽場上一輸再輸。就是在關鍵時刻往往看錯了。聽說，楊嘉源九段在做了鐳射矯視手術後闖入了棋聖戰循環圈；小林光一十段在手術後也連連奪得頭銜；芮乃偉九段也是如此，成為第一個摘取大頭銜的女棋手。所以，我也想像他們一樣做個眼科手術……

就在武宮要效仿小林光一他們做鐳射近視治療術時，他的光頭卻成為了其他棋手模仿的對象。最近山城宏九段和聶衛平的兒子孔令文也加入了光頭行列。前者的光頭溜光圓潤，頗有武宮風範，因此山城宏此舉一出，立即被眾人稱為「武宮的同志」。武宮的魅力可見一斑。

20世紀圍棋上色彩鮮明、公認追求藝術圍棋的棋手有三人：藤澤秀行、武宮正樹、大竹英雄。藤澤秀行華麗的前五十步開局之著被譽為天下第一；大竹英雄則有圍棋美學大師之稱，寧可輸棋也不要棋形難看。武宮正樹的「宇宙流」無疑是他們三人中的最傑出者，幾十年來，無論執黑執白，武宮正樹均能獨樹一幟地布下豪放的「宇宙流」，以至於華麗的藤澤秀行對武宮正樹也推崇倍至：幾百年後，唯有武宮君的棋譜還能夠流傳。

武宮正樹名局之一

日本第九期棋聖戰挑戰 7 番勝負第 2 局

棋聖趙治勳　九段(白)　武宮正樹　九段(黑先)黑貼2 又 3/4 子

1985 年 1 月 30、31 日弈於日本

　　武宮正樹，毫無疑問是世界圍棋歷史都要寫上一筆的人物，他太具鮮明和獨特色彩的圍棋風格，是那樣與眾不同，只要是達到業餘二、三段的人，看看棋譜的前幾步也會知道是不是武宮正樹下的棋，除此，其他棋手所下的棋在色彩和風格上就沒有這麼鮮明的，說像誰的棋就都有可能。在世界圍棋舞臺上，高手如雲，有了鮮明的風格，還要用這風格來贏棋甚至贏的是世界頂尖的高手，才會讓別人對這種風格承認和信服，目前世界上只有武宮正樹做到了這一點。

　　如果有哪個評審委員會只看風格不看勝負的話，不用投票就只有武宮正樹獨佔鰲頭，只是由於圍棋有個客觀勝負的評判標準，武宮正樹的影響才暗淡了一些。

　　即使如此，也不要忘記，武宮正樹的名聲是他的「宇宙流」和他用「宇宙流」所贏的棋才造就了大家對他的高度評價。

　　1985 年時，圍棋在韓國還不很受國民重視，日本棋院為了在韓國推廣圍棋，特意把日本第九期棋聖挑戰賽的第一局放到了趙治勳的家鄉來舉辦。沒有料到的是，正是這次難得一見的大型圍棋比賽撥動了世界上另外一個圍棋高手的心弦，劉昌赫就是看了這場比賽後才更深刻地認識

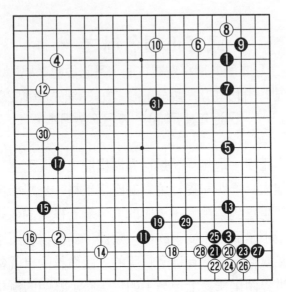

第一譜（1—31）

到了圍棋的魅力，從而更加堅定地以圍棋為自己終身奮鬥
的目標了。

　　現在介紹的這盤棋給劉昌赫留下了深刻印象，他認為
這是武宮正樹所下過的棋中，當之無愧的名局。

　　請看第一譜（1—31）：

　　黑方的 1、3、5、11 是武宮正樹永遠不變的著法，把
四個星都占上，然後不管不顧經營自己的「宇宙」。

　　執白的趙治勳在這年正是大紅大紫的時候，他那酷愛
實地的下法是那樣無堅不摧，以至當了 7 冠王。面對在高
位落子的武宮正樹，趙治勳胸有成竹，依舊不慌不忙，先
撈實地。然後白 18 打入，黑方面臨著第一個考驗。

　　請看參考圖 1：

　　黑 1 夾攻是很常見的下法，似乎無可挑剔，但是，劉

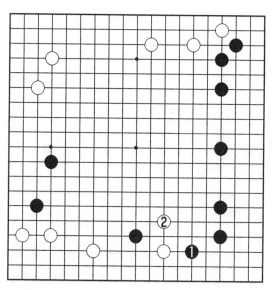

參考圖 1

昌赫認為，黑 1 如果夾的話，白 2 簡單一跳，黑方就再也沒有什麼有效的攻擊手段了。這時的黑方「宇宙」只剩下右邊上扁扁的一條。

黑 19 是武宮正樹獨特的感覺，迫使白 20 不得不托角，到黑 29，黑方的戰略意圖繼續完整地貫徹著。

白 30 以後，黑方如何繼續經營自己的中腹，或者是胡亂走一手方向大致不錯的棋，或者憑藉良好的修養和感覺走出別人說不上好也說不出壞的棋都可以理解。就是在這種很難落子的地方，劉昌赫認為：除了武宮正樹，換成了其他人都下不好這手棋。因為這裏太空曠了，不知道考慮的基點在什麼地方。

黑 31 在劉昌赫看來，是一步絕佳的棋。理由——

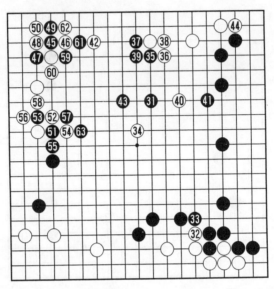

第二譜（31─63）

請看第二譜（31─63）：

白34當然要對黑方的「宇宙」進行挑戰，對此著的任何正面直接進攻，都正中趙治勳的下懷，因為只有一塊孤棋是不怕任何攻擊的，道理很簡單，吃掉一個子一般情況下需要四個子，你走一步我也走一步怎麼可能一方把一方吃掉呢？所以要想吃棋一定要使用計謀。

黑35是明顯的卻又是實實在在聲東擊西的好棋，白方不可以不應的，白36選擇了反擊，黑37扳，等黑39接住，上邊白棋想成空的想法是徹底落空了。

白36如果繼續圍自己的空怎麼樣？

請看參考圖2：

白36如果走圖中的1位長也是很常見的下法，黑2、4是先手，然後再6位壓，到黑10以後，白方沒有應手，

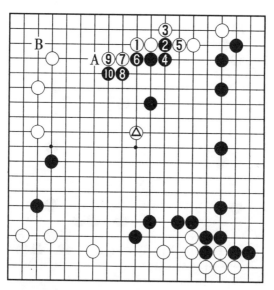

參考圖2

如果在 A 位長的話，黑方在 B 位點角就像從白方心頭上剜去了塊肉一樣的不堪忍受。同時白△子愈發地孤立無援了。

白 40 當然要設法找回自己的損失進入黑方的宇宙裏。

黑 41 既守右邊上的空，主要目的還是對白 34 進行伏擊。

白 42 是為了繼續保持自己在實空上的領先，當然不能模樣上落了後再實空上也不夠。

黑 43 不露聲色地繼續做攻擊白 34 的準備。

白 44 極大的一手棋，同時在遠遠地策應白 34 一子——右上的白棋堅實了不怕攻擊了，處理起白 34 一子會容易的多。

黑 45 是劉昌赫大加讚賞的又一步好棋，到 50 暫時告

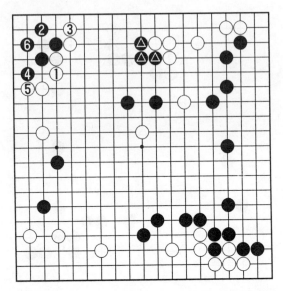

參考圖 3

一段落，眼下黑方一無所獲，但是，以後有種種借用。

　　這裏白 48 是非要把打入的黑子都吃死的態度，因為這裏白方已經花費了三手棋，再讓黑方輕鬆活出來，是可忍孰不可忍的！

　　請看參考圖 3：

　　白 48 如果走圖中的 1 位退，黑 2 倒虎準備在 3 位扳活棋，所以白 3 非下立不可，黑 4 尖也是先手，白 5 無論如何也不能讓黑棋鑽出來，但是，黑 6 輕鬆活棋。

　　黑 51 是和黑 45 有異曲同工之妙的著法。

　　黑 59、61 為以後的破空或者說為攻擊白 34 預先做好了準備。

　　黑 63 可以說徹底地斷絕了白 34 一子和左上的聯繫。

　　現在回過頭來看白 40 也應該說是一步很富有遠見的

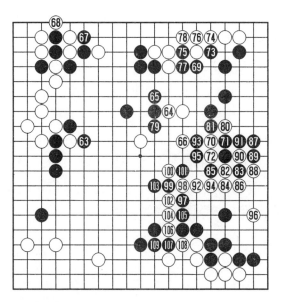

第三譜（63—109）

棋，如果黑方把所有出路都堵死了，但是白 34 可以和白 40 聯絡上，那麼，黑方其他任何努力都將付之東流。

請看第三譜（63—109）：

白 64 開始接應自己的 34 一子回家，在此之前，白方處處可以說百密一疏，趙治勳大概說什麼也沒有想到，很不起眼的黑 65 竟然非常厲害，只此一手就把白棋的歸路給切斷了，當然匆匆瞄上一眼的話還看不到黑 65 嚴厲在何處。

白 66 當然的一手，否則被黑方走上的話，白 34 就徹底被斷送了。

黑方開始為最後的總攻擊進行部署。黑 67 打吃絕對先手。黑 69 也是絕對的先手，右上的白棋是一點也不可以丟

棄的，黑 77 先手接，白 64 等幾子被徹底斷下來了。

由於黑 77 是絕對先手，白 72 即使往回走也不行了。

這盤棋的決勝就在於黑 65 與 69 的配合，有了早就準備好的這兩步棋，武宮正樹可以說早早就已經穩操勝券。

再往下就是趙治勳的性格使然，他是要頑抗到最後一顆子彈的。但是，白方先前的準備太充分了，處處是那樣的恰到好處，處處的感覺是那麼好，把自己的優勢發揮到了極致，從而非常漂亮地贏下了趙治勳棋聖這盤棋，為自己的「宇宙流」增添了光彩的一筆。

武宮正樹名局之二
首屆富士通杯國際圍棋錦標賽決賽

林海峰九段（白）　武宮正樹九段（黑先）黑貼 2 又 3/4 子
1989 年 8 月 5 日弈於日本東京

富士通杯世界圍棋錦標賽是由日本人創立的世界上第一個職業棋手比賽。自然參加的人選都是中、日、韓等方面的圍棋精英。當時在日本國內戰績平平的武宮正樹在富士通杯裏卻大顯神威連戰連捷，取得了第一屆的冠軍，亞軍是林海峰。

在第二屆裏，他們兩人又都淘汰了各自的對手，武宮正樹是在贏了曹薰鉉以後取得的決賽權，當時曹薰鉉已經在「應氏杯」的決賽裏以　2：1 領先，可以說基本上已經獲得了另外一個世界冠軍，但是，遇到了武宮正樹以後很不適應「宇宙流」的下法，以至有了——曹薰鉉誰都不怕就怕武宮正樹「宇宙流」的傳說。

林海峰到底是「二枚腰」，在如狼似虎的許多年輕棋手面前，居然兩次打進富士通杯的決賽，實在是讓人們欽佩他的棋藝和他的奮鬥精神，事不過三，第三屆裏林海峰果然獲得了冠軍。由此可見林海峰絕不是好對付的角色。

順便說一句，第一屆聶衛平得了第三名，而這一屆中國棋手沒有一個進入前四名。

請看第一譜（1—70）：

黑 9 引起許多人的疑問，按以往的「宇宙流」風格，黑 9 都要下在 A 位的，但是在此局裏卻走了左邊上的大

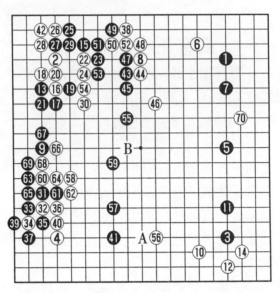

第一譜（1—70）

場。對此，聶衛平評論說：武宮正樹可能是為了給對手一點意外。聶衛平還認為：「宇宙流」應該加強靈活性，以武宮的功力，如果不是每局都非下「宇宙流」不可的話，勝率肯定會比現在高。但是，武宮正樹是求道派的棋手，他不可能改變自己「宇宙流」的風格，只會在實戰中逐漸完善它。

對黑25聶衛平提出了批評，他認為——

請看參考圖1：

黑25走圖中的1位虎比實戰好，白2不得不跟著也虎，黑3飛，白方顧不上走其他的地方，絕對不可以讓黑棋從這裏冒出頭來，所以白4尖，黑5也是先手，等白6扳了以後再於黑7下立，還保留著A位的跳進角，使得左

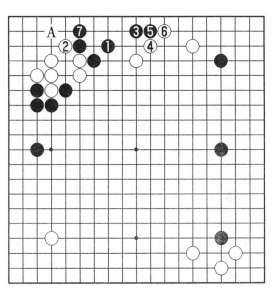

參考圖1

上角的白子形狀不好。

白30有緩的嫌疑，對黑棋沒有什麼威脅，自己的棋也沒有現在就加強的必要。

白38又緩，黑39不應，在左下角走了後又搶佔了黑41的要點，就充分說明了白38的不當。那麼，白方能斷了黑棋嗎？

請看參考圖2：

白1斷，黑2打，白3長出，黑4再打，上邊的黑棋根本沒有死活的問題。所以，黑方放心大膽地搶佔了下邊的大場。

白46沒有先破壞黑方的棋形是個遺憾，應該在黑47位先拐一手，如此在上邊黑方不易做出一個眼。黑46的不

參考圖 2

當還可以根據黑 51 接的時候，白 52 不能去吃黑 49 那子，因為如果去吃的話，黑方可以有在白 52 處的先手打。幾處緩著，讓黑方逐漸掌握了全局的主動權。

白 56 也是緩著，石田芳夫九段在日本做大盤講解時說：此時白 56 無論如何也要在 B 位鎮一手，保持著對上方黑棋的攻擊態勢，同時也遠遠瞄著下邊上的黑 41 一子，如此的話，還有爭取最後勝利的機會。到黑 59 上下的薄弱黑棋都幾乎聯絡到了一起，白方當初的攻擊意圖宣告失敗。

白 70 是已經意識到局勢落後以後的勝負手。聶衛平的判斷是：黑方的優勢不容質疑，但是白方也不是沒有機會了，白方的敗著是在下一譜裏出現的。

請看第二譜（71—140）：

對白 70 的打入，黑 71 先靠壓那裏白子是對白 70 發起

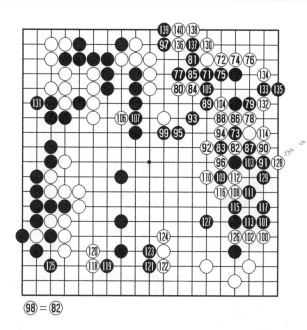

⑨⑧ = ⑧②

第二譜（71—140）

攻擊的必然順序和前奏，已經是規律性的東西，能不直接攻擊時當然是先間接地攻擊。

　　黑 73 再回過頭來對付白 70，次序井然，此時的白方下出了被聶衛平指責為敗著的白 74。

　　請看參考圖 3：

　　按照聶衛平的意見，白 74 當然要走圖中的 1 位沖，黑 2 擋必然，白 3 再進角，黑 4、白 5 都非走不可。以下到白 9，白方先搶到一定的空再說。

　　再往下，黑方在 A 位的擋很大，那樣的話，白 B、黑 C、白 D、黑 E、白 F 位打出來，全仰仗著白 1 位的沖。黑方如果不在 A 位擋的話，白方在 G 位大飛，與黑方的空差

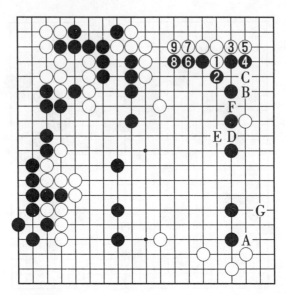

參考圖3

距無幾，尚可以一戰。

　　黑 75 根本不在乎角上的那點空，是「宇宙流」的良好大局意識的體現。然後黑方爭到了黑 77 的跳，又要沖下去，又要斷掉白子，黑方由於白方的錯著一舉成為勝勢。

　　到黑 99 形成了轉換，黑方有了巨大的實空，而白方卻沒有圍到什麼。

　　白 100 對右邊的所有黑子發起了最後的總攻擊，但是，任何棋手都會看的出來，想把黑子都吃死幾乎是不可能的。

　　到黑 117 明確地做出了兩個眼，白方已經沒有什麼希望了。

　　請看第三譜（141—209）：

　　進行到白 150 以後，雙方的差距至少在 10 目以上，官

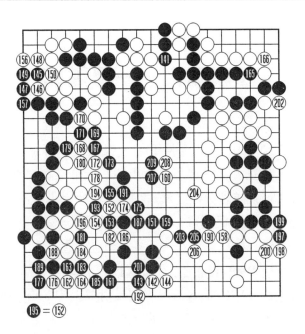

第三譜（141—209）

子雖然有小的出入，但是已經與勝負無關，怎麼下都是黑棋獲勝。

共 209 手，黑中盤勝。

圍棋皇帝——曹薰鉉

截止到 2002 年的 3 月下旬，韓國棋手曹薰鉉、李昌鎬、劉昌赫三人共獲得了「應氏杯」冠軍二次，富士通杯冠軍七次，東洋證券杯冠軍六次，三星杯冠軍五次，LG 杯冠軍四次，春蘭杯冠軍二次，SBS 杯冠軍一次，真露杯冠軍五次，農心杯冠軍三次，一共三十五個冠軍。

這是從 1989 年開始以來曹薰鉉、李昌鎬、劉昌赫三個人在國際比賽中的基本情況。如果再算上中、日、韓三國圍棋擂臺賽和 2002 年 3 月舉行的首屆亞洲杯四強賽的成績，中、日棋手真的是無地自容了，因為中、日棋手獲得的冠軍總和也沒有能超過李昌鎬一人。

這之中，如果只算個人成績的話，李昌鎬最好，是 13 個單項的世界冠軍，基本等於曹薰鉉 8 個加劉昌赫 6 個的總和。僅從這一點就可以看出曹薰鉉對韓國圍棋事業的貢獻有多麼巨大。因為，如果沒有當年曹薰鉉破例收李昌鎬為內弟子的話，可以說李昌鎬所得的 13 個冠軍中就有 4 個是馬曉春的，2 個是常昊的，其餘 4 個是日本棋手的（再有 3 個是韓國其他棋手的）。

李昌鎬的圍棋天賦是天下棋手公認的，就連曹薰鉉在一篇文章中都說：「他具有能夠駕御外在和內在天才的能力，他就是李昌鎬。」曹薰鉉非常嚴肅地認為李昌鎬和自己相比，自己就是很普通的人了。

但是，是不是所有的天才都可以順利地成長起來？現實生活告訴我們太多太多的天才，由於各式各樣的原因，還沒有等他真正地表現出自己的天分以前就湮沒了。早在唐朝就有大文學家韓愈感慨：「千里馬常有，而伯樂不常有。」

聶衛平的圍棋天賦是陳毅元帥發現的，按說有黨中央領導人作聶衛平的伯樂，聶衛平應該比較順利了吧，但是，聶衛平多次說：一個棋手的成長機運太重要了。他並不是泛泛而談和故作玄虛，不堪回首的文化大革命中的曲折經歷太讓聶衛平難忘了。

李昌鎬到曹薰鉉家做內弟子，吃、住、學習圍棋都在曹薰鉉家中。讀了曹薰鉉的文章才知道收李昌鎬為內弟子並不是那麼簡單的，當時曹薰鉉家是個大家庭，父母都健在，妹妹沒有出嫁，自己的妻子除了照顧兩個老人還要照顧小姑子和曹薰鉉的孩子。家裏多了一個人，連房子都不夠住，曹薰鉉家只好搬到連熙洞換了個大些的房子，不瞭解情況的人還以為是因為收了內弟子就有了大筆的收入，所以才搬的家，其實曹薰鉉為買新房子不僅從銀行貸了款還向親戚朋友借了一部分債。

收下李昌鎬不僅要克服生活上的困難，還有些流言飛語需要忍耐，當時韓國棋院就有人說些不三不四的話：「曹薰鉉現在才 30 歲，收什麼內弟子啊？」「李昌鎬家是全州富有家庭，是不是曹薰鉉想掙人家的錢啊？」「每個月能夠得到數量可觀的學費，如果李昌鎬入了段還有巨額酬金？……」

如果不是曹薰鉉有堅定的信念和寬廣的胸懷，李昌鎬

的貢獻就很可能不是在圍棋上，而是在其他方面了。

對冷嘲熱諷的言論，曹薰鉉未置一詞，他認為沒有什麼可解釋的。曹薰鉉講：我當年 10 歲時到日本做賴越憲作的內弟子，在賴越憲作先生家生活了 10 年，接受他的諄諄教導，但是卻沒有付過一分錢。我後來收李昌鎬為內弟子，不過是把從老師那裏得來的，原封不動地再傳給別人。「我的想法就是：既然接受了別人恩惠，就應該把恩惠施與別人。我認為這是做人的良知，也是做人的道理，更是做人的義務。」

曹薰鉉的慷慨大方寬廣胸懷，不僅僅表現在他的國家內，他還有兼濟天下圍棋的思想。中國舉行圍棋甲級俱樂部聯賽，中國的某些俱樂部出於各種想法，請來了韓國的棋手代表本俱樂部打比賽。一開始只請了睦鎮碩，由於睦鎮碩在韓國影響不大，所以引進很順利，他在中國圍棋甲級聯賽中表現也好，再往後的聯賽，中國方面就擴大了引進範圍，甚至包括現在世界上無可爭議的第一高手李昌鎬。這下在韓國圍棋界如同引爆了原子彈，指責聲、阻撓聲、抗議聲響徹雲霄，這些人認為中國人也太會挖韓國圍棋的牆角了，這不是要徹底毀掉韓國的圍棋嗎！

但是，曹薰鉉、李昌鎬師徒卻根本不為韓國的輿論所動，相反曹薰鉉卻在許多場合表示：到中國去有可能促進中國圍棋水準的提高，那對世界圍棋的發展來說是很好的事情，中國的水準高了能贏韓國了，反過來又會促進韓國的圍棋水準啊。

但是，畢竟曹薰鉉、李昌鎬二人到中國打甲級聯賽的動靜太大，以至驚動了韓國政府的有關部門，但在曹李二

人的堅持下，他們終於出現在了中國的圍棋賽場上。

　　和許多年以前日本人看不起韓國棋手的態度相反，前不久，日本棋院的《棋週刊》特地對曹薰鉉進行了長達四小時的專訪，請曹薰鉉談談韓國的圍棋為什麼如此強大的原因。曹薰鉉在專訪中表示：日本圍棋不必悲觀，《棋魂》在日本可以掀起學習圍棋的高潮，說明日本的圍棋大有希望。同時他也對日本圍棋界提出了「改革開放」的建議，建議日本國內的圍棋比賽也可以學習韓國「三星杯」的做法和中國甲級聯賽請韓、日外援的做法。

　　日本記者對曹薰鉉的大膽設想感到非常震驚，認為真說不定是日本圍棋趕超中國和韓國的奇想妙方，他們說：想一想李昌鎬、曹薰鉉出現在日本的「本因坊」、「名人戰」上就讓人激動不已。

　　和曹薰鉉的輝煌戰果、寬廣胸懷、華麗思想相比，曹薰鉉的樣子則是太過謙遜和平常了。他總是一身灰色西服卻很少講究襯衫、領帶。有報紙寫道：

　　「任何場合似乎都不曾見過他盛裝出席，可是有他露面的地方通常都是和棋界的盛事相關聯；任何場合他都帶著日式的精緻禮貌：認真地和每一個問候的人握手，認真地回答記者的每一個問題。對於棋迷的簽名要求，總是盡可能找個地方坐下來，如果是紀念冊之類，則必定平整頁面，仔細且端正地簽下自己的大名；如果是扇面，則要仔細地安排好簽名的位置。他的簽名從不龍飛鳳舞，安靜平實地寫下三個字，盡斂鋒芒。他會對陪同過他的韓語翻譯說：『你的韓語說得比我還好。』會對陪同過他的日語翻譯說：『你的日語說得像個日本人。』」

他是那樣的謙和和彬彬有禮。但是在圍棋爭鬥的賽場上，許多人都充分領教過曹薰鉉鋒利無比的棋藝和戰必勝、攻必克的進攻。

當年，應昌期先生看到聶衛平等中國棋手已具有了相當實力，便拿出了一大筆美元，設立了「應氏杯」，意思是肥水不流外人田，海峽兩岸是一家，40萬美元的冠軍獎讓大陸棋手得上也是一筆不菲的厚禮。

當進入決賽的另一對手是曹薰鉉時，則出乎大家的預料，儘管他在進入決賽的路上曾分別戰勝了小林光一和林海峰，但由於這兩盤都勝的過於「僥倖」，並沒有引起包括聶衛平在內的棋界人士的高度重視，從中日高手的眼中看到的曹薰鉉的棋「業餘」的成分似乎多了些，下得根本不合棋理，如他和小林光一那盤，明明已有兩塊不安定的棋了，他都不去補，卻又打入小林光一的角中走出第三塊未活淨的棋，並以此為誘餌，讓小林光一費了好幾手去吃這第三塊棋，他卻趁機占別處的便宜，最後終以一又六分之五點取勝。獲得了許多高手夢寐以求的「應氏杯」決賽權，40萬美元高額的冠軍獎其實已經說明了這個決賽權的價值。

對當時的聶衛平來說這一生都非常遺憾的是，他對韓國棋風瞭解的不多，對曹薰鉉瞭解的更不多，他的注意力在很大程度上還停留在中日圍棋擂臺賽的勝負較量裏，他認為還是日本棋手居於世界棋壇第一流的位置上。其實第一屆「應氏杯」冠軍的獲得對聶衛平而言是相對最容易的一次，是距離最小的一次，是千載難逢的一次，再往後聶衛平雖然也多次打進世界圍棋各項比賽中的決賽、半決

賽，但是他離世界冠軍的獲得卻越來越遠了。

「應氏杯」決賽頭兩局，聶衛平和曹薰鉉打成了一比一平，聶衛平還是沒有能及時調整對決賽盲目樂觀的情緒。隨後在杭州進行的第三局決賽，聶衛平又贏了，更加重了韓國棋手實力還不行的印象。

當時國內輿論界也普遍認為「應氏杯」冠軍非聶衛平莫屬。曾有一家報紙調侃地說：曹薰鉉的夫人到杭州的靈隱寺去上香拜佛，她也不想想中國的佛祖怎麼會保佑外國棋手呢？這種心態下，聶衛平遇到了極有韌性，極會算計，別出一格，擅長攻殺並作了充分準備的曹薰鉉結果會怎麼樣——聶衛平以二比三的接近比分被曹薰鉉逆轉勝。

即使如此，圍棋界的中、日棋手們還是不願意接受韓國棋手其實非常厲害的現實，還在那裏輕描淡寫地對待韓國棋手。但是，隨後聶衛平和曹薰鉉的十餘次交鋒中聶衛平僅勝了一盤。不僅如此，曹薰鉉又接連獲得了「東洋證券杯」和「富士通杯」的冠軍，成了世界上第一個「三冠王」。

第四屆「真露杯」中、日、韓三國圍棋擂臺賽的戰場上，曹薰鉉徹底扭轉了包括聶衛平在內中國棋手的以往看法。在這次比賽中，聶衛平和日本的依田紀基相碰時，依田已經連勝了中國的馬曉春等幾員大將，聶衛平非常想再次重現頭幾屆中日圍棋擂臺賽時的輝煌，有關的圍棋評論說道：很久沒有見到聶衛平如此在棋盤上這麼認真和拼命了。

遺憾的是聶衛平在已經大大領先的情況下，後半盤好像不會下棋了一樣，明明知道依田紀基的著法都毫無道

理，明明知道自己可以贏下來，但是就拿依田紀基沒有辦法，眼看著依田一刀刀把聶衛平的地盤一片片地搜刮了去，直到最後一個官子，聶衛平結果輸了不到一個子。這盤棋對聶衛平的信心打擊極大，此後聶衛平就再也沒有在國際棋壇上有什麼如日中天的表現了。

「惡人自有惡人磨」。依田紀基在中國棋手面前出夠了風頭的下一局棋，就遇到了聶衛平並不看好的曹薰鉉，這時的依田在曹薰鉉面前就像進入了前一場時聶衛平的怪圈裏，也像不知道什麼是圍棋了一樣，從始至終就沒有翻過身來，如同一個在老師面前的小學生——規規矩矩站在那裏，聽曹老師嚴厲訓斥。

這盤棋讓中方棋手大開眼界，雖然自己沒有能贏依田紀基，但是，能看看別人怎麼乾脆俐索地把依田紀基贏了，也算出了口惡氣。這時的曹薰鉉不僅不「業餘」了，而是充分顯現出了韓國棋手凌厲攻擊的能力，算路準確、取捨得當、處處佔先、處處得手，殺得依田紀基潰不成軍，毫無招架之功……更讓中方驚歎的是，曹薰鉉的局勢在已經極大地領先之後，也毫不手軟，繼續痛打落了水的依田，這些下法讓所有觀看了這局棋戰的中國棋手們驚呼：啊！原來圍棋還可以這樣下！

從此，在中國還有在日本再沒有人敢小瞧「太極虎」了，這時再回過頭去看平時彬彬有禮的曹薰鉉，發現他的身軀竟然是那麼高大。曹薰鉉平時非常低調的表態，不過是他自己謙虛罷了，也可能是曹薰鉉故意放出的煙霧彈，因為曹薰鉉的盤外招也是非常出名的。

第四屆「真露杯」之前的第五屆東洋證券杯決賽，在

曹薰鉉和依田紀基之間進行，一比一以後，第三局時，精通日語的曹薰鉉不停地用日語嘀嘀咕咕沒完沒了，說自己的棋下的太臭（不好的意思）了，這棋太糟了什麼的，企圖麻痹依田。等形勢剛剛好轉又洋洋得意唱起了日本的「拉網小調」，氣得依田心慌意亂，結果輸了這一盤，賽後依田提出抗議，但韓方裁判說圍棋規則中沒有規定說，棋手不能自言自語。

第四盤，依田沒有辦法只好戴上了副聽身歷聲音樂的大耳機，將耳朵全給捂起來，頭戴耳機下棋前所未聞，觀眾從實況轉播上看到此景紛紛打電話抗議，認為依田一邊聽音樂一邊下棋太不禮貌了，結果鏡頭只好轉到大盤講解上去了，即使偶播實況，也只對著曹薰鉉。曹又心生他策，不停地作鬼臉，出怪樣子，一度索性蹲在椅子上和依田對弈，氣得依田憤憤不已，又敗下陣來。

怎麼評價曹薰鉉呢？他的詭計對初次交鋒的棋手來說確實厲害，但在自己的弟子李昌鎬面前全失靈了，韓國國內絕大部分頭銜均已由他手中挪到了李昌鎬的手裏。但是，畢竟在他的帶領下韓國的圍棋有了飛速的發展和提升，終於三分天下韓占其一，這不能不歸功於曹薰鉉。

用日本紀年方式劃分的話：曹薰鉉、聶衛平、林海峰、小林光一、趙治勳等這些都曾經獨領過棋壇風騷的棋士，都算是昭和時代的元勳了。李昌鎬、常昊等是不可以和他們劃在同一時代的，他們要算作晚輩了。昭和時代光九段棋手就不下好幾十位，昭和之後是平成，平成也已經過去了十幾年，許多老棋手都自動地退出了棋壇爭霸。

跨越了新世紀仍然在國際棋壇上叱吒風雲的只剩下了

碩果僅存的曹薰鉉在代表他那個年齡段的棋手了，每當曹薰鉉在迎戰晚輩棋手時，曹薰鉉都真誠客氣地說，大家都認為應該輸的是我，我也希望是我輸而年輕一代的棋手贏。但就是在 2001 年 12 月 14 日結束的「三星杯」決賽上，中國的常昊在勝了李昌鎬之後進入的決賽，所以被絕大多數人看好，並認為常昊連李昌鎬都贏了難道還勝不了曹薰鉉嗎？結果卻令所有的中國棋迷們失望，曹薰鉉依然挺立著，在近 50 歲的年紀還獲得了「三星杯」圍棋世界冠軍。

歲月是最冷面無情的，無論是天才還是庸才，無論是社會名流還是碌碌無為之輩，大家每到 1 月 1 日以後都長了一歲老了一年，唯有曹薰鉉還在極其嚴酷的棋壇爭戰中兢兢業業地努力著，而且不斷創出輝煌。所以，他被專業的和非專業的圍棋人士們佩服地尊稱為──「圍棋皇帝」。

2001 年第十四屆「富士通」杯曹薰鉉獲得了冠軍，亞軍是比他小至少 20 歲的韓國年輕棋手。2002 年，曹薰鉉以二勝三敗的成績獲得了「LG」杯世界圍棋亞軍。2002 年曹薰鉉率領韓國棋手在亞洲杯圍棋團體賽中獲得了冠軍，曹薰鉉二戰二勝……中國圍棋排第三，因為敗給了臺灣，日本圍棋排第四。韓國人非常為他們擁有曹薰鉉而自豪。

曹薰鉉名局之一

第二屆真露杯三國圍棋擂臺賽

曹薰鉉 九段（白） 依田紀基 九段（黑先）黑貼 3 又 1/4 子

1994 年 1 月 16 日弈於中國北京

依田紀基是 20 世紀 80 年代末 90 年代初日本新冒尖的圍棋領軍人物，大有取代老一代小林光一、加藤正夫等棋手之勢。當年曾經在中日之間的許多比賽裏給我們以重創，一時許多中國棋手以贏依田紀基為快事。現在他已經是日本圍棋界的天皇巨星之一，日本名人等冠軍獲得者。

研究曹薰鉉這盤弈自 20 世紀的棋很是受到了些啟發。一位傑出的棋手是天才統帥和優秀士兵的統一體，計畫謀略、行棋方向、局勢判斷等是棋手統帥那部分的職責，局部的計算、殺氣、手筋、妙手是士兵的功能。光有士兵沒有統帥是烏合之眾；光有統帥沒有士兵是紙糊的巨人。統帥的成長是天才加頓悟加機遇；士兵則主要是訓練出來的，靠的是刻苦。中國現在圍棋水準不如韓國，根據大量對局來看，主要不是差在統帥的那部分，而是兵不行，一到短兵相接往往吃虧的是我們。統帥再英明，士兵槍打得不準，多完善高超的謀略也都要落空，從這個意義上講，做好統帥不難，做個好兵是國家棋手的努力方向。

美國的新軍事理論，已經得到了世界的認可。其基礎卻是美國自己不大宣傳、很低調的精確打擊能力──在指定的時間把適合的炸藥（原子彈也是炸藥）投送到指定地點的能力。

曹薰鉉的精確打擊能力在和依田紀基的這盤棋裏，表現得淋漓盡致，讓許多中國職業棋手大開了眼界，讓世界的圍棋愛好者觀賞到了一盤具有高超藝術水準的名局。

請看第一譜（1—60）：

這盤棋一上來，依田紀基氣勢洶洶，似乎處處得手，例如黑 19 的打入和黑 23 的渡過，黑 37 凌空一鎮就很輕易把白 32 一子吞了進去。但是，善於後發制人的曹薰鉉並不著急，而是在和黑方的周旋中悄悄佈置自己的兵力，如：白 50、52 看起來是搜刮官子，其實是為以後的精確打擊做準備，怕引起依田紀基的警覺才去以收官為掩護。再如，對黑 33 則毫不放鬆，說什麼也不讓它和周圍的黑子聯絡上。白 54 是已經計算好了以後的殺著才和黑 55 進行交換

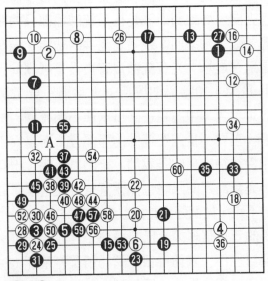

�51 ＝ ㉔

第一譜（1—60）

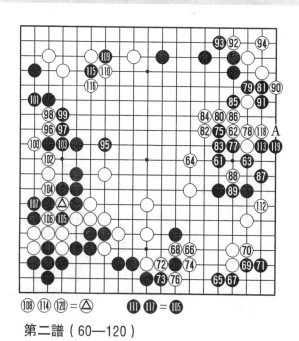

⑩⑭⑳=△　⑪⑰=⑩

第二譜（60—120）

的，否則保留著黑方在 A 位尖出也是很有力量的一著棋。

請看第二譜（60—120）：

黑方開始時的攻勢從黑 65 起被遏止住了，從此雙方出現了戰略上的轉換，黑方的先著之效到此告一段落，白方開始戰略反攻。面對黑 65 想便宜一下的著法，白 66 反刺一手，如果黑棋接上的話——

請看參考圖 1：

黑 1 接，白 2 跨斷，到白 6 為雙方的必然應對，白棋占了便宜。黑方的其他應法還不如這個結果好。所以黑方此下法不成立。

黑 67 只好進角，實空上雖然得了分，但是大局上卻失利，直接的後果就是到白 76 提掉了一黑子，對右邊黑棋潛

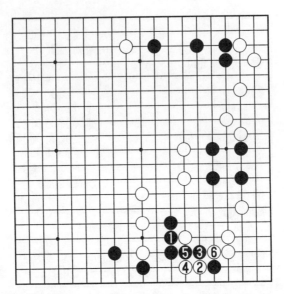

參考圖1

在的威脅更大了。

　　黑79的時候，白80也是在精確計算基礎上進行的反擊，讓黑方有了打劫吃右上角白棋的機會，但是，說什麼也要把右邊上的黑棋留住，是白方深謀遠慮的著想。到黑方走上了黑89以後，黑方在這裏已經花費了9手棋卻依然還沒有完全活乾淨，白方在怎麼打擊這裏的黑棋上，計算得太精確了。

　　說黑95是本局敗著，的確冤枉了黑95，因為此時確實要削弱白方在中腹的勢力了。但是，如果說依田紀基這時就已經看出了白方在左邊上精確打擊的手段，那也是高估了依田紀基。

　　白96在黑方已經又補了黑95一手的情況下仍舊破門而入，一反第一譜時白方處處謙讓的君子之風，讓依田紀

基一定感到巨大的反差，是又氣又吃驚的。到黑107，形成了打劫，黑方如果劫敗那簡直是剜心裂肺般的損失。黑方有沒有更好的應法？

請看參考圖2：

白100扳的時候，黑101走圖中的黑1退，到白24是雙方正常應對，其中，黑13是補A位的中斷點，黑23也是如此。這樣左邊上的黑空可以保住，但是讓白方中腹出現了成空模樣。雖然這個結果也是白方可以滿意的結局，但總比在氣急敗壞之下和白方打劫的結果要好。

白118以後在A位還是先手，否則右邊上的黑棋還是打劫殺，早在白88點的時候，白方就已經把這些邊邊角角的手段都計算清楚了，這種高世界一流棋手一籌的精確計算能力，的確是現在中日兩國一流棋手應該努力學習追趕

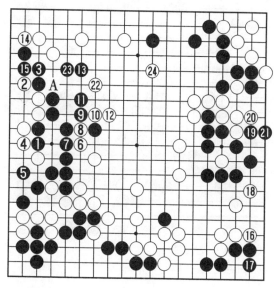

參考圖2

的方面，由此可見，曹薰鉉率先成為世界比賽的全冠王，真是必然的啊！

白120提劫，黑方已經呈現了敗勢。

請看第三譜（121—196）：

就在大家都認為白120已經有了很大的收穫，可以歇口氣然後收兵戰官的時候，白122又出擊了。

在IT行業裏，模擬技術盛行了沒多長時間，就被數位技術代替，那就是更精確了，產生了又快又省又好的結果。如果把曹薰鉉的棋比喻成是數位技術展現的話，而包括依田紀基在內的許多中日棋手還停留在模擬技術階段，這也是在

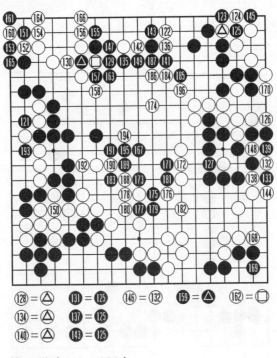

⑫⑧=△	⑬①=⑫⑤	⑭⑥=⑬②	⑮⑨=△	⑯②=▢
⑬④=△	⑬⑦=⑫⑤			
⑭⓪=△	⑭③=⑫⑤			

第三譜（121—196）

曹薰鉉的帶領下，韓國圍棋為什麼領先一大塊的原因。

白122計算得非常精確，這也是曹薰鉉為什麼不收兵的根本原因，「我已經計算好了黑方不行，那為什麼送到嘴的肉還不吃啊！」

以至，黑方對如此的「無理」手都沒有辦法直接應付。

請看參考圖3：

黑1擋下把白子吃掉是黑方的第一想法，也是黑棋最熱切的願望，但是，白2以下進行棄子戰術，是雙方的必然應對，到白14，白方所得甚大，黑方收穫甚小，黑方等於束手就擒。

黑123在忍無可忍的情況下反擊了，但是，依田紀基的反擊早在曹薰鉉的預計之中，到白148又一塊黑棋被殺。

這盤棋到這裏其實已經可以說是結束了。

依田紀基是不怕輸棋的棋手，但是，他不情願輸得很難看，由於這盤棋的結果如此這般的慘，依田在讀秒的時候故意不走棋，那樣，在歷史的記載上就只能是「黑方超時判負」，也算是書面上的體面下場吧。

共196手，黑方超時判負。

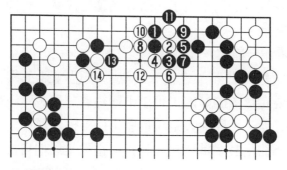

參考圖3

曹薰鉉名局之二

第六屆 LG 杯世界圍棋賽半決賽

曹薰鉉　九段（白）　李昌鎬　九段（黑先）黑貼 3 又 1/4 子

2002 年 1 月 18 日弈於韓國光州

　　在《中國圍棋名手名局賞析》裏，選聶衛平、馬曉春等人的棋譜時，很難選出最近幾年的棋局，看他們輝煌時期的棋譜，需要翻開已經落了許多塵土的老報刊雜誌，粘著口水翻動那一頁頁已經有些發黃變脆的紙張時，想到他們的生辰年月，並不比曹薰鉉老啊，甚至有的比他還年輕，心中會油然生出幾番感慨。

　　曹薰鉉則不然了，就是和比他小許多的世界第一人李昌鎬比賽的時候，也依然犀利無比，也照舊把自己的拿手好戲——逆境時的翻盤術拿出來表演上一番。

　　第六屆 LG 杯世界圍棋賽半決賽，將決定著曹薰鉉是否能把世界大賽的冠軍都得過一次的理想是否能實現。雖然是半決賽，就當時的情況而言，過了李昌鎬這一關就意味著再往後是一馬平川了，所以名為半決賽，實際是決賽的提前開始。

　　請看第一譜（1—56）：

　　曹薰鉉有曹燕子之稱，言其行棋已經到了入化的境地，只要有實際的好處，可以不顧經典怎麼說，不顧棋形好看不好看，不顧前人是否這麼走過，他已經把自己就看作是經典的化身。這種超人的自信當然是以他自己出色的棋藝和比賽成績為基礎，否則就是無知和狂妄了。

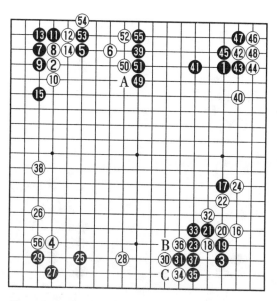

第一譜（1—56）

　　白32、34、36按經典的圍棋理論說──「落子不接近厚勢」。那是明顯的壞棋，但是，我們看到曹薰鉉居然就在黑方的厚勢上走來走去又是什麼道理呢？

　　現在看看右下的黑棋，黑方已經厚得有些呆笨，凝成了一團，而促使黑棋成不發揮狀的，正是剛才那幾個貼上去的白子。雖然黑棋在B位和C位都可以打吃白子，由於黑棋已經很厚實了，這種打吃沒有什麼實際意義。

　　這裏是曹薰鉉用實戰展現了他對圍棋規律更進一步的認識和感悟。

　　白50、52是再次把黑棋變重複的好棋，這時再看黑49就會感覺到它的位置有些尷尬，如果此際在A位顯然更理想。

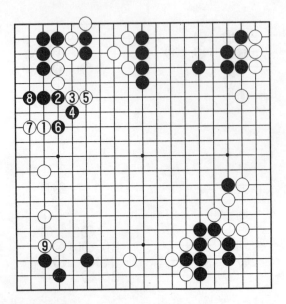

参考圖1

白56 按照程曉流六段的觀點，應該——

請看參考圖1：

白1逼近黑棋是很好的機會，黑2只好如此忍耐，到黑8為雙方必然應對，然後白棋再於9位擋，白子的效率要高於實戰。

請看第二譜（57—114）：

有石佛稱謂的李昌鎬歷來是後發制人的，忍耐多時以後開始了重錘居高臨下敲擊般的反擊。

黑57 以下到黑67 跳出，寥寥數手就整出了白方的一塊孤棋，同時還迫使白64、66、68 連壓三手，讓黑方在左邊擴大實地。

黑71 的反擊也是世界一流水準的體現，初看那麼堅固

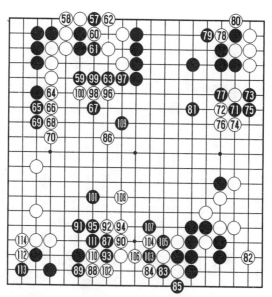

第二譜（57─114）

的白棋，竟然是如此不堪一擊，黑方俘獲了一個白子不說，黑 81 飛出以後，上邊的空馬上擴大了不少。黑方的局勢很快就有了質的好轉。

一般情況下，李昌鎬一旦確立了哪怕一點點的優勢，別人也再休想把他已經放進口袋裏的東西掏出來拿走。他經常是只保持一兩目的優勢到終局。

但是，白 90 的時候，黑 91 局後受到了批評。

請看參考圖 2：

黑 1 長，白 2 時黑 3 還是長，讓白 4 補活，黑 5 刺先手，然後黑 7 圍空，不但實地不損，還消除了後來白棋的有力的衝擊，依然是黑方不錯的局勢。

白方的反擊當然也隨時在醞釀之中，不可能永遠讓黑

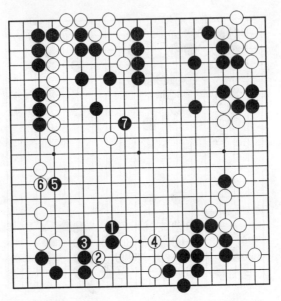

參考圖2

方就這樣的無限期地壓制下去，白96是世界波的妙手，等到白100以後，在黑方看上去很結實的地方硬是釘進了一個楔子，把黑67分割出來，而當初對白棋的攻擊態勢，立刻消失得無影無蹤。這著棋是前面走白86的預謀，可以看出高手高在何處，本以為只是隨便輕吊一手的後面隱藏著很兇狠的衝擊。

黑107和白108的交換，也是黑方不經意中犯下的錯誤，使得以後對左下黑棋的攻擊更加有力度。

白110以下開始對左下的黑棋開始了挑戰，在白114粘以後，白方在攻擊中獲取實地，雙方的勝負開始悄悄地轉化。

請看第三譜（115—180）：

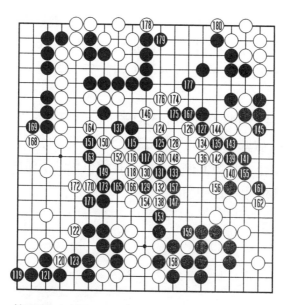

第三譜（115—180）

隨即白 120、122 又是先手迫使黑棋做活的時候收穫實空。然後白 124 直截了當，直插黑方有可能成空的潛在富礦區，由於威脅著要斷白棋，還具有主動進攻的態勢。白方的意圖也很明顯，想迫使黑方走白 146 用單官將中腹的幾個子連回去，在此之際走步單官，那當然是絕對不可以接受的。

另外，需要指出的是，白 124 由於已經破壞了黑方在這一帶圍空的企圖，不可以視為是單官的。

於是雙方在這裏展開了激烈的對攻，黑棋 129、131、133 一方面是治孤一方面也對白 124 等子進行攻擊，白 126、134、136 也是邊治孤邊攻擊黑子。

由於白 124 把黑方準備成空的地方進行了徹底地破

壞，黑 137 看看空實在不夠，只好一方面破白方的空，一方面也想對白 116、118 等子進行反衝鋒。同時，黑 139 還要去圍殲右邊上的三個白子，如此疲於奔命當然難以兩全。

白 140、142 利用棄子先消除了自己的後顧之憂，然後走白 146 徹底地斷了黑棋的歸途。黑 147 自然是徒勞，到白 160 斷下了黑方 6 個子以後，這盤棋也到了尾聲。

共 180 手，白中盤勝。

曹薰鉉名局之三

韓國首屆 KT 杯決賽三番棋第三局

崔哲瀚　四段（白）　曹薰鉉　九段（黑先）黑貼 3 又 1/4 子

2002 年 3 月 10 日弈於韓國漢城

　　一般情況下，高手過招，大的決戰也就一次，不可能在已經死了近 30 個子的情況下，還能反敗為勝。除非，死棋是某方的主動棄子，而棄子求勝是圍棋棋藝最高境界裏的精品。從某種意義上說是可遇不可求的，因為先放棄的一方要冒的風險是後面的計算不能出一點問題，否則，先前丟掉的就是永遠地失去了。

　　崔哲瀚和曹薰鉉都是很善於殺的，當兩個都善於殺的人遇到了一起，他們的棋肯定具有很強觀賞性，如果殺死對手棋的一方不但沒有贏，反而還輸了，那麼就更好看了，自然應該屬於名局的行列。

　　崔哲瀚和曹薰鉉的棋從一上來就開始殺，等到要收官時才發現已經 200 步開外，已經沒有什麼有意義的官子可收了。足見殺得有多激烈，有多兇狠。

　　請看第一譜（1—89）：

　　高手對棋形的感覺都既好又敏感，因為，這時候並沒有其他的依據看誰吃虧了誰佔便宜了，所以如何讓對方的棋形變得難看些，讓自己的棋形變得好看些，就是他們內功外在的表現。

　　白 16 刺就屬於上面所講的，想命令黑棋在 A 位雙一步，然後白棋在 B 位長，白方就可以既補了吃住白 11 一子

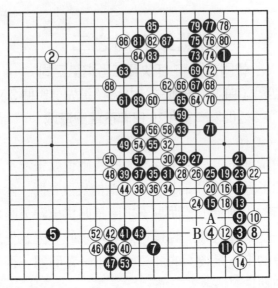

第一譜（1—89）

不塌實的地方，同時又圍了些空，而黑棋在這裏雙一手，是牢固了又牢固，效率降低了。當然，黑棋不可能那麼老實地服從命令，戰鬥從此就接上了火。

白 30 過分，在黑 31 位長也充分可下。對於過分的棋在曹薰鉉眼裏是一絲一毫也容不得的，戰鬥於是向縱深發展。黑 31 斷，到黑 39 長，黑棋走在外面，白棋在裏面，黑方略占上風。

對黑 43，中國年輕職業棋手提出了不同意的觀點。

請看參考圖 1：

黑 1 斷，是棄子取勢的好棋，白 2 非打吃不可，以下為雙方必然應對，黑 19 以後先手封鎖住了白棋以後，黑 21 掛角，黑方布局絕對優勢。

白方除了右下一帶有 60 目空外，在棋盤的其他地方竟

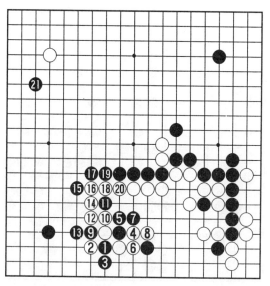

參考圖 1

然只有一個子，而黑方的外勢佈滿了整個棋盤，當然是黑
方的好局了。

再往下的對攻，也是十分的精彩，到黑 89 止，黑方已
經把中腹的 8 個白子團團圍住，當然黑方也付出了把右上
角全部給了白方的慘重代價。

請看第二譜（90─172）：

黑 101、105 在百忙中搶兩手大場，是曹薰鉉如燕子般
輕捷的好手。當然，這是以對局勢高度準確的判斷為基
礎，取捨明快的表現。白棋形勢不太妙了。

戰鬥到了這裏應該說是告一段落了。此時，白 106
長，試問黑方的應手，如果換成不是那麼以戰鬥為快樂的
棋手，可能就採取簡明的下法了。

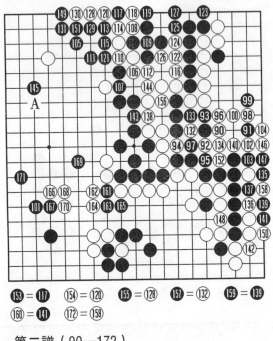

153＝117　154＝120　155＝128　157＝132　159＝139
160＝141　172＝158

第二譜（90—172）

請看參考圖2：

黑1斷，是簡明取得優勢的下法，白2打，黑3接上，黑方牢牢把10個白方棋筋吃住，黑方的形勢相當不錯了。

黑107又挑起了戰鬥。從這步棋看，韓國棋手下自己國內的棋，有更多體驗和探索的意圖，並不是把勝利放在第一位，或者用實戰檢驗下自己的算路，或者看看有沒有新的走法，總之雖然是獎金也不少的比賽，仍舊把對棋道的不懈追求放在重要位置上的。

新的戰鬥的結果，到黑143是雙方共60餘子的兩條大龍進行殺氣，黑方在白144後也跟著收氣的話是黑方後手

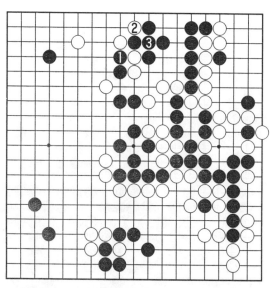

參考圖 2

雙活。但是，讓白棋搶到 A 位的話，黑方將貼不出目。於是，黑 145 脫先搶大場。

白 146 繼續緊氣，白方這時心想，我只要把這麼大的一塊棋吃掉了就肯定是贏了。過於樂觀。

第三波戰鬥以黑 161 的斷為標誌，又開始了，左下角的白棋沒有明確的兩個眼，對曹薰鉉來講，這就是戰鬥的理由。

請看第三譜（172—264）：

面對黑方非置白棋於死地的氣勢，崔哲瀚應對得小心翼翼，他想我已經把右邊的 24 個黑子都吃了，我也可以稍稍收斂些吧，但是，黑方的進攻一著狠過一著，關鍵時刻，崔哲瀚走出了 184 斷的好手，左下角的白棋因而做活了。白方現在的心態是該殺的已經殺死了，自己該活的也

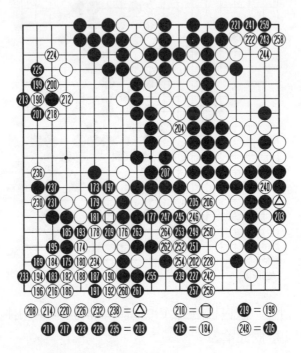

第三譜（172—264）

活了，但是，在左邊上，黑方利用崔哲瀚的這種心理把空
全部占上，算總賬，還是白方的空不夠。由於雙方一直讀
秒下後半盤，戰鬥又激烈的應對不暇，崔哲瀚也連空都沒
有點，以 18 目半的巨大差距輸了這盤決賽。

　　共 264 手，黑勝 18 目半。

雲中泰山李昌鎬

　　有個中國著名圍棋史學家，由於中年早逝，以至和李昌鎬從未謀面。但是，他以自己對圍棋方面的感悟，把李昌鎬稱為「雲中泰山」。那時的李昌鎬遠還沒有像現在被大家認識得那麼清楚，雖然已經暫露頭角，卻也乳臭未乾。泰山，中國有「泰山石敢當」的說法，也有「登泰山而小天下」的說法。雲中的泰山，那意思大約是：不僅雄偉而且莫測。十多年過去了，再回憶起雲中泰山來歷的時候，筆者不由得不感歎這位圍棋史學家的慧眼，他比大家早得多地認清了李昌鎬。

　　世界圍棋界，竟然在不長的時間裏就由中、日、韓三國鼎立變成了韓國一枝獨秀，中、日兩國棋手加在一起，所獲圍棋世界冠軍還沒有韓國李昌鎬一個人的多。中、日兩國在後面大喊大叫「落後了！落後了」。但是，只見與韓國的差距在喊叫中越來越大……

　　截止到 2002 年 5 月李昌鎬已經獲得過 13 個圍棋世界冠軍。在國際比賽中，屢屢將中日名手們一而再再而三地擊倒在地。這不能不讓人們感到吃驚，並深究起所謂「李昌鎬現象」。

　　李昌鎬是罕見的圍棋天才，但是，現如今中日韓三國的超一流棋手中，哪一個又不是被公認的天才呢？這些天才們身上耀眼光芒也曾讓人們驚歎，讓人們炫目，讓無數

棋迷頂禮膜拜。李昌鎬出現後和他們一交手，頓使他們變得渺小起來，普通起來。

對於李昌鎬在圍棋上的傑出成就及為韓國贏得的巨大聲譽，一向出言謹慎喜怒不形於色的韓國人卻毫不掩飾由衷的喜悅，對中日棋界人士道：「不，韓國的圍棋並不厲害，厲害的只是李昌鎬一人。」

那麼，李昌鎬究竟厲害在什麼地方呢？

1992 年 1 月 27 日，第 3 屆東洋證券杯世界圍棋錦標賽第五局決勝局比賽，曾經以 23 歲的最年輕記錄摘取日本圍棋最高頭銜——「名人」的林海峰九段，在棋賽結束後好一陣沉默不語，一言不發。面對五十歲的林海峰九段，十幾歲的少年棋士李昌鎬五段（當時）只是眨著眼睛，靜靜地坐著，雖然獲得了世界冠軍也仍然一動不動，一點點高興和喜悅的表情都沒有，在他的眼裏——這有什麼新鮮的嗎？

這盤棋的序盤階段雙方都很慎重，布局結束時，局勢多少對執黑的林海峰有利。就在這時，李昌鎬的奇著出現了，他的一顆白子非常深入地進入到了異常堅實的黑棋陣勢中了，表面看去好像是業餘棋手走出的一步未經深思的隨手棋。但是，就是這步棋使得決賽局局勢開始了悄悄的轉變。到第 253 手時結束，白棋以 1 目半取勝。

16 歲半的李昌鎬在世界大賽上戰勝了職業圍棋界的巨擘——有「二枚腰」美譽的林海峰九段，成了世界上最年輕的圍棋冠軍，創造了十幾歲便問鼎世界圍棋頂峰的吉尼斯記錄。前面說到的那位圍棋史學大師就是從那步棋感悟李昌鎬的。

另外一個深刻感悟李昌鎬的是一位圍棋業餘水準的日本攝影記者，他曾經驚呼：「太可怕了，李昌鎬。」

攝影記者所注目的是李昌鎬的臉，而不是他的棋。但李昌鎬長得並不出眾：額頭不寬闊，鼻子不挺拔，眼睛常常向下看，不白皙的臉上長有許多青春痘，兩個嘴角向下耷拉著，一副老受委屈的樣子，既沒有吳清源那清秀飄逸的神采，也沒有大國手坂田榮男虎視鷹瞵般的氣勢；既缺乏聶衛平指揮若定的主帥風度，也不具備「宇宙流」武宮正樹的豁達瀟灑……如果說他那永無表情，呆頭木訥的樣子也算是一種風度的話，那麼，這就是人們常常見到的「標準樣」，談不上英俊，也說不上可怕。

第二屆富士通杯賽上，這位元攝影記者拿著照相機好奇地盯在了這國際賽場上的唯一少年棋手前，想拍一張李昌鎬的特寫，其年齡小本身就具有新聞性。當他舉起相機準備抓拍李昌鎬生動的表情時，遲遲按不下快門，因為李的臉一點表情都沒有，間或眼珠一動卻什麼聲色也沒露，當這記者苦心抓拍用了整整三卷膠捲，沖洗出一百多張照片後不禁大吃一驚，一百多張照片全是一副木訥訥、呆若木雞的表情。這位判斷不出李昌鎬的棋藝有何優長的記者，卻憑藉自己的人生經驗說道：「這個孩子幾小時都不動聲色，僅此就已經十分特殊和難得，他將來絕對是最不好對付的棋手。」

《莊子·達生》中有一篇講馴鬥雞的寓言，開始這隻雞「方虛驕而恃氣」（驕傲自大）；經過訓練，「猶疾視而盛氣」；（盛氣凌人）又過了一段時間，「望之似木雞矣，其德全矣」。莊子的意思，一個外在聰慧、強悍、伶

俐、鋒芒畢露的人不是最厲害的角色。相反，目光凝聚於一處，聲色不外現，浮躁妄動收於心，力量凝聚於胸內，看上去呆傻似木雞的，才是真正厲害的人呢！

一次，「東洋證券杯」國際比賽在北京舉行，李昌鎬提前一會兒來到了賽場，找到座位後，端坐在那裏，凝視著空無一子的棋盤，比賽時間到了，對手遲遲沒有出現，他就那樣一動不動的凝坐著，整整等了四十分鐘。

而這段時間裏，已有不少一流高手端著茶杯，搖著紙扇，在對手長考時瀟灑地走到別人的棋盤前看起別人的開局來。就是這些瀟灑的大師們卻無一例外都敗在了呆頭呆腦傻坐著的李昌鎬手下。

李昌鎬 1975 年 7 月 29 日出生在韓國全州一個鐘錶店主的家庭裏。他的圍棋環境很普通，爺爺是他的啟蒙教師，水準很一般。他爸爸是由李昌鎬的圍棋活動才瞭解到一些圍棋基礎知識。

6、7 歲的李昌鎬曾向全州的職業六段棋手田永善學棋，9 歲就獲得了韓國全國兒童冠軍。田永善見李昌鎬堪可造就，將他推薦給了自己的好友曹熏鉉。這對李昌鎬來講是具有決定意義的大事，他能有今天，全賴遇到了一個棋藝上十分出色，人品極佳的老師。

李昌鎬外貌柔弱，面無表情，喜怒不形於色。棋風厚實均衡，基本功紮實，計算精確，各種戰法樣樣精通，他下出的棋很少出錯，常令對手感到無隙可乘，其官子功夫「天下第一」，心理素質極佳，常能在激烈的比賽中自始至終保持極其冷靜的心理，從而使其對手在後半盤常有壓力感，喪失鬥志。

　　對李昌鎬的棋，對手很難找到非常有力的攻擊手段。所以，他是棋手裏的泰山，雄偉高大；他把自己隱藏在雲裏，讓人看不出他都想些什麼；正是這些優點和長處使其在很長的時間裏始終保持著非常好的狀態。

　　李昌鎬保持的圍棋紀錄——最多對局數：1989 年 111局；奪冠年齡最小紀錄：1988 年 13 歲時奪得 KBS 杯；獲得世界冠軍年齡最小紀錄：1992 年獲得東洋證券杯冠軍，17 歲；連勝紀錄：1990 年的 41 連勝；最高勝率：1988 年75 勝 10 負，勝率達 88.23％；年度比賽取勝最多紀錄：1993 年獲得 90 勝；國內外圍棋頭銜擁有最多的紀錄：1993 年，獲得「13 冠王」。至 1998 年 6 月，職業比賽的戰績為：811 勝，209 負，勝率約為 80％。截至 1999 年 5月，他共奪得 88 個國內外賽事的桂冠；參加職業比賽的總成績為 843 勝 218 負；挑戰賽成績為 262 勝 129 負。截至2003 年的統計：李昌鎬對曹薰鉉，179 勝 114 負，勝率63％；對劉昌赫，83 勝 44 負，勝率 65％；對李世石，13勝 12 負，勝率 52％；對趙漢乘，13 勝 1 負（93％）；對安祚永 12 勝 1 負（92％）；對睦鎮碩 13 勝 5 負（72％）……除了對宋泰坤 2 勝 2 負之外，對其他任何一位高手，李昌鎬均勝多負少。在 11 位一流高手之間對戰的總勝負紀錄中，唯有李昌鎬一人的勝率超過了 60％。

　　另據統計，到 2003 年底，李昌鎬共 15 次參加世界棋戰決賽，成績為 12 勝 3 負；3 負，是分別在 1990 年東洋證券杯負於徐奉洙、1999 年春蘭杯負於曹薰鉉、2003 年LG 杯負於李世石，也就是說，李昌鎬從來未在世界大賽決賽中輸給過韓國以外的棋手。

短短七八年間，韓國的圍棋由開始的不堪一擊到現在稱霸世界，各種國際大賽的桂冠十之八九全在韓國人手裏，李昌鎬功不可沒。他不但成了韓國的大明星，也成了無數中國棋迷的崇拜偶像。但在自己的老師面前，他永以學生自居，沒有一點功成名就的明星樣子。

1996年初，第三屆應氏杯圍棋賽在北京舉行。一天棋賽完的早，場內棋迷拿出本子請李昌鎬簽名。他們簇擁在離曹熏鉉棋桌不遠的地方，曹熏鉉也結束了比賽，正和對手進行復盤研究。

面對一雙雙敬佩而渴望的眼睛，李昌鎬的第一個反應是回頭看了看老師，就在李回頭的一瞬間，曹也正好看著這邊舉著本子的人群，曹李二人的目光交匯，曹對李徵詢簽不簽字的目光不置可否，馬上低頭又研究起棋，見此，李昌鎬堅決拒絕了簽名，這年李昌鎬已離開師門近十年──老師依舊是老師。

當有人問李昌鎬對此次比賽的估計和能否奪得冠軍時，李昌鎬竟引用了中國人常用的政治術語「前途是光明的，道路是曲折的」這句話作答。頓使在場中國人對李刮目相看──足見李昌鎬除圍棋外其他方面的修養也不差。

李昌鎬的棋上和為人上都體現出了一種為國而戰的豪氣，緣於此，在李昌鎬功成名就的今天，他還是每天用功達十幾小時，每天鑽研棋譜至深夜，這也是其他棋手無可比擬的。

對於自己的圍棋生活，李昌鎬曾這樣介紹過：「去年（1995年）共下了76盤正式對局……因為都是每方5小時的挑戰賽，所以稍感疲勞。不過比起前幾年一週下三盤

甚至四盤棋要好多了。」

　　一年下了 76 盤正式比賽，其中不少一盤棋要下上兩天，平均每兩三天就一盤，這種比賽密度恐怕不排世界第一也是前列了。職業棋手沒有一定高品質高數量高強度的對局，棋藝難免因荒疏而毀於隨。常見一些文章評論到我國某棋手時說：「某某某、某某沒進入狀態……」一類的話，而像李昌鎬每兩三天就一場正式比賽，他每天都肯定在狀態之中，想出都出不來。

　　也是世界冠軍的劉昌赫某次談到李昌鎬時，以無比欽佩的口氣說：「李昌鎬……無論是坐著、站著、醒著還是睡著，他一心想著的只是圍棋。」

　　生活告訴我們，如果沒有一種思想境界上的昇華，僅僅憑著對圍棋的興趣或是為了實現狹隘的個人之私利，是很難做到像劉昌赫口中的李昌鎬那樣，除棋以外一無所有的程度。相反，只有將興趣、事業和為國家為民族而戰的使命感緊緊結合在一起時，才會如李昌鎬那樣把全身心都投入到所追求的事業上去。

李昌鎬名局之一

第二屆真露杯三國圍棋擂臺賽決勝局

李昌鎬　六段（白）　武宮正樹　九段（黑先）黑貼 2 又 3/4 子

1994 年 2 月 23 日弈於韓國漢城

　　中日圍棋擂臺賽在國際上有了較大反響以後，擂臺賽這個模式已經深入人心，所以在中日圍棋擂臺賽結束以後，韓國人便接荐辦了起來，他們在原來模式基礎上把韓國加了進來，以此為標誌，世界圍棋棋壇由原來的中日兩國雙雄並立變成了中、日、韓三國鼎立的局面。由於此比賽是韓國真露集團公司贊助的，所以命名為「真露杯」，後來又改為「農心辛拉麵杯」等。令中、日兩國圍棋界遺憾的是，中、日、韓三國圍棋擂臺賽已經舉辦了跨世紀的十多年，名字也改了，但總是韓國一枝獨秀，有時那怕韓方只剩下李昌鎬一人在那裏獨撐危局，但是也從來沒有失過手，總是韓國獲得最後的勝利。以至，原本應該懸念迭生的擂臺賽反而成了最沒有懸念的比賽。

　　第二屆「真露杯」三國圍棋擂臺賽 1994 年 1 月中旬開始於北京，下了兩輪以後，2 月下旬移師漢城。2 月 22 日武宮正樹執白棋以 3 目半的結果取勝了韓國副帥曹熏鉉，於是迎來了韓、日的最後的決戰，有意思的是，這個決戰還具有了其他的幾重涵義，武宮正樹是典型洋洋灑灑的圍棋理想主義者，李昌鎬卻是不事聲張的現實主義者，二人是不同棋風、不同國家、不同時代的代表人物，因此這盤棋不論勝負如何都將是歷史的名局。

請看第一譜（1—60）：

用黑棋的武宮正樹是永遠不變的三顆星位，只是這盤棋的第三個星位沒有走右邊上的，而是走在了下邊上的。所以給了李昌鎬走白 6 掛角的機會，當然黑 5 走右邊還是下邊都不影響「宇宙流」的形象，但是自這盤棋以後，武宮正樹似乎在黑 5 的時候就再也沒有先走下邊再走右邊的棋局了。

由於白 10 很早就進了角，對擅長「宇宙流」的武宮正樹來說有正中下懷非常愉快的感覺，所以，黑 23 退回來後，對白 24 的小尖，武宮正樹也就沒有怎麼往心裏去，可以說沒有經過深思熟慮就走下了黑 25、27 扳粘的棋，當時就遭到了在現場直播室裏觀戰的曹薰鉉、徐奉洙的嚴厲批評，他們認為：如果這盤棋輸了，那麼，黑 25、27 就是本

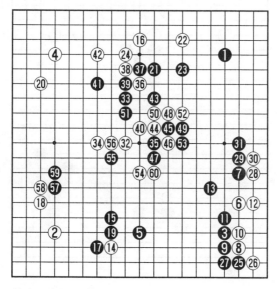

第一譜（1—60）

局敗著。

請看參考圖1：

黑 25 改走圖中的 1 位靠壓，是局後分析的判斷，如此到黑 9 是雙方大體的應對，這個結果明顯優於實戰許多。如果是按這個結果進行的話，那麼，白方的進角就真有可能是失當的下法。

武宮正樹的想法是，黑 25、27 扳粘以後，迫使白方非走白 28、30 兩手不可，於是，黑 29、31 再一次順勢走厚了中腹。武宮正樹的構思，要有一個非常重要的前提條件——白方沒有什麼好辦法來破中腹的黑模樣。事後看，武宮正樹對李昌鎬的破空妙手顯然低估了。

白 32 是早就已經經過武宮正樹考慮過的棋，他冷靜地

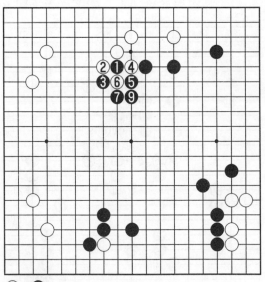

⑧＝❶

參考圖1

在黑 33 位夾攻，順便把上方的缺口堵上。

白 34 退回，是胸有成竹的下法，黑 35 攔也是在李昌鎬預料當中的應對。

接下去，白 36 是本局的勝著，吹響了向黑方大本營進軍的號角。往下直到黑 53 都是武宮正樹極不情願的情況下又不得不如此的應對。黑 51 不補是不行的，讓白 36 逃出來的話，那麼，白方的「宇宙」比黑方的「宇宙」還要寬廣。

到了白 60，黑方上下露出兩個頭，白 52 和白 60 如同兩個箭頭直指黑方全局最大的也是唯一的大空，黑方能兩全嗎？

請看第二譜（61—120）：

黑 61 以下到黑 65 攔阻住了白方的入侵，武宮正樹終

第二譜（61—120）

於松了口氣，從視覺角度看，很容易造成現在黑方優勢的判斷，因為黑方的空是立體狀的，白方都是些邊邊角角，當是細棋局面的時候，黑方樂觀些也就不足為奇，在這種心理作用下，黑69、71兩次錯過了反擊白棋爭取勝利的機會。

白68逆收非常大的官子，從局部來講，李昌鎬沒有什麼錯，但是——

請看參考圖2：

白1（實戰中的白68）時，黑2反擊是難得的機會，由於周圍的黑棋比較厚，白方孤棋勢必陷於苦戰，由此很可能黑方轉敗為勝。

白72、74連跳兩手以後，黑方就逐漸越來越明顯的處於被動和不利地位，白方確定了優勢。

參考圖2

　　白 76 點角，黑 77 應以後，李昌鎬判斷明確了形勢，只要走上白 78 的圍空，就可以把這盤棋贏下來。當然前途光明，並不意味著道路不崎嶇。只是李昌鎬在局部的戰鬥裏不但不比武宮正樹弱，相反更計算的周到嚴密。

　　黑 79 自然不能就這麼著讓白方把左上角大大地圍起來，但是，武宮正樹對如何活角缺乏全面周到的計算。白 80 是殺死黑 79 的妙手。

　　請看參考圖 3：

　　黑 1 雖然是先手，但是，黑 3 再尖的時候，白 4 點是關鍵，黑 5 外扳，白 6 退，由於有前面所講到的白 78，所以黑棋沖不出來，至此角上黑棋全部被殺。

　　黑 81、83 也只好如此占些便宜了事，但是為此失去了寶貴的先手，讓白方 86、88 從容在右上角做活了。

參考圖 3

到此棋盤無形中已經縮小了許多，大的起伏和戰鬥難以再掀起，白114搶上了最後的大官子，這盤棋就由中盤戰鬥轉而開始比官子，那麼以天下官子第一著稱的李昌鎬斷然再難輸棋。況且武宮正樹的官子並不是強項。

請看第三譜（121—211）：

李昌鎬的官子不完全在於他的計算準確，還在於就是到了這個時候，他依然還保持著極旺盛的鬥志，絲絲入扣，滴水不漏等語言都難以概括出李昌鎬的官子的嚴密。

進入本譜，李昌鎬的小妙手比比皆是，像130的跳，192的挖都是看起來很危險，但實際上卻沒有絲毫問題的佔便宜的棋。

共211手下略，白9目半勝。

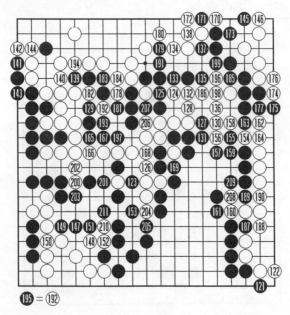

⑲⑤＝⑲②

第三譜（121—211）

李昌鎬名局之二

「東洋證券杯」世界圍棋錦標賽半決賽三盤二勝的第二局

李昌鎬七段（黑先）　趙治勳九段（白）黑貼 2 又 3/4 子

1996 年 1 月 24 日弈於中國北京

　　趙治勳有鬥魂之稱，其作風之頑強，其算路之精深在圍棋界有目共睹，有耳共聞的。這年，他的年齡還不至於影響到水準急速下滑的時候。但是，他在「東洋證券杯」世界圍棋錦標賽半決賽中遇到李昌鎬以後，卻大失水準，是他的水準下降了？還是李昌鎬的水準還沒有被大家充分認識到？從他們的對局看，後者的可能性更大些。

　　由於他們兩人都是世界圍棋名人，所以關於他們二人的情況就不多說了。

　　請看第一譜（1—52）：

　　這年的李昌鎬正如東方剛剛升起的太陽，棋藝卻非常老到，在他那永遠不動聲色的臉上，是看不出他的內心裏是怎麼樣精於計算和謀略的，但是——

　　白 30 以後，左下白方的角部，依然潛藏著種種手段。A 位的夾、B 位的扳都將是很嚴厲的伏擊手段，是黑方走黑 25 的時候就預謀好的，可見李昌鎬用心之深。

　　黑 39 以後，白方感覺自己的實空不大夠了，對黑 27 一子在 C 的打吃明明是一手非常大的棋，白方卻不敢走，怕黑方在 D 位的先手反打，影響下邊上的白棋安全。於是白 40 生硬的靠進來，尋求機會。

　　但是，到黑 51 長出來以後，白 52 不得不接上，而白

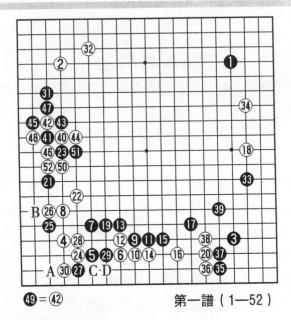

第一譜（1—52）

49＝42

40、44 兩子非常尷尬。

請看第二譜（53—100）：

黑 53 拐到黑 57 接上，黑方雖然所占的便宜不大，但是讓白方老老實實在 56、58 二路渡過，黑方如此欺負白方，心情肯定不錯。

黑 59 以後，雙方在中腹展開了激烈的亂戰。黑 81 是亂戰中的妙手，竟使得三個白子不好活動。

白 100 長出來，向黑方下了戰書，準備不是你死就是我活，成為力量與力量的較量，因為現在白方也把下邊上的黑方孤棋斷掉了。看看到底是誰計算得更準確一些。

請看第三譜（101—153）：

大部分棋局，等到第三譜的時侯，勝負已經大體分出來了，高潮已經過去。而這盤棋卻不同，高潮卻在此時剛剛拉開幕布。

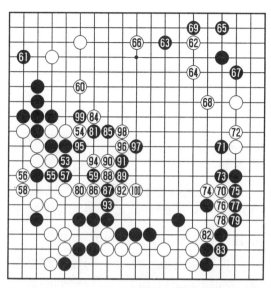

第二譜（53—100）

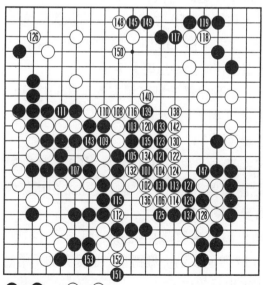

⑭ = ⑩　　⑭ = ⑬

⑭ = ⑩

第三譜（101—153）

黑 101 果斷應戰，從後來的進程來看，李昌鎬計算得更深遠周到些。等到黑 109 斷下了三個白子以後，對攻的棋變為一方逃孤一方窮追不捨的情況。

黑 113 又是實戰中走出的手筋，白 114 非走不可，否則對黑方將沒有了一點反擊的餘地，但是黑 115 打吃是走 113 的目的，白 112 一子被吃住了，黑方又巧妙地逃脫了白方的再次攻擊。

白 132 以下，只好用打劫來脫逃，已經是敗相的顯露，到白 140 強行把中腹外勢構築起來，這樣也把右邊上的薄弱白棋救應好了，作戰好像是成功的。

但是，即使是以善於治孤著稱的趙治勳也沒有料到，打劫只是黑方的幌子，黑 147 把白棋和外面的聯絡切斷才是目的。黑 149 退的時候，白方由於不得不拼命尋求實空上的平衡，只好在 150 位補一手，周圍都部署了以後，黑 151 痛下了殺手，白 152 頂，黑 153 虎，白棋已經不能全身而退，這盤棋的高潮這時到來了。

由於趙治勳已經看到了黑方的全部的打算和計畫，自己沒有應對的手段，遂投子認輸。

請看參考圖1：

假定接下去，白1打，黑2，白3必然應對，黑4點妙手，到黑10長，以後裏面是刀把五，白棋無條件被殺。

請看參考圖2：

假如白棋不走實戰中的頂，而走圖中1位扳，黑2沖，到黑12渡過成為金雞獨立，是雙方的正常應對，白方被吃一半，也是輸棋。

共 153 手，黑中盤勝。

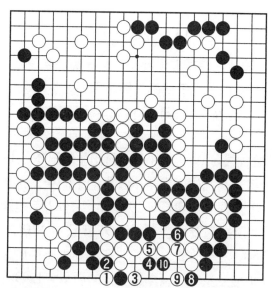

參考圖 1

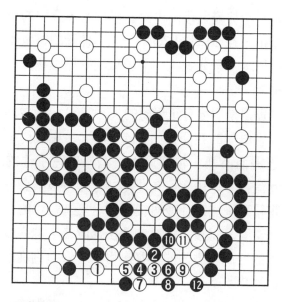

參考圖 2

李昌鎬名局之三

第二屆「三星杯」世界圍棋錦標賽決勝第三局

小林覺九段（白）　李昌鎬九段（黑先）黑貼 2 又 3/4 子

1997 年 11 月 28 日弈於韓國漢城

　　小林覺九段，1959 年 4 月 5 日出生於日本，1974 年入段，1987 年升為九段。也是木谷實門下的得意弟子。1984 年打入「名人戰」循環圈。1985 年至 1987 年連續三次參加了中日圍棋擂臺賽。曾奪得 1995 年日本 NHK 杯冠軍，並於當年奪得棋聖稱號。此外他在世界大賽中的戰績也不錯，1998 年獲三星杯、東洋證券杯的亞軍，1999 年富士通杯第 3 名，2004 年又在該項賽事中取得第 4。他的棋風穩健、正統。小林覺九段出生於圍棋世家，家中的兄弟姐妹全部下圍棋，在 20 世紀 70 年代，小林覺的姐姐小林千壽就已獲得日本女子「本因坊」冠軍，其兄小林健二也是日本高段棋手。

　　小林覺還是個很有正義感的人，2000 年，曾經在參加中國江蘇省舉辦的春蘭杯比賽的晚宴上，由於對柳時熏天元出言不遜而不滿，憤怒之下將酒瓶砸在了他的頭上致傷，血都流在了地毯上。為此小林覺九段被禁賽一年。對此小林覺絲毫不覺有什麼可後悔的。更為難得的是，小林覺九段被禁賽一年後，一般的看法都認為：他因長時間沒有高水準的對局和激烈的比賽棋可下，恢復到從前的狀態要相當長的時間。

　　但出乎所有人的意料，2001 年 10 月復出後，小林覺

狀態奇佳，自 2002 年 1 月 10 日至 5 月 23 日，竟取得了十五連勝的驚人戰績，他先後戰勝了趙治勳、崔哲瀚等國際著名一流棋手。

現在介紹的這盤名局，是第二屆「三星杯」五盤三勝決賽的第三局，前二局，都是李昌鎬勝。小林覺已經到了退無可退的地步，而李昌鎬想的是如何再贏下這一盤，免得夜長夢多。所以二人爭奪得非常激烈，都下出了很精彩的著法。

請看第一譜（1—45）：

黑方下黑方的，白方走白方的，是這盤棋開局的特點，所以形成了左上黑方雙飛燕以後又點角，而右上方則是白方大行其道的格局。由於前兩局小林覺已經輸了，到了決勝的第三局，小林覺採取了你打你的，我打我的，準

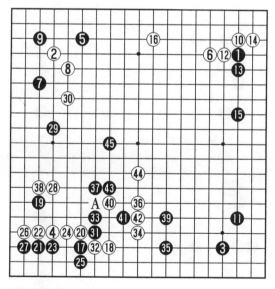

第一譜（1—45）

備先脫離接觸戰，緩緩推進棋局，不讓棋局馬上複雜起來的策略。爭取先贏上一盤，站住了腳再圖後面擴大戰果。

到了左下角，小林覺避免接觸的策略行不通了，其他三個角都避免了接觸，這裏不可能再不發生接觸戰。

黑 17、19、21 等的著法是韓國圍棋佔優勢的地方，他們把以前的老定石下功夫進行了透徹和深入地研討，生出了許多怪著，沒有研究過的人以為是輕車熟路，誰知道，韓國的圍棋高手早就進行了變革改進。到黑 27 立下就是一個典型的範例。

白 28 是小林覺水準的體現，明知道自己有被黑 31 位扳出的缺陷，但是如果不走白 28，馬上大局就要吃虧。

請看參考圖 1：

圖中，白 1 長，毛病倒是沒有了，但黑 2 是明顯好

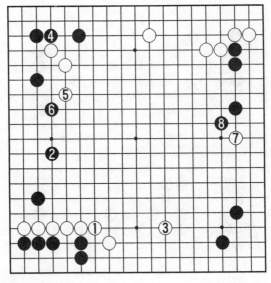

參考圖 1

手，白 3 只好在這邊開拆，左下白方六個子長起的厚勢讓黑方近前來個大飛，的確是說不出的苦澀味道。如圖進展到黑 8，左上白棋孤零零的，顯然是白方主動的局面。

白 40 是接觸戰裏第一個比較嚴重的失著，一般情況下，黑棋總是要老老實實在 A 位接的，但是，李昌鎬的厲害也就在這種大家都認為無可爭議的地方，卻可以獨出心裁地走出好棋來，黑 41 反刺，白 42 非接不可，然後黑 43 壓一手，如此，行棋的效率要比單在 A 位接高出不少。有了黑 43 的壓，白 44 跳的時候，黑 45 就可以高出白棋一路，占了上風。

請看第二譜（46—114）：

白 46 靠下去是先手，給白方帶來了一個扭轉一下行棋

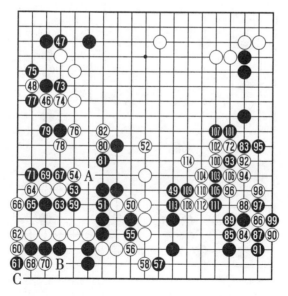

第二譜（46—114）

不順暢的機會。

請看參考圖2：

白方在圖中的1位壓是此時爭取全局主動的第一步，以下到黑6接，是大體正常的下法，然後白7尖沖出擊，黑方左邊上的一子和下方的黑棋同時都將受到攻擊，應該說是白方比較滿意的進行過程，多少挽回了些前面不當所造成的損失。

黑49當然不客氣地圍空了，如果白方在黑方又脫先的情況下再得不到什麼補償的話，那麼，黑方的勝勢就要早早到來了。

到白52，白方發起了總攻擊，在以下的進程中黑方出現了比較嚴重的錯誤，或者也可以說小林覺走出了十分精彩的棋。

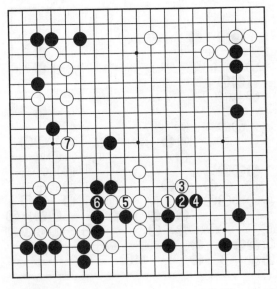

參考圖2

黑 55 是莫名其妙的壞棋，其後果下面再說。

黑 59 是十分嚴重的錯誤，李昌鎬以為白方只有在 63 位老老實實接的應法。

小林覺這時表現出了日本棋聖的風采，白 60、62 的扳粘已經讓黑方左下角的棋無暇作活。黑 67 如果不走而在 70 位補的話，白方在 A 位長出的話，被攻擊的黑棋十分危險。

白 68 位斷，黑方有打劫活的下法，但是沒有合適的劫材，而前面的黑 55 沖是損失了劫材的壞棋。另外，以後，黑 B 位擋，白需要在 C 位補，然後黑 58 位飛是非常大的官子，白方沒有什麼好的應手，這也是黑 55 之所以受批評的原因。

到黑 71 雙方形成了轉換，左下角的黑棋被吃，外面的黑棋已經變厚了，對此轉換，李昌鎬和小林覺都認為是白方便宜了，復盤時，李昌鎬甚至都認為自己已經稍稍落後。

白 72 對黑空的破壞可以說非常的溫柔，也是白方優勢意識的體現，但也是白方又開始走向失敗的第一步，接下來的白 74、76 也都下得過於鬆軟。對此，程曉流六段曾經評論說：中、日兩國棋手的一個共同心理弱點是——總不願意把棋下得很絕對，總想求穩妥，給自己留下餘地，但是殊不知也給對方留下了餘地。

黑方先對白 72 置之不理，在左邊定了形，白 74、76 都沒有什麼收穫，相反，黑棋的 75、77、79 都不但圍到了實地，還把自己的棋的薄弱處都補上了。於是，黑 83 撲上前來和白方又展開了貼身的肉搏，見此著一落，剛才還表

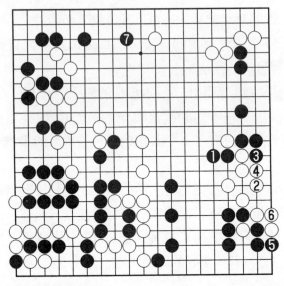

參考圖 3

情輕鬆的小林覺開始陷於苦思，但是，可供選擇的餘地幾乎沒有了，白 84 以下開始苦戰。

白 96 的時候，白方的局勢並沒有什麼多大的轉機，但是李昌鎬卻出現了昏著，黑 97 打吃白子，莫名其妙地開始收官。

請看參考圖 3：

黑 97 應該走圖中的 1 位長，白 2 以下為雙方必然，如此，黑方全局實空領先，主要的右下方的空基本圍了起來。很簡明就獲得了絕對的優勢。

實戰中黑方的下法，到白 114 虎，黑方和參考圖相比，右下的空少了不少，而白棋則沒有什麼損失，黑方雖然還保持著優勢，但是距離被極大地縮小了。

請看第三譜（114—197）：

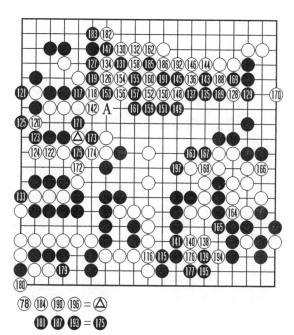

第三譜（114—197）

大家都看過或學習過許多棋書上的經典手筋和妙手，但是等一實戰的時候發現很少有用上的時候，因為在實戰中，雙方都處處小心謹慎，如此，自然有許多的妙手都被避免在萌芽狀態中了，但是今天這盤棋則不然，李昌鎬下出了非常經典的一連串的手筋。

黑 131 斷是預先埋下的伏兵。然後黑 145 的打吃是誘敵上套的好棋，黑 147 故意留下了 148 位斷的破綻，等著白方上鈎，同時也為自己後面的計畫實施做好了最充分的準備。

白 148 到底受不住誘惑，當然也是因為沒有料到李昌鎬的妙手是那麼的陰險。然後，白方踏上了最後的不歸

路。從黑 149 開始，白方已經沒有什麼可以終止或放棄的機會了，到黑 161 止，完全是李昌鎬妙手在操控著進程，黑方在中腹形成了強大的外勢，而白方圍到的空。或者說是李昌鎬故意棄給他的空並沒有多少。

黑方借助厚勢，黑 163 靠，開始邊攻擊邊圍空，確定了不可動搖的勝勢。

白 170 搶到的是盤面上最大的先手 8 目，但是黑 171 更加的兇狠，白 172 是最頑強的抵抗，其他的任何下法都擋不住黑棋從 A 位把那子拉出來，如此，左邊的整個白棋都將不活。

黑 173 打吃，白 174 利用打劫來掙扎，但是，在一切都早早計畫好了的李昌鎬面前，哪可能出現臨時性的翻盤情況呢？

到黑 197，白棋看看實在是沒有什麼可以抵抗下去的理由了。

李昌鎬不愧是名手，這盤棋雖然也有許多錯誤的著法，但是仍無愧於名人下出的名局。

共 197 手，黑中盤勝。

業餘棋手的榜樣──劉昌赫

　　在前幾年棋壇上曾經熱鬧過這麼件事──評選誰是世界圍棋高手。起因是有的棋手得了世界圍棋冠軍，但是沒有讓大家服氣，沒得上冠軍的卻又將冠軍屢屢殺敗，以至引起許多新聞單位和權威人士發表評選式的談話，來評選誰是目前棋壇上的最強者。

　　最早接觸這個話題的是日本的《棋道》雜誌，它把連續幾年，全年以下棋收入列出了排行榜的前 6 名收入最高者，列為超一流棋士，意為：這六人之間水準難分伯仲，只是運氣好壞不同，收入多少才有了差別，而棋藝則都是「超一流」。因為中、日、韓三國的經濟情況不一樣，這個統計和圍棋水準根本掛不上鉤，所以他們選出的前 6 名自然都是日本棋手。

　　此後，中方聶衛平、韓方曹薰鉉都提出了自己的見解，列出了他們心目中的高手。經過新聞界和圍棋界多次筆墨官司，比較認可的是如下名單：中國是聶衛平、馬曉春；韓國是曹薰鉉、李昌鎬、劉昌赫；日本是小林光一、趙治勳、大竹英雄等。

　　這是劉昌赫已經得到了全世界圍棋愛好者肯定的證明。目前全世界的專業圍棋運動員大約在千人左右。在這千人之中「純」業餘棋手出身的唯有劉昌赫一個人。世界級的頂尖高手中，大多師從名門，算來算去也唯有劉昌赫

學棋階段沒有經過名師系統指點。

如將中日韓三國中的超一流棋手的入段年齡作個大概統計：這裏，入段年齡最小的是曹薰鉉（10歲入段）、趙治勳（11歲入段），平均年齡不超過13歲。18歲時的趙治勳、林海峰就已名滿天下，而劉昌赫這年年初尚在打「第六屆世界業餘選手權戰」。但是，即使在業餘比賽中他也不占上風。這一屆的冠軍是中國的王群，亞軍才是劉昌赫。在報名參賽的身份說明上，劉昌赫的身份是高中學生。在這屆比賽中，劉昌赫除敗給了王群外其餘全勝，其中包括年已57歲的日本業餘老將平田博則。

但在關於此次比賽的回顧報導中，無論新聞界還是專業圍棋界都沒有任何人注意到劉昌赫，顯然都沒有看出他後來會成為世界級頂尖圍棋明星。反倒是平田博則，到底棋齡長閱歷廣，在敗給了劉昌赫後，對劉作出了這樣的評價：劉君的棋蘊藏深遠，後世不可限量，只是目前還未出頭。中國的王群拿冠軍，事先已被各國棋界人士看好。從前五屆的冠軍得主分別是：聶衛平、今村文明（日）、邵震中、曹大元，馬曉春等來看，中國對此項比賽頗為重視，志在必得，派出的棋手肯定有奪冠實力。

王群，1973年就入選國家圍棋集訓隊，從嚴格意義上講應算是參加專業訓練了。1982年定為五段，1986年（即拿了冠軍之後的第二年）即宣佈成為專業棋手並升為八段。

而劉昌赫在這一年尚未入段，和王群相比明顯有不小的差距。以他所勝的平田博則而論，平田博則在1965年前後雖勝過陳祖德、吳淞笙等人，但陳、吳那時和日本的一

流九段差距尚在先二之間，那時的平田才三十出頭正是棋藝水準的巔峰期，以此來做個十分粗糙的類推，劉昌赫也確確實實不過專業一、二段的水準，當然沒有人會在這時看好他。

劉昌赫的大致履歷如下：1966 年 4 月 25 日出生。1984 年入段，1985 年升為二段，1986 年三段，1990 年四段，1991 年五段，1995 年六段，1996 年由韓國棋院特批為九段，與其同時特批的還有李昌鎬。

但是，劉昌赫走上九段棋手的路比李昌鎬要艱難崎嶇多了。他先是跟其父親學會了下圍棋，但也就是比入門的水準稍高些。他母親見他父親教不了他以後，便擔負起了輔導他學棋的重擔，他母親並不會下，只是為他從四處找來許多棋譜讓劉昌赫一盤盤的背記，就是用這種笨辦法，9 歲時（1975 年），劉昌赫第一次參加全國少年圍棋比賽就奪取了冠軍。

劉昌赫的學棋基本上屬於「內心獨省式」，這方法很可以對今後培養圍棋人才提供某種啟發。以劉昌赫的學棋方法推而廣之，木谷實道場中木谷至多只和弟子們下一盤棋，大部分時間是督促弟子們自學，曹薰鉉教了李昌鎬七年棋，據說只下過五盤，平均一年不到一盤，李昌鎬也主要靠內心的獨省來加深對圍棋規律的認識和理解。應該從某種程度上確定的是，這種內心獨省式的學習大概只適合於那些在棋藝上有特殊才華的人。

1979 年，13 歲的劉昌赫在當年舉行的第六屆「鶴初杯」全國業餘圍棋大賽上擊敗了許多成年業餘棋手而獲得了全國冠軍。即使如此，他的父母等人仍沒有讓他走職業

棋手的打算，這和韓國當時整個的圍棋大環境有很大關係，當時韓國圍棋遠不像現在這麼熱。作為業餘棋手能拿全國冠軍也算達到頂點可以終結了。極其巧合的是，1979年舉行了第一屆世界業餘圍棋錦標賽，這個比賽的舉行為劉昌赫日後走上職業圍棋之路創造了契機。現為韓國職業八段棋手的林宣根，比劉昌赫大八歲，參加了第一屆世界業餘圍棋錦標賽，當年只得了第 7 名。

1984 年劉昌赫取得了代表韓國參加第六屆世界業餘錦標賽的資格，他對沒能拿上冠軍十分耿耿於懷，他又有了新的奮鬥目標——要成為專業棋士。

世界業餘圍棋賽結束後，劉昌赫回國後馬上就參加了韓國職業棋手的升段賽，同年成為職業初段棋手。假如這次業餘大賽，他沒有屈居在王群之下而成為冠軍的話，說不定他也會認為當了冠軍也不過如此……從而將精力和才華另投他處。

劉昌赫自學為主拿了全國少年冠軍之後，全家從大田市遷回到漢城，他轉入的學校是現在已名揚四海的「漢城沖岩國民學校」，這座以出圍棋人才為名的學校已輸送出劉昌赫和李昌鎬、睦鎮碩（第一次中韓對抗賽中曾戰勝過聶衛平，其時，睦才是二段棋手）等韓國高手。

劉昌赫第一次引起韓國人注目是在 1986 年，韓國《圍棋》雜誌舉辦了一場三位新秀和棋壇老霸主曹薰鉉的「冒險對抗」比賽，這次比賽是讓先下，結果劉昌赫連勝三盤，初露了頭角。

1987 年劉昌赫服了一年兵役自然與棋賽絕緣。但是等到了 1988 年他在韓國「第六屆大王戰中」以 3：1 挑戰獲

勝從而取代曹薰鉉成了「大王」。可是在國際棋壇上還見不到他的蹤影，李昌鎬這年比他的成績更炫目，奪得的冠軍更多，劉昌赫相比之下還算不得是騰飛。

現在人們評論到劉昌赫時，公認劉昌赫的才氣絕不在李昌鎬之下，但是，在 1993 年以前劉昌赫一年好一年壞成績相當不穩定，發揮好了下出的棋出神入化有鬼神莫測之功，其突兀的奇想不能不讓大家拍案稱奇為之感歎；發揮不好時，下出的棋則連業餘水準的人都要驚詫，在他身上集天才和非訓練有素於一身。

這大約和他終究是業餘出身不無關係。但是也正緣於此，他時時下出的無拘無束石破天驚的怪著奇想均成為棋譜上的奇葩而永遠留傳於世，正是「業餘」才不受「專業」的局限，從而在這個藝術與體育的結晶體——圍棋上創造出了燦爛的思想成果。他的這些傑出貢獻與一些自小當院生後一步一腳印當上九段的人相比，後者中的不那麼傑出者一輩子沒下出幾盤有自己獨立思想的棋，劉昌赫的棋無疑更具魅力。

藝術絕不是簡單的模仿和重複就可以達到較高境界的東西，它需要的是靈感的迸發，需要的是沉寂中的創新，當劉昌赫逐漸減少自己身上的「業餘」成分而盡可能保持在高手境界中時，他的一舉成名實在是理所當然的了。

1993 年在第六屆「富土通」杯世界職業棋手錦標賽中分別戰勝石田芳夫、淡路修三等名手，決賽中戰勝了曹薰鉉成為世界冠軍。一舉成名天下聞，從專業初段到拿上世界冠軍，劉昌赫用了 9 年時間，大大的短於韓國的曹薰鉉、徐奉洙，日本的趙治勳、小林光一、武宮正樹、依田

紀基等，也短於中國唯一的冠軍馬曉春、俞斌，唯有李昌鎬和其相仿。

第八屆「富士通」杯比賽，他僅用 69 手就置日本的棋聖小林覺於敗境，其犀利的著法，其大膽的進攻，其精細的計算，其勢如破竹地大獲全勝令所有在場的人驚歎不已。須知這是兩位世界頂尖級的高手的較量，一個是那樣勇不可擋，另一個卻又是如此不堪一擊，使人不禁聯想到當年關雲長的「溫酒斬華雄」。

1996 年劉昌赫分別獲得了「應氏杯」冠軍和「三星火災杯」亞軍，據此在年總收入上幾乎和李昌鎬打了個平手，而李昌鎬則有十幾個冠軍頭銜，也就是說每項冠軍的含金量都不如劉昌赫的。劉昌赫的一飛沖天和叱吒風雲的經歷將給有志研究圍棋的人列出這樣的課題——一個只有「業餘」表現的棋手卻同時具有超群的好成績，「業餘」素質是否也起到了難以述說的好作用呢？

從 1997 年算起，劉昌赫分別又獲得了兩次世界圍棋亞軍，四次世界圍棋冠軍，其中包括在 2002 年戰勝了曹薰鉉以後得到的「LG」冠軍，這年他 36 歲，還有許多的歲月等著他奪取冠軍的，對此，他表示：完全不用著急，反正特別想的時候冠軍就會到手的。何等的豪邁啊！

劉昌赫名局之一

第七屆「富士通杯」世界圍棋錦標賽半決勝

趙治勳九段（白）　劉昌赫六段（黑）黑貼 2 又 3/4 子

1994 年 7 月 2 日弈於日本大阪

　　劉昌赫成為專業棋手時間不長，就開始在國際棋壇上叱吒風雲。在這次的「富士通杯」世界圍棋錦標賽半決賽，他又一次證明了自己的實力，奠定了在國際圍棋舞臺上的地位。

　　由於這次半決賽的對手是日本的棋聖趙治勳，賽前，輿論對劉昌赫並不看好。趙治勳在日本的各大賽事中的傑出表現，讓人們普遍認為，只要趙治勳想贏的棋就都可以贏下來，當趙治勳又一次問鼎世界冠軍的時候，想必他一定是全力以赴的。

　　一個是業餘出身的後起之秀，一個是 6 歲就進了木谷實道場進行專業培訓的超一流棋手，奉獻給大家的當然是一盤名局了。

　　請看第一譜（1—74）：

　　趙治勳在世界圍棋上的名聲，已經使他沒有了任何技術上的秘密可言，所以，當劉昌赫執黑先行的時候，就以先下手搶實空為強了。在左上和左下都放棄了外勢，占了角地。當白 24 擴大左邊模樣的時候，黑 25 索性深深地打了進去，到黑 27 渡過以後，黑方實空顯然領先了。

　　白 30 擋住黑方的出頭，如何破左邊白方的模樣成為劉昌赫第一個要面對的難題。

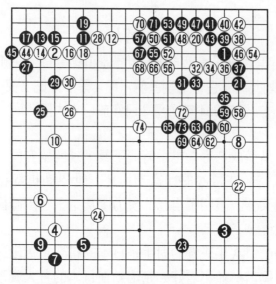

第一譜（1—74）

　　黑 31 是劉昌赫破空的手法，直指白方的大模樣進行壓縮。

　　白 32 當然要反擊，一場激戰就此開始。

　　但是等激戰到白 50 的時候，趙治勳走出了本局的第一個敗著。還是以在黑 51 位長為好，那樣的話，應該還是兩分的局勢。

　　黑 51 挖，到白 54 後手做活，明顯讓黑方占了優勢。

　　白 70 是趙治勳的強手，黑 71 不得不忍讓，否則白方可以在這裏把黑棋封鎖得更嚴實。

　　到白 74，趙治勳苦苦力求縮短差距，繼續經營自己左邊上的大模樣。但是，能守得住嗎？

　　請看第二譜（75—151）：

　　黑方先在上邊壓縮了白方的模樣，然後黑 81 搶了最後

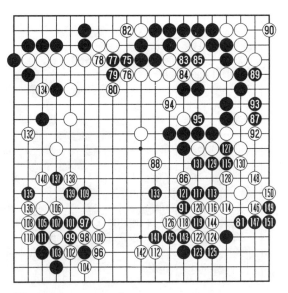

第二譜（75—151）

一個大場，同時對右邊上的白棋進行牽制性的攻擊，劉昌赫的大局意識是很傑出的。

白 82 也是世界一流高手的手法，他並不是直接應對黑 81 的遠攻，卻把黑棋先隔離出一塊孤棋來，利用對方要活棋的時候為自己準備好眼位。這個思路在這盤棋裏表現得比較明顯。

黑 113 是劉昌赫局後深感不滿意的棋，由於這步的過分，給了白方 114 反擊的機會。經過雙方的短兵相搏，白方爭到了白 132 極大的一手棋，雙方的差距縮小了。到黑 151 中盤的戰鬥結束，雖然黑方有所領先，但是已經不可以再犯錯誤。

請看第三譜（152—207）：

進入本譜，勝負的天平在搖擺中晃過來晃過去。先是

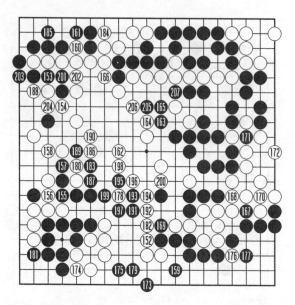

第三譜（152—207）

黑159是錯著，雖然很大但不是最大的棋，白162落下
後，本來根本見不到空的地方，白方竟然要圍空了，黑
159應該在白162附近落子，那樣就是黑方稍稍優勢的
棋。現在，局勢變得勝負不明起來。

　　但是，不知道為什麼，在官子階段基本不出錯的趙治
勳卻走出了足以導致輸棋的大失著——白174。白174應
該在黑175處補一手，這樣的話多少能圍5、6目棋，趙治
勳計算得沒有劉昌赫深入。黑175是趙治勳預想到的一步
棋，他以為自己有應對之策。

　　請看參考圖1：

　　趙治勳準備走白1來對付，黑2時，白3從根上斷。
趙治勳認為如此黑方不行的。

參考圖1

但是，黑 4 以下有非常嚴厲的反擊手段，到白 15 打吃是雙方必然應對，但是黑 16 緊氣以後，白棋被打劫殺。

黑 175 以後，白方的空就更不夠了。

黑 201 時，白方又錯過了導致局勢不明的機會。白 202 隨手，然後白 204 還需要補一步落了後手，讓黑 207 斷下了兩個白子，最後白方才輸 1/4 子。

請看參考圖 2：

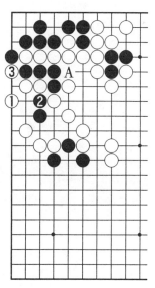

參考圖 2

　　白 1 是收官妙手，黑方只能走白 3 位接上，如果在白
2 位頑強抵抗的話，那麼白 3 拋劫，黑方由於劫材不足，
馬上就會全局崩潰。黑方在 3 位接上的話，白棋等於是先
手，白 204 也可以省去不走，轉而占 207 位，將是白方小
勝利的結局。

　　共 207 手下略，黑勝 1/4 子。

劉昌赫名局之二

第三屆「應氏杯」世界圍棋錦標賽半決勝

依田紀基九段（白） 劉昌赫九段（黑）黑貼 8 點

1996 年 11 月 4 日弈於北京

「應氏杯」是應昌期先生投資設立的大獎賽，由於冠軍獎有 40 萬美元之巨，加上對局時還有巨額的對局費，所以它的獎金是目前世界上最高的。自然，重賞之下更是水準高低的較量了，很可惜的是到目前為止，還沒有一次冠軍是被中國人得到。前二屆的冠軍得主都是韓國人，這第三屆進入決賽的又都是韓國人和日本人。

依田紀基有老虎之稱，曾經在各項比賽裏給中國棋手製造過許許多多的麻煩，是繼趙治勳、小林光一等人之後的日本棋界代表性人物之一，是國際圍棋界響噹噹的棋手。

劉昌赫和依田紀基在決賽的頭兩局下成了 1？1，所以第三局非常關鍵，誰勝了誰問鼎「應氏杯」冠軍的可能性自然就更大些，交戰的雙方都全力以赴。

請看第一譜（1—70）：

劉昌赫無疑是天才型的棋手，所謂天才，就是對許多事物的內在規律有超過常人的理解，自然也就可以下出許多在常人看來是不可理解的棋來。

白 24 扳的時候，黑 25 斷是許多棋手所不看好的棋，因為被白在 26 打一下是認為很虧的，但是劉昌赫卻任由白在 26 位打吃，但是，以後白棋在這裏自然變重，那麼黑

第一譜（1—70）

21、25 的分斷就很有價值了。

　　黑 35 拆一以後，吳清源先生認為，白方此時應該按參考圖 1 的下法行棋。

　　請看參考圖 1：

　　白 1 刺，黑 2 是非接不可的，然後白方在 3 位飛，如此，黑方好不容易走出的右上的厚勢將被壓低了一頭。由於黑在 A 位沖的話，白 B 位擋，黑 C 位斷，白 D 位打，黑的斷不成立，所以白方控制了中腹的要衝，應該是白方不錯的開局。

　　白 38 掛角的時候，黑 39 敏銳地搶佔了制高點，在大勢上占了先機。

　　白 54 是多方面原因造成的。現在去打吃，一個是右上黑方的厚味讓白方總有所顧慮，所以尋求眼位找安全感；

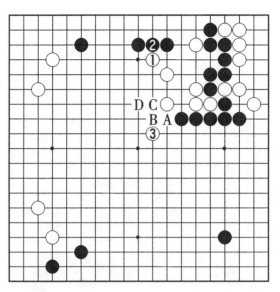

參考圖 1

另外也是本身的官子價值很大；三是定石下法形成了思維定石。

黑 55 又搶到了大勢要點。至此可以判斷黑方的布局比較成功。

請看第二譜（71─145）：

黑 71 果然來進攻，白 72 的劫是非勝不可的，當然也是為了自己的安全。

黑 81 有點太一廂情願了，以為白方還會應一手，白 82、84 以後，劉昌赫的勝負感極其敏銳，已經感覺到自己並不占優，所以，黑棋只好於 85 位強行打入，由此可見高手的「高」是全面的，勝負感並不是圍棋的技術部分，但是同樣對一盤棋的勝負起著很大的作用。

從白 90 以下到 100 認為自己的形勢不錯，開始四處定

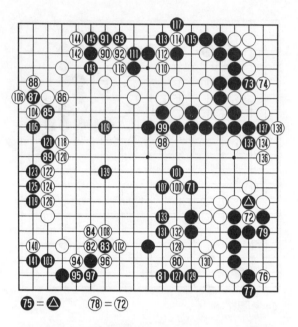

75 = △　　**78** = ⑦②

第二譜（71—145）

型收官，白 100 的目的很明確就是為了吃住黑 83 一子，白方都如願以償。於是白方又開始有點忘乎所以。

　　白 118 開始攻擊棋盤上唯一一塊不安定的黑棋，當黑 119 求安定的時候，白方錯失了實空領先的機會。或者是依田紀基沒有計算出黑方有應對殺棋的辦法？

　　到白 126 雖然形成了中腹的厚勢，但是，厚勢並等於實空，黑 139 一吊，白方的厚勢大大降低了。

　　請看參考圖 2：

　　白 120 應該走參考圖中的白 1 位壓，到白 13，白方在這裏增加了近 10 目，當然是白方的優勢局面了。

　　請看參考圖 3：

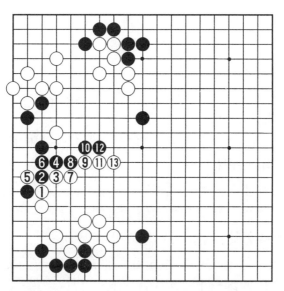

參考圖 2

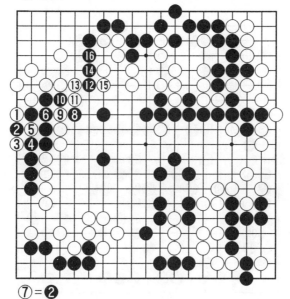

⑦＝❷

參考圖 3

實戰的結果，即使白方走到了 140 位的先手，真的動手來殺黑棋時，也並不成立，如圖：從白 1 到白 7 是白方破眼的好手段，但是黑 8 跳出時，白 9 的強行分斷不成立，後面是雙方必然的應對，到黑 16 接上以後，白方的大龍反而被吃掉了。

黑 139 以後，黑方的優勢已經從混沌中清晰了。

請看第三譜（146—191）：

進入本譜，大的戰鬥沒有了，黑 151 以後，黑方補上了最後的隱患，雙方都知道雖然黑棋佔據了一定的優勢，卻並不意味著就一定能輕鬆地取得。

但是，官子的較量也是在前面所形成的基礎上展開的，黑方巧妙地走上了黑 163、165、171 等著，在原本就

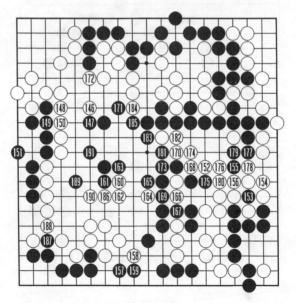

第三譜（146—191）

沒有空的地方圍到了約 10 目棋，反觀左邊上，原來是白棋
攻擊黑棋的戰場，白方理應有所收穫的地方卻看不到什麼
空。那麼自然是黑棋要贏了。

　　劉昌赫贏了這局以後，再接再勵，以 3：1 勝了依田紀
基，當上了「應氏杯」的冠軍，加上以前「富士通杯」的
冠軍，成為世界比賽的雙冠王。

　　共 285 手，191 手以下略，黑勝 5 點。

三段的世界冠軍李世石

　　李世石三段是過去的段位，現在已經成為了九段棋手。但是，大家對於他的印象更深地是，停留在他以三段的資格就獲得了兩項世界冠軍和升段以後又拿了一項世界冠軍上。除了李世石還沒有第二個人在三段的時候就取得了如此卓越的成就。

　　李世石 1995 入段，1998 年二段，1999 年三段，2001年獲第五屆「LG 杯」世界棋王賽亞軍，段位升至七段；2003 年因獲「LG 世界棋王戰」冠軍而直升九段。曾獲第 5屆「博卡斯杯」天元戰冠軍；第 8 屆「倍達王戰」冠軍；2000 年在職業比賽中 32 連勝，榮獲最優秀棋士獎；2002年獲韓國「新人王戰」冠軍、韓國「KTF 杯」冠軍；2002年 19 歲的時候獲第 15 屆「富士通杯」冠軍。

　　李世石 1983 年 3 月 2 日生在韓國全羅南道，今年 21歲，師從韓國權甲龍圍棋道場。他出生於一個圍棋世家，家裏有兄弟姐妹五個，他是最小的。

　　他的父親是個狂熱棋迷，上大學時還專門去學過圍棋，達到了業餘五段的水準。畢業後，他曾經在木浦教過10 多年的中學，由於知識廣博很受學生和家長的歡迎。有一天突發奇想，收拾行李就回到了自己的家鄉飛禽島，當起了地地道道的農民。日子雖然清苦，對圍棋的喜愛卻沒有變。還教孩子學棋。當時還很小的李世石並沒有進入學

圍棋的行列，但是，他很喜歡看。

一天他哥哥在和父親對弈時，哥哥剛把棋子落到盤上，他在旁邊大聲嚷：「不對，不對！」這一嚷使李世石的父親非常吃驚，問他：「你能看懂？」李世石沒有顧上回答，只見他伸手把棋子換到了正確的位置。這麼天才，沒有等人教他就會下圍棋，李世石的父親驚奇過後開始傾全力教李世石下棋。

半年後，李世石就敢出去和島上的人下棋了。一年多後他已是下遍飛禽島無敵手，而且，還得了一個島上的少年比賽冠軍。李世石上小學二年級時，他父親不顧自己的生活有多困難，硬是挪借了一筆錢，把李世石送進了權甲龍道場。

別看李世石是從小地方來的，但是天生什麼都不怕，個性極強，從不輕易認輸，也有人故意捉弄欺負他，甚至惹得他哇哇大哭。那也沒有能磨滅掉李世石不服輸的天性。就是和曹薰鉉、劉昌赫這樣的大國手下讓子棋，他也能把讓三子的約定毀掉，改下讓兩子棋。

和任何項目一樣，要想成為世界一流的圍棋高手，天賦是首要的。

他姐姐李世娜回憶說：「當時我家附近的很多小孩都來父親的道場學棋，在他們當中世石明顯表現出高人一等的天賦，說他的水準一日千里一點都不過分。」

對於李世石的棋才，許多棋手甚至包括很有名望的前輩都不吝嗇讚美的辭彙。數年前，李昌鎬就表示：「他（李世石）戰鬥力出色，棋感和計算力非常好。」曹薰鉉認為：「他（李世石）和我有很多相似之處，這是一個事

實。但從喜歡追求變化的能力上，我覺得我可能還不如他。」睦鎮碩說：「每次和李世石對局的時候，總發現他有新的變化。不知道從什麼時候起他改掉了快速行棋，過於輕率的毛病，現在看來應該把他當作一個可怕的後起之秀來對待。」目前對於李世石行棋快速有一個公正的評價，「不僅快，而且計算精準」。

這樣的天才人物，肯定言語行為都有特立獨行的地方，當然包括他獨創的一些記錄。李昌鎬奪取「東洋證券杯」第一個世界冠軍的時候已經是五段棋手，李世石則是國際比賽最低段位冠軍。所以 1999 年李世石忽然宣佈從此再不參加升段賽，作為他對段位與實力不盡符合的反抗行動。聰明的韓國棋院非常人性化，就在李世石表示不參加升段賽後不久，韓國棋院頒佈了新的升段制，從而避免了一個可能出現的尷尬。

李世石因為奪得了「LG 杯」世界冠軍和韓國「KT杯」亞軍，其段位先是從三段升至六段，接著又從六段升至七段。當然他很快就不用經過升段賽就成為了九段。

回首近十年的圍棋歷史，一個李昌鎬就把世界棋壇封殺了十年，許多天才在李昌鎬的光芒下，只好暗淡下去，在黑暗中時間愈加顯得漫長，可能連李昌鎬自己都覺得棋壇上是否太過寂寞，人們無不期盼新的天才出現，好讓單一李昌鎬的色彩能增加點其他的顏色。第一個使李昌鎬十年封殺受到致命威脅的是李世石。

但是，在職業棋手激烈競爭的天地裏，光靠天賦是永遠不可能成為頂尖水準的，李世石除了圍棋天賦，其堅韌不拔的意志、身處逆境也不服輸的戰鬥精神，在世界職業

棋手你死我活的較量中，這種精神甚至比天賦更是勝利的保證。

2000 年，17 歲的李世石入段 5 年即創下了韓國新聞棋戰 32 連勝，躋身於超一流棋手行列。儘管有時代上的差異，但從棋的內容上看，他的才能堪與圍棋歷史上任何一個天才相媲美。比起聶衛平的大局觀，李昌鎬的勢與地的均衡，李世石的棋藝風格屬於現實派，崇尚戰鬥和計算，不願意把中庸和調和弄在圍棋裏面，贏就贏得漂亮，輸就輸得乾脆，是他到現在還在堅持的信條。

不受已有定石框架和前人理論的制約，走自己想走的棋是他的風格基調。在韓國棋界，李世石被公認為是與曹熏鉉的棋風最為接近的棋手，曹熏鉉的棋感素有一目十行之稱，李世石對勝負關鍵之處則有著近於猛獸般敏銳的感覺。依賴自己年輕氣盛，在棋的鋒芒上更勝曹熏鉉一籌，尤其在判斷子效上，膽大狂放，什麼棋都敢下。

像李世石這樣情緒和棋藝緊密相連的棋手出現連勝和連敗的比率非常高。2002 年李世石取得 32 連勝後，「不敗少年」如燎原烈火般令人望而生畏，但在「LG 杯」被李昌鎬 2 連敗 3 連勝大逆轉後他幾乎銷聲匿跡。同樣，李世石 2003 年 6、7 月再掀起一陣連勝風暴後，頃刻又遭遇 5 連敗，但旋即勇奪「富士通杯」，其後又是一段沉寂。

2003 年升為九段的李世石，終於答應了中國貴州圍棋隊的邀請，前來擔任貴州圍棋甲級隊的主力，但是一上來卻是三連敗，而他的對手還不都是中國圍棋界的頂尖人物。不排除在李世石眼裏，有輕視中國棋手的潛意識，因為他曾奪得過三個世界冠軍，而這些年來中國棋手加起

來，也只拿了三個世界冠軍（不包括快棋賽）。賽前他就放出豪言壯語，在中國的圍甲聯賽裏，「不僅要贏棋，而且要殺大龍似的贏得漂亮!」但是，事與願違，他竟然輸得連自己都有點不好意思起來。對此有記者採訪了他。

記者：以 2003 年第 7 屆「LG 杯」和「富士通杯」2 連霸為標誌，是否覺得自己已經趕超了李昌鎬？

李世石：從目前的棋力水準和綜合戰績來看，李昌鎬仍是世界第一，趕超李昌鎬，還要尚等時日。

記者：儘管您最近的戰績一般，但在今年 6 月的「泰達杯」上，李昌鎬仍認為你是距他最近的追趕者。究竟何時能超過李昌鎬，能提供日程表嗎？

李世石：李昌鎬總有一天會被韓國年輕棋手寫進歷史的，目前韓國有這樣實力的年輕棋手不止我一個。

記者：李昌鎬的性格內向，而您的性格張揚，哪一種性格更能達到棋的最高境界呢！

李世石：現在的李昌鎬就像是人間的一個至高無上的絕頂棋手，他的棋已經日臻化境，我如果依然沿襲他的風格，可能一輩子也無法趕上他，所以只能走另一條路，最大限度地發揮自己特點，希望能以一種張揚、感性的棋擊敗他。

記者：聽說您不太研究日本圍棋，甚至對歷史上有名的高手比如坂田榮男都不瞭解。

李世石：在我初學棋的時候，曹國手和李國手的棋已經很厲害了，我基本上是研究他們的棋進步。可能更多的精力都用在研究現代的圍棋資訊上吧，日本棋很少看，所以對日本一些前輩的棋研究不多。

記者：中國的棋譜研究過嗎？

李世石：中國棋手在世界大賽上表現不很突出，基本上沒有看過。

記者：你對中國圍棋如何看待？

李世石：中國棋手技術很全面，但在比賽中缺少氣勢和霸氣，馬曉春和常昊一度很出色，但現在似乎鋒芒已過。

記者：去年您還說不到中國來下棋，今年為何要加盟中國甲級聯賽？

李世石：我是說奪得世界冠軍之前不會來中國下棋，但現在我已經拿了兩個世界冠軍了。

記者：去年「富士通杯」半決賽擊敗日本名人依田紀基的那局棋，已經處於大劣勢，但後半盤拼得非常兇狠，最終勝了半目，對局時您是怎樣的一種心態呢？

李世石：劣勢之下考慮得不是太多，只想每一步都下出最強手。

記者：前年您對中國彭荃的一局，剛下百手時局面好像並未惡化，您卻奇怪地認輸了，這與您上述劣勢下力求最強的棋風好像不符，當時媒體預測您對主辦方不滿，有說您小看了彭荃，想贏就贏，想輸就輸，當時認輸時又是怎樣一種心態？

李世石：並不像媒體報導的那樣，當時是我連下了幾手自己認為很壞的棋，心情受到影響，覺得棋勢已非，就認輸了，並沒有別的想法。

記者：在圍甲聯賽第四輪中您終於獲勝戰勝了胡耀宇，後面的目標是什麼？

李世石：趕超李昌鎬是永遠的目標。

就像李世石的連勝一樣，他的連敗也是那麼引人注目，但是，他畢竟還年輕，他對圍棋還是一如既往的執著，他在中國圍甲的比賽還沒有結束，所以我們有理由相信他會東山再起。對於李世石的關注相對於中國人來講，似乎可以適可而止，相反，我們真正應該深思的：是誰又要取代李世石？韓國的圍棋天才層出不窮，是什麼樣的環境製造了這些天才？

對於上述問題，已經有人發表了看法，他說：「在韓國，參加國際大賽所有棋手都要經過預選，像李世石這樣的低段位棋手一般連勝 5 局就能登上世戰舞臺，而在我國，一位三段棋手要取得這樣一個名額則要連勝 15 局左右。因此，在這樣的競賽體制下李世石與一流高手的交鋒次數激增，使其在弱冠之年就充斥著『鷹翔千仞，虎步高崗』的霸氣。」

這段話和分析，雖然不完全，但是已經直指問題所在，這是李世石給我們的另外一個最好啟示吧！

李世石名局之一

韓國第七屆「LG 精油杯」決賽第一局

崔明勳　八段（白）　李世石　三段（黑）黑貼 3 又 1/4 子

2002 年 10 月 4 日弈於漢城

　　韓國棋手在他們的本國比賽裏，下出的棋很可能更精彩，從各個世界大賽的成績不難看出，韓國棋手是把國內的比賽視為練兵，真的要贏棋時，他們是在國際比賽裏顯示的才是自己真正的本來面目。

　　那時的他們雖然殺得也很凶，但是絕少出奇制勝，而是像潛伏多時的一隻老虎在萬無一失的時候才出擊，否則就寧可少贏一點也要耐心地等了又等，力求的是如何不出意外地到達勝利的彼岸。

　　在國內的比賽就不同了，他們追求的是境界，所以有許多的突發奇想，有許多的石破天驚妙手，有許多的殺著居然隱藏得是那樣地深，等你看出來的時候，就像天羅地網已經開始收口了。

　　這裏的代表人物是韓國新秀李世石，他還是個三段棋手的時候，就把世界冠軍的獎盃抱在了懷裏，看他的名局真的更多的是拍案驚奇叫絕，而學習他的棋則是第二位的事情了。

　　請看第一譜（1—62）：

　　崔明勳出名要比李世石早得多，所以，當他和李世石交手的時候可能想的是只要穩健一點，等著李世石急躁輕進有失誤的時候抓住了機會一個反擊就可以贏下來了。白

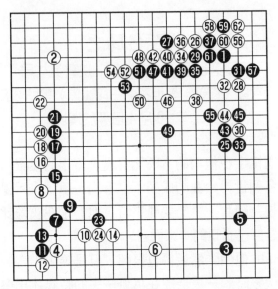

第一譜（1—62）

14 的拆一就是這一想法的體現，但是未免太舒緩了。改在黑 23 位尖是比較積極的下法。

黑 23 先手刺了以後，黑自然就搶到了黑 25 位的絕好大場，黑方布局成功。

白 28 再從這裏掛角是正確的，如果選擇 56 位的點角的話，那麼，黑方的大模樣就太龐大了。

到白 54 形成了白棋占實空，黑方要模樣的格局，雖然黑方形勢不錯，但是，要說勝負的話那還太早。但黑 55 打的時候，白 56 還那麼貪心地去搶實地未免太不顧大局了，或者說，是崔明勳對李世石的強攻手段思維準備不足，以為自己右上的白棋怎麼可能有生死之憂慮呢？局後分析，白 56 是本局的敗著。

請看參考圖1：

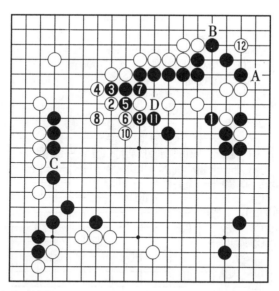

參考圖1

黑1時，白2棄子取勢，以下到黑11為雙方必然的應對，然後白12點角，黑方只能在 A 位擋，白方 B 位扳過。以後，白方的 C 位沖出很大，D 位的粘有餘味。白方可以滿意。

到白62，白方的實空是絕對的領先了，但是，大局呢？

請看第二譜（63—150）：

進入本譜，白方還沉浸在盲目的樂觀之中，認為自己的實空很多，只要處理好幾處孤子就應該贏下此局，於是在白82又犯下了錯誤，斷一手沒有什麼實際的意義，卻失去了在83位先手夾的機會，對以後白棋的死活有很大的影響。

黑85托是活棋妙手，白86虎不得不如此。

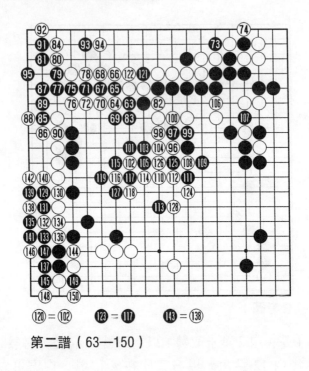

⑫⓪ ＝ ⑩② 　　⑫③ ＝ ⑪⑦ 　　⑭③ ＝ ⑬⑧

第二譜（63—150）

請看參考圖 2：

黑 1 托的時候，白方如果想硬殺黑棋的話，只有在 2
位扳，到黑 7 形成了轉換，但是白棋得不償失。

到黑 127 的時候，白方還在茫然不知道黑棋的刀已經
出鞘，箭已待發，可是話說回來，即使知道了又如何？到
黑 95 的時候，黑方已經想好了怎麼樣攻擊左邊上的白棋
了。看不出對手的殺著隱藏在什麼地方是最可怕的，現在
李世石就是如此的可怕。

黑 129 露出了真面目，動手了，到 150 形成了打劫，
是雙方的最佳下法，白棋只能劫勝，否則多到 17 個子的大
龍一死，這盤棋自然也就降下了帷幕。

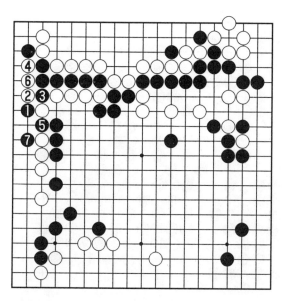

參考圖 2

請看第三譜（151—207）：

在本譜裏就是看黑方怎麼樣把已經贏到手的棋進行完美的結束。

白 162 只好消劫，因為再也沒有合適的劫材了。但是，黑 161 的圍殲絲絲相扣，白棋左奔右突都是徒勞，到黑 207，白棋進行了最頑強、成功的可能性最大的抵抗，但是，李世石計算得太精確了，白方只好認輸。

共 207 手，黑中盤勝。

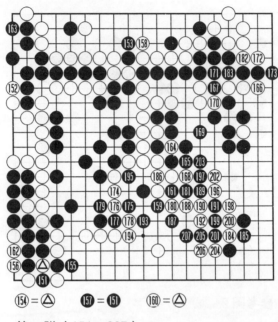

(154) = (△)　(157) = (151)　(160) = (△)

第三譜（151—207）

李世石名局之二

第七屆「LG 杯」世界棋王戰決賽第一局
李昌鎬九段（白）李世石六段（黑）黑貼 3 又 1/4 子
2003 年 2 月 25 日弈於漢城

第七屆「LG 杯」世界棋王戰決賽在兩個韓國棋手之間進行，對許多看熱鬧的人來說，缺少了些懸念。自從李昌鎬佔據了世界棋壇的霸主地位以後，世界圍棋比賽就已經沒有什麼懸念了，不管是何種情況下，基本上都是李昌鎬拿冠軍。前幾年，當有人問李昌鎬：這個世界上有誰最可能從他手裏把冠軍奪去時？李昌鎬就點出了李世石的名字。在這屆決賽中，真的被李昌鎬不幸而言中。李世石以 3：1 戰勝了李昌鎬，獲得了這次比賽的冠軍。更讓棋迷們感歎的是，李世石下出的贏棋絕無拖泥帶水之感，贏得有氣勢、有魄力、有讓李昌鎬都找不著北的狼狽相。長江後浪推前浪，哪怕在浪的面前屹立著的石壁雄關，後浪也要終究超越過去，歷史的規律在哪都是適用的。

請看第一譜（1—40）：

第一譜裏的著法基本上沒有什麼人作過評論，如果說要找出點什麼不足的話，那就是白 28 和黑 29 的交換白方沒有什麼實際的收穫，但是白 28 又不能不走，如果不走的話，黑棋走在白 28 附近，黑方的模樣就太可怕了。

另外，就是白 30、32、38 等三子擺在那裏顯得有點孤單，儘管黑方的實空稍差一些，但是，孤棋被攻擊的利益有多大就成了這盤棋勝負的關鍵。

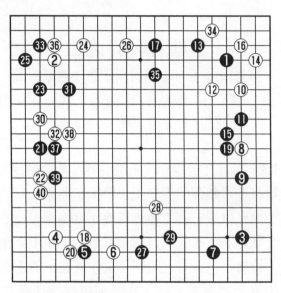

第一譜（1—40）

請看第二譜（41—93）：

　　黑 41 當然要來對孤棋進行攻擊，白 44 在當前情況下
居然置孤棋於不顧，走在左上角上，常昊是如此認為的：
白 44 在不少的棋手看來是緩手，因為被黑 45、47 罩住以
後，白方只能走 46、48 的低位委曲求全。但是，我認為，
李昌鎬是有他的道理的，我也贊同他的道理。

　　請看參考圖 1：

　　白 1、3 跳出以後，黑 2、4 緊追不捨，這時白要在 A
位回補一手，否則白△子危險。然後，黑方可以走 B 位，
白需要在 C 位補，黑 D 位的扳出和 E 位的震都是對白方有
很大威脅的嚴厲著法。

　　白 44 位的擠是想高效率地聲援白方左邊上的三個孤
子。

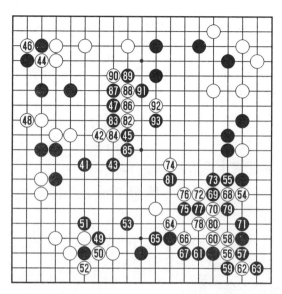

第二譜（41—93）

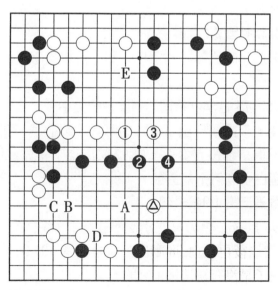

參考圖1

黑 49、51、53 是李世石激情奔放的天才爆發，他傲視全局和對手，在李昌鎬面前就是要把勝負的差距盡可能拉得大大的，用常昊的話說：李世石如果想和李昌鎬磨官子的話反而是取敗之道。

終於李昌鎬認識到了不進入黑方的模樣不行了，但是如何活棋，就是有石佛之稱的李昌鎬也沒有了自信。白 54 和 56 的靠顯露出白方的槍法有點零亂。

李世石卻越戰越勇，黑 55 的長起，57 的夾都是此際的最佳手段。

往下，白方下出了一系列的先手，也表現出了世界第一高手運籌帷幄事先計算周密的特點，但是，白棋的形狀看上去總是不那麼順溜。

白 74 是常昊認定的敗著，常昊認為是李昌鎬看錯了或放錯了地方。

請看參考圖 2：

白 1 是此時比較好的選擇，如此白棋還不至於那麼快就崩潰。

黑 75、77 是李世石掏心剜肺般的強手。

以後，李昌鎬使出了混身的解數，製造了一個又一個的陷阱。但是都沒有奏效。白 92 又出現了誤算。黑 93 以後，四個白子竟然全都丟了。

請看第三譜（94—149）：

黑 93 以後，白方又在別處尋找機會，在有了白 94、96 的準備以後再於白 98 動出，但是等黑 101 後，白棋才看清楚白子是沒有辦法逃出來的。

參考圖 2

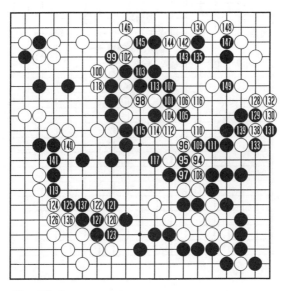

第三譜（94—149）

請看參考圖3：

白1以下是雙方最強的走法，雖然白方可以提子，可以有打吃，但是都無濟於事，到黑10，白子被征吃，崩潰。

白104又頑強地做了最後的努力，但是，李世石這時膽大心細，走了非常巧妙的黑105，把白方的又一個極其兇狠的著法化解了。

黑149是李世石又早早就準備好的手段，把白方的中腹的一塊棋給斷了下來，非常酣暢淋漓地贏下了決賽的第一局。

共149手，黑中盤勝。

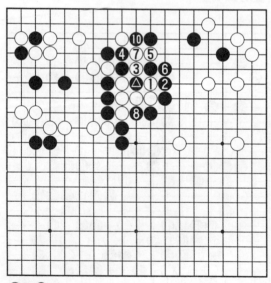

⑨=△

參考圖3

一劍封喉——崔哲瀚

　　韓國的語言也非常傳神，多複雜的感情能用不多的幾個字表達出來，例如，對韓國新銳棋手崔哲瀚，在韓國用「崔毒」稱呼他，只用了兩個字就把崔哲瀚「下棋就像一條可怕的毒蛇」一樣給概括了，更深的意思是說他在很安靜或者看上去不經意的小動作背後，往往隱藏著可怕的殺機，只要一有機會，他就會閃電一般將「毒牙」刺入你的軀體。

　　繼不久前崔哲瀚戴上國手桂冠之後，2004 年 4 月 16 日，崔哲瀚七段又從李昌鎬九段手中奪走棋聖頭銜，和李昌鎬並肩成為了兩分韓國棋壇的第一人。而從其手中頭銜的分量來講，崔哲瀚的天元、棋聖、國手等三個頭銜甚至比李昌鎬手中的王位、名人、「ＬＧ精油杯」等三個頭銜還要重。目前韓國國內七大棋戰中還有一項ＫＢＳ圍棋王頭銜則在宋泰坤手中。如果崔哲瀚在王中王戰中奪得冠軍的話，其國內頭銜的數量將會超過擁有 LG 精油杯、王位和名人三個頭銜的李昌鎬九段。

　　根據韓國太極網站的名譽記者 xoch56 進行統計，韓國職業棋手太極等級分排名前 11 名的韓國職業棋手分別是：

　　（1）李昌鎬 98042 分；（2）崔哲瀚 53881 分；（3）李世石 50527 分；（4）宋泰坤 44506 分；（5）劉昌赫 33641 分；（6）趙漢乘 33053 分；（7）曹薰鉉 32588

分；（8）朴永訓 28980 分；（9）安祚永 26752 分；
（10）元晟溱 22594 分；（11）睦鎮碩 22551 分。

雖然崔哲瀚的等級分比李昌鎬要少接近一半，但是在中國人心中如雷貫耳的曹薰鉉、劉昌赫、睦鎮碩等分別排為 5、7、11 了。由此可見崔哲瀚有多厲害。

說起崔哲瀚不由得會聯想起金庸筆下的西門吹雪，他每次格鬥只把劍揮一次，對手就消失了，這時只見他對著自己的劍尖輕吹一口氣，然後在見不到血的劍鋒上滴下了唯一的一滴雪。崔哲瀚八段、李世石九段都屬於一劍封喉的「攻擊型」棋手，與其說崔哲瀚八段的棋略顯粗糙，以他今年的戰績為例，勝率為 74%。其中，中盤勝 21 局，半目勝僅 1 局。不如說崔哲瀚的棋非常明快，迅雷不及掩耳，所以用不著戰官就決定勝負。李世石情況類似，20 勝 5 負，中盤勝 9 局，半目勝一局也沒有。

崔哲瀚 1985 年 3 月 12 日出生於漢城，7 歲學棋，對棋最初接觸是得益於其父親酷愛圍棋，其父崔德淳先生是業餘 3 段。父親當初教他下棋，是想培養他的業餘愛好，順便給自己找個對手。沒想到崔哲瀚因此走上職業棋手的道路，先是在韓國兩大職業棋手產地之一的權甲龍道場修棋，1997 年以最年少入段紀錄（12 歲）躋身職業行列。

崔哲瀚 10 歲那年，父母帶著他曾經到日本拜會過既是同鄉又是圍棋泰斗的趙治勳，「與趙治勳九段第一次見面，趙九段就說收他做內弟子，之後又去了幾次日本，但崔哲瀚不願意做內弟子，他才 10 歲，不願離開家，還說日本料理不好吃，此事最終作罷。」

在權甲龍道場學習時，崔哲瀚每天習棋 10 小時，現在

除了比賽，一週有三天在研究會裏打內部循環賽，如此付出自然有回報。1997 年崔哲瀚入段，次年便進入了韓國「國手戰」、「新人王戰」的本賽，當時他不過 13 歲。成為韓國棋界一顆正在冉冉升起的新星。2000 年秋，他又入選了第二屆「農心辛杯」三國擂臺賽韓國隊，成為可以代表韓國出戰國際比賽的圍棋高手了。

當時，權甲龍道場的指導老師朴成洙這樣評價崔哲瀚：「崔哲瀚是從讓 25 子開始學棋，但是不過短短 2、3 年達到了 1 級的水準。這實在太驚人了。崔哲瀚下棋時，別人在旁邊叫他都聽不見，我想崔哲瀚成功的秘訣就是異於常人的集中精力的本領。崔哲瀚的長處就是比誰都喜歡圍棋，至於短處，我還沒有發現。」

崔哲瀚的恩師權甲龍八段，在當年李世石沖天的氣勢曾逼迫得連李昌鎬都不得不退避三舍，被李世石當仁不讓地拿走了以前是李昌鎬的韓國棋院最優秀棋士獎後，權甲龍先生並沒有隨大流，也把目光轉移李世石身上，還是和以往一樣關注著崔哲瀚。他給予崔哲瀚的不僅是棋藝方面的知識，還有精神境界方面的人文關懷，他曾公開說：

「世石的才能當然超群，這已經得到證明了。但是我覺得哲瀚的能力一點也不次於他，甚至在集中力、忍耐力等品質方面更強於李世石。雖然哲瀚現在沒有取得什麼特別的成績，我覺得他不久就會爆發出來，等著瞧吧。」

很快，權甲龍八段的預言得到了驗證，就在權甲龍發表了對崔哲瀚前景預言的第二年，崔哲瀚不僅再次成為參加「農心辛杯」比賽的人選，2002 年還打進了韓國最高獎金的「KT 杯」決賽和具有「圍棋皇帝」稱號的曹薰鉉九段

一決雌雄。雖然崔哲瀚 1：2 敗給了曹薰鉉，但是媒體給予他的棋「內容上好於曹薰鉉，特別是第三局崔哲瀚本不應輸的棋」的中肯評價。

第二屆「農心辛杯」讓崔哲瀚三段充任先鋒，是韓國圍棋界多少有點出奇兵的意思，結果，此安排非常成功，崔哲瀚三段首戰勝中國余平六段，當時更多的韓國人認為是 15 歲的崔哲瀚僥倖取勝。再戰，把剛剛榮登日本本因坊、氣勢正盛的王銘琬九段打敗，人們開始發現這孩子有點不凡。三戰，崔哲瀚戰勝了中國的劉菁八段，並獲得一萬美元連勝獎金，以三連勝為韓國贏得了開門紅，更重要的是為一個天才顯露鋒芒奠定了堅不可摧的自信心。

現在被韓國棋界稱為「李昌鎬四世」的崔哲瀚繼續用實力一步步證明著自己的價值。在第三屆「農心辛杯」上又連克中國邵煒剛和日本的小林光一，對於這些出色的戰績，崔哲瀚頗有點視而不見——他說：「我不僅要拿國內的冠軍，我還要拿世界冠軍。」

2004 年 4 月 16 日李昌鎬丟失 11 連霸的棋聖頭銜，有望創下單一棋戰最多連霸的紀錄成為了李昌鎬可能的終生的遺憾。被稱為紀錄製造器的李昌鎬唯一沒有打破的就是曹薰鉉創下的「霸王戰」16 連霸的最多連霸紀錄。輸棋後，李昌鎬並不沮喪，他很平靜地對記者說：「崔哲瀚下得很好，對於是否繼續連霸我不在意。」

李昌鎬的大度並不代表他不看重這個頭銜，他從 1993年擊敗曹薰鉉首奪棋聖以來，先後頂住了曹薰鉉、崔明勳、睦鎮碩、崔圭炳和劉昌赫的輪番挑戰，每次決賽無不嘔心瀝血，卻整整獨霸了 11 年。

2004 年 4 月 16 日的決賽第 4 局，挑戰者崔哲瀚七段執黑 2 目半再勝頭銜保持者李昌鎬九段，從而以總比分 3：1 挑戰成功，成為韓國新棋聖。從來好事都多磨，崔哲瀚也不例外，就在這盤對崔哲瀚來說具有歷史意義勝利的棋裏，不知道要耗費他的多少心血。任何競技比賽都帶有點戰爭的意味，定下了時間、地點是不能隨便更改的，否則違約的一方就要算輸。

但是，就在這盤關鍵棋戰的前一天，崔哲瀚因為到日本參加「富士通杯」賽，吃生魚片時吃壞了肚子，飯後不久就上吐下瀉，一直腹痛難忍兼發高燒。

4 月 13 日從日本回來後就住進漢城漢陽大學醫院，由於腹瀉連水都不讓喝，只是靠打點滴維持身體所需。醫院方面知道還有比賽後，勸他推遲對局。崔哲瀚卻不顧勸阻依然堅持對局，崔哲瀚比賽當日一直鬧肚子，醫院和家裏人拗不過他，醫生只好給他臨時打了含有鎮痛劑的吊針，並囑咐他千萬不能喝水，由於圍棋比賽體力的消耗很大，許多棋手都喜歡多喝些水，崔哲瀚也有此習慣，所以看著別人喝水而自己不能喝是件誘惑和痛苦並存的事情。還由於鬧病經常時不時去衛生間，對局當日崔哲瀚還遲到了 15 分鐘，按照規定遲到了要加倍扣除對局時間，所以還從他的用時裏刨掉了半小時。腸炎、遲到加上對手是不能再輸一盤的捍衛連霸 11 年的棋聖戰「第一人」李昌鎬，這一切都對崔哲瀚很不利。可是，崔哲瀚在這一局裏的表現卻是行雲流水般近乎完美的意境。

於是出現了 4 月 16 日他戰勝了李昌鎬的那一幕。在對局結束後崔哲瀚馬上又返回住進醫院，直到 4 月 18 日早晨

才出院。18日早上回家換了衣裳之後，又直接前往機場飛往中國的上海，參加「應氏杯」賽，並繼續保持著高亢的王者之師姿態，在八強戰中再次戰勝了李昌鎬，向天下證明了挑戰李昌鎬的國手、棋聖成功根本不是偶然。

就是這樣的一位世界一流的高手，對於圍棋和圍棋的勝負，崔哲瀚的認識出奇的簡單，他在回答記者採訪的時候，竟是那麼樣的天真，對話如下：

記者：以後你就要和職業的前輩們下棋，你還會覺得圍棋有意思嗎？

崔：「我覺得圍棋……非常好玩！我星期天也下棋不出去玩，但是也不覺得累。」

記者：你喜歡的棋手是？

崔：「是李昌鎬九段，我想下和他一樣的棋。」

記者：作為職業棋手，你的希望是？

崔：「我想得到傳統的國手頭銜。」

當記者問及他在獲得了許多重要頭銜後的感受時，崔哲瀚回答得很簡短：「獲得頭銜後我更有信心，同時感受到責任感。」

崔哲瀚的心態還是一個純潔得幾乎透明人的心態，在他的眼裏，圍棋就是一種遊戲，所以他在下棋的時候，更多的是一種玩遊戲般的喜悅，也許恰恰是這種想法和意境才跟圍棋的精髓最接近，才能更好地把圍棋裏所包涵的文化和哲理發散出來，贏棋反而容易了。也因為如此，他的棋藝就有了出手快和簡捷的特點，直擊對手的要害，置對手於死地。

崔哲瀚名局

韓國第 47 屆國手戰五番勝負決勝局

崔哲瀚　六段（白）　崔明勳　八段（黑）黑貼 3 又 1/4 子

2004 年 3 月 3 日弈於韓國漢城

　　寫到這盤棋的時候，找的幾盤符合名局要求的棋都是他和李昌鎬的，怎麼選都出不了他和李昌鎬的範圍。因為這盤棋是韓國第 47 屆國手戰五番勝負決勝局，誰贏了這一盤誰將是新一屆的韓國國手。又是繼曹薰鉉、劉昌赫之後第三個在番棋戰裏能戰勝李昌鎬的人。所以，選這盤棋應該說既是重大比賽的關鍵局，又是崔哲瀚的成名之作，應該沒有什麼問題。

　　但是，在下這盤棋之前的幾天，劉昌赫的恩愛夫人突然猝死，誰都沒有料到，包括李昌鎬在內都感到非常突然和震驚，以至有可能影響到李昌鎬的情緒，導致了李昌鎬輸棋，許多人持此觀點。那麼，選這盤棋還能是崔哲瀚的代表作嗎？

　　其實，崔哲瀚在贏這盤棋之前，和李昌鎬下成了 2：2，並且在韓國的棋聖戰決賽裏也領先於李昌鎬，應該說崔哲瀚戰勝李昌鎬有一定的必然性。

　　一般的情況下，人們對老一代頂尖人物總寄託了無限的信任，他們的多次勝利已經給許多人的大腦刻下了深深痕跡，更何況李昌鎬在最近的十年之內「橫掃千軍如捲席」，許多後起之輩在高喊著戰勝李昌鎬的豪言壯語中一個個敗下陣去，更加深了大家對李昌鎬長城永不倒的信

念。但是，「一代新人勝舊人」是永恆的定律，總會有人將真正地戰勝李昌鎬，誰能說這個歷史的重擔不是由崔哲瀚、孔傑等新生代棋手完成的呢？

請看第一譜（1—40）：

這盤棋一上來，崔哲瀚就表現出了積極求戰的態度。從中國古代的好殺，到50年代日本棋手高川格的流水不爭先，再到後來石田芳夫、小林光一的電子電腦算計著的下法，其間也有許多人學習不來的吳清源先生的那種隨機應變，溫柔於外、鋒芒內斂，變化莫測等流派。

到了李世石、崔哲瀚這一代，以曹薰鉉為榜樣把古代的那種不精確的殺棋加進了現代的數位化的技術，演變成了新一代棋風，表面上是回歸以殺定勝負，實質上是否在對圍棋精髓的理解方面又進了一步呢？

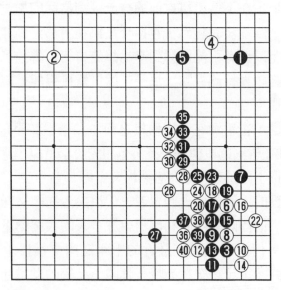

第一譜（1—40）

黑 37 的跨斷是有備而來，而白方的 38 斷，40 的接則有被黑方牽著走的樣子，說李昌鎬不在狀態，這幾步棋是明顯的例證。

請看第二譜（41—120）：

黑 43 長以後，白 44 脫先他投，實在是讓人們不好理解，局後人們研究出了幾十種變化，結果都是白方對黑 43 沒有應手，由此可見李昌鎬的計算能力。別的人對無法應對的黑 43 是在棋盤上演示出來的，而李昌鎬是在腦袋裏一步步計算出來的。

請看參考圖 1：

白 1 飛應該是許多人的第一感，接下來到黑 10 為雙方的必然應對，白棋氣不夠。其他各式各樣的下法還可以列出許多，但是，只要黑方不應錯的話，都是白方失敗。

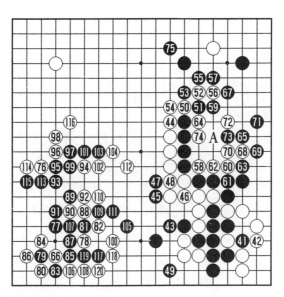

第二譜（41—120）

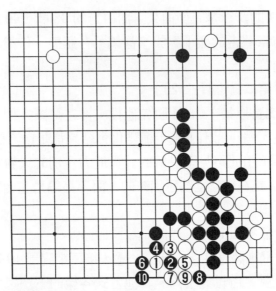

參考圖1

黑 49 飛又加了一刀，徹底把三個白子吃住，確定了優勢局面。

白 60 刺的時候，黑 61 應該在 A 位補棋。但是，接下來白 62 也走錯了，到白 64 吃住四黑子並不大。應該——

請看參考圖 2：

此時白 1 要吃黑四子，黑不會放棄，走黑 2，白 3 雙，黑方如果採取更冒險的下法，是在黑 4 飛，以下為雙方必然應對，到白 15 黑棋被吃，白方扭轉了不利的局勢。黑 4 不飛，採取棄子是正確的，但是，由於黑 61 的接已經錯了，所以應該是白方得利的結果。參考圖裏提出的下法比白方實戰要好許多。

往下，白方的戰略是如何削弱右下方黑棋的外勢，而黑方的戰略是如何發揮右下方外勢的作用，繼續擴大戰

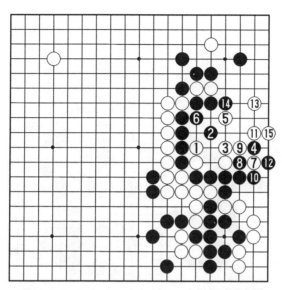

參考圖 2

果。

正是在上述指導思維的支配下，白 78 當然要往右邊飛了。

接下去，黑 83、85、87、89 把左下白棋相互間的聯繫切斷，弄出一塊孤棋來，使自己的外勢有了用武之地。

李昌鎬在比較困難的情況下，要兼顧自己的實地不足，要逃孤，還要爭取在左上圍到更多的實地，的確是勉為其難，但是，到白 120 基本上還都實現了自己的幾個主要目的。

請看第三譜（121—199）：

黑 121 點角，新的決戰又開始了。很遺憾的是，白 130 又犯了錯誤，一向以大局為重的李昌鎬，按韓國棋手局後研究的結果認為，白 130 應該在黑 133 位打吃，拼命

第三譜（121—199）

地擴大左邊上的白方模樣，同時保持著對左邊上的沒有兩個眼的黑方大龍的遠遠攻擊，或者還有轉機。

由於黑 133 的長起，馬上，外勢的強弱對比有了天地之別，白 134 不得不打入到黑方勢力範圍裏去，等白方走164、166 的時候已經是為自己的認輸開始製造條件了，當然也還有一絲的僥倖，黑方應對不當，讓白子活了的話，那就翻盤了，也未可知。黑方沒有應錯，韓國誕生了第九位國手。

共 199 手，黑中盤勝。

崔哲瀚名局片段

2003 年韓國夢聯賽

崔哲瀚　五段（白）　崔明勳　八段（黑）黑貼 3 又 1/4 子

2003 年 12 月 6 日弈於韓國漢城

　　崔哲瀚的殺棋和中國古代的殺棋外表看有相似之處，但是，就像核潛艇和常規潛艇一樣，外表區別也不大。歷史上這種外表相似而實質不同的東西和事物太多太多了。

　　崔哲瀚的殺棋，決不著眼於眼前，他的目光盡可能往遠處超越，盡可能連後面的幾十或者上百手的進程有了大致和基本分析後再決定是怎麼個殺法。

　　現在介紹的就是他和崔明勳的一盤棋，放著 20 個子的大龍不吃，而是把各種可能的不利都消除以後，來個一劍封喉，不再有任何起伏的完勝結局。這是現代圍棋今後會越來越多的現象——爭取完勝。

　　實戰基本圖：

　　黑 1 斷，此時非常簡單的一個結果就是白方在 A 位點，黑 C 位，白 E 位，黑 F 位，白 D 位斷打，絲毫沒有起伏就把黑棋殺死了，20 餘子被吃，應該說白方處於很有利的態勢。

　　但是，假如白走 A 位時，黑走 B 位棄子，中腹的白棋是什麼樣的結果？

　　對此，崔哲瀚走出了非常富有遠見和氣勢磅礴的大殺大砍。

實戰基本圖

請看實戰進行圖：

白 2 為自己的棄子作戰進行必要的準備，黑 3 大約也只能如此，白 4 打吃，往後都是雙方的必然應對，黑 17 接上的時候，白 18 把上下的白棋聯繫在了一起，再沒有了任何後顧之憂。

到白 24 吃住了關鍵的黑子以後，黑方面臨著艱難的選擇，黑方不走黑 25，上面的 30 個黑子被殺，而且諸如緊氣，打劫等等節外生枝的手段連點影都找不到。黑 25 接上，白 26 一手封住了黑棋 18 個子還帶著空的大龍，也就勝利地完成了這盤棋的戰鬥。

崔哲瀚就是這樣殺棋的。

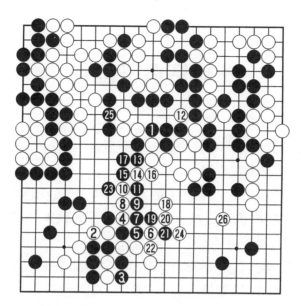

實戰進行圖

生龍活虎王立誠

　　王立誠現在的國籍是日本，籍貫是台灣的臺北。1958年11月7日生在臺灣。

　　王立誠的人生經歷簡單，1971年12歲時到日本定居。拜加納嘉德九段為師學習圍棋，從此就走上了研究圍棋、比賽圍棋、生存倚賴圍棋的道路。

　　1972年入段，1973年升二段，1975年升三段，1976年升四段，1978年升五段，1981年升六段，1982年升七段，1985年升八段，1988年升九段。23歲的時候開始在比賽裏獲得名次：1981年獲第6期新人王戰冠軍。1982年獲得大手合1部優勝。1983年奪得第14屆新銳淘汰賽冠軍。1989年獲第11屆鶴聖戰冠軍。1992年在第五屆富士通杯世界圍棋錦標賽中以半目之差屈居亞軍。1993年重返本因坊戰循環圈，同年獲第14屆鶴聖戰冠軍。1994年獲第一屆阿國姆杯快棋賽冠軍。1995年獲第43屆日本王座戰冠軍。同年獲得第1屆JT杯星座賽冠軍。1997年獲得第44屆NHK杯賽冠軍。1998年奪得第2屆LG杯世界棋王戰冠軍。1998年在第46屆王座戰中再次獲得王座稱號。1999年奪取第21屆鶴聖頭銜。同年衛冕王座成功。2000年奪得第24屆日本棋聖頭銜，在第48屆王座戰中再次衛冕成功，獲得三連霸。同年獲得第2屆春蘭杯賽冠軍。2001年3月在第25屆棋聖戰中以4：2勝趙善津衛冕

棋聖。同年 4 月在第 39 屆十段戰中以 3：2 擊敗小林光一，奪得十段頭銜。

2001 年 6 月獲得第三屆春蘭杯亞軍。2001 年日本棋院《棋週刊》公佈了年度日本棋手獎金收入排行榜，王立誠棋聖 84835670 日元、趙治勳王座 67412400 日元、依田紀基名人 45671690 日元分列前三位。王立誠的年收入比日本收入最高的足球選手中山雅史還要多出 200 萬日元。

和許多的名棋手一樣，王立誠也有個伯樂般的好老師和命運給他的好機會。1970 年，日本加納嘉德九段率日本青少年圍棋隊到臺灣和臺灣的少年圍棋棋手進行對抗比賽。王立誠在對抗賽中表現十分突出。已經不在一線拼搏的加納嘉德九段，很欣賞王立誠的圍棋天分。王立誠的父親對加納先生說：「這個孩子很愛下圍棋，能不能到日本去學棋？」加納先生本來就是個從事圍棋普及工作的高手，當然很樂於收王立誠為徒，並在日本為王立誠申請了獎學金。1971 年，王立誠如願前往日本留學，在日本棋院當院生，吃住在加納嘉德九段老師家裏。

也和許多出名的棋手一樣，刻苦用功是他們成功的共性。剛到日本的王立誠語言不通，為此要克服許多外人難以想像的困難，但是他和吳清源、林海峰、趙治勳等一樣，在思念家鄉和父母的孤獨中，磨練了自己的意志和性格，培養出了能吃苦、有韌性的優良品質。每天用打譜、復盤來安慰自己，滿足自己。

在日本要想成為職業棋士，首先是爭取在每年只有一次的入段比賽裏當上初段棋手。由於王立誠的卓越刻苦，1971 年 3 月到東京，7 月就參加了入段比賽，並成功地成

為了職業初段。就連趙治勳還是在參加了第二次比賽後才當上初段的。他創下了僅當 4 個月的院生就升為初段的驚人記錄。

二十多年過去，1997 年時，王立誠先後獲得當年的富士通杯和亞洲杯戰兩項亞軍，棋手總排名僅次於李昌鎬、小林覺而位列世界第三。只是大陸圍棋愛好者對王立誠這位赫赫有名的臺灣血統的棋手還不熟悉。但是，王立誠自己從未感到滿足，他說：自己尚未取得世界冠軍和棋聖戰等重大比賽的頭銜。

年輕時的王立誠脾氣非常不好，贏棋了才能快樂，一旦輸了，就睡不好吃不香。王立誠求婚時，他妻子只提出了一個條件：不准亂發脾氣。王立誠滿口答應。

隨著結婚成家年齡增長，王立誠真的變了──平時努力訓練，比賽時盡力而為，不考慮太多輸贏勝負。也許勝負世界裏的規律就是如此：當你越是不把勝利當回事情的時候，勝利就偏要迎著你走來，欲速則不達在爭勝負的時候竟然是那麼的不走樣。

1998 年是王立誠棋手生涯中最難忘的一年，3 月，王立誠在韓國參加第二屆 LG 杯世界棋王賽，對手是無人不知道的有「天下第一攻擊手」之稱的劉昌赫九段。也是以攻擊和殺棋著稱，他們之間的棋就像走在鋼絲繩上的決鬥，容不得半點閃失，由於棋子與棋子總處在緊張的膠著狀態，更不許可出現一點點計算上的錯誤。

走一步、十步好棋都不難，就是業餘高手也可以時不時地走出很好的棋來，難的是從始至終都不能有大錯，而一盤棋，落在棋盤上的通常是二、三百個子，但是在高手

頭腦裏計算過的，淘汰掉的棋子就不知道要有多少了，都是不可以出現大錯的，這兩位好攻擊的棋手，每一局都殺得難解難分，下到第四盤時，戰績是二勝二負。但是，在面臨關鍵的第五盤棋的時候，王立誠忽然嚴重耳鳴，第二天幸虧是休戰的日子，王立誠一起床就覺得頭暈眼花、天旋地轉。醫師診斷他得的是突發性難聽症，應該馬上住院治療。由於比賽的嚴酷，時間絲毫不能變動，王立誠不願錯失世界冠軍的機會，忍著耳朵裏面的疼痛和牽連的頭疼，走進了賽場。下第一手棋時頭疼得讓他視線都模糊起來，稍不注意棋盤上交叉點的話，棋子都會不覺中放錯地方，但是，下著下著，王立誠進入到「無心」狀態，病也在不知不覺中痊癒，最後還贏了比賽。

這是王立誠生平第一個世界冠軍。對於吳清源以平常心教導林海峰的典故他早就聽說過，但是，一直沒有深切地體會，現在，他終於透過比賽悟到了什麼叫平常心，從此，王立誠的棋達到了一個新的境界。這種境界讓王立誠開始收穫到更加豐碩的果實。

在日本圍棋界有著很高威望的林海峰對王立誠的評價是：「王立誠是越亂越厲害！」他還說，王立誠的中盤戰鬥力非常強大，而且他捕捉戰機的敏銳在日本棋界中少有人能與之匹敵。

2000 年 1 月 24 日王立誠王座衛冕成功，在王座就位儀式上，85 歲的吳清源大師面對二百多來賓們說：「圍棋界的發展目前已經超越國家的界線。在這裏我想向各位列出 21 世紀將取得卓越成就的四位棋手。首先是李昌鎬，第二是趙治勳……正在大家猜測第三個可能是誰的時候，吳

老說了出來，第三個將是芮乃偉；怎麼會是他，聽眾發出了不大贊同的聲音；清源先生接著宣佈：第四個是王立誠（會場上交頭接耳，半信半疑）。」

在場的人都對關於李昌鎬和趙治勳的預言持贊同的態度，但對吳清源先生的兩位弟子芮乃偉和王立誠則都半信半疑。誰知道，話音未絕於耳，還不到兩個月，芮乃偉竟在韓國國手戰中連勝李昌鎬等各路好手，最後捧得國手頭銜；2000 年 3 月 9 日，王立誠則在日本第 24 屆棋聖戰七番勝負中 4：2 挑戰成功，擊敗趙治勳，其中的一盤棋，挑戰者王立誠王座僅用了 132 手即降服趙治勳棋聖，一舉成為日本棋界第一人。

吳清源先生的遠見卓識再一次被事實所證明，讓當時與會的人們驚歎不已。

王立誠向趙治勳挑戰棋聖戰的七番勝負吸引了日、韓、台灣等各大新聞媒體的關注，尤其是臺北的報紙最熱心，特派記者跟蹤採訪棋聖戰全過程，並在王立誠奪得棋聖頭銜後隨即發表如下報導：

「旅日棋士王立誠在擁有 8 小時的思考時間裏只使用了 5 小時 15 分，顯示出王立誠在從容不迫的情況下且以少見的快速贏得這最關鍵的一盤。……贏得他在 12 歲的年紀赴日本以來的最高榮譽與成就。」

緊跟著，王立誠 2000 年 6 月在南京榮獲第二屆春蘭杯世界冠軍，中國媒體和棋迷不僅對王立誠的棋藝水準非常讚賞，更由於他的所作所為對他的人品評價也非常高。

就是在這屆春蘭杯決賽決勝局的下午，王立誠和馬曉春正緊張地展開對攻，對局室裏除了呼吸聲和棋子落在棋

盤上的聲音外，萬籟俱靜。40 萬美元的巨額獎金和棋手的榮譽共同把空氣都似乎凝結住了，都變得沉重起來，在場的裁判長，記錄員、計時員包括兩位棋手都不想弄出一點點額外的聲音來，怕干擾了兩位世界頂尖高手那纖細的神經傳導，以至出現不應有的失誤。

就在此時，當地一家電視臺的工作人員由於忘了在午休時間安裝電視轉播鏡頭，不得不在比賽正緊張進行的時候，硬著頭皮提出來：要進對局室架設攝影機器。對於這樣的要求，在對局室外值班的中國棋協官員，感到非常為難，不同意吧，春蘭杯的贊助商掏了許多錢，目的就是為了電視轉播，如果不進行實況轉播，錢不是白掏了嗎。同意的話，首屆春蘭杯決賽就曾因一些事情處置不當，引起韓國圍棋代表團的抗議，中國棋協官員不得不道歉。

誰知道，王立誠非常好說話，沒有進行任何刁難，非常大度。當電視工作人員在他身邊工作時，他只是抬起頭，略顯詫異地瞅了他們一眼。隨後，他依然全神貫注在棋上，表情還是那麼安詳，就像什麼事情都沒有發生過一樣。

在春蘭杯的頒獎儀式上，王立誠深情地說：「我深為做一個中國人為榮」，更贏得了在場無數中國人的讚揚。韓國籍棋手柳時薰在日本取得了一些成績後，在某刊物上公開表明：我要稱霸日本棋壇。而王立誠雖然取得的成績遠在柳時薰之上，卻仍然如平時一樣謙遜有禮。

「棋高德也高」，王立誠給人們留下的就是如此印象，但他本人卻寬容地表示：每個棋手的個性都不一樣。他還說：「我不認為棋力的高低與為人有太大的關係，長

棋全靠平時的積累。我平常打譜很少，主要靠更多地下棋來提高。正式的比賽我平均一週一次，比賽多少和成績好壞是成正比的。」

但是，圍棋到了最高的境界以後，不是在比棋藝，而是在比做人了，人格的高下必定要在勝負上有所顯現。可以說，一切可以分出勝負的技藝，到了水準的頂峰後都是在比做人了。

20 世紀 90 年代末期，趙治勳逐個失去手中的各大頭銜之後，日本棋壇出現了群雄並起狀況，7 個頭銜被 6 位棋手瓜分。王立誠衛冕王座和棋聖，王銘琬奪取本因坊，棋界人士普遍認為：王立誠在日本的 7 大棋賽中，先奪取了「棋聖」制高點，然後從「王座」「十段」等開始逐一攻克，最終將以實力統領 21 世紀前段的日本棋壇，是最有希望在趙治勳之後成為日本圍棋第一人的。

王立誠名局之一

第二屆 LG 杯世界棋王戰冠軍決賽決定局

劉昌赫　九段（白）　王立誠　九段（黑）黑貼 3 又 1/4 子

1998 年 3 月 29 日弈於韓國漢城

　　韓國和日本在許多事情上都比較較勁，日本辦了個富士通杯世界圍棋賽，韓國很快就辦了東洋證券杯、三星杯、真露杯等好幾項，大約也是韓國人看明白了，舉辦再多也是肥水不流外人田，大多這些杯賽的獎金最後還都是回到韓國人的腰包裏去，不過是把錢拿出來晃一晃，引得中國和日本的圍棋高手陪韓國棋手們玩一玩，要不只是韓國人自己在那裏比來比去的多沒意思。

　　其實，應氏杯也是想請日本的韓國的棋手來陪中國棋手們訓練提高的，第一屆的時候，共請了 16 個世界一流棋手，屬於華裔的就占了一半，另外的 8 個名額才是日本和韓國的，但是應老先生沒有料到的是，至今一次獎金也沒有到華裔棋手的錢袋裏，枉費了他的一番美意。

　　但是，新近冒出尖的原籍臺灣，日本職業棋手王立誠，在韓國人掏錢的比賽裏大放異彩，成為繼林海峰、馬曉春之後第三個獲得世界冠軍的華裔棋手，並且是在韓國人新推出的「LG」杯世界棋王戰裏，戰勝了有韓國四大天王之稱的劉昌赫以後才把韓國人的獎金掙到手的。

　　請看第一譜（1—66）：

　　黑 21 尖沖，黑 31 的打入都是王立誠最愛下的棋，黑方佔據了左上、右上、右下三個角以後，只要再打入成功

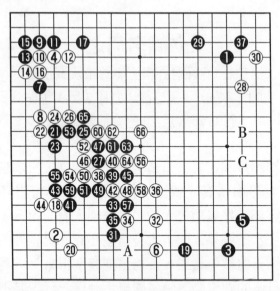

第一譜（1—66）

就應該是盤贏棋，這是王立誠經常使用的行棋策略。

　　當然，黑 31 打入不是單純地破空，還有把白子分隔出來進行攻擊的意圖。這點更需要業餘棋友進行體會。有其他高手指出黑 31 如果下在 A 位徹底地斷絕了白方可以從二線度過的機會就更完美了。

　　通常黑 31 是在白 30 以後於黑 37 位補一手的，如此就可能成為白 B 位，黑 C 位，白 31 位的格局。如果真的成為了這樣的結果，那麼黑 21 到黑 27 的破空行為就有點孤掌難鳴了。所以從實現了自己的戰略企圖上分析的話，應該說到黑 37 以後，是黑方比較主動的局勢。

　　到底是世界第一攻擊手，劉昌赫也感覺到了自己稍稍不利的局勢，白 38 斷然挑起了戰鬥。

　　白方的打擊真的是很突然，剛才還慢條斯理的白方就

像一輛正以低速均勻行駛的汽車突然加大了油門狂奔了起來，黑方多少有點猝不及防的感覺。無奈之中，王立誠走出了黑41碰的強手，頗有點《水滸》裏牛二的作風。但是，到白66，劉昌赫以自己犀利的攻擊，扭轉了剛才的少許不利，而一舉奪得了全局的優勢。

請看第二譜（67—140）：

黑67也是王立誠典型風格的具體體現，先割斷了白棋之間的聯絡再說，可以說正是這步棋奠定了以後的勝利。

老虎都有打盹的時候，中國的老虎如此，韓國的太極虎也如此，黑75壓的時候，白方優勢意識過強的劉昌赫此時溫順得就像隻波斯貓，被人家撓著癢處，毫不掙扎地在

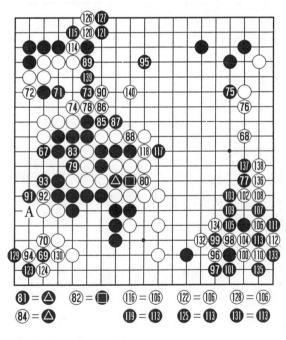

81＝△　82＝■　116＝106　122＝106　128＝106
84＝△　119＝113　125＝113　131＝113

第二譜（67—140）

白76位退了一步。

請看參考圖1：

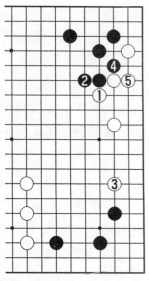

參考圖1

白1扳，黑2長以後，白3緊逼過來才是本來面目的劉昌赫，劉昌赫什麼時候行棋都像大海上的帆船，前行的帆永遠繃得緊緊的，到白5所有右邊上的白子都把效率放大到最高位才是劉昌赫一貫的作風，但是，今天最後的決勝局，卻有些手軟了。

白94當然應該在A位擋，如此才可謂「針鋒相對，寸土必爭」，但是，白方還繼續陶醉在優勢的情緒裏。

請看參考圖2：

白1擋，黑2有活角的手段，但是，這個活棋也許正是善於攻擊的劉昌赫求之不得的，到白9為雙方基本應對，黑方雖然破了白方的空，但是黑方的大龍整體不活，只要在攻擊的過程中白方有機會走上A位打吃的話，左下角的黑棋就還是死棋。白方明顯優勢局面。另外還消除了後來黑方的官子便宜。

由於白76的軟弱，黑77反逼過來以後，白方處理完了別處的棋以後，看看空還是不夠，只好於96位強行打入，如果前面白棋走出了參考圖1的局面，就沒有必要走白96來玩命了。由於白102的妙手，白方在黑方當初的大本營裏來了個打劫活，攻擊獲得了成功，但是在打劫過程

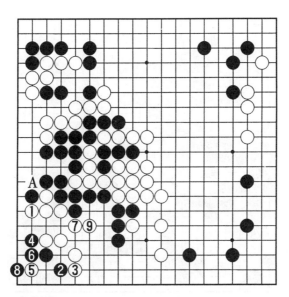

參考圖2

中，白114自撞一氣要劫材不當是本局的敗著，走好了是可以避免這步不好的棋的。

到黑133解消了劫爭，白方在右下角還是有所收穫，但是，像黑127的打吃，在左上角的官子白方無形中吃了虧；白130的打吃並不乾淨，以後有度過，加上劉昌赫還沒有對自己的隱患察覺，所以，現在黑方已經悄悄扭轉了局勢，開始領先了。

請看第三譜（141—243）：

黑143以後把白棋全包圍進去，左上角的白棋已經面臨滅頂之災。

黑151以後成為了打劫活，更厲害的是白160提劫後，黑161更是毫不手軟，開始了對白棋的反擊。

以後的對攻異常激烈，白方雖然也走出了不少局部妙

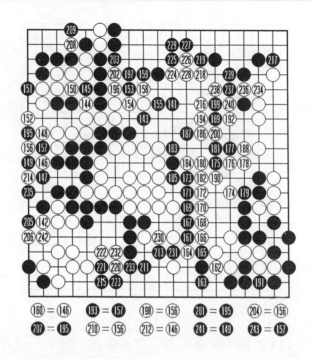

(160) = (146)　(193) = (157)　(198) = (156)　(201) = (195)　(204) = (156)
(207) = (195)　(210) = (156)　(212) = (146)　(241) = (149)　(243) = (157)

第三譜（141—243）

手，在逃跑的過程中還吃掉了 5 個黑子，但是，一面打著劫一面治孤，也著實難為了劉昌赫，等到黑 213 再要劫的時候，白方終於窮途末路，只好放棄，本來是一盤非常有希望的贏棋，到這裏畫上了反勝為敗的句號。

　　年輕棋手獲得了世界冠軍是很值得祝賀的事情，他們後生可畏，前途無限。像王立誠 40 多歲也能獲得世界冠軍也很值得祝賀，天道酬勤，上天用冠軍褒揚了他的不懈努力。

　　共 243 手下略，黑勝 8 目半。

王立誠名局之二

日本棋聖戰決勝局

柳時薰　七段（白）　王立誠　九段（黑）黑貼 2 又 3/4 子
2002 年 3 月 6 日弈於日本靜崗

　　這盤棋是王立誠衛冕現在高達 4000 多萬日元獎金的棋
聖戰的決勝局，由於現在棋聖戰的獎金是世界上最多的杯
賽獎金，所以對「棋聖」爭奪的激烈程度，在日本已經遠
遠超過了本因坊戰和名人戰。當了棋聖就是日本圍棋第一
人，現在基本上沒有什麼爭議。

　　由於爭奪得激烈，棋手們自然高度地投入也就高度緊
張，以致於在前一盤，柳時薰犯了被別人稱之為「一生中
犯一次都嫌太多的錯誤」。他的錯誤是在最後的收官階
段，王立誠打吃他的六個子，他竟然沒有看到，去占了一
個近於單官的棋，於是勝負產生了不可思議的逆轉。否
則，王立誠將以 3 目半的差距敗北。

　　這盤棋還引出了這樣的一個話題——王立誠是否應該
紳士一些，把自己的棋子拿回來，讓柳時薰重新走，如此
才符合棋道和君子之風。但是，這樣的做法明顯不合圍棋
規則。道德和規則哪個更應該嚴守是思想家和理論家的事
情，做為棋手是不可以悔棋的。

　　在上述情況下迎來了第 6 局。柳時薰是韓國人，小時
候是和李昌鎬一起學習過圍棋的，年輕時到日本謀求在圍
棋事業上的發展，由於戰績出色，還曾代表日本圍棋界出
戰中日圍棋擂臺賽和中日天元戰。

也由於上述的原因，這盤棋更加受到圍棋愛好者們和新聞界的關注，更想知道是柳時薰挑戰成功呢？還是王立誠衛冕成功？

請看第一譜（1—48）：

王立誠還是自己不變的中國流，白14是不多見的對付中國流的下法，是柳時薰追求效率的新手段。

白22是防止黑棋在A位擋，如果被擋上了，白棋未免太侷促。

白28逼得非常緊，柳時薰雖然主要是在日本學習的圍棋，但是在他身上畢竟流淌的也是韓國人的血，所以在他的棋裏依然可以看到如同韓國本土棋手一樣的棋風。到黑31，在王立誠和坂本直彥的比賽裏出現過，定論是白方便宜，這也許是柳時薰之所以這麼走的原因。但是，王立誠

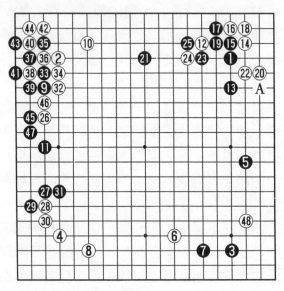

第一譜（1—48）

是否同意白方便宜的結論很難說，這也是圍棋的難點和樂趣所在，你說甲好，我非說乙好，又沒有科學的辦法檢測，只好由大量的實踐來說明問題。

白32又是緊緊逼住的一手棋，以下到黑47應該說白方不壞，至此，白方的實空也不少，還把黑方的中國流給破掉了，應該說白方布局比較成功。

請看第二譜（49—145）：

黑49是以大局為重的好手，深值得業餘棋手們學習，普通是在白64位尖頂，搶角上的實空是許多棋手的選擇。但是，在目前情況下左上是白方的厚勢，如果在再讓白棋在黑49位長起，那大局就要落後。

白50、52應法有問題，湊成了黑53、55的好手，讓

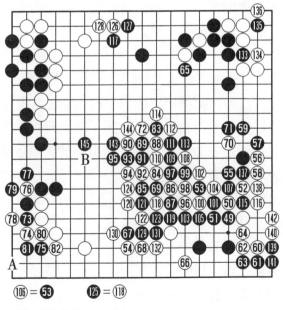

106 = 53　　125 = 118

第二譜（49—145）

黑棋在大局上得了勢。緊接著，黑方不依不饒到白 64 被黑方先手封鎖得嚴嚴實實，然後黑 65 打吃，黑方在中腹居然形成了很大的模樣，中國流搶外勢的本意經過了破壞後又恢復了起來，雙方已經難說誰優誰劣了。

白 66 想先手便宜一下，但是沒有成功，反被黑 67 便宜後又於黑 69 繼續擴大了中腹的模樣，王立誠的大局意識和對機會的敏感使他從不利中走了出來。

白 72 是削弱黑方模樣的好點。

黑 75、81 為以後在 A 位尖拋劫活角留下了餘味，著法巧妙，並有不小的實利。

對於白 72，黑 83 是強手，是王立誠善於亂戰風格的體現。白 84 當然不能退縮，雙方展開了激烈的作戰，到黑 113 吃住了 9 個黑子，但是，讓白 114 在中腹空提了一子，黑方並沒有佔便宜。黑方的厚勢沒有了，白方反而又出現了極有潛力的厚勢，勝利的天平又再次地傾向了白方。看來什麼時候忽視了大局的話，都要受到懲罰。

但是，白方又開始出現緩手，白 126 當於 B 位攻擊中腹的 4 個黑子，黑方比較為難，棄了實空有可能不夠，不棄的話又怕牽連右上一帶的空在逃跑中被破掉。如此將是白棋向勝利又邁進了一大步。

由於白 126、128 落了後手，黑占了一系列的先手後，再於 145 連回了 4 個黑子，黑方反再一次扭轉了不利的局勢，看到了勝利的曙光。

請看第三譜（146—212）：

白 146 太過保守，在形勢不利的時候。該打劫就得打劫，這步棋被中國的棋手判斷為本局的敗著。應該在 163

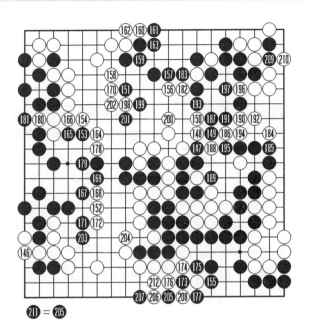

(211) = (205)

第三譜（146—212）

位夾，如此局勢還是很微細的。黑 151 跳補以後，黑棋的
勝面更大了些。

　　白 152 是再一次的失誤，當於 155 長。白 186 不如在
192 位小尖，到黑 193 以後，黑方已經是徹底的勝利了。
以下的官子已無關勝負。

　　共 277 手，212 手以下略，黑 2 目半勝。

「圍棋輕鬆學」叢書內容簡介

本叢書②～⑥由被譽為「圍棋辭典」、「定石專家」的職業六段棋手、中國少年圍棋隊教練吳玉林，業餘圍棋界資深教練韓念文傾力奉獻。他們總結幾十年來下棋、教棋、研究棋的經驗與體會，以全新的教棋思路和模式，引導廣大讀者提高棋藝。

①《圍棋六日通》　　　　　　　定價：160元

讓想學圍棋的朋友在繁忙的工作之餘，只需抽出6天時間，便可系統了解和掌握圍棋入門的必備知識，為今後棋藝的進一步提高，打下紮實的基礎。這6天的課程分別為「基礎知識」、「吃子手段」、「死活要點」、「對殺方法」、「劫的知識」和「下法概述」。內容由淺入深，循序漸進，通俗易懂。

②《布局的對策》　　　　　　　定價：250元

萬事開頭難。要想把布局學好，不是一件容易事。本書介紹了：角的原則、邊的下法、大場的選擇、局部與形勢要點、子力配合、掛角與夾攻、模樣構成與侵消、棋子的效率等8個最基本、最重要的布局原則；秀策流、中國流、二連星等8個最常見、最實用的布局類型；布局速

度、布局陷井、布局冷門等 8 個最犀利、最詭詐的布局對策。為你學習布局提供了一條正確的捷徑。

③《定石的運用》　　　　　　　　定價：280 元

本書內容包括基礎定石入門、定石的發展與變化、定石的選擇、定石的運用。從擋的方向、針對敵方的意圖、勢力的配合、忍讓與強硬、取勢的方向、嚴厲的手法、配置的關係、破壞對方的理想結構等 10 個方面講解了應如何選擇與運用定石。使讀者對定石「知其然，更知其所以然。」

④《死活的要點》　　　　　　　　定價：250 元

初學圍棋的人，往往可以作活的棋結果被殺；本來可以吃住對方的棋，結果未能如願。這說明初學者處理死活的能力弱。本書介紹了：指導死活問題的 20 種思考方法，為處理死活問題提供了方法論；實戰中容易出現的、各種類型的死活常識 10 個，為處理死活問題提供了具體的對策；妙趣死活 50 題，使讀者在興趣盎然中提高棋力。

⑤《中盤的妙手》　　　　　　　　定價：300 元

圍棋易學難精，難就難在中盤。中盤頭緒多、矛盾複雜、方向多變，常使初學者感到無從著手。本書令你豁然開竅。本書介紹了：切斷與連接、壓低與出頭、封鎖與逃出、形崩與整形、重與輕、吃子與過渡等 11 種基本攻防、死活手筋；攻擊的方向、攻擊的急所、勝負手的施展等 16 種基本攻防技術；以及聶衛平、馬曉春等高手精彩的中盤

妙手。

⑥《收官的技巧》 定價：250 元

常言道：「棋之勝負在終盤」，可見收官對於一盤棋的重要性。而業餘棋手特別是初學者很輕視收官的技巧，因而常常在領先的情況下而最後勝負逆轉。本書旨在強化你收官的手段，介紹了官子的計算方法、收官的基本原則、收官的基本方法、實用官子知識等內容，特別是收官的技巧一章是你反敗為勝的秘密武器。

⑦《中國名手名局賞析》 定價：300 元

本書網羅中國圍棋名家的生平事蹟，並對圍棋中有影響的世紀名局，做扼要的解析，使廣大的圍棋愛好者，在「了解與欣賞」上，了解棋手的生活經歷和他們的棋藝，欣賞他們的棋藝表現。

⑧《日韓名手名局賞析》 定價：330 元

涵蓋日韓棋手丈和、秀策流、村瀨秀甫、秀哉、吳清源、橋本宇太郎、木谷實、坂田榮男、藤澤秀行、林海峰、趙治勳、武宮正樹、曹薰鉉、李昌鎬、劉昌赫、李世石、王立誠等的為人處世、棋藝生涯，實戰對局分析。

<陸續出版，敬請期待>

大展出版社有限公司
品冠文化出版社

圖書目錄

地址：台北市北投區(石牌)　　　電話：(02) 28236031
　　　致遠一路二段 12 巷 1 號　　　　　28236033
郵撥：01669551＜大展＞　　　　　　　28233123
　　　19346241＜品冠＞　　　　傳真：(02) 28272069

・熱 門 新 知・品冠編號 67

1.	圖解基因與 DNA	（精）	中原英臣主編	230 元
2.	圖解人體的神奇	（精）	米山公啟主編	230 元
3.	圖解腦與心的構造	（精）	永田和哉主編	230 元
4.	圖解科學的神奇	（精）	鳥海光弘主編	230 元
5.	圖解數學的神奇	（精）	柳谷晃著	250 元
6.	圖解基因操作	（精）	海老原充主編	230 元
7.	圖解後基因組	（精）	才園哲人著	230 元
8.	圖解再生醫療的構造與未來		才園哲人著	230 元
9.	圖解保護身體的免疫構造		才園哲人著	230 元
10.	90 分鐘了解尖端技術的結構		志村幸雄著	280 元

・名 人 選 輯・品冠編號 671

1.	佛洛伊德	傅陽主編	200 元
2.	莎士比亞	傅陽主編	200 元
3.	蘇格拉底	傅陽主編	200 元
4.	盧梭	傅陽主編	200 元

・圍 棋 輕 鬆 學・品冠編號 68

1.	圍棋六日通	李曉佳編著	160 元
2.	布局的對策	吳玉林等編著	250 元
3.	定石的運用	吳玉林等編著	280 元
4.	死活的要點	吳玉林等編著	250 元

・象 棋 輕 鬆 學・品冠編號 69

1.	象棋開局精要	方長勤審校	280 元
2.	象棋中局薈萃	言穆江著	280 元

・生 活 廣 場・品冠編號 61

1.	366 天誕生星	李芳黛譯	280 元

・女醫師系列・ 品冠編號 62

・傳統民俗療法・ 品冠編號 63

14. 神奇新穴療法　　　　　　　吳德華編著　200 元
15. 神奇小針刀療法　　　　　　韋丹主編　　200 元

・常見病藥膳調養叢書・品冠編號 631

1. 脂肪肝四季飲食　　　　　　蕭守貴著　　200 元
2. 高血壓四季飲食　　　　　　秦玖剛著　　200 元
3. 慢性腎炎四季飲食　　　　　魏從強著　　200 元
4. 高脂血症四季飲食　　　　　薛輝著　　　200 元
5. 慢性胃炎四季飲食　　　　　馬秉祥著　　200 元
6. 糖尿病四季飲食　　　　　　王耀獻著　　200 元
7. 癌症四季飲食　　　　　　　李忠著　　　200 元
8. 痛風四季飲食　　　　　　　魯焰主編　　200 元
9. 肝炎四季飲食　　　　　　　王虹等著　　200 元
10. 肥胖症四季飲食　　　　　　李偉等著　　200 元
11. 膽囊炎、膽石症四季飲食　　謝春娥著　　200 元

・彩色圖解保健・品冠編號 64

1. 瘦身　　　　　　　　　　　主婦之友社　300 元
2. 腰痛　　　　　　　　　　　主婦之友社　300 元
3. 肩膀痠痛　　　　　　　　　主婦之友社　300 元
4. 腰、膝、腳的疼痛　　　　　主婦之友社　300 元
5. 壓力、精神疲勞　　　　　　主婦之友社　300 元
6. 眼睛疲勞、視力減退　　　　主婦之友社　300 元

・休閒保健叢書・品冠編號 641

1. 瘦身保健按摩術　　　　　　聞慶漢主編　200 元
2. 顏面美容保健按摩術　　　　聞慶漢主編　200 元
3. 足部保健按摩術　　　　　　聞慶漢主編　200 元
4. 養生保健按摩術　　　　　　聞慶漢主編　280 元

・心 想 事 成・品冠編號 65

1. 魔法愛情點心　　　　　　　結城莫拉著　120 元
2. 可愛手工飾品　　　　　　　結城莫拉著　120 元
3. 可愛打扮 & 髮型　　　　　 結城莫拉著　120 元
4. 撲克牌算命　　　　　　　　結城莫拉著　120 元

・少 年 偵 探・品冠編號 66

1. 怪盜二十面相　　（精）江戶川亂步著　特價 189 元
2. 少年偵探團　　　（精）江戶川亂步著　特價 189 元

3.	妖怪博士	（精）	江戶川亂步著	特價 189 元
4.	大金塊	（精）	江戶川亂步著	特價 230 元
5.	青銅魔人	（精）	江戶川亂步著	特價 230 元
6.	地底魔術王	（精）	江戶川亂步著	特價 230 元
7.	透明怪人	（精）	江戶川亂步著	特價 230 元
8.	怪人四十面相	（精）	江戶川亂步著	特價 230 元
9.	宇宙怪人	（精）	江戶川亂步著	特價 230 元
10.	恐怖的鐵塔王國	（精）	江戶川亂步著	特價 230 元
11.	灰色巨人	（精）	江戶川亂步著	特價 230 元
12.	海底魔術師	（精）	江戶川亂步著	特價 230 元
13.	黃金豹	（精）	江戶川亂步著	特價 230 元
14.	魔法博士	（精）	江戶川亂步著	特價 230 元
15.	馬戲怪人	（精）	江戶川亂步著	特價 230 元
16.	魔人銅鑼	（精）	江戶川亂步著	特價 230 元
17.	魔法人偶	（精）	江戶川亂步著	特價 230 元
18.	奇面城的秘密	（精）	江戶川亂步著	特價 230 元
19.	夜光人	（精）	江戶川亂步著	特價 230 元
20.	塔上的魔術師	（精）	江戶川亂步著	特價 230 元
21.	鐵人Q	（精）	江戶川亂步著	特價 230 元
22.	假面恐怖王	（精）	江戶川亂步著	特價 230 元
23.	電人M	（精）	江戶川亂步著	特價 230 元
24.	二十面相的詛咒	（精）	江戶川亂步著	特價 230 元
25.	飛天二十面相	（精）	江戶川亂步著	特價 230 元
26.	黃金怪獸	（精）	江戶川亂步著	特價 230 元

·武 術 特 輯· 大展編號 10

1.	陳式太極拳入門	馮志強編著	180 元
2.	武式太極拳	郝少如編著	200 元
3.	中國跆拳道實戰 100 例	岳維傳著	220 元
4.	教門長拳	蕭京凌編著	150 元
5.	跆拳道	蕭京凌編譯	180 元
6.	正傳合氣道	程曉鈴譯	200 元
7.	實用雙節棍	吳志勇編著	200 元
8.	格鬥空手道	鄭旭旭編著	200 元
9.	實用跆拳道	陳國榮編著	200 元
10.	武術初學指南	李文英、解守德編著	250 元
11.	泰國拳	陳國榮著	180 元
12.	中國式摔跤	黃 斌編著	180 元
13.	太極劍入門	李德印編著	180 元
14.	太極拳運動	運動司編	250 元
15.	太極拳譜	清·王宗岳等著	280 元
16.	散手初學	冷 峰編著	200 元
17.	南拳	朱瑞琪編著	180 元

14. 精簡陳式太極拳 8 式、16 式 　　　黃康輝編著　220 元
15. 精簡吳式太極拳<36 式拳架‧推手>　柳恩久主編　220 元
16. 夕陽美功夫扇 　　　　　　　　　　李德印著　　220 元
17. 綜合 48 式太極拳＋VCD 　　　　　竺玉明編著　350 元
18. 32 式太極拳（四段） 　　　　　　宗維潔演示　220 元
19. 楊氏 37 式太極拳＋VCD 　　　　　趙幼斌著　　350 元
20. 楊氏 51 式太極劍＋VCD 　　　　　趙幼斌著　　350 元

・國際武術競賽套路・ 大展編號 103

1. 長拳 　　　　　　　　　　　　　　李巧玲執筆　220 元
2. 劍術 　　　　　　　　　　　　　　程慧琨執筆　220 元
3. 刀術 　　　　　　　　　　　　　　劉同為執筆　220 元
4. 槍術 　　　　　　　　　　　　　　張躍寧執筆　220 元
5. 棍術 　　　　　　　　　　　　　　殷玉柱執筆　220 元

・簡化太極拳・ 大展編號 104

1. 陳式太極拳十三式 　　　　　　　　陳正雷編著　200 元
2. 楊式太極拳十三式 　　　　　　　　楊振鐸編著　200 元
3. 吳式太極拳十三式 　　　　　　　　李秉慈編著　200 元
4. 武式太極拳十三式 　　　　　　　　喬松茂編著　200 元
5. 孫式太極拳十三式 　　　　　　　　孫劍雲編著　200 元
6. 趙堡太極拳十三式 　　　　　　　　王海洲編著　200 元

・導引養生功・ 大展編號 105

1. 疏筋壯骨功＋VCD 　　　　　　　　張廣德著　350 元
2. 導引保建功＋VCD 　　　　　　　　張廣德著　350 元
3. 頤身九段錦＋VCD 　　　　　　　　張廣德著　350 元
4. 九九還童功＋VCD 　　　　　　　　張廣德著　350 元
5. 舒心平血功＋VCD 　　　　　　　　張廣德著　350 元
6. 益氣養肺功＋VCD 　　　　　　　　張廣德著　350 元
7. 養生太極扇＋VCD 　　　　　　　　張廣德著　350 元
8. 養生太極棒＋VCD 　　　　　　　　張廣德著　350 元
9. 導引養生形體詩韻＋VCD 　　　　　張廣德著　350 元
10. 四十九式經絡動功＋VCD 　　　　　張廣德著　350 元

・中國當代太極拳名家名著・ 大展編號 106

1. 李德印太極拳規範教程 　　　　　　李德印著　550 元
2. 王培生吳式太極拳詮真 　　　　　　王培生著　500 元
3. 喬松茂武式太極拳詮真 　　　　　　喬松茂著　450 元
4. 孫劍雲孫式太極拳詮真 　　　　　　孫劍雲著　350 元

國家圖書館出版品預行編目資料

日韓名手名局賞析／沙舟　編著
　　──初版，──臺北市，品冠文化，2008〔民97．03〕
　　面；21公分，──（圍棋輕鬆學；8）
　　ISBN　978－957－468－596－7（平裝）
1.圍棋
997.11　　　　　　　　　　　　　　　　　　97000323

日韓名手名局賞析

ISBN　978－957－468－596－7

編　　著／沙　　舟
責任編輯／劉　　虹　譚　學　軍
發 行 人／蔡 孟 甫
出 版 者／品冠文化出版社
社　　址／台北市北投區（石牌）致遠一路2段12巷1號
電　　話／（02）28233123·28236031·28236033
傳　　眞／（02）28272069
郵政劃撥／19346241
網　　址／www.dah-jaan.com.tw
E－mail／service@dah-jaan.com.tw
承 印 者／傳興印刷有限公司
裝　　訂／建鑫裝訂有限公司
排 版 者／弘益電腦排版有限公司
授 權 者／湖北科學技術出版社
初版1刷／2008年（民97年）3月

定　價／330元

推理文學經典巨著，中文版正式授權

名偵探明智小五郎與怪盜的挑戰與鬥智
名偵探柯南、金田一都讚嘆不已

日本推理小說鼻祖－江戶川亂步

1894年10月21日出生於日本三重縣名張〈現在的名張市〉。本名平井太郎。
就讀於早稻田大學時就曾經閱讀許多英、美的推理小說。
畢業之後曾經任職於貿易公司，也曾經擔任舊書商、新聞記者等各種工作。
1923年4月，在『新青年』中發表「二錢銅幣」。
筆名江戶川亂步是根據推理小說的始祖艾德嘉・亞藍波而取的。
後來致力於創作許多推理小說。
1936年配合「少年俱樂部」的要求所寫的『怪盜二十面相』極受人歡迎，
陸續發表『少年偵探團』、『妖怪博士』共26集……等
適合少年、少女閱讀的作品。

1～3集 定價300元 試閱特價189元